在畫廊遇見哥倫布

世界名畫中的大航海

梁二平 著

開明書店

目 錄

畫廊中的歷史

為什麼要選擇古代繪畫這個視角，來看大航海的歷史？

攝影術誕生之前，古代繪畫就是考古意義上的另類「坑口」。維多利亞時代的英國作家、藝術評論家約翰·羅斯金（John Ruskin）曾說：「偉大國家的史記有三份，一是功績史，二是文學史，三是藝術史。想對這個國家的歷史融會貫通，三史缺一不可，但最值得信賴的是最後一部。」這話，剛好為我的選擇作了注腳。「作為歷史的藝術」的古代繪畫是最好的時空隧道。

在展開這一歷史畫卷之前，有必要認識一下它的背景。首先認識兩個詞，一個是「大航海」，一個是「文藝復興」。他們相交相融，也互為背景。

西文「Rinascimento」一詞源自意大利語的「Rinascita」，本意是「再生」或「復興」，一點「文藝」的意思都沒有。意大利著名畫家、米開朗基羅的學生、建築師和藝術史家喬爾喬·瓦薩里（Giorgio Vasari）於 1550 年出版了長達百萬言的美術史著作 ——《意大利傑出建築家、畫家和雕塑家》（也稱《藝園名人傳》）。此書在劃分藝術創作階段時，首次使用了「Rinascimento」這個詞。但在「文藝復興」時代，根本沒人使用這個詞。直到 19 世紀中葉，法國歷史學家首先使用「Renaissance」這個詞來概括 15 至 17 世紀西方人文精神的覺醒，「再生」或「復興」古羅馬與古希臘的往日輝煌。

這種「復興」既有文化創造，也有科學探索。如果，我們做一點對

比，就會發現：熱那亞的哥倫布 1492 年發現了新大陸；佛羅倫薩的達芬奇 1499 年完成了「最後的晚餐」；拉菲爾離世的 1520 年，麥哲倫正在環球航行⋯⋯那麼，到文藝復興繪畫中「回訪」大航海是再好不過的時空選擇了。

「大航海」這個詞與「文藝復興」一樣，都是漢譯過程中產生的「美麗誤會」。這個詞的英文來源是「The Great Voyage Age」。但維基百科中，根本沒有這個詞條。雅虎搜索中查出來的則是「Age of Discovery」或者「Age of Exploration」。在西方語言中都是「探索發現時代」的意思。也就是説，最初西文世界中沒有「大航海」或「大航海時代」這個説法。它完全是漢語意譯的「成果」。不過，從本質上講，也沒譯錯。西方地理大發現，靠的就是大航海這一霹靂手段。今天所説的「大航海」，大體是指西方人 15 至 19 世紀的航海探險、海上貿易、文化交流與海外殖民活動。大航海是全球化的最初樣式，有文明進步的一面，也有血腥與殘暴的一面。從這裏開始，海上的「世界」與陸上的「國土」，在風帆的鼓動下，界線漂移，定義浮動⋯⋯

14 世紀初，《馬可 · 波羅遊記》一紙風行，引發到東方尋找財富的強烈欲望。然而，1453 年奧斯曼帝國攻克君士坦丁堡並結束東羅馬帝國對東方的統治，阻斷了東西方的通道，貿易也受到嚴重阻礙。西方人不得不尋求新的通往東方的海上通道，由此引發對未知土地的發現與佔領，開創了歐洲主導世界的新世紀。因此，西方歷史學家多以 1453 年劃分中世紀的終結與近代歷史的開始。不過，新舊交替並非在這一年間完成，它是一個複雜的歷史過程，各種新思潮與新探索，在歷史變革的前夜已迫不急待地衝到台前。

15 世紀初，葡萄牙已開始向摩洛哥和大西洋諸島擴張；西班牙在完成了政治統一之後，即把開闢新航路作為重要財源；葡、西兩國就這樣成為世界第一批殖民航海的先驅。文藝復興最重要的藝術載體 —— 油畫，也恰在此時誕生。尼德蘭畫家凡 · 艾克（Jan van Eyck）兄弟於 1415 年至 1432 年間完成的《根特祭壇畫》，被認定為世界油畫的開山之作。不久之後，兩兄弟來到葡萄牙，直接指導了葡萄牙宮廷畫家努諾 · 貢薩爾韋斯（Nuno

Goncalves）的創作，於 1460 年完成六屏《聖文森特祭壇畫》，這幅大型油畫，為大航海先驅葡萄牙亨利王子留下了唯一的藝術形象。

油畫從誕生之日起，就在西方繪畫中佔有無可爭議的統治地位，在幾百年的藝術實踐中，它與社會發展同步，孕育了許多畫種，宗教畫、世俗畫、肖像畫、風景畫、海景畫、靜物畫、海戰畫、歷史畫（這些題材自然也有理不清的交錯與共生），為後世留下了無數不朽的作品。這是藝術寶藏，也是歷史富礦。我嘗試着從大航海相關方位進行一點不成熟的「開採」，藉助這些繪畫「穿越」到那個時代，讓古典繪畫中埋藏的歷史線索，合乎邏輯地映照出歷史的真相。

「以圖證史」是歷史研究的一種方法，「以史論畫」是藝術史研究的一種方法，筆者在此將兩種有效且有趣的研究方法融合在一起，共同見證並呈現大航海的歷史圖景。本書選取 140 幅涉及大航海的世界名畫和珍貴歷史繪畫，依時間序列組成十個小專題：大航海序曲、最初的海權之爭、誰來經緯地球、新海港與新海商、東瓷西來、列強的海上爭奪戰、尋找北冰洋通道與南方大陸、沾光大航海的科學巨人、藝術在東方、西儒東來與東儒西去……穿行於這些名家與名作之間，既可以算作外行看熱鬧，也可以算作內行看「門道」。

文藝復興最大的藝術遺產，無疑是佔據了古典繪畫半壁江山的宗教畫。宗教畫原始題材極為豐富，如上十字架、下十字架、三賢朝聖，等等。但涉及現實生活的極少，文藝復興三大師沒留下一幅與大航海相關的作品。儘管如此，宗教畫還是無心插柳地為後世留下了許多重要畫卷。提香（Tiziano Vecelli）的《亞歷山大六世送主教佩薩羅給聖彼得》、委羅內塞（Paolo Veronese）的《勒班陀戰役的寓言》，讓後人見識了當年為葡萄牙和西班牙切割地球的教皇亞歷山大六世；今人無法想象拿着十字架的主教會成為戰爭指揮官，甚至會披掛上陣，進而改變教區或地區的命運；同時可以領略槳帆船的最後一場大海戰。

談及文藝作品人們總愛説「時代氣息」，大航海的「時代氣息」就是

不斷變化的時代風氣。比如，西班牙藝術家阿萊霍‧費爾南德斯（Alejo Fernandez）在 1531 年至 1536 年間畫的宗教畫《航海者的聖母》，就把聖母瑪利亞處理成掌管航海的神祇，傳統中聖徒的位置也被航海家與商人取代，畫面下方的伊甸園已是繁榮的海上航路 —— 這是塞維利亞商貿院為其小禮拜堂訂製的祭壇畫，出資方已由教會轉換為航海家和海商公會了。

海上冒險活動使航海家與海商憑藉海外掠奪的超級財富與家國建樹，在傳統貴族制度中贏得了前所未有的地位，成長為新的社會階層。原本只有教會與貴族才能享受的藝術影像中，有了「新貴」的一席之地。正是顯貴與新貴的市場需求，成就了流行幾百年的肖像畫。如果沒有這一時尚畫種，我們無法想象哥倫布、達伽瑪、庫克，這些偉大的航海家到底是怎樣的風采。當一個人物越是人物，越是人傑或鬼雄時，他的肖像就不再是肖像了，而是變為一個時代的遺址、事件，甚至是一片新大陸。有時，他只需簡單地掐着腰站在那裏，那個畫面就近於「歷史畫卷」了，其意義自然超越了藝術性的簡單評定，而成為歷史證言了。

香料是大航海的重要誘因之一。奧斯曼帝國控制了傳統的東方商路後，胡椒價格十倍甚至百倍攀升。尋找新的販運香料的航道，無異於尋找一條新的掘金之路。麥哲倫呈給西班牙國王的遠航報告，其名稱不是「環球航行」，而是「向西航行尋找香料群島」。香料群島最終成為西方人爭掘的金礦，但災難性的打擊也隨之而來。在 1627 年荷蘭靜物畫家彼得‧卡茲（Pieter Claesz）的《火雞派和萬曆果盤》中可以看到牡蠣、橄欖、鸚鵡螺杯旁邊的錫盤上撒着鹽和胡椒麵。此時，胡椒已由「神藥」回歸調料本位。它間接地證明了一個史實：1602 年荷蘭東印度公司成立後，僅用幾年時間，就打破了葡萄牙對香料群島的控制（1587 年葡萄牙成立了西方最早的東印度公司），荷蘭人大舉販入的香料，令其價格從天上落到地下，囤積香料的商人在「香料的詛咒」中紛紛破產（1630 年代，荷蘭又經歷了一場「鬱金香的詛咒」，又讓一批商人破產）。這一畫中閒筆成了有趣而扎實的歷史佐證。

大航海是地理發現，更是跑馬佔荒，海上列強之間的利益糾紛，無可避免地演變為海上戰爭，而各國記錄戰況和表彰戰功的圖像需求，則促生了一個規模不小的畫種 —— 海戰畫，並形成它的經典圖式：一種是天神助陣式，畫的一半，描寫天神助陣，另一半描寫海戰的圖式，以喬爾喬·瓦薩里、委羅內塞為代表；還有一種是戰場紀實式，持續的海上戰爭，培育了像荷蘭的老、小威廉這樣的職業海戰畫家，父子二人駕着繪畫專用小船衝到海戰現場記錄戰鬥實況，成為「戰地記者」的先師。

大航海的另一慘烈畫卷就是海難，它也是這一時期的重要繪畫題材。邁克爾·達爾（Michael Dahl）筆下的《海軍上將肖維爾爵士》，不僅為那場著名的海難留下了當事人的身影，也間接為經度鐘的誕生做了背書。更為著名的是 1861 年梅杜莎號戰艦遇難，它是法國海軍的一個恥辱，原本是避之不及的醜聞，卻被畫家西奧多·傑里科（Theodore Gericault）看中，於是有了《美杜莎之筏》這幅浪漫主義開山之作。這幅畫超越藝術的意義，當年即被復辟登基的路易十八看出來了，他鎖着眉頭對作者説：「先生，你這幅畫，不止是一幅畫，這麼簡單吧？」

值得特別關注的是，西方的大航海與東方的海上絲綢之路，有着奇妙的歷史對接，甚至互為動力。此中「亮點」，無疑是中國瓷器。在西方名畫中隨處可見它的身影：作為「聖杯」，它曾出現在安德烈亞·曼特尼亞（Andrea Mantegna）1490 年的《東方三賢朝聖》中；作為「神器」，它曾出現在喬凡尼·貝利尼（Giovanni Bellini）1514 年的《諸神的宴會》中；作為貴族生活的奢侈品，它不斷出現在荷蘭靜物畫大師克萊茲·海達（Willem Claesz Heda）和威勒姆·卡夫（Willem Kalf）等人的「早餐畫」中⋯⋯這些作品不僅構成東瓷西傳的完整物證鏈條，還折射了東方美學對西方藝術趣味的影響。那時的西方畫家絕少見到紙本或絹本的中國畫，能見到的多是瓷器上的中國畫。恰是這種繪畫和它所描述的奇異生活場景，引發了西方美術史上著名的「中國風」，比如，弗朗索瓦·布歇（Francois Boucher）

1742 年創作的《中國組畫》。

　　歷史圖像，也可成為歷史文獻，甚或是某一歷史時期的孤本文獻，補上了歷史研究的某一空白。比如，英格蘭宮廷畫師戈弗雷‧內勒（Godfrey Kneller）1687 年奉國王之命畫的《皈依上帝的中國人》，畫中人物沈福宗，在中國古文獻中沒有一個字的記載，他作為中國皈依上帝的優秀人物被比利時傳教士柏應理帶到歐洲，成為西方史料記載第一位進入法國和英國宮廷的中國人。還有一位參加了英國世博會的「希生廣東老爺」，也是中國文獻中沒有記載的小人物。他的形象卻極為突出地留在了亨利‧塞魯斯（Henry Selous）的《女王在世博會開幕式上接見各國使臣》作品中。這些繪畫使他們成為海上交往史的「歷史名人」，也填補了歷史文獻的空白。

　　前邊提到的約翰‧羅斯金，談論所謂「最值得信賴」。相比於「信賴」，懷疑倒是常常成為動力。讀萬卷書，行萬里路。作為研究者和觀賞者，我走了不止萬里路，常常是帶着疑問上路，帶着不解走進那些名氣很大的古老建築，皇家的、國立的、財團的博物館，帶着疑問站立在名氣很大的畫作前，尋找我要找的東西，尋找我要交給大家的答案。有時會得到求證之後的「信賴」，有時會產生求證之後的懷疑。最後，都化作這裏的一系列視覺文化中的歷史角色。本書將並不關聯的 140 多幅世界名畫，作為各自時代與各自國家的文化有機體，以大航海為背景關聯在一起來重新解讀。雖然，不能完全釐清大航海的歷史脈絡，但至少為我們回望大航海提供了意趣橫生的線索，讓這些名畫在審美之外，又有了一種文獻之真、古玩之樂、考古之謎、偵探之趣……這好像是前人沒有做過的事。

　　是為序。

梁二平

2020 年 2 月 2 日

大航海序曲

一

奧斯曼帝國的東方盛宴

——《奧斯曼蘇丹穆罕默德二世肖像》貝利尼（1480 年）
——《奧斯曼蘇丹穆罕默德二世宴請外國使節》佚名（1453 年 –1481 年）

1453 年是劃時代之年。

這一年，奧斯曼帝國攻克了君士坦丁堡，將此城更名為伊斯坦布爾，作為奧斯曼帝國的新都，從而結束了東羅馬帝國對東方的統治，終結了羅馬帝國最後的輝煌 —— 拜占廷時代，也終結了「黑暗一千年」的「中世紀」—— 此後，基督教文明中心向西移動，歐洲進入了復興與新生的世紀。

這一年，奧斯曼帝國開始了對東西方貿易通道的封鎖，十字軍東征和騎士制度由此走向衰落，新的開拓階層 —— 航海家走上歷史舞台，開始尋找新的通往東方的海上通道，和對未知海域及土地的發現與佔領。

這一年，英法兩國的「百年戰爭」宣告結束，驀然回首，世界完全變了……

站在這個時間結點，通過世界名畫這個「視窗」拜訪大航海時代，我們要見的第一位大人物就是穆罕默德二世（Mehmet II）。必須感謝威尼斯人在西方肖像畫萌芽期為後世留下了這幅《奧斯曼蘇丹穆罕默德二世肖像》，使這個系列有了不可缺位的序篇大作。

穆罕默德二世登基時，由奧斯曼一世 1300 年自稱蘇丹奠定的國家雛形，已經存在百多年了。伴隨着蒙古帝國不斷東擴，奧斯曼先民們被迫向西遷移，並在地中海東岸擴張其勢力。穆罕默德二世 12 歲登基時，已是奧斯曼第七代君主。他不僅承繼父親穆罕默德一世統一各部族的大業，還雄心勃勃地率軍隊攻克了君士坦丁堡，使奧斯曼真正成為帝國，這一年他才 21 歲。

伊斯坦布爾成為了奧斯曼帝國國都，也成為了西方人越不過去的商業屏障。原本在這裏做東西方生意的威尼斯商人，一下子斷了財路。如何才

能與奧斯曼帝國搞好關係，這是威尼斯人要攻克的難題。同樣，穆罕默德二世也要面對，他在帝國的巴爾幹領土統治的合法性問題，所以，雙方都採取了合作的態度。

穆罕默德二世對不同宗教信仰採取了寬容政策，使君士坦丁堡東正教會在他的恩賜下存活下來；奧斯曼帝國似乎不缺錢，但正在崛起的西方繪畫藝術，卻是奧斯曼帝國所缺少的。面對非常重視文化教育的穆罕默德二世的藝術需求，1479 年威尼斯共和國向奧斯曼帝國派出了官方畫家貞提爾‧貝利尼（Gentile Bellini），到伊斯坦布爾為穆罕默德二世服務。穆罕默德二世請貝利尼進行的兩項藝術創作皆為破天荒之舉：一是為東正教教堂製作基督教壁畫，二是違反傳統給自己畫肖像。

貞提爾‧貝利尼來自威尼斯畫派早期代表畫家貝利尼家族，他的父親是雅各布‧貝利尼，他的弟弟是與達芬奇齊名的喬凡尼‧貝利尼。貞提爾‧貝利尼也是文藝復興初期最重要的藝術家之一，曾為威尼斯總督福斯卡里（Francesco Foscari）和塞浦路斯王后凱薩琳‧坷爾娜路（Catherine Cornaro）等身份高貴的人畫過肖像。他的寫實功夫深厚，只是寫實中不免有幾分枯燥和生硬。這一缺點，在《奧斯曼蘇丹穆罕默德二世肖像》中恰好吻合了人物特徵。畫中的穆罕默德二世孤傲、冷血、尖刻……畫兩邊各畫有三個金王冠，表現了奧斯曼帝國的強大統治與蘇丹的絕對權力。這一年，穆罕默德二世 48 歲。

這幅帆布油畫縱 69.9cm，橫 52.1cm，現藏英國國立美術館。古畫研究者認為，存世的這幅《奧斯曼蘇丹穆罕默德二世肖像》幾乎全部重新畫過，畫右下角保留有舊的繪畫日期銘文：1480 年 11 月 25 日。而左下角的銘文，則是較新的改寫字跡，包括穆罕默德和貞提爾‧貝利尼的名字。貞提爾‧貝利尼作為作者的身份，除了這個簽名，並沒有其他證明。但是，這個模特可以完全確認為穆罕默德二世。目前還沒有完全的證據去確定這幅畫是

複製品，還是最早的那幅被毀壞的原件。

1480 年穆罕默德二世除了請人給自己畫像，還出兵攻打了意大利。1481 年 5 月，這位世界征服者暴斃於遠征埃及馬穆魯克王朝的路途上，據說是被長子派御醫毒死（弒父殊兄，在奧斯曼政權更替中是常事），細品這幅肖像，更像是一幅鬼使神差的遺像。

穆罕默德二世一生進行過 26 次遠征，定都伊斯坦布爾後，遠征的腳步仍沒有停下：西路 —— 1459 年吞併塞爾維亞，1463 年征服波斯尼亞，1479 年吞併阿爾巴尼亞、黑塞哥維那和摩里亞（伯羅奔尼撒半島）。在威尼斯手中奪取愛琴海大部島嶼，一度攻抵威尼斯近郊。東路 —— 征服小亞細亞的詹達爾奧盧公國、特拉布松帝國、卡拉曼公國及金帳汗國的殘餘克里米亞汗國，由此成為地跨歐亞的超級帝國。

奧斯曼蘇丹擺完戰場之後，他又擺下招待鄰居與盟友的宴席。在這樣的宴席上，有兩樣是西方人迫切需要而又被切斷來路的東西：一是香料，二是瓷器。現在這兩樣東西被奧斯曼土耳其所控制，他們很享受這種獨家佔有。於是，請來細密畫師記錄下這一美好時刻。這幅《奧斯曼蘇丹穆罕默德二世宴請外國使節》後來被掛在伊斯坦布爾的托布卡皇宮。此畫沒標注製作時間和作者名字。歷史學家們也只能根據它表現的內容起了現在這個名字，估計是宮廷畫師在穆罕默德二世攻克伊斯坦布爾之後的執政時期（1453 年 −1481 年）繪製。

>>>
《奧斯曼蘇丹穆罕默德二世肖像》貝利尼（1480 年）

Portrait of Mehmet II by Gentile Bellini

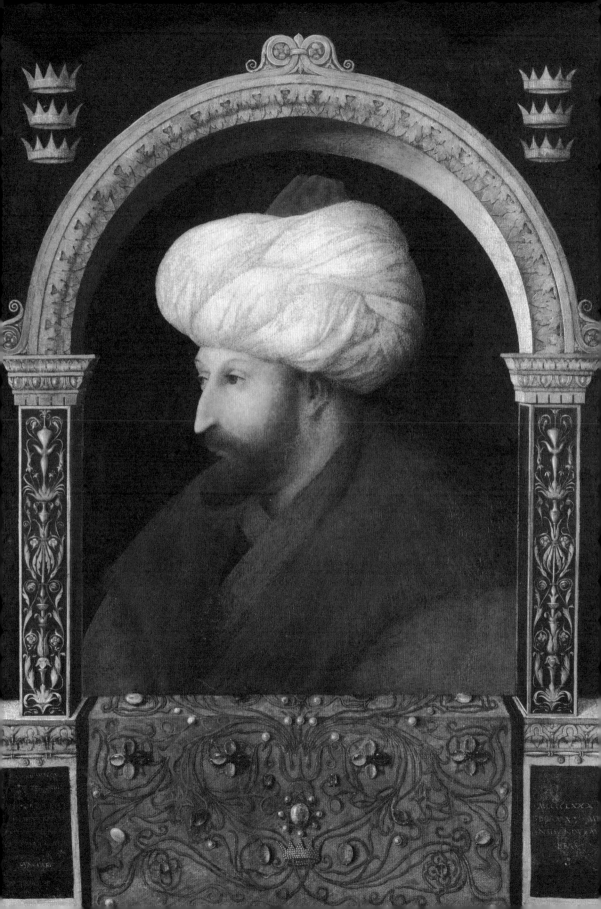

在西方人發明油畫之前，細密畫這一東方畫種曾受到西方畫家青睞，在西方古典文獻中作為插畫廣泛應用。細密畫是地中海東部地區最富東方特色的畫種，土耳其作家帕慕克（Ferit Orhan Pamuk）獲得 2006 年諾貝爾文學獎的小說《我的名字叫紅》，寫的就是細密畫家的傳奇故事。

細密畫久遠的歷史可以上溯至古埃及，但真正形成一個獨立成熟畫種是 13 至 14 世紀。這種畫原本不構成完整的畫，只是作為經典書籍的裝飾圖案而存在；後來，它由裝飾圖案，變為獨立的小幅插圖，成為記錄貴族生活的一種高級繪畫。在蒙古人統治波斯時期，細密畫突破了不畫人物、動物的伊斯蘭文化傳統，其大不里士（今伊朗）畫派繪製的插圖本《列王記》（10 世紀菲爾多西 Ferdowsi 所著），成為此畫種的經典之作。細密畫記錄貴

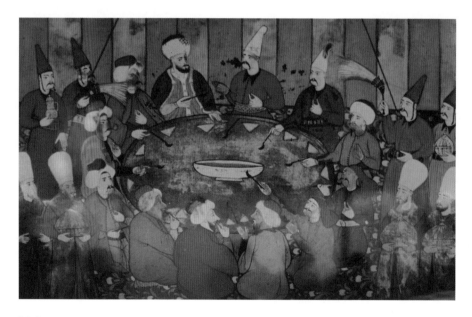

>>>

《奧斯曼蘇丹穆罕默德二世宴請外國使節》佚名（1453 年－1481 年）

Mehmet II Host a Banquet by Unknown

族生活的特點，使它成為波斯歷史的一部分。

《奧斯曼蘇丹穆罕默德二世宴請外國使節》這幅細密畫，記錄的是穆罕默德二世在宴請外國使臣。眾使臣戴的帽子和穿的衣服各不相同，已失去了蒙古風格，應是四大蒙古汗國（金帳汗國、察合台汗國、窩闊台汗國、伊利汗國）分裂後的各小國使節。此畫最為中國海上貿易研究者所樂道的是這場國宴中所用的瓷器。最搶眼的是十二人大桌中央擺着超大的元青花盤（也有專家認為，可能是阿拉伯人仿中國青花的陶器）。奧斯曼人喜歡用大盆大盤裝菜，這個大盤有多大，我無法估算，但有資料顯示，伊朗收藏的元青花鳳凰雜寶紋菱口大盤，其直徑達 57.7 厘米，可作參考。我想象桌上大盤中，一定是香料烹出的一盤肉與菜。大桌上除了大盤，再無小碗小碟，其他大型瓷器在左右5 位侍者的懷裏抱着，共有 5 個大罐，裏面是什麼美味，不得而知了。還有一個侍者舉着耳壺，或許是茶，但桌上沒有茶杯或茶碗，主賓用的皆為木長勺。

我在托布卡皇宮御膳房改建的中國瓷器收藏館裏，見到了這些畫中瓷器。據說，鼎盛時期這裏有上千名廚工，為幾千位王公貴族和嬪妃提供美味佳餚。土耳其自稱是世界第三大美食之國（第一是中國，第二是法國）。當年這皇宮中有多少美食不得而知，但據介紹，此館共收藏有 2 萬多件來自中國宋、元、明、清時代的瓷器，其中元青花有 40 件。

土耳其貴族使用中國瓷器的歷史，在大旅行家伊本‧白圖泰（Ibn Battuta）的遊記中就有記載。1331 年，遊歷安納托利亞（小亞細亞半島）的伊本‧白圖泰，獲畢爾克蘇丹賜宴款待。伊本‧白圖泰在遊記中，特別寫下了宴席上所用餐具是中國瓷器。它從一個側面表明，隨着蒙元帝國的擴張，中國瓷器已經進入小亞細亞。

恰是奧斯曼土耳其帝國的東方盛宴中的瓷器、茶葉，還有香料，強烈吸引着西方商人，令他們認為這條路上的財富不能為東方獨佔，不論有多大的困難，都要突破這一屏障。於是，有了新航路的探索和不斷的海上戰爭⋯⋯

大航海的啟蒙者恩里克

—《聖文森特祭壇畫》貢薩爾韋斯（1460 年）

　　15 世紀，威尼斯共和國作為歐洲貿易核心城市之時，波羅的海的「漢薩同盟」已完成了西北歐洲的海上貿易探索。面朝大西洋的西歐小國，通過海上貿易與海上戰爭培養出一種探險與擴張精神。當奧斯曼帝國堵住了歐洲人傳統的東方商路時，絕境之中，他們開闢了意想不到的新航線與新世界。

　　正所謂，東方不亮，西方亮。

　　說起大航海，人們通常以迪亞士和達伽瑪為先行者。其實，這二位航海家前邊還有一位偉大啟蒙者，他才是葡萄牙遠航偉業的開拓者、大航海的引路人，他是葡萄牙國王若奧一世的三兒子，全名為唐·阿方索·恩里克，維塞烏公爵（Infante Dom Henrique, Duque de Viseu），後人習慣稱他為「亨利王子」。19 世紀後，人們開始稱他為「航海者恩里克」。

　　葡萄牙人的航海事業，從打擊西北非摩爾人起步，並沒有多大的構想。1415 年若奧一世帶着四個王子率 17,000 名海軍、200 艘戰船和 19,000 名陸軍，攻入直布羅陀海峽南岸摩爾人的休達。恩里克在休達得知非洲西南部有更多的財富，決定向更遠的西非海岸航行。他為此創立了葡萄牙最早的航海學校、改造傳統帆船、繪製航海地圖、獎勵航海家……幾十年的時間裏，葡萄牙船隊先後發現了馬德拉群島、亞速爾群島，並在非洲西海岸發現了幾內亞、塞內加爾、佛得角和塞拉利昂。歐洲人因此將 1418 年至 1460 年的一系列航海發現就稱之為「恩里克發現」（Descobrimentos Henriquinos）——探索新航路的大航海，就這樣徐徐拉開輝煌的大幕。

　　雖然，恩里克貴為王子，但在歐洲經濟與藝術復蘇之初，他也沒留下獨立的肖像畫。他的藝術形象來自於一幅群像畫，即葡萄牙畫家努諾·貢

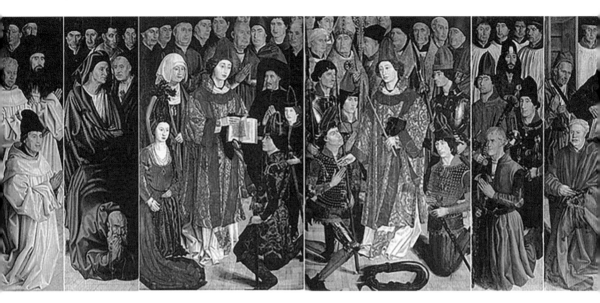

>>>

《聖文森特祭壇畫》努諾‧貢薩爾韋斯（1460 年）

Saint Vincent Panels by Nuno Gonçalves

>>>

《聖文森特祭壇畫》局部

薩爾韋斯（Nuno Gonçalves）的《聖文森特祭壇畫》，這幅畫使他成為第一個進入繪畫作品中的大航海先驅。

祭壇畫是實用性很強的宗教畫，可以説，沒有這一畫種就沒有西方油畫藝術。祭壇畫是一種畫在木板上安置在教堂聖壇前的多屏屏風畫。後

世公認最為著名的祭壇畫是《根特祭壇畫》。此畫由尼德蘭畫家凡‧艾克兄弟：胡伯特‧凡‧艾克（Hubert Van Eyck）、揚‧凡‧艾克（Jan Van Eyck）歷時十幾年，於 1415 年至 1432 年間完成。此畫置於尼德蘭根特市的聖貝文教堂，因此被稱為《根特祭壇畫》。

凡‧艾克兄弟曾深受東方細密畫的寫實風格影響，畫風細膩。由於凡‧艾克兄弟對細部描繪的細緻入微的追求，和祭壇畫更應光彩照人，展示神的光芒，所以，他們在色彩上作許多大膽實驗，其中最為重要的是使用油來調顏色，令畫面色彩光艷，不同凡響。《根特祭壇畫》因此被稱為世界上第一件真正的油畫作品，凡‧艾克兄弟也被看作是歐洲油畫的創始人。可以說，祭壇畫是油畫最重要的奠基形態，沒有這一畫種，甚至就沒有西方油畫藝術。

1942 年，德國法西斯曾在法國南部的波城城堡將藏於此地的重達 1 噸的《根特祭壇畫》掠走。二戰將結束時，盟軍奪寶隊在奧地利的阿爾陶塞鹽礦洞裏奇跡般地找回了這件傑作，讓眾神重歸比利時的根特教堂。

貢薩爾韋斯是葡萄牙國王阿方索五世最喜歡的宮廷畫家，他在佛蘭德斯接受過繪畫教育，曾受凡‧艾克兄弟的影響，大約在 1460 年，他受命創作《聖文森特祭壇畫》。這幅巨作採用了新式的自然色調處理法，畫風穩健大氣，保留了東羅馬藝術肅穆與莊嚴的審美趣味，又具有很強的現實主義風格。這套祭壇畫最初被放在里斯本主座教堂（據說當時有超過 12 幅畫板），後被轉移到米特拉宮（Palácio da Mitra），在那裏避過了里斯本 1755 年地震。1880 年末，人們在城外聖文森特修道院（Saint Vicente de Fora）發現了剩下的六幅畫板。

2018 年我曾在葡萄牙國立古代藝術博物館欣賞了這幅畫的原作。作為葡萄牙古代藝術的巔峰之作和國寶級文物，它獨佔了一個展廳。它與許多畫冊六幅畫去掉各自畫框連在一起刊出的形式完全不同，眼前是一個六屏拼聯的巨幅祭壇畫，中間的兩條屏，比兩邊的大一倍，畫中人物如同真人一樣

大。為了説明此畫原來的展示面目,這裏選用了我在展廳現場拍攝的畫面。

　　天主教有多神崇拜傾向,像理解羅馬諸神一樣理解基督教聖徒,認為某個聖徒掌管一行當,充當某一類人的保護神。《聖文森特祭壇畫》所崇拜的聖文森特,既是所有天主教慈善團體的主保聖徒,也是全葡萄牙和里斯本保護神,在此畫中還代表着航海者的保護神。

　　《聖文森特祭壇畫》描繪了神職人員、貴族、騎士和普通民眾,共有57個人物,西方藝術評論者根據畫面內容,將六條屏分成6個單元,分別作了命名。下面我從右側起,簡單介紹它們表達的基本意思。

　　《遺骨圖》主教手中捧着聖文森特頭骨,表現了聖骨移至里斯本,背景中有一具空棺。左側衣衫襤褸的是個清教徒,代表着社會底層,右側手拿《摩西五經》的人胸前繪有「六角星」,表明是歸順於葡萄牙的猶太人,暗喻葡萄牙和天主教的勝利。

　　《騎士圖》前排的三位是布拉甘薩家族參加過攻占摩洛哥城的公爵,他們身後站立的身穿鎖子甲的長髮人,是歸順的摩爾人武士,也是暗喻葡萄牙和天主教的勝利。

　　《主教圖》中的紅衣聖徒聖文森特,在兩個中央畫面中都出現了。他的形象是恩里克的弟弟費爾南多王子,攻打摩洛哥時費爾南多王子作為人質被摩爾人囚禁,後來死在摩爾人手中,所以他成為了海外擴張的殉道者,在此作為聖徒的化身。畫中聖徒將手伸向了王太子,意在授權他帶領葡萄牙人去完成對非洲的征服。他的身後站立的是大主教和一眾教士。地上的航海繩索提醒人們聖文森特亦是航海保護神。

　　《王子圖》對於大航海而言,它的意義在於保留了大航海先驅恩里克的形象（也有人認為,畫的不是恩里克）。恩里克安靜而虔誠地立在手拿福音書的紅衣聖徒旁,僅露出半個身子,但頭上那頂流行的大且奇特的黑高帽非常顯眼,亦成為後世描繪恩里克的標誌。這男帽叫做查佩隆（Chaperon,

14 和 15 世紀流行於勃艮第公國），帽尖細長，可以披在肩上或垂於腦後，也可以纏在頭上，深受王公貴族喜愛。

恩里克 1460 年離世，這幅祭壇畫完成於 1467 年，有一定的紀念意義，畫家選取了單身一生的恩里克晚年形象。他身後站立的都是王室成員，前面是他的哥哥唐·佩德羅王子，據稱是佩德羅王子將《馬可·波羅游記》最早帶入葡萄牙，並將它放入宮廷圖書館。

《漁夫圖》裏的「漁夫」，也可能泛指葡萄牙航海家。兩個綠衣人士身披漁網，光芒四射，顯示出貴族一樣的氣質，下方還有一位老者伏地手執魚椎骨製成的念珠，他們代表着水手的教友會，是那個時代的傑出商人，是航海貿易的代表。這裏的漁網應該是航海與海上貿易的象徵。

《教士圖》前排是負責國家祭祀的祭祀大臣，第二排是教士，第三排中有東羅馬教士，戴着高帽子，留着大鬍子。東羅馬 1453 年崩潰後，一些教士流入到伊比利亞半島。

由此可以看出，這幅祭壇畫是藉助對聖徒的崇拜宏揚了貴族、王權和教會統治，也展示了葡萄牙的海上探險和擴張的民族精神，整個葡萄牙社會也正是從這一刻開始，全身心地投入到大航海事業之中；而以武力壟斷海上貿易路線，進而削弱對手的思路，正是從恩里克王子這裏開啟的，它指引着迪亞士、達伽馬、卡布拉爾等人前赴後繼，在印度洋上東征西掠⋯⋯葡萄牙這個歐洲的蕞爾小國，由此崛起。

1960 年，為紀念航海王子恩里克逝世 500 周年，葡萄牙在里斯本修建了一座地理大發現紀念碑，碑上群雕人物中領頭的就是恩里克王子，他的形象就是照搬貢薩爾韋斯祭壇畫而製作，恩里克手捧着一艘輕帆船模型，頭上戴着那個標誌性的大帽子，緊貼着王子站立的就是貢薩爾維斯手持畫筆的雕像。

畫家貢薩爾韋斯的身世很少為人所知，包括他生和死的日期。那個時期的文獻顯示他活躍在 1450 年到 1490 年之間。

記錄西班牙發現美洲的最早畫作

——《航海者的聖母》費爾南德斯（1531 年 –1536 年）

　　塞維利亞港原本就是一個古老的港口，哥倫布發現新大陸後，這裏成了西班牙海外貿易的「簽到處」，所有載着金銀財寶從美洲歸來的船隻都要在這個港口登記。哥倫布發現新大陸的第 11 年，即 1503 年，西班牙伊莎貝拉女王決定創建一個與葡萄牙的「里斯本印度之家」對應的部門 —— 塞維利亞商貿院。

　　塞維利亞商貿院是個比國家海關還複雜的機構，負責徵收所有殖民地的稅金和關稅，批准所有探險和貿易航行，以及商貿訴訟。商貿院還運營一間航海學校，負責航海技術開發，製造和管理從 1508 年開始被持續不斷地更新和完善的航海圖。所以，今天仍立在港口邊的 13 世紀建成的黃金塔，就改造成了一座航海博物館，展示塞維利亞保留的古海圖、古船模型及各種船頭裝飾。

　　塞維利亞商貿院就建在阿卡扎城堡的狩獵園一邊，這個城堡最早可追溯到羅馬時代，12 世紀為人所知，是基督教君主在摩爾人要塞的基礎上建造的王宮（它的一部分現在依然被西班牙皇室所使用，是還在使用的歐洲最古老皇室宮殿。1987 年，塞維利亞大教堂、阿卡扎城堡及西印度群島檔案館，同時被聯合國教科文組織列為世界文化遺產）。商貿院內有一個小禮拜堂，這個禮拜堂是哥倫布在第二次航行之後與費迪南和伊莎貝拉會面的地方，塞維利亞港也是哥倫布在第三次新大陸航行的出發港。

　　大約在 1531 年至 1536 年間的某個時候，西班牙藝術家阿萊霍・費爾南德斯（Alejo Fernández）接到並完成了一份為塞維利亞商貿院小禮拜堂創作一幅祭壇畫的訂單。這幅畫被命名為《航海者的聖母》，它被藝術史家認

《航海者的聖母》阿萊霍‧費爾南德斯（1531 年－1536 年）

The Virgin of the Navigators by Alejo Fernandez

定為最早描繪哥倫布的重要畫作之一。在我看來，它也是大航海時期資本影響王權與神權的代表作之一。

《航海者的聖母》有着鮮明的被海商訂製和贊助的印記。文藝復興時的聖母開始有了人間煙火味道，此畫上的聖母瑪利亞即被塑造成掌管航海的神祇（主畫邊的翼畫中的聖徒，有的手中還托着帆船，護佑航海），她立在海面浮雲之上，展開巨大斗篷，其神奇的力量籠罩着有如伊甸園般美好的繁榮的海上航路。斗篷中是從美洲帶回來的皈依基督教的土著人。傳統祭壇畫的下方通常是聖徒的位置，現在已被航海家、商人和貴族取代。畫面最左邊穿着金色長袍的是哥倫布，畫中還有西班牙國王。正是國王與哥倫布的一紙合同，促成了新大陸的發現。此畫表明高貴神聖的祭壇畫作為禮儀美術，正被崛起的冒險家與資產者消費和享用。新階層正憑藉航海建樹與財富換取了貴族制度下上升的社會地位。

費爾南德斯生於西班牙的科爾多瓦，在那裏學習了透視法以及空間結構等畫技，後期受意大利的平托瑞丘和拉斐爾等大師們影響。《航海者的聖母》是他創作晚期的代表作。1545 年費爾南德斯死在塞維利亞，但他的《航海者的聖母》歷經戰火，卻完好保存到今天，現由阿卡扎城堡（後來的塞維利亞王宮）收藏。我來這裏參觀時，它已由塞維利亞商貿院小禮拜堂，搬到了一個更大的房間中專題展示，畫旁邊還配了一個克拉克船模（哥倫布首次西航的旗艦是長 24 米，寬 8 米，僅有一層甲板的克拉克船聖瑪利亞號）和大航海時代的財寶箱。

哥倫布肖像之謎

——《哥倫布肖像》塞巴斯蒂亞諾（1519 年）
——《哥倫布肖像》基爾蘭達約（約 1520 年）
——《哥倫布肖像》阿爾蒂西莫（約 1556 年）

　　沒有證據顯示哥倫布在世時，曾請人為他畫過肖像，即使他成功發現新大陸，請人畫像在當時也是一件不尋常的事。所以，傳世的哥倫布肖像與哥倫布本人之間到底有多少相似性，仍是個要考證的課題。今天人們所熟知的哥倫布肖像，主要有兩幅：

　　一幅是塞巴斯蒂亞諾（Sebastiano Conca）的作品，繪於 1519 年，此時哥倫布已經離世 13 年了。塞巴斯蒂亞諾是與米開朗基羅同時代的意大利著名畫家，兩人還合作過《拉撒路的復活》等多件畫作。2017 年春天，英國國家美術館還舉辦了「米開朗基羅和塞巴斯蒂亞諾」展覽。這位威尼斯畫派和新羅馬畫派的代表在哥倫布還健在時，曾對哥倫布做過一些研究，此畫可能與哥倫布本人的樣子較為接近。但不知為什麼，作者選擇了在哥倫布死去 13 年之後，才畫他的肖像。畫上寫了一串題記「This is the admirable portrait of the Ligurian Columbus, the first to enter by ship into the world of the Antipodes, 1519」，即：「這是值得敬佩的利古里亞人哥倫布，第一個乘船進入南方大陸的人，1519 年。」題記中說的「利古里亞人」，是古西班牙的三大原始族群之一。公元前 180 年，羅馬人征服利古里亞人，將 4 萬人遣送至意大利西北地區。這裏還提到了古典地理學常常說到的「南方大陸」，也就是「美洲」和「新大陸」這一概念還沒有得到普及。塞巴斯蒂亞諾的這幅《哥倫布肖像》是存世此類肖像中唯一標出繪畫時間的，也是時間最早的一幅，所以，這個肖像在中外許多教科書中，也刊用得最多。

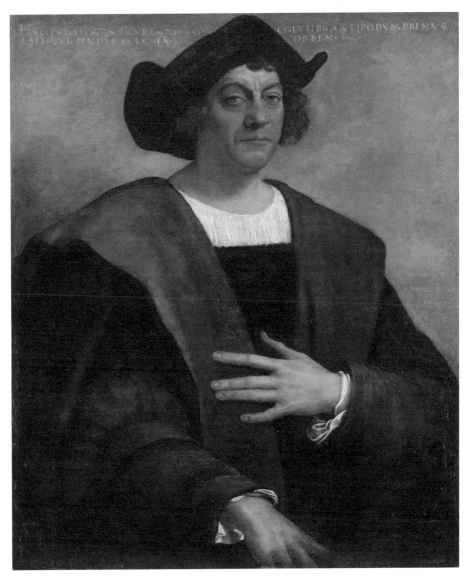

《哥倫布肖像》塞巴斯蒂亞諾・孔卡（1519 年）

Portrait of Christopher Columbus by Sebastiano Conca

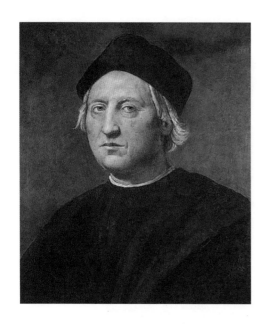

　　另一幅是佛羅倫薩畫家多梅尼哥・基爾蘭達約（Ridolfo Ghirlandaio）的作品，創作時間不詳。基爾蘭達約是米開朗基羅的老師，葬在佛羅倫薩的諸聖教堂，那裏還安歇着另一位偉大畫家波提切利。佛羅倫薩的基爾蘭達約，從沒有在西班牙生活過，更沒見過為西班牙效力的哥倫布，或許，僅僅是因為哥倫布是意大利人的驕傲才創作了這幅作品。專家推算這幅畫的創作時間，約在 1520 年，現由熱那亞海洋和航行博物館收藏。

　　還有一幅畫得不好，但值得一提。它是意大利畫家克里斯多法諾・德爾・阿爾蒂西莫（Cristofano dell Altissimo）的作品，畫上特別寫有哥倫布「Colombo」的名字。這位畫家在哥倫布離世 20 年之後才出生，此畫大約繪於 1556 年，應是複製一個不知名畫家的作品，此畫有一個獨特之處，成為後世談資。

　　在前兩幅著名肖像中哥倫布都戴着帽子，唯在這幅肖像中，哥倫布不僅沒戴帽子，而且還有許多頭髮。傳說，哥倫布是個禿頂。在阿萊霍・費爾南德斯的《航海者的聖母》中，哥倫布確實是「O」型禿髮。後來，哥倫布在

漫長漂泊中，頭髮掉得差不多了，但新大陸給了他增髮的機遇。據說，哥倫布在《第四次航海日誌》中寫道：「我用一生的精力征服了印第安人，印第安人卻用幾棵植物征服了我的腦袋。」一個叫「黑鷹」的酋長用一種叫「黑朵苦藤」的植物，製成特殊的洗頭藥膏，使哥倫布奇跡般長出了黑髮。所以，阿爾蒂西莫畫中的哥倫布才會長有頭髮。這個「哥倫布增髮的故事」，證明了這幅有頭髮的哥倫布是他本人。據說，這個故事啟發韓國商人以南美洲的「黑朵苦藤」為主要原料，開發了一款增髮產品「印第安育髮黑朵膏」。

　　不過，我仔細閱讀過中文版的《哥倫布日記‧第四次航海日誌》，書中沒有關於他頭髮的任何紀錄。上邊的故事，可能就是商家策劃的一種增髮、育髮軟性廣告。

>>>
《哥倫布肖像》克里斯多法諾‧德爾‧阿爾蒂西莫（約 1556 年）

Portrait of Christopher Columbus by
Cristofano dell'Altissimo

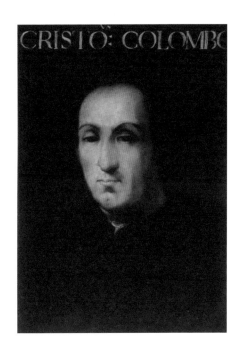

哥倫布與伊莎貝拉的曖昧關係

——《在國王前面的哥倫布》洛伊（1843 年）

　　塞巴斯蒂亞諾・基爾蘭達約的《哥倫布肖像》，勉強算是與哥倫布同一時代的作品，當時人們對於英雄，也僅繪成肖像，沒有畫成場面宏大的「功績畫」。那個時代，人們對哥倫布西航的評價並不高。當西方人稱霸世界，並想有個主宰世界的理由時，哥倫布才被「重新認識」。這一時期，表現哥倫布發現新大陸的畫有很多，由於遠離哥倫布時代，文獻的價值大打折扣，但八卦的內容多了。這裏僅選一幅代表性作品，解讀一二。

　　1486 年費爾南德和伊莎貝拉就已知悉了哥倫布的西航報告，這個計劃被探討了 6 年之後，才在國王的支持下得以實施。哥倫布先後 4 次西航，分別是 1492－1493 年、1493－1496 年、1498－1500 年和 1502－1504 年。他初登新大陸的 1492 年 10 月 12 日，後來被西班牙定為國慶日。

　　這幅由伊曼紐爾・洛伊（Emanuel Leutze）創作的《在國王前面的哥倫布》，描繪了第三次航行之後的哥倫布，正在對西班牙君主費迪南德和伊莎貝拉介紹他向西航行尋找印度的傳奇經歷。作為一個探險英雄，他被安排在畫面中央。

　　洛伊出生在誕生過金屬活字印刷的古騰堡，他還是小孩子的時候就被父母帶到了美國。1842 年他又回到德國，在慕尼黑研習畫家考爾巴赫的作品。在歐洲學習的這一時期，1843 年他完成了最有影響的畫作《在國王面前的哥倫布》（1851 年他還創作了後來被廣泛地複製的名畫《華盛頓穿越特拉華》）。

　　表面上看，這幅作品是在歌頌西班牙輝煌的海上探險史和殖民史，實際上，哥倫布主題的文藝作品在 19 世紀中期，美國大眾也很是受用。此

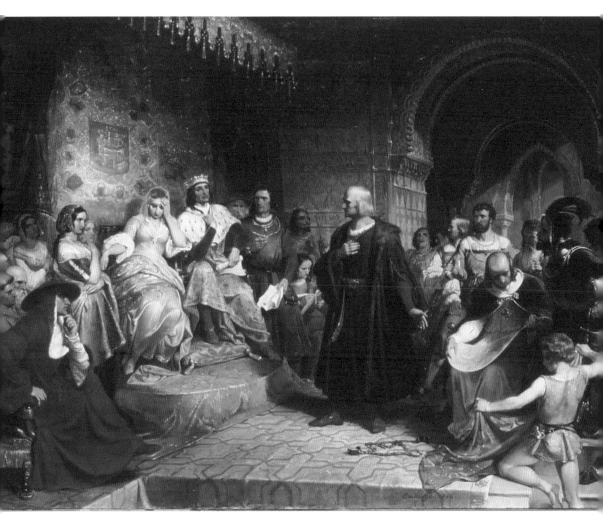

>>>

《在國王前面的哥倫布》伊曼紐爾·魯茨洛伊（1843 年）

Columbus before the Queen by Emanuel Leutze

時，美國人正把自己看作是這個偉大發現的遺產繼承者。對美國人來說，歐洲人對新大陸的征服是美國自身領土擴張進入西部大開發的最佳精神指引。此畫現收藏在布魯克林藝術博物館。

哥倫布當然是主角，但畫中的女主角，更是後人茶餘飯後的談資。大航海時代西方女王的風流級別無人能及，她們愛收藏發現世界和征服世界的男人，藉此收藏新世界、新大陸、新島嶼……男人是新的，世界也是新的，值得發瘋似地愛，並享受世界的譏諷——這才叫女王，從英格蘭的伊麗莎白到西班牙的伊莎貝拉，莫不如此。

傳說，第一次西行遠航前夜，哥倫布與女王談得太久了，以至變成了一夜風流。今天，人們是因為哥倫布才記起了伊莎貝拉女王。當年，她可是個了不起的人物。1492 年 3 月 31 日，伊莎貝拉和斐迪南頒佈法令，驅逐西班牙境內的猶太人和穆斯林。大約有 20 萬人被迫離開這裏，剩下的被迫皈依基督教，並在日後被再次迫害。西班牙和整個歐洲結束了被摩爾人困擾的日子，女王才有心情試一試，這個男人的西航。

據估計，哥倫布首航時獲得的資助多達 200 萬馬拉威迪（西班牙貨幣，普通水手的年薪為 8,000 马拉维迪），來自各種渠道，國王出資近一半，哥倫布提供了四分之一的資金，其餘是各方面的投資。

此後，哥倫布每次西航歸來，就會風塵僕僕地來向女王報告。伊莎貝拉接見了他和他帶回來的土人、財寶，還有新佔領土地的地圖。這應當是一個開懷大笑的場景，但這個場景中，唯一不面對哥倫布的人，即是伊莎貝拉女王。她有點害羞似地轉過臉去，微微低下頭。這個細節，我想畫家洛伊一定不是隨意畫的，1885 年馬德里修建的哥倫布紀念碑碑座上的《哥倫布和伊莎貝拉女王》浮雕中，也有類似表達。

探索歐印通道的葡萄牙航海家

——《達伽馬》佚名（約 1524 年）
——《達伽馬肖像》豐塞卡（約 1838 年）

　　這是葡萄牙里斯本國家古代藝術博物館收藏的一幅不知名藝術家的「名畫」。它的名氣來自畫中人物 —— 達伽馬。它的創作時間也是推測的，約為 1524 年，這個時間剛好與達伽馬去世的時間 —— 1524 年 12 月 24 日相吻合。也就是説，它是在畫中的主人公剛剛離世後才創作的，或許是這個原因，畫面才選取了主人公的晚年形象。它也表明了一個時代的立場，即某人的歷史功績，一旦被確認是真實的，值得歌頌的，那麼他將被「追認」一個肖像，以此來保存時代記憶和特徵。

　　這幅畫在橡木板上的油畫，以達伽馬身上的大十字架彰顯他的天主教信仰，但他遠航印度可不是為了傳教。事實上，這個十字架是 1507 年艾曼紐一世頒曾頒給達伽馬的獎章，以表彰他第二次成功遠征印度的功績。此

>>>
《達伽馬》佚名（約 1524 年）

Vasco da Gama by Unknown

畫的另一焦點，即達伽馬手中鏡橋沒有連接眼鏡腿的古代眼鏡。14 世紀初已有不少關於眼鏡的記載，16 世紀德國人發明了鏡橋式眼鏡。晚年達伽馬可能視力不佳，要藉助眼鏡閱讀。他手中的信上面寫了什麼，無法從畫中辨認了。畫中達伽馬像個知識分子，他將葡萄牙的航海偉業推向高峰。

1492 年哥倫布發現新大陸的消息，大大刺激了葡萄牙王室，才有了 1497 年 7 月達伽馬的遠航。達伽馬出生在葡萄牙西南部的海濱小城錫尼什的航海家族，繼承了家族探險精神的達伽馬率領聖加布里埃爾號（São Gabriel）、聖拉斐爾號（São Rafael）（由他的兄弟保羅·達伽馬率領）、貝里奧號（Berrio）和另一艘船名不詳的補給船，由里斯本出發前往非洲的黃金海岸，接續迪亞士 1488 年繞過好望角發現的印歐新航線，去搶佔印度和東印度市場。此時，船隊繞過好望角已不是問題，航行到東非馬林迪，損失了一半水手，也不是問題。來到東非達迦馬遇到的問題是：如何從東非跨越印度洋到達印度西海岸？聰明的達伽馬最終找到了阿拉伯領航員艾哈邁德·伊本·馬吉德（Ahmad ibn Majid），順利跨越印度洋，抵達印度西岸。成功地開闢了印歐航線的達伽馬，被國王賜尊稱為「印度洋上的海軍上將」，後來，又當上了葡萄牙在印度的副王。

1524 年，達伽馬以葡屬印度總督身份第三次赴印度，不久染疾，死在柯欽。隨後，葬入 1503 年修建的聖法蘭西斯教堂（St Francis Church），這座教堂至今仍在，是印度最古老的西洋教堂。1539 年葡萄牙將達伽馬遺骸運回國內，重新安葬在內陸小城維第格拉（Vidiqueira）。這是因為，1519 年達伽馬曾受封為維第格拉伯爵一世，讓達伽馬成為第二個沒有王室血統的葡萄牙貴族（第一位是阿爾布克爾克），這裏是他的封地。此外，在里斯本熱羅姆修道院裏，還有一座規格更高、也更知名的達迦馬墓，我和多數遊客一樣，拜謁的也是這座墓。

存世的達伽馬畫像除了上邊說到的畫像，還有一幅與達伽馬本人生活

年代最近的肖像，它是《利蘇阿特·阿布雷烏綠皮書》（Livro de Lisuarte de Abreu）的插畫。此書 1564 出版，記載了葡萄牙船隊 1497 年至 1563 年的印度洋探險，書中配有大量的艦船與船長插畫，現存於以收藏書籍手稿為主的紐約摩根圖書館。這幅插畫上用葡語註明了達伽馬的名字「Vasco da Gama」，此畫被後世廣泛引用，只是作為肖像，顯得有些單薄，但畫中的服飾最接近真實，極具歷史價值。

其他達伽馬畫像都是 19 世紀之後的作品。這些作品中最出名的，也常為人們引用的，即葡萄牙畫家安東尼奧·曼紐爾·達·豐塞卡（Antônio Manuel da Fonsec）的《達伽馬肖像》。我在英國國家海事博物館中見到這幅名作，同館還展出着庫克的畫像。站在畫前，我想追問兩個問題。一是達·豐塞卡為什麼要在 1838 年畫幾百年前的葡萄牙航海英雄？二是葡萄牙畫家的重要作品為何會被英國國家海事博物館收藏？

展品說明並沒有介紹畫家是誰，我回國後，幾經查找才得到一點他的信息：達·豐塞卡是葡萄牙非常有聲望的歷史畫家，1830 年被任命為葡萄牙國王的肖像畫家，1852 年被任命為里斯本藝術學院的教授。他大約在 1838 年畫了這幅《達伽馬肖像》。葡萄牙人為何會要在幾個世紀後重新描繪達伽馬？我想，一個時代或一個國家，越是要強調的東西，一定是最需要，也最缺少的東西。那我們就回望一下當時的葡萄牙吧。

1806 年，阿拉伯半島東南沿海的賽義德·伊本·蘇爾坦（Said bin Sultani）即位稱王，在英格蘭支持下先是打敗了瓦哈比教派的入侵，後建立強大艦隊，擊敗了印度洋傳統強國葡萄牙，奪取了其在莫桑比克以北的所有據點。1834 年，蘇爾坦遷都桑給巴爾，阿曼一躍成為印度洋的霸主。

1807 年，拿破崙進攻葡萄牙，並佔領了里斯本。1808 年葡萄牙王室與大部分里斯本貴族逃亡到巴西里約熱內盧，從 1808 年到 1821 年里約熱內盧成了葡萄牙的首都。

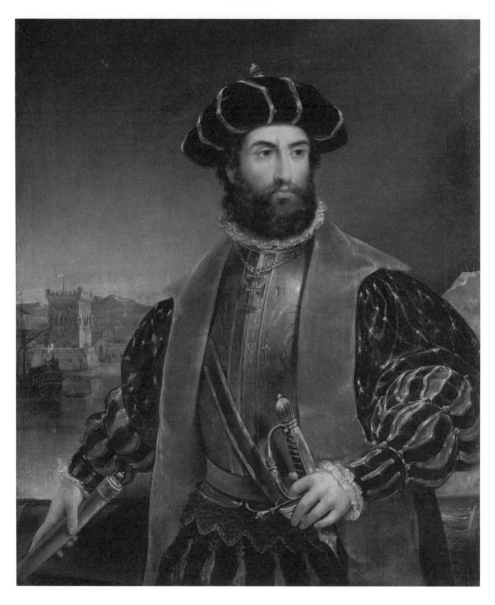

>>>

《達伽馬肖像》豐塞卡（約 1838 年）

Vasco da Gama by Antonio Manuel da Fonseca

1822 年，巴西攝政王、流亡巴西的葡萄牙王子佩德羅（Pedro I），帶領巴西人民鬧獨立，宣稱自己為巴西皇帝佩德羅一世，並於 1822 年 12 月 1 日舉行了加冕儀式，巴西脫離葡萄牙正式獨立。

　　19 世紀上半葉的葡萄牙是一個破敗的國家，是一個沒有英雄的國家，想念先烈，渴望英雄是葡萄牙此時的心結。一定是這種情緒感染了達‧豐塞卡，於是這位歷史畫家拿起畫筆，憑着想象描繪了理想中的海上英雄達伽馬。

　　這是一幅「半身帶手」的肖像，畫中的達伽馬身穿鑲嵌了金邊蕾絲，帶有紅條紋的皮草，裏面戴着胸甲，頭戴藍色與金色相間的無簷帽。他右手握的東西我說不準。它肯定不是單筒望遠鏡，因為 1608 年荷蘭眼鏡匠利伯希（Hans Lippershey）才發明出望遠鏡。那時達伽馬已死去半個多世紀了。可能是權杖，1502 年他再次航行印度時，已被授予印度海軍上將的頭銜。不過，葡萄牙海軍的傳統是，只有元帥才有權杖。這裏的權杖或是畫家的「合理想象」。

　　此畫中的達伽馬與我在里斯本國家古代藝術博物館看到的 1524 年那幅「疑似達伽馬」相比，判若兩人，前一個是儒雅的老書生，手中拿着鏡橋式眼鏡；後者則是光彩照人的海軍上將，手握權杖與劍；兩個歷史時期的畫家，要宣泄的情緒盡在不言之中。

　　那麼，這幅葡萄牙人的畫是如何來到這個博物館的？

　　格林尼治皇家海軍醫院（後來的皇家海軍學院）的行政管理員愛德華‧霍克‧洛克（Edward Hawke Locker）是一位水彩畫家。他的父親威廉‧洛克（William Locker）曾在皇家海軍服役，收藏了一批非英格蘭航海家的肖像畫，1844 年退休時，他將這批畫交給兒子，希望創建一個海軍畫廊。洛克後來完成了父親的夙願，創建了海軍畫廊。這幅達‧豐塞卡的《達伽馬肖像》，被認為是威廉‧洛克的收藏品之一。不過，也有人認為，這幅畫不是達‧豐塞卡的原畫，而是葡萄牙其他畫家的複製品。這事後來也說不清了，更晚些時候，又有不少仿這幅畫的作品問世，畫中主人公的臉轉向了右邊，其他元素沒有變。

致敬征服南方海峽的人

——《麥哲倫，你征服了著名的狹隘的南部海峽》佚名（16世紀）
——《麥哲倫肖像》佚名（16世紀）

麥哲倫（葡萄牙語 Fernãode Magalhã，西班牙語 Fernando de Magallanes），這裏寫出兩國語言的名字，是因為這位生於葡萄牙的航海家，後來娶了塞維利亞軍械官巴爾波的女兒，獲得了西班牙國籍，最終為西班牙效力，他的船隊成功發現了美洲南部的海峽，並完成了環球航行。

1521年3月27日，麥哲倫死在離他朝思暮想的香料群島（今屬印尼）不遠的宿霧島邊上的馬克坦島（今屬菲律賓）。一年後的1522年9月6日，麥哲倫船隊的5艘遠洋海船只剩下「維多利亞」號遠洋帆船和18名船員返回西班牙。麥哲倫船隊成功環球航行震驚世界，但麥哲倫卻無法享受這份榮耀，當然，也無法留下凱旋的肖像。當後人想記住他的音容笑貌時，其肖像成了最值錢的東西。

目前，世界上有兩個地方收藏有麥哲倫的肖像，一個是美國弗吉尼亞州漢普頓錨地的小城紐波特紐斯的航海博物館。此畫為布面油畫，由於畫上沒留有作者簽名，所以作者被稱為：傳奇的、不願透露姓名的畫家。值得注意的是畫上題字為「Ferdinan Magellanus superatis antarctici Freti angustiis CLARISS」，意思是，麥哲倫，你征服了著名的狹隘的南部的海峽。從題名上看，這幅肖像應畫於麥哲倫死後，創作時間被推測為16世紀。

另一幅麥哲倫肖像，也是布面油畫，作者佚名。畫面上沒有題詞，也沒有落款。這幅畫被裁切過，畫面下方缺了一部分，手中好像拿着一幅航海圖。專家認為它是一個複製版本，原版消失了。1848年，這個副本也作為珍品被收藏，現保存在馬德里海軍博物館。這幅畫可能是照着當時麥哲

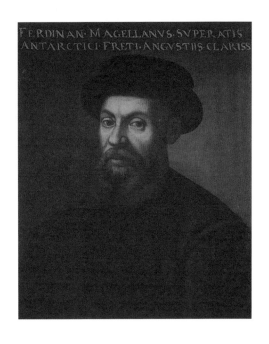

《麥哲倫，你征服了著名的狹隘的南部海峽》佚名（16 世紀）

Ferdinand Magellan by Unknown

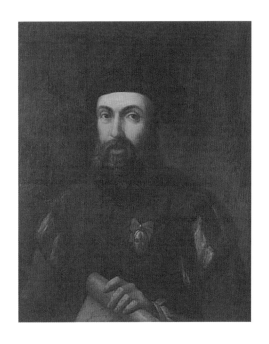

《麥哲倫肖像》佚名（16 世紀）

Portrait of Fernando de Magallanes
by Unknown

倫雕像畫的，那個雕像原型可能是 16 世紀佛羅倫薩公爵畫廊的麥哲倫肖像。最初是誰畫了麥哲倫肖像，原作在哪裏，不得而知了。

我估計，麥哲倫肖像畫應該誕生在他死在菲律賓之後，18 個倖存船員回到西班牙，船隊環繞地球航行轟動西方世界，這才有人想描繪出發前還是個無名的葡萄牙海軍退役軍官的麥哲倫。這兩幅畫中的主人公應該是麥哲倫，似乎兩個畫還有某種同源性，都畫了麥哲倫的大鬍子，都戴着帽子，都露出左耳；略有不同的是，其中一幅手拿地圖，胸前有族徽，但畫面的色調基本一致。我們權作「見畫如面」，這就是麥哲倫了。

麥哲倫臨行前草擬了一份遺囑：「如果我歸來後死去，請把我葬在塞維利亞維多利亞修道院。如果我死在途中，請把我葬在離我死去的地方最近的聖瑪利亞教堂。」按約定他應有所收穫，所以他説「所有財產都捐給教會」。事實上，他一分錢財產也沒有，即使有，也沒人繼承了。3 年前，麥哲倫船隊離開塞維利亞時，他的西班牙妻子已懷有身孕。不久，孩子流產了。在麥哲倫船隊返航的前幾個月，他的妻子與他唯一的兒子，又先後病逝。這位偉大的人物絕了後。不僅如此，他的航行還使他的岳父失去了唯一的兒子。麥哲倫留給世界的唯一遺產就是這次偉大的航行，它是大航海時代創造的人類重要財富之一。

他搶到打開東方之門的鑰匙

——《葡萄牙印度總督阿爾布克爾克肖像》佚名（1545 年）

印度對於東方和西方，都是一個通向未知空間的大門。

古代中國一直把印度當作「西方」，是「西遊」之地。西方人則一直把它當作進東方的門檻，越過它才能看到傳説中的香料群島。據説，1498 年 5 月 20 日達伽馬在印度西南卡利卡特港登陸時，曾高喊「以上帝和香料的名義」。四年之後，達伽馬率領 13 艘裝有重炮的艦隊擊潰了駐守卡利卡特的阿拉伯艦隊，由此亞洲海面有了第一支歐洲長駐海軍力量。

「香料群島」這個詞是阿拉伯人和印度人創造的，具體地理指向即摩鹿加群島，也就是今天印度尼西亞東部的馬魯古群島。由於赤道位置的氣候與眾不同，加上獨特的火山土壤，遂使這裏的丁香、肉豆蔻、胡椒等成為香料中的極品。正是這些不起眼的植物貿易，促成了西方人的地理大發現，也引發了跨越地球的大航海與大海戰。

1506 年，已過半百的葡萄牙海軍指揮官阿方索·德·阿爾布克爾克（Afonso de Albuquerque）加入由 16 艘戰艦組成的葡萄牙艦隊前往印度。此後幾年，葡萄牙艦隊以強大的海上武裝力量，將土耳其帝國及其穆斯林盟友與印度人的「內海」變為葡萄牙的「內海」。1509 年，阿爾布克爾克由於戰功顯赫被葡萄牙國王任命為印度總督。

1511 年 7 月，阿爾布克爾克率領一支由 18 艘戰船組成的艦隊東進馬六甲海峽，經過一個月的激戰，8 月 24 日馬六甲蘇丹（滿剌加蘇丹國王）丟下城池逃走，阿爾布克爾克拿到打開東方之門的鑰匙 —— 佔領了進入南太平洋的要衝馬六甲。同一年，阿爾布克爾克的阿布雷烏船隊佔領了西方世界朝思暮想的「香料群島」摩鹿加。1515 年，62 歲的阿爾布克爾克就死

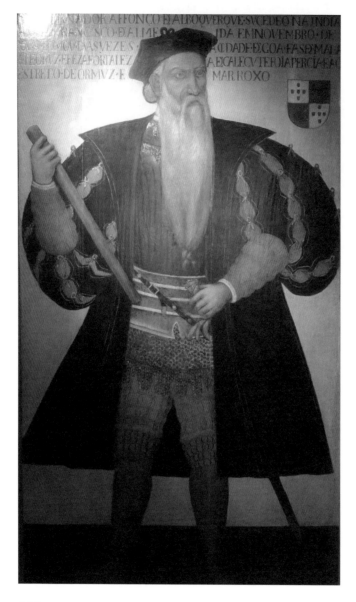

>>>

《葡萄牙印度總督阿爾布克爾克肖像》佚名（1545 年）

Portrait of Afonso de Albuquerque, Viceroy of Portuguese India by Unknown

在了印尼總督的任上。

阿爾布克爾克的航隊從印度洋打到南太平洋，完成了西方人的夢想。全球經濟、政治及文化的國際權力中心，至此，從伊斯蘭世界移向基督教世界。由於這位葡萄牙戰神的歷史地位極為重要，他僅存的肖像受到非同一般的重視。

2016 年我在葡萄牙國立古代藝術博物館看到了這幅被當作寶貝收藏的《葡萄牙印度總督阿爾布克爾克肖像》。這幅畫作者不詳，大約繪於 1545 年。畫的題記顯示了「阿方索‧德‧阿爾布克爾克 1509 年被任命為葡萄牙印度總督」，此時他已 56 歲，這是其晚年形象，留着長長的白鬍子。右上角是葡萄牙盾徽。這種徽章在大約公元 1000 年時已經出現。可以追溯到勃艮第的亨利（Henry，葡萄牙開國君主亞豐素‧殷理基的父親）之銀盾藍色十字。五個圓點是基督釘上十字架的 5 處傷口。這個盾徽放在這裏表示葡萄牙是以耶穌的名義征服世界。

後來，出現了這幅畫的另一翻版名為「Afonso de Albuquerque（with Santiago cloak）」，即「披着聖地亞哥披風的阿方索‧德‧阿爾布克爾克」。所謂「聖地亞哥披風」是指中世紀時西班牙西北部曾興起的聖地亞哥騎士團，成員穿白色披風，後來成為征服者的一種符號。阿爾布克爾克肖像披聖地亞哥披風，也是在殖民地抖抖威風。當年，阿爾布克爾克實實在在地威風了好些年，從海軍上將到印度總督，去世前不久，又被葡萄牙國王曼努埃爾一世授予「果阿公爵」的稱號，成為第一位非出身王室的葡萄牙公爵。

二

切割地球的羅馬教皇

——《波吉亞公寓》平托瑞丘（1494 年）
——《亞歷山大六世肖像》平托瑞丘（15 世紀）

　　1492 年 8 月 3 日，哥倫布率三艘帆船，從西班牙揚帆西航；一周後的 8 月 11 日，波吉亞家族的羅德里戈·波吉亞（Rodroigo Borgia）通過賄選當上羅馬教皇，史稱亞歷山大六世。兩個人同一時間步入歷史舞台，這是一種歷史的巧合，也是海權之爭的最初暗喻。

　　亞歷山大六世入主聖彼得大教堂之後，立即開啟了奢華的教堂壁畫工程。已為前三任教皇服務多年的意大利畫家平托瑞丘（原名 Bernardino di Betto，因為身材矮小，獲得了 Pintoricchio「小畫家」的綽號），再次被請來裝飾新教皇使用的一套六房的公寓，即後人所說的「波吉亞公寓」。平托瑞丘從 1492 年到 1494 年為這個公寓創作的壁畫，也因此被稱為《波吉亞公寓》。平托瑞丘在這個公寓裏創作了幾組壁畫。這幅帶亞歷山大六世形象的畫，名為「復活」。

　　平托瑞丘不反對「小畫家」這個綽號，常將「Pintoricchio」作為簽名，署在自己的作品上。平托瑞丘共為 5 任教皇做持續性的藝術創作，留下大量作品，但藝術評論家們卻一直「小看」他；直到 19 世紀末期，意大利之外的藝術評論才使他獲得了應有的聲名。

　　值得一說的是平托瑞丘在表現耶穌復活之時，不忘將他的恩主亞歷山大六世納入畫中，而且佔據一個突出位置。作者特意選取教皇的側面，這樣便於突出他的面部特徵，使之更像主教本人。傳世的還有一幅《亞歷山大六世肖像》，也是側面像，畫上沒有時間與作者款，專家們根據繪畫風格推測可能也是平托瑞丘的作品。

《波吉亞公寓》平托瑞丘（1494 年）

The Borgia Apartments by Pinturicchio

　　亞歷山大六世（Alexander VI）是歷屆教皇中「名氣」最大的一位，這不僅因為他是第一個公開承認有私生子的教皇，且有 5 個之多（有一部長篇美國電視劇《波吉亞家族》講的就是這位教皇的故事），還在於他開創了神權即海權的切分地球的先河。

　　在《聖經》裏，世界是上帝創造的；在中世紀現實裏，世界由教皇來管理。那個時代的歐洲認為：羅馬教皇有權處置不屬於教皇的任何土地的世俗主權歸屬問題。所以，總有分割世界土地的爭端拿到教皇面前決斷。大航海時代最大的爭議就是西班牙與葡萄牙「發現」土地的所有權。

　　1455 年羅馬教皇曾以葡萄牙征服西非異教徒有功，將西非海岸的壟斷性特權給了葡萄牙。1481 年為平定西、葡兩國不斷生出的海上爭端，教皇西克斯特四世（Sixtus IV）頒佈訓諭，葡萄牙可佔有「從加那利群島以南到幾內亞行將發現或征服的其他島嶼」和向西「直到印度人居住地」的新發現陸地。當時教皇並不知道西邊的陸地到底有多大。不過，西班牙並沒有把不利於自己的這個「訓諭」當一回事。1492 年意大利人哥倫布率領西班牙船隊西航，發現了並佔領了新大陸。葡萄牙認為哥倫布代表西班牙「發

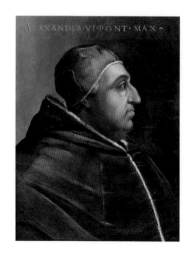

現」的土地應歸葡萄牙，西班牙當然不幹，於是葡、西兩國的官司再次打
到羅馬教廷。

　　出生於西班牙的亞歷山大六世，顯然看到了西班牙的利益。他認為哥
倫布「發現」的土地，應屬於西班牙，並在地圖上大西洋中央劃了一條「教
皇子午線」，作為分界。葡萄牙對此劃分極為不滿。1494 年 6 月，葡、西
兩國在先前的「教皇子午線」的前提下，在西班牙西部的托爾德西里亞斯
小城再度談判，締結了著名的《托爾德西里亞斯條約》。條約將教皇的劃線
向西移了 370 里格（近 2000 公里）即「距佛得角群島以西 370 里格」的子
午線（今天的西經 46.5 度左右），為新的分界線。約定此線以西發現的陸
地歸西班牙，以東無論誰發現的陸地都歸葡萄牙。

　　伊比利亞半島上的兩個小國，在羅馬教皇的主持下，像切西瓜一樣把
地球一分兩半：葡萄牙拿走了東方，西班牙擁有了美洲（按此子午線，葡
萄牙後來擁有了巴西）。所以，這幅壁畫上有三個神聖羅馬帝國的軍人，拿
着長槍，披着戰甲，在為教皇征服世界。

　　這就是亞歷山大六世與發現美洲及切割世界的奇妙關係。

英格蘭脫離教廷挑戰海洋切割

——《大使》荷爾拜因（1533 年）

　　孤懸於大西洋中的英格蘭，缺少「宗教畫」的傳統，她後來能夠在世界美術史上佔有一席之地的是「肖像畫」，而引領這一潮流的是一位荷蘭旅英畫家漢斯‧荷爾拜因（Hans Holbein），此人的父親也是畫家，史家只好稱他為小漢斯‧荷爾拜因。他最傑出的肖像作品即是這幅《大使》，被評論家譽為文藝復興最偉大的肖像畫之一。

　　這幅肖像表現了兩個人物，畫左邊穿貴族武士裝，右手拿一把套入金鞘的短劍的是揚‧德‧丹特維爾（Jean de Dinteville）；畫右邊戴四角帽，穿天鵝絨長袍的是喬治‧德‧塞爾夫（Georges de Selve）主教。兩位大使奉命跨越海峽拜見亨利八世，他們肩負法王弗朗西斯一世的特殊使命。

　　1533 年元月，英格蘭國王亨利八世同妻子的女官安妮‧博林（Anne Boleyn，伊麗莎白一世生母）祕密成婚，法國國王弗朗索瓦一世希望通過使者談判，調和英格蘭與羅馬教廷的矛盾，防止英格蘭反叛天主教而加入新教。兩位法國公使的斡旋，最終沒能成功。5 月，英格蘭脫離羅馬教廷控制，並宣佈亨利八世（Henry VIII）與現任王后凱瑟琳（Catherine）婚姻無效，而與安妮‧博林的婚姻合法。

　　有趣的是，這次失敗的外交卻留下了一幅傳世傑作。法國公使一定是出了大價錢，小漢斯‧荷爾拜因才會在兩人外交活動之餘，為他們創作了這件真人大小的巨幅雙肖像，畫縱 207cm，橫 209cm，現藏英國國家美術館。所以，畫中每件器物也是實物一樣大小，所有的細節在畫家筆下都不能含糊，為後世留下了許多含義豐富的象徵物。

　　1497 年，小漢斯‧荷爾拜因在德意志奧格斯堡出生，因家族以繪畫為

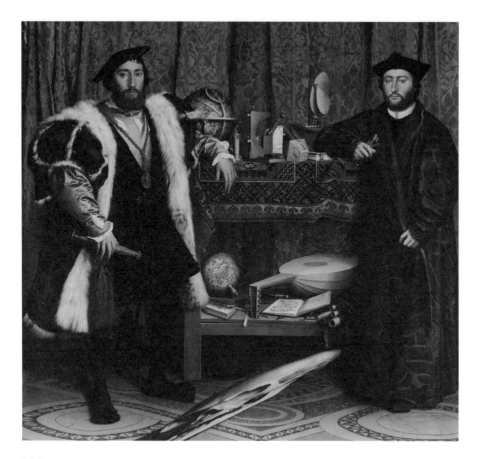

>>>

《大使》荷爾拜因（1533 年）

The Ambassadors by Hans Holbein the Younger

<<<

《大使》局部

業，他從小就跟隨父親學畫。15世紀後期，發明了金屬活字印刷的德意志出版業迅速發展，荷爾拜因很早就被出版商聘為插圖畫家。1526年，30歲的荷爾拜因到英格蘭旅行兩年，並為貴族們畫畫，受到皇室的賞識。1531年，他第二次去英格蘭，此後定居倫敦，直到逝世。

16世紀，德意志出現了三位具有世界意義的大師：丟勒（Albrecht Dürer）、格呂內瓦爾德（Matthias Grünewald，是一位神祕畫家，傳世作都是哥特式宗教畫）和荷爾拜因。此時的德意志畫家，對細節的追求幾近瘋狂，丟勒畫《青草》就是將相互交錯的青草葉一根一根地畫出來。在這幅人文氣息濃厚的《大使》中，荷爾拜因也是將細節描繪到極致。西方傳統文科七藝，語法、邏輯、修辭、算術、幾何、音樂、天文，一個不落地全擺在畫中——馬丁路德的讚美詩集、商用算術、魯特琴、一組風管、天球儀、地球儀、三角板、雙腳規……而且，幾乎每件道具都別有意味：天球儀的指針剛好點在梵蒂岡，象徵兩位大使是代表梵蒂岡天主教廷來和亨利八世談判；在左上角綠帷幕邊露出一個十字架，宗教處在一個尷尬的位置，象徵新教與天主教的衝突；那把魯特琴上有一根斷弦，象徵談判最終沒有達成和諧；而打開的讚美詩集所寫的路德教派讚美詩，顯示這位主教的思想；商業貿易算術書，反映了商品大流通……畫中的桌毯，人物身上的絲綢都是東方的產品。

需要特別介紹的是，荷爾拜因不僅是位大畫家，還是一位出色的製圖家，1532年在巴塞爾繪製過很複雜的橢圓形世界地圖。所以，我們畫中央出現了精緻的地球儀，那本厚厚的書則是德意志著名數學家、天文學家派楚斯（德文 Peter Bienewitz）1524年出版的《宇宙志之書》（Cosmographicus Liber），是那個年代最重要的出版物之一。更為精確的是畫上那條穿過巴西「Brisilici」的紅色經線，教皇子午切割線「Linea」和卡斯蒂利亞「Castellanorv」等一長串名字都清清楚楚寫在上面。這種近乎微雕的自然主

義手法，為後世在畫上「考古」留下了寶貴的「實證」。這條線就是著名的「教皇子午線」，它記錄了當年西方世界最大的利益紛爭，雖然「線」還在，此時的教廷已管不着英格蘭了。

地球儀上這條紅線反映的是《托爾德西里亞斯條約》劃定的大西洋子午線。這個地球儀的另一面還應有一條線，即 1529 年羅馬教廷裁判的《薩拉戈薩條約》劃定的太平洋子午線，因為此畫繪製於此條約簽訂後的 1533 年。

1511 年葡萄牙人佔領了馬六甲，進入了南太平洋，東半球這邊又「發現」一片廣闊無邊的「不屬於教皇的土地」，它的世俗主權歸屬問題，再次成為問題。1529 年 4 月，葡、西兩國在西班牙東北部的薩拉戈薩再次舉辦談判。在羅馬教皇操持下又簽訂了《薩拉戈薩條約》，原本按均分地球分界線應該在今天的東經 134 度附近（也就是摩鹿加群島以東 7 度附近）劃線，但西班牙當時亟需與法國交戰的軍費，只好放棄了對摩鹿加群島的要求（此時，西班牙海軍已經佔領了摩鹿加的德那地島對面的蒂多雷島）。所以，條約在摩鹿加以東 17 度（今巴布亞新幾內亞，東經 144 度左右）劃出了一條太平洋子午線，作為兩國在東半球行使海洋權利的分界線，此線以西歸葡萄牙控制，以東歸西班牙控制。

《托爾德西里亞斯條約》和《薩拉戈薩條約》之後，許多海圖上明確標示出了「教皇子午線」，而實際上，這些所謂「條約」已經管束不了幾近瘋狂的世界。比如，《大使》談判時的英格蘭，既然因離婚再婚問題都可以同羅馬教廷翻臉，這些劃在地球儀上的紅線又有何意義呢？

1547 年，亨利八世病逝時，他締造的皇家海軍已經擁有了由 44 艘「大亨利」型火炮風帆戰船組成的強大艦隊，有能力向此前的海上強國發起挑戰。那條畫在地球儀上的紅線，在一場接一場的海戰炮火中灰飛煙滅了。

荷蘭「依法」搶劫與《海洋自由論》

—《格勞秀斯肖像》米雷費爾特（1608 年）

這幅肖像畫的主人公當年是荷蘭家喻戶曉的「神童」：14 歲入大學，16 歲隨荷蘭大使出訪法國，並獲得奧爾良大學法學博士學位，20 歲任官修《荷西戰史》總編輯，22 歲完成《捕獲法》，25 歲擔任省檢察長，26 歲年被選為荷蘭律師協會主席……他叫胡果·格勞秀斯（Hugo Grotius）。

《格勞秀斯肖像》的作者米切爾·詹斯·范·米雷費爾特（Michiel Jansz van Mierevelt）也不簡單，他被西方美術史定位為「荷蘭獨立後第一位荷蘭共和國畫家」。此時的荷蘭畫家與歐洲其家國家的畫家不同，他們只把自己國家當作靈感主體，只描繪「荷蘭的肖像」。他們之所以熱愛它，是因為他們為了獲得它，付出了 80 年的血戰。他們為了改良它、捍衛它，與大海和大國進行了艱苦卓絕的鬥爭。這之中，也包括法律論戰。

米雷費爾特 1608 年繪製的《格勞秀斯肖像》，描繪的是 25 歲的格勞秀斯，畫中特別突出了他手中的書。正是這一年，他寫出了青史留名的《海洋自由論》，他手中拿著的應該是這本書。格勞秀斯有幾幅肖像畫傳世，但這一幅很特別，它不僅記錄了他的風華正茂，還記錄了他的才華橫溢，即這部偉大著作的誕生。

《海洋自由論》實際上是一場海洋官司的辯護詞。當時海上群雄並起，紛爭不斷：先是哥倫布發現新大陸，引發了葡萄牙與西班牙的海洋權利之爭；1494 年羅馬教廷武斷分割大西洋，於是有了《托爾德西里亞斯條約》；後來，麥哲倫船隊環球航海，又引發太平洋權利之爭，有了 1529 年分割太平洋的《薩拉戈薩條約》；整個海洋上的未知領土，就這樣被分給了西葡兩國。如果將海權理論分為三個階段，教皇的神權決定海權即是第一階。而格勞秀斯的

>>>

《格勞秀斯肖像》米雷費爾特（1608 年）

Portret van Hugo de Groot by Michiel Jansz. van Mierevelt

海權理論《海洋自由論》引起的海權紛爭，則是第二階段，即法律辯爭階段。美國的馬漢在 1890 年至 1905 年間完成的「海權論」三部曲，為第三階段。

一定要注意這樣一個時間點：1568 年西歐窪地尼德蘭（Nederland，荷蘭語「低地」）開啟獨立戰爭，1581 年北部七省成立荷蘭共和國，荷蘭在世界舞台上已經成為一個獨立的角色。緊追大航海風潮，1602 年荷蘭正式成立了東印度公司，並以國家名義開拓海洋。此時，地球上一半無人佔領的海上領土歸了西班牙，另一半歸了葡萄牙。荷蘭人不想接受這個現實。

1603 年，當荷蘭船隊來到太平洋香料群島海域時，這裏已是葡萄牙人佔領的地盤。壟斷香料貿易的葡萄牙人阻止當地人把香料賣給荷蘭人，荷蘭商隊火冒三丈，最終在馬六甲海峽的柔佛打劫了葡萄牙商船聖卡特琳娜號，搶走船上所載的十萬件瓷器，1,200 捆中國絲，還有香料，跑回了荷蘭。

葡萄牙人跑到阿姆斯特丹法庭，控告荷蘭人的海盜行為。有意思的是，1604 年 9 月法庭判決荷蘭勝訴，理由是兩國打仗，荷蘭人勝了，帶走的是合法戰利品，不用歸還。勝訴後的荷蘭東印度公司找到了格勞秀斯，請他寫一份有法理依據的法律報告，以便在今後的訴訟中有法可依。時年 20 歲的格勞秀斯，唰唰唰揮就一篇「論戰利品法與捕獲法」的法學論稿。這份論稿第十二章主要論述：「每個國家均可自由地穿行到另外一個國家，並可自由地與之進行貿易活動。」1608 年，因荷蘭與英格蘭海上競爭日趨激烈，他將這一章單獨整理成書，並於 1609 年出版，書名就叫《海洋自由論》。

1623 年，40 歲的格勞秀斯因國內動盪而流亡法國時，完成了另一部開創性經典——《戰爭與和平法》，他的著作由荷蘭地圖出版大師威廉·布勞出版發行。荷蘭人的海權理論建樹引起了海峽對岸的英格蘭的高度重視，很快，格勞秀斯的對手、英格蘭法學家塞爾登就拿着《海洋封閉論》上場了，他是英格蘭法學界的重要人物，多位畫家也留下了他在不同時期的身影。

英格蘭海上「皇家領地」與《海洋封閉論》

——《塞爾登肖像》佚名（約 1614 年）
——《塞爾登肖像》萊利（約 1640 年）

荷蘭的格勞秀斯被後世人譽為「國際法始祖」，其最大貢獻是第一次在真正意義上闡述了國際法的概念，並提出了「公海自由」的經典理論。

1609 年，當荷蘭為《海洋自由論》正式出版而歡天喜地時，海峽對面的英格蘭則提出了強烈抗議。因為，這個國度的任何一個地方距離海岸線的直線距離都不會超過 75 英里，正是這種地理環境使得它比任何一個國家都重視海洋。實際上，早在 1604 年英王詹姆士一世為了回應荷蘭在英格蘭沿海可視範圍內攻擊西班牙船隻，就曾提出「皇家領地」這一概念。這是歷史上首次由一個國家明確對海洋範圍的主權做出定義，相當於今天的「領海」。同時，荷蘭漁船在北海靠近蘇格蘭的海區捕撈鯡魚，也令英格蘭人大為光火。為此，英格蘭與荷蘭相互派代表到對方國家談判，各自都在法學上做了充分表達。

1215 年就誕生了《自由大憲章》的英格蘭，不缺少法學專家與法律武器。自然法學家塞爾登（John Selden）為對抗《海洋自由論》，於 1618 年拋出了《海洋封閉論》，為英格蘭君主佔有英倫三島周圍海域的權利進行辯護。這部書還特別收入了兩幅地圖，一幅是蘇格蘭海區地圖，另一幅是英格蘭海區地圖。圖中的英吉利海峽，還繪有一艘帆船，似乎表明在「皇家領地」，船隻可以「無害通過」。1635 年英王查爾斯一世下令刊印此書。

於是，世界有了兩本關於海權的對壘專著。這兩部書引證同樣的傳統和權威，但得出的結論卻針鋒相對。這些爭論成為後世所有關於海洋爭議的論證資源。在幾百年後的 1982 年聯合國《海洋法公約》簽署之前的漫長

辯論中，格勞秀斯的《海洋自由論》與塞爾登的《海洋封閉論》，分別被爭辯雙方一再引證。

　　生於 1584 年的塞爾登比對手格勞秀斯小一歲。存世的塞爾登肖像有七幅，但都是對兩幅畫的複製。一幅是一位佚名畫家的《塞爾登肖像》，大約繪於他 30 左右歲時，即 1614 年前後，此時他已獲得著名憲法法學者的聲譽，看上去是個深思熟慮老成持重的人。另一幅《塞爾登肖像》是從荷蘭到英格蘭闖蕩，最後被封爵士的畫家彼得‧萊利（Peter Lely）的作品，他主要供職宮廷，是首屈一指的肖像畫家。

　　萊利的真名是彼得‧范‧德費斯（Pieter van der Faes）。他 1641 年在倫敦學畫後，定居英格蘭，以風格時尚的查理一世（Charles I）和奧立佛‧克倫威爾（Oliver Cromwell）肖像畫而聞名。1661 年他成為查理二世的宮廷畫家。他刻劃宮廷貴婦的作品色彩迷人，溫暖而明快。萊利在 1679 年獲得爵位。

此畫大約繪於塞爾登 50 多歲後，約 1640 年代。此時《海洋封閉論》正式出版了，經歷了關涉皇權的法律問題而引來的牢獄之災後，他看上去有一種飽經風霜的淡定與疲倦。

塞爾登死於 1654 年，離世前他立遺囑將自己收藏的東方文獻，包括那幅著名的《塞爾登地圖》（即「明東西洋航海圖」）捐給了牛津大學博德利安圖書館。這個圖書館現收藏有兩幅塞爾登肖像畫。

1702 年荷蘭法學家賓刻舒克（Bynkershoek）出版《海上主權論》一書，提出「陸地上的控制權，終止在武器力量終止之處」，即岸炮炮彈海上落點以內的沿海海域就屬於自己管轄。當時大炮射程一里格，約 3 海里左右。這一「領海」理論得到了不少國家的認同。在爭吵中，海洋最終被劃分為領海和公海，海洋自由原則和海權基本得以確立。

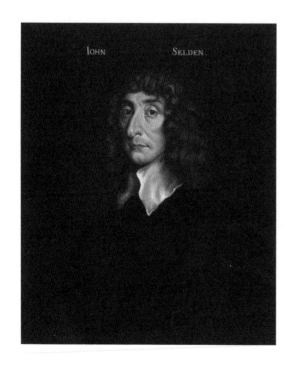

<<<
《塞爾登肖像》彼得・萊利
（約 1640 年）

John Selden by Peter Lely

誰來經緯地球

三

大哲也哭笑不得的世界圖景

——《赫拉克利特和德謨克利特在討論世界》（壁畫版）伯拉孟特（1477 年）
——《赫拉克利特和德謨克利特在討論世界》（油畫版）伯拉孟特（1488 年）

　　《赫拉克利特和德謨克利特在討論世界》原本沒有名字，因是名人所作，又傳之後世，人們就根據內容給它起了個名字。畫上的兩位大哲被後世人概括為「哭泣的赫拉克利特（Heraclitus）」和「大笑着的德謨克利特（Democritus）」，畫家也依此「標誌」將他們畫成一個哭臉，一個笑臉。

　　赫拉克利特的世界觀到底有多悲觀，也沒有一個完整的理論體系，只是認為「快樂是低級的感官享樂」。他傳之後世的都是殘篇和晦澀的警句，最有名的是「人不能兩次走進同一條河流」，也就是說，你下次踏進河時，流來的已是新水。其辯證思想為「萬物皆在變化中」，他還提出了「邏各斯」，近於中國的「道」。

　　德謨克利特也並非一個只會傻笑的哲學家，他對世界本質有明確認識，即地球是由原子聚集而成，宇宙的原子燃燒起來，變成各個天體。他還給出了圓錐體、棱錐體、球體等物體體積的計算方法。

　　不過，哭哲赫氏在公元前 470 年就死了，又過了十多年，笑哲德氏才出生。他們不可能「同台競技」，闡述對世界的看法。這個雙肖像壁畫完全是畫家憑空想象出來。那麼，畫家為什麼要設計出這個討論世界的場景呢？歷史沒留下任何解答這一問題的文獻，我只能依據那個時代的文化特質做些推斷：

　　1477 年，文藝復興剛剛起步，大航海也剛剛興起，還沒有重大地理發現。走向復興之路的意大利畫家和他們的委託人，都對這個世界充滿好奇之

心和探索之欲。於是，一個大大的地球，或者說是一幅當時的圓形世界地圖被擺在了畫的正中。仔細觀察會發現它對世界的描述，仍採用公元二世紀托勒密《地理學》框架：非洲大陸與南極大陸相連。

弔詭的是，早在 1459 年，威尼斯地理學家弗拉・毛羅（Fula Mauro）已畫出了那幅後世所說的《毛羅地圖》。這幅地圖不僅畫出大西洋與印度洋相通，而且還在非洲最南端畫出了一個海角，並在兩條小船邊留有一段註

>>>
《赫拉克利特和德謨克利特在討論世界》（壁畫版）伯拉孟特（1477 年）

Heraclitus and Democritus by Donato Bramante

記：「這條阿拉伯船，由印度洋繞過了迪布角來到了大西洋。」

　　關於這幅地圖的誕生，歷史文獻中有清楚的記錄：1457 年至 1459 年間，威尼斯共和國地圖學家弗拉‧毛羅，接受葡萄牙國王阿方索五世委託，繪製一幅全新的世界航海圖。葡萄牙方面提供了最新的航海情報。所以說，葡萄牙人已經知道非洲大陸是一個獨立的大陸，兩洋在其南方交匯。

　　這樣就生出兩個問題：

　　一是知道兩洋在非洲南端交匯，為什麼直到 1488 年，葡萄牙探險家迪

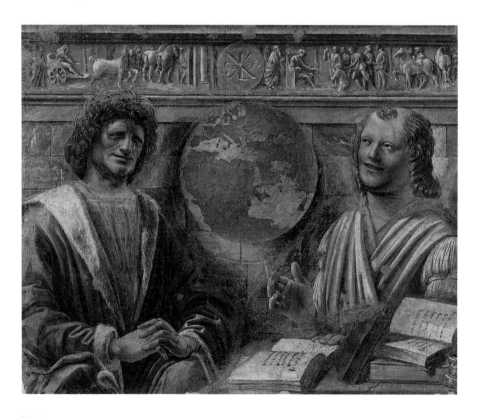

>>>
《赫拉克利特和德謨克利特在討論世界》（油畫版）伯拉孟特（1488 年）

Heraclitus and Democritus by Donato Bramante

亞士（Bartolomeu Dias）才「發現」非洲最南端的海角「風暴角」，後由葡萄牙國王若昂二世（Joao II）改為「好望角」。我猜，葡萄牙人得到《毛羅地圖》時，一定認為那上面兩洋交匯的「角」只是個推論，真相還需要實踐去證實。後來，真就派人去證實了，但葡萄牙人定製的《毛羅地圖》卻消失得無影無蹤。

二是既然威尼斯的地理學家 1459 年都能給葡萄牙人畫出非洲南端的海角，並且當年威尼斯共和國還留有一個副本，即傳世本《毛羅地圖》，為什麼都到了 1477 年，意大利畫家筆下描繪世界的圖景，仍是陳舊的托勒密（Claudius Ptolemy）《地理學》框架？我猜，意大利人或許不知道有這一保密度極高的圖紙，知識精英仍相信古典理論，認為是非洲與南極相連。

下面說一說這位畫出了「差錯」的畫家吧，他叫多納托·伯拉孟特（Donato Bramante），是意大利文藝復興時期著名的畫家、建築師。這幅畫並非他的代表作，他的代表作是與拉斐爾（Raffaello Santi）、米開朗基羅（Michelangelo Buonarroti）等大師共同設計的梵蒂岡聖彼得大教堂。他的建築成就遮蓋了他所有畫作，當然他的畫作也因為他在建築上的大名得以傳世。

伯拉孟特的第一幅「赫拉克利特和德謨克利特在討論世界」是為米蘭的帕尼伽羅拉府（DEI Panigarola），也被稱為「公證員宮」製作的壁畫。他似乎對這幅壁畫也有所偏愛，作品完成十年之後，1488 年，他又將其轉換成布面油畫，在原壁畫的基礎上，加了淺淡細膩色彩，令畫面更柔和，也更立體，創造出一種戲劇式的美感。此畫現收藏在意大利古典繪畫的主要收藏地——米蘭布雷拉畫廊。

正如哭哲赫拉克利特所說：「如果你不去預計意料之外的事，你將發現不到其中樂趣……」葡萄牙人就這樣探險去了，世界真的在「意料之外」。伯拉孟特顯然不知道這些，才留下了這件丟了一點醜的大作。這種「哭笑不得」的信息不對稱，恰是我們站在大航海視角下，研究這幅畫的趣味所在。

仰望天空描繪大地的傳統

——《克勞策爾肖像》荷爾拜因（1528）
——《用直角器導航的故事：阿維洛斯》委羅內塞（1557 年）

　　亨利八世在位的 1491 年至 1547 年，英格蘭在科學方面還相當落後，許多科學人才和科學儀器要從海外引進。這裏要講的小漢斯・荷爾拜因 1528 年創作的《克勞策爾肖像》，就印證了這一現實。1487 年生於慕尼黑的尼克勞斯・克勞策爾（Nikolaus Kratzer），1616 年，從科隆來到英格蘭，在牛津科珀斯克里斯蒂學院教數學。1520 年，他被亨利八世任命為國王天文學家。同時，他還是一個天文儀器供應商。

　　處在航海事業初期的英格蘭為什麼要引進天文學家，因為「以天經定地義」是世界地理學傳統，也就是說，人類是通過天文觀測來描述大地。比如，古希臘地理學家埃拉托色尼（Eratosthenes），在公元前 240 年左右，在亞歷山大通過阿斯旺井觀測太陽運行，測算出地球周長 4 萬千米；而古希臘的天文學家、三角學家希帕克斯為地球創建了 360 度的經緯網格。前有埃拉托色尼定義了地球的形狀與大小，後有希帕克斯（Hipparrchus）建立的地球經緯網。公元前 20 年左右，亞歷山大的學者斯特拉博（Strabo）寫出了西方最早的地理知識和地圖繪製方法的著作《地理學》。這些前輩的理論準備，促成了古希臘最偉大的地理學家托勒密的誕生，他在公元 130 年左右寫作了《天文學大成》《地理學指南》，西方地理學由此「定型」。

　　現由盧浮宮收藏的這幅《克勞策爾肖像》，着力表現的就是主人公作為天文學家和天文儀器商人的形象。在這幅畫中，克勞策爾的辦公空間或者說是店舖佈滿了天文儀器。當然，作為肖像畫首先映入人們眼簾的是畫家着力刻劃克勞策爾若有所思的眼睛、高高的鼻梁和堅定的嘴脣所呈現出他

的智慧聰穎、沉着穩健的形象。但隨着畫中人物的動作，觀賞者的目光又
落到他的手和手中儀器上。這個木製幾何體是他的一大發明，它叫「多面體
日晷」，它的不同平面，顯示不同的時間。畫面左上方架子上，還有一個圓柱
形的「海拔日晷」，圓筒表面時針線顯示太陽的高度，也表達緯度與時間的關
係，圓柱底座周圍的字母表示月份。那個半圓儀器叫「Torquetum」，是一個
中世紀的天文儀器，採取並轉換三套坐標的測量：地平線、赤道和黃道。某種
意義上講，它是一架古老的天文計算機。這些儀器在小漢斯・荷爾拜因的《大

使》中也出現過，扇形舵柄、日晷儀和扭矩測量儀（時計和航海儀器），可計算航船的海上時空位置。有專家認為，它們是由克勞策爾提供的。

接下來，我們看另一幅畫，它表現的「以天經定地義」的傳統更為明確。

威尼斯畫派三傑之一的委羅內塞（Paolo Veronese），25 歲來到威尼斯，師從提香，又深受米開朗基羅、拉斐爾等人的影響。或許是受到拉斐爾 1511 年的名作《雅典學院》的啟示，也創作了多幅崇尚知識的作品。如《耶穌在博士中》《辯證法》和這裏要講的《用直角器導航的故事：阿維洛斯》。這幅畫不僅有一個複雜的名字「Allegory of Navigation with a Cross-Staff: Averroes」，還有比這名字更難解釋的故事。

這件 1557 年完成的縱 204.5cm、橫 116.8cm 的大作，令人物看上去頂天立地。畫中的這位大人物叫阿維洛斯，是 12 世紀著名穆斯林學者，「Averroes」是他的拉丁語名字，他的阿拉伯本名叫伊本·魯世德（Ibn Rushd）。他是阿拉伯文明鼎盛期的大哲。其形象也曾出現在拉斐爾的《雅典學院》中。不過，在這幅畫裏他是以天文學家的形象出現，並擔當「用直角器導航」的領航員。

為何要用一個天文學家來當海上航行的「領航員」呢？

這幅似乎在表現「知識就是力量」的大畫中，有三個道具值得細細品味：一是右上角是象徵希望的橄欖技，二是右下角是給人類送來知識的蛇，三是阿維洛斯手中的點題道具——直角器。雖然，沒有文獻證明阿維洛斯是航海家，但阿拉伯的大哲懂些天文學是沒有疑義的。所以，他在畫中仰望天空，手持直角器，也順理成章。這個直角器「cross-staff」，也叫「Jacob's staff」雅各布連杆，或橫杆測天儀，或十字架測天儀。

大航海初期，人們通過地平線和太陽或某顆固定星體之間的夾角，來測量來確定緯度，以掌握航船在海上的位置。緯度比較容易測量，赤道就是零度，兩極則是九十度，只需要一台能夠測量星體高度的象限儀就可以

《用直角器導航的故事：阿維洛斯》
委羅內塞（1557 年）

Allegory of Navigation with a Cross-Staff by Paolo Veronese

了。把象限儀水平放置，一端對準北極星，讀出它和水平面的夾角，就是緯度。

　　在象限儀出現之前，人們測量緯度所用的工具，一是星盤，二是直角器。星盤測量太陽高度時，要一個人提星盤，一個人用指針對準太陽，還要有一個人讀星盤上的讀數。由於船上下起伏，這種儀器極難操作，也不容易測算準確。後來，人們用直角器取代了星盤。它由一把標尺和一把十字架組成，先將十字形下端水平放置，眼睛瞄準標尺，推動十字形直至與視線中的天體成一線，讀出正午時太陽與地平線的讀數，經過計算就可推算緯度。這種方法雖然簡單，但經年累月地瞄準太陽，對人的視力損傷很大。這就是為什麼十個船長九個是獨眼龍的原因之一。後來，人們發明了

背測式測天儀（Back-Staff）亦稱為四分儀，或象限儀。通過此儀器上的反光鏡來測量，保護了眼睛，也更精準了。

但想在大海之中，確定經度則比登天還難。因為，地球一直在轉，沒有任何天體能夠用來直觀地顯示經度的差異。因而沿海岸線走是古代最安全的航行。比如，《鄭和下西洋航海圖》所顯示的鄭和船隊就是沿岸航行。當然，也有人沿着一定緯度遠洋冒險成功。比如，哥倫布就是沿着變動不大的緯度一直西行，撞上了新大陸。

哥倫布發現美洲的壯舉引發了一股探險熱，可是沒有經度的導航，隨之而來的就是一連串的海難。此時的航海大國西班牙似乎感到了測定經度的歷史重任正落在自己肩上，1598 年菲利普三世（Pelipe III）頒佈詔書，宣佈設立經度獎金，任何人只要找出海上測量經度的方法，就可以獲得 2000 杜卡托的巨額獎勵。這份詔書一經頒佈，立刻招來各式各樣的測算法，連伽利略（Galileo Galilei）都投過標。但一百多年過去，沒人能拿下菲利普三世的經度大獎，海難仍接連發生，直到又一個倒霉鬼——海軍上將克勞迪斯里·肖維爾爵士（Sir Clowdisley Shovell）倒下，新興的航海大國英格蘭開啟了新一輪經度大獎。

錫利群島海難與經度法案

——《海軍上將肖維爾爵士》達爾（1702 年 –1705 年）

　　我第二次參觀格林尼治天文台，主要是「拜會」海軍上將克勞迪斯里·肖維爾爵士，這位戴着假髮的爵士以肖像的面目「接見」了我。很多人都感到奇怪《海軍上將肖維爾爵士》畫像為什麼不像庫克等人的肖像那樣掛在山下的國家海事博物館中，而掛在三個分館中的格林尼治天文台經度館裏。奇怪嗎？一點也不怪。後世知道這位海軍上將正是由於「經度」問題，他本人和整個艦隊葬身大海。館方將他安排在經度館裏，要的就是反面教材和航海悲劇的這個「看點」。

　　這幅畫大約創作於 1705 年間，作者是邁克爾·達爾（Michael Dahl），一位生於瑞典斯德哥爾摩，卻一直在英格蘭進行創作，並死在這裏的肖像畫家。達爾是瑞典畫家中創作英格蘭貴族肖像最多的，但那些肖像都沒有這個肖像的主人公那麼傳奇。

　　肖維爾先後參加過英格蘭對荷蘭、對西班牙和對法國的海戰，戰功卓越，一路升到海軍上將軍階和爵士稱號。畫中的肖維爾在英格蘭軍艦背景前，手握元帥權杖。軍中使用的權杖源自古羅馬，最初是個短粗的中空圓棒（也有羊皮筒），是羅馬將軍們的傳令節，將寫好的命令放入筒中，封死後讓傳令兵遞送。這一傳統後來被英格蘭海軍繼承，成為海軍最高統帥權威的象徵。1705 年 1 月 13 日，肖維爾被任命為英格蘭海軍最高統帥。此時的他，一副志得意滿的樣子，這種一帆風順的成就感一直延續到他從地中海打擊法國艦隊得勝歸來的 1707 年 12 月 22 日。

　　這一天，肖維爾率領 5 艘戰船組成的艦隊，快走到大不列顛群島的最南端時，被持續多天的大霧遮住了航向。晚上 10 點多鐘，艦隊誤入有着無

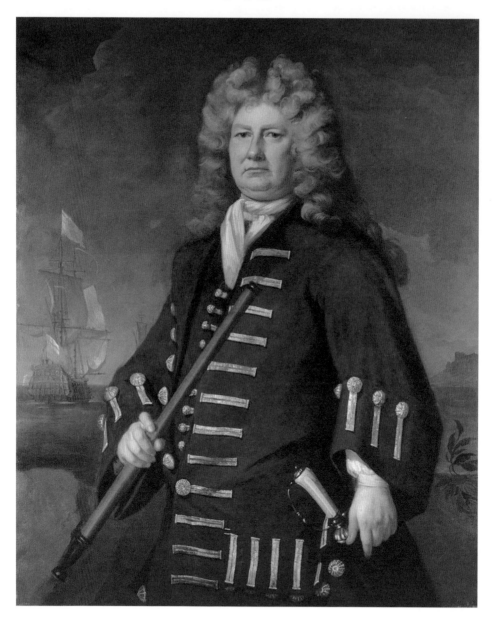

《海軍上將肖維爾爵士》邁克爾‧達爾（1702 年 −1705 年）

Sir Cloudesley Shovell by Michael Dahl

數暗礁的錫利群島,僅僅幾分鐘,「聯合」號、「老鷹」號、「羅姆尼」號等四艘軍艦拖着 1,000 多名官兵,沉入海底。肖維爾非常幸運,他被海浪沖到了岸上。第二天早晨,一個趕海婦女看到昏迷中的肖維爾,為弄下他手上戴着的綠寶石戒指,順手把他弄死了。30 年後,這個婦女臨死之際將這件事向牧師作了懺悔。

肖維爾的這個死法是海難發生幾十年後編出的傳說,從沒有人見過那個傳說中的綠寶石戒指。相伴流傳的另一個傳說是:在海難發生前幾個小時,一個出生在錫利群島的船員曾向肖維爾報告,艦隊正在偏離原定航道。肖維爾不僅沒有改正航向,反而在桁端絞死了這位船員。因為皇家海軍條例規定:任何船員,不可越級報告航行信息,否則,以叛亂罪處死。在航海技術落後的時代,沒人能準確說出海中的船,處在什麼位置,只有聽船長判斷。誰自行報告航行位置,就是犯上作亂。雖然,這是合法行刑,人們還是認為,是沒有人性的肖維爾和條例造成了這場海難,也促成了肖維爾悲慘的下場。這個海難發生後幾十年的才出現的「處死水手故事」,也沒有得到文獻的證明。

1707 年肖維爾被以最高禮遇安葬在威斯敏斯特教堂。他的艦隊和 1,000 多名官兵葬身大海的悲劇,再次喚起以海洋立國的英格蘭對經度的關注。在肖維爾艦隊毀滅的第七年,即 1714 年,英格蘭頒佈《經度法案》,以法律名義宣佈:任何人,只要能找出在海上測量經度的方法,誤差在 1 度以內的獎 1 萬英磅;誤差在 2/3 度以內的獎 1.5 萬英磅;誤差在半度以內的獎 2 萬英磅。這 2 萬英磅的要求是航海 40 天,也就是從英格蘭去到印度群島,不能差半度,55 公里,即 24 小時內不能差 3 秒。

獎金已達到天文數字了,但也不能立竿見影地解決問題。這一次,連牛頓都出場了,又耗去半個世紀……最後,竟由一個鐘錶匠蟾宮折桂,更意味深長的是 —— 他的畫像和肖維爾的畫像,一同掛在這裏。

鐘錶匠與皇家學會的較量

——《哈里森肖像》托馬斯・金（1765 年 –1766 年）
——《哈里森肖像》塔薩特（約 1767 年）

　　從伽利略到牛頓，許多大師都研究過世紀難題 —— 海上測量經度。其中，接近解決問題突破口的有兩個，一是天文測算法，二是時鐘測算法。天文學大師們拿出很多空間測算方法，都因太複雜太難操作（月距法計算一次經度要用 4 個小時）而沒能破解難題。時鐘測算的道理很簡單，地球一圈 360 度，一天 24 小時，一小時走過 15 度經線。只要知道自己的「當地時間」和出發地的「離岸時間」，兩者時間差乘以 15，就能測算出航船的經度。前提是要有一個精確的時鐘，但牛頓都認為，要造出在海上 40 天，誤差不超過兩分鐘（半個經度，赤道距離 55.5 公里）的鐘錶，幾乎是不可能。

　　但「重賞之下必有勇夫」，這位「勇夫」出生在英格蘭約克郡（與偉大的庫克船長是同鄉）的木匠之家。19 歲時，他的細木工手藝已登峰造極，竟能造出一台完全由木頭製成的擺鐘，沒人能料到歷史將以時間的名義刻記他的名字：約翰・哈里森（John Harrison）。在《經度法案》頒佈的第 15 個年頭，也是牛頓去世的第三個年頭，即 1730 年，37 歲的哈里森來到格林尼治天文台，向經度委員會委員、皇家天文台第二任天文官哈雷（用他的名字命名的彗星似乎比他本人更出名）遞交了一份解決海上經度測量難題的方案。

　　哈雷是天文學大師，但看哈里森的時鐘測算法圖紙，頭也暈了。當時，包括哈雷在內的多數科學家都在研究天文法。不過，哈雷並沒因為這個「時間方案」與自己的「空間方案」不一致而否定哈里森，相反，他極為大度地為他推薦了倫敦最有名鐘錶匠格雷厄姆（Graham）。幾天後，哈里森就抱着一堆圖紙找到了格雷厄姆。格雷厄姆是哈里森的貴人，他不僅支

持這個方案，還半借半送地塞給哈里森兩百英鎊，讓他拿去造新的鐘錶。從這時開始，一直到 1759 年造出了第四代以他名字首字母 H 命名的航海鐘——H4，哈里森花了 30 年時間。

　　我按着美國傳記作家達娃·索貝爾（Dava Sobel）在《經度》 *Longitude* 中留下的線索，來到格林尼治天文台尋找約翰·哈里森的肖像。但我只見到《海軍上將肖維爾爵士》的肖像原作，沒見到哈里森的油畫肖像。我問一位老館員，這裏掛着的哈里森肖像原件呢？他説，以前做專題展時，確實在此是掛過那幅著名的油畫肖像，展出後還了回去，它屬於英國科學博物館。這裏現在只有哈里森肖像的資料圖片。

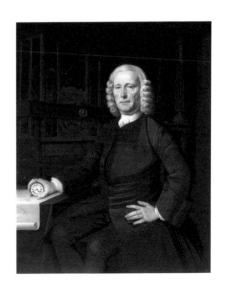

>>>
《哈里森肖像》（油畫版）托馬斯·金（1765 年－1766 年）

John Harrison by Thomas King

>>>
《哈里森肖像》局部

哈里森一共有兩幅肖像傳世。最先給哈里森繪製肖像的是托馬斯·金（Thomas King），這位畫家的生平鮮為人知，僅能查到他大約死於 1796 年。他在 1765 年至 1766 年間，為哈里森繪製了這幅油畫肖像。此時，哈里森已是同經度委員會打了半個世紀的交道，雖然他是個鐘錶匠，但也擺出紳士派頭，戴着假髮，穿着咖啡色雙排扣禮服與套裝西褲，其形象不能説趾高氣昂，算得上成竹在胸。

　　拿到格雷厄姆資助的 200 英磅的第五年，哈里森就造出了以自己名字命名的第一代航海鐘 —— H1。不久 H2 問世，這兩個鐘都太笨重了，沒出現在哈里森肖像畫背景中。畫中出現的大鐘是 H3，上面還刻有他的名字

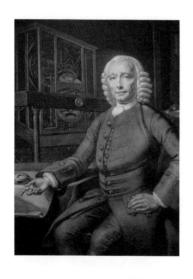

<<<
《哈里森肖像》（版畫版）
塔沙爾特（約 1767 年）

Portrait of John Harrison
by Philippe Joseph Tassaert

<<<
《哈里森版畫肖像》局部

「John Harrison」。這架 H3 哈里森投入的心血最大，前後做了十幾年。但是當 H3 即將完工時，懷錶問世了，而最終攻克難關的靈感正是來自懷錶。哈里森發現，懷錶不用傳統的鐘擺技術，而是用了高頻振子。於是他請好友、鐘錶匠約翰·杰弗里斯（John Jefferys），為自己訂作了一塊懷錶。哈里森正是運用懷錶技術，使他的經度鐘徹底擺脫了地球引力，又經過熱脹冷縮和潤滑等一系列機械改進，終於造出了比懷錶略大一些的第四代經度鐘 H4。此畫中，哈里森右手握着的正是杰弗里斯懷錶，這該是向杰弗里斯和他的懷錶致敬吧。

可是，1759 年哈里森就已造出 H4，為什麼它沒出現在托馬斯·金在 1765 年至 1766 年創作這幅肖像畫中呢？這又要講回，哈里森與經度委員會鬥爭的故事。幾乎是從 H1 問世開始，以天文學家為主體的經度委員會，就不斷為難他。一會兒把他的 H1 拉到格林尼治天文台去拆開檢查，一會兒又否定他海上實驗的結果。當 H4 誕生後，又強行把它拿到格林尼治天文台扣押，並命令哈里森再造一台與它一樣的錶，以證明它可以重複生產。所以，H4 無法與它的主人同時出現在這幅油畫中。

似乎是為了賭這口氣，1767 年菲利普·約瑟夫·塔薩特（Philippe Joseph Tassaert）繪製版畫《哈里森肖像》時，畫面上所有內容都照搬前一幅油畫，唯獨桌面的 H4 是畫家故意「擺」上去的，而哈里森張開的右手，似乎在向經度委員會索要他的 H4，這是一幅聲討經度委員會官僚們的畫，也是一份歷史的證詞。

哈里森無法料到，最終，托馬斯·金給他畫的肖像會被英國科學博物館永久收藏，時不時，還被借到格林尼治天文台與永久收藏在那裏的 H1-H4「住」上一段時間。

1773 年，經過與皇家經度委員會多年論戰，甚至驚動國王，哈里森終於在 80 歲時，拿到了餘下的全部獎金。似乎上帝讓他活到這個歲數，就是支持他與經度委員會的官僚們決戰到底。3 年後，83 歲的哈里森以勝利者的姿態離世。

地圖是最時尚的人文背景

——《軍人與微笑的女郎》維米爾（1658 年）
——《讀信的藍衣少婦》維米爾（1663 年）

維米爾（Jan Vermeer）是一個短命的畫家，僅活了 43 歲；僅留下不足 40 幅畫作，還多是小件作品；卻是和倫勃朗齊名的荷蘭大畫家，每一幅畫都是藝評家研究的對象，都有無數品評。不過，從大航海的角度看過去，維米爾以地理學為背景的畫作，可以說是繪畫史上的一大奇觀，他是世界著名畫家中，畫地圖、天球儀、地球儀最多的畫家。

維米爾 1632 年出生在荷蘭南部的代爾夫特，一生都住在代爾夫特。前幾年，我曾專程到這裏尋訪維米爾的藝術道路。小城有一個維米爾中心，雖然此中心裏，沒有一幅維米爾的原作，其原作在世界各大博物館、美術館展出，但這裏有他所有作品的複製品和創作經歷的展示。

在後世被鑒定為維米爾的全部畫作中，有 10 幅作品描繪了地圖、天球儀、地球儀。它們是《軍人與微笑的女郎》《讀信的藍衣少女》《持水罐的女子》《彈魯特琴的女子》《畫家與畫室》《天文學家》《地理學家》《情書》《信仰的寓言》《睡覺的女子》。仔細觀察維米爾畫中的地圖，會發現維米爾只是「胸懷祖國」，並沒有「放眼世界」，他的畫中沒有世界地圖。同一時期，荷蘭製圖家至少還創作了十幾種版本的獅子形的荷蘭漫畫版圖。這些繪畫與地圖利用圖像修辭的渲染和理性，不僅強化了荷蘭爭取獨立的視覺形象，也為漸次展開的荷蘭海上擴張作足了鋪墊與動援。

維米爾生活在荷蘭的「黃金時代」。

1648 年「三十年戰爭」（1618－1648 年）以及歷時更久「荷蘭八十年獨立戰爭」（1568 年－1648 年）結束，西班牙最終正式承認荷蘭共和國。

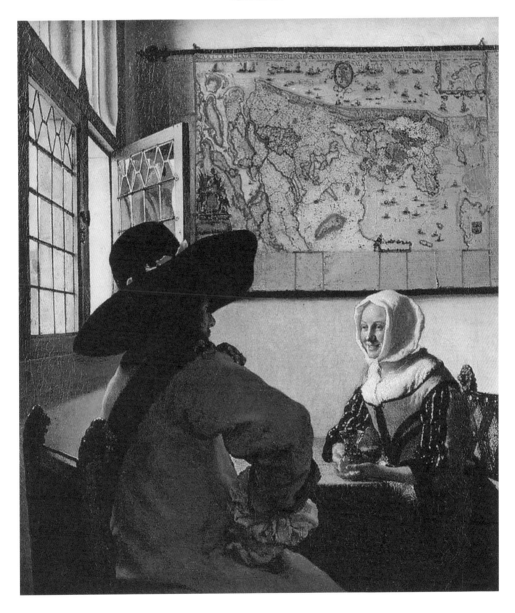

獨立的國家版圖——成為知識階層與藝術家的精神象徵和驕傲。維米爾正是懷着這樣的激情，在 1658 年首先創作了以荷蘭省和佛蘭德省地圖為背景的《軍人與微笑的女郎》，這是已知他創作的最早以地圖為背景的作品。畫中軍人頭戴一頂闊邊毛氈帽，身上可能揹着一個滑膛槍，只能看到槍帶，端坐的女郎包着頭巾，臉上掛着情意綿綿的微笑。這是一幅縱 50cm、橫 46cm 的小畫，掛牆地圖卻佔了畫面的一半。維米爾為何要在背景中細膩地表現這幅荷蘭地圖，他想表達的是什麼意思呢？

　　首先要指出的是掛牆地圖並不是一般人家所能擁有的，維米爾的父親是一位古董商，家中或許會有此奢侈品。或者，他家也買不起，因為當時新出版的印刷地圖也要 10 荷蘭盾左右。維米爾可能是根據地圖資料畫上去的，但他還是抓住了這幅地圖上重要的設計、裝飾和內容。雖然，地圖裱在亞麻和木架上，研究古地圖的人仍會認出它是范·伯肯羅德（van Berckenrode）製圖家族 1609 年的傑作，從畫上可以看清地圖上方寫着「荷

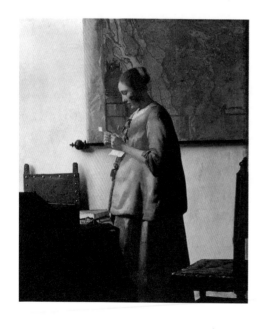

<<<
《讀信的藍衣少婦》維米爾
（1663 年）

Woman in Blue Reading a Letter by Johannes Vermeer

蘭全境與西佛蘭德斯地形最新的精確描述」。這件作品的版權第二年出售給地圖商威廉·布勞（Willem Blaeu），此圖 1620 年以出版商的名義出版，正是這種原因，畫中地圖上是布勞的名字。這幅地圖後來沒能留存下來，但是地理檔案中有提到這幅地圖。所以，這牆上的作品也是一幅「名作」，它使畫面充滿了奢華而新銳的人文氣息。

這幅荷蘭專圖也是一種獨立與自由的時代標籤。它也許還是與畫中的軍人相呼應的道具，這軍人或是從遠方歸來，或是又要遠征，地圖是最好的空間符號……那個背影騎士也值得一說，昂貴的大氈帽或是海狸毛氈，這種帽子耐雪耐雨。

布勞的地圖極為精彩，圖的右邊是須德海，有許多帆船進進出出。這是我們能看到的須德海原始面貌。它曾因 13 世紀時海水衝進內地與原有湖沼匯合成一個海灣。而後，從 1920 年代起荷蘭人攔海築壩，又使海灣又變成了名為艾瑟爾湖的內湖。在大圖的右上角，布勞還畫了一個小分圖，那裏是西弗里西亞群島。

維米爾不是簡單地選擇地圖為背景。他在史學家中確實有極高聲譽，他畫作中描繪的地圖，可以直接當作地圖或地球儀來用。維米爾似乎特別喜愛這幅「荷蘭全境與西佛蘭德斯地形最新的精確描述」，在 1663 年創作的《讀信的藍衣少婦》和 1670 年的《情書》中，它再一次出現在背景中。

1641 年，維米爾的父親在市中心買下一幢大房子，後來被改為一個小旅館。維米爾的父親可能就在這裏賣畫。1652 年，父親去世，維米爾繼承了這間麥哲倫旅館和畫商生意。

從地球到天球的科學求索

——《地理學家》維米爾（1668 年）
——《天文學家》維米爾（1668 年）

維米爾存世畫作中，只有三幅畫上留有簽名和日期：1656 年畫的《老鴇》、1668 年畫的《地理學家》和《天文學家》。後面這兩幅還是維米爾筆下僅有的兩幅以男性為主角的肖像畫。這幅《地理學家》通過手抓書本、若有所思的學者，傳達了荷蘭人特有的探索世界，追求真理的精神面貌。主人公顯然是一位荷蘭人，卻穿着日本式長袍，桌上鋪着土耳其地毯（此時荷蘭人更樂於用它作桌毯，而捨不得放到地上踩踏），這個設計有意無意地點明了荷蘭東印度公司與日本的特殊關係。

荷蘭當時能被「鎖國」的日本幕府所接受，主要是荷蘭遵行重商主義，不似最早和日本接觸的葡萄牙和西班牙等國，總是想改變日本人的信仰，在日本傳播天主教。所以，其他歐洲國家被驅逐了，只有信新教的荷蘭留駐日本。

日本與荷蘭的文化亦相互影響：一方面，此時的日本除了「漢學」，首次建立了另一門外國學問「蘭學」，藉助荷蘭語，學習西方科技文化。另一方面，和服又成為荷蘭人的時尚衣衫，他們也學習東方文化，後來的荷蘭畫家梵高（Vincent Willem van Gogh），還專門學習過浮世繪。

這個以《地理學家》命名的畫上，有 4 件道具與地理學有關。一是學者手中的圓規，二是學者正研究的航海圖，三是櫃子上露出東亞部分的地球儀，據相關記載，此地球儀是地理學家約道庫斯·洪第烏斯（Jodocus Hondius，1563 年－1611 年）1600 年製作的地球儀的 1618 年版本，四是牆上掛的約道庫斯·洪第烏斯 1600 年繪製，后來由威廉·布勞出版的《歐洲航海圖》。這幅航海圖上西下東，直布羅陀海峽口向着上方。荷蘭是歐洲最

先將地圖和地理研究商業化的國家,到了 17 世紀,地圖集與地球儀都已成為可以買得到的學習工具。這些表現地理學家的道具運用,說明維米爾對於地理學相當熟悉。

有多位荷蘭學者考證,畫中的地理學家是安東尼·列文虎克(Antonie van Leeuwenhoek),他和維米爾一樣也出生在德爾夫特。兩人的家庭都對科學和光學有濃厚的興趣。列文虎克後來成為了一位地質學家。維米爾畫這幅作品的時候,這位科學家已經 36 歲了。1676 年,列文虎克被任命為維米爾的遺產受託人。

維米爾似乎認為,一個地理學家不足以表現荷蘭人對科學的全面掌握和執着追求,於是又畫了一幅《天文學家》,畫中的模特沒變,穿着也沒變,只是所有地理學的道具全都換成了天文學家要用的星象儀、水手用的星盤和相關書籍……這些東西同時也印證了「專業範」維米爾的科學情懷。

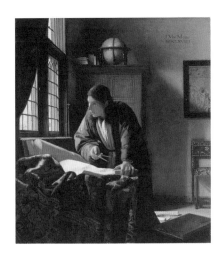

>>>
《地理學家》維米爾(1668 年)

The Geographer by Johannes Vermeer

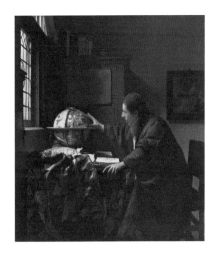

>>>
《天文學家》維米爾(1668 年)

The Astronomer by Johannes Vermeer

荷蘭式愛國的地圖情結

——《畫家與畫室》維米爾（約 1666 年）
——《拿水瓶的女子》維米爾（1664 年 –1665 年）

　　維米爾創作不多的畫作中，有兩幅廣為人知。一幅是《戴珍珠耳環的少女》，另一幅即是這裏要講的《畫家的畫室》。這幅「名畫中的名畫」有許多傳奇經歷。

　　《畫家的畫室》是維米爾作品中少見的「大畫」，縱 130cm，橫 110cm，是維米爾最用心、也最成功的作品。維米爾有 11 個孩子（另一位荷蘭著名畫家弗朗斯·哈爾斯生有 12 個孩子），家中人口眾多的維米爾，晚年生活非常拮据，但至死沒賣此畫，可能是留作接訂單的樣本。當時若賣，應是一般作品價格的兩倍，1,000 荷蘭盾左右，相當於普通家庭兩年收入。但他死後，其妻子將它贈給了母親，試圖避免債權人出售這幅畫。但最終還是被債權人當作抵債財產，從家中拿走強行低價拍賣了。

　　1940 年 11 月，當年沒能考入維也納美術學院的希特勒通過自己的「經紀人」漢斯·波斯花了 182 萬德國馬克將其「購入」囊中。1945 年二戰結束時，這幅畫作和其他一批藝術傑作在奧地利某個小鎮的鹽礦洞中被「解救」出來，現在，被永久收藏在維也納藝術史博物館。

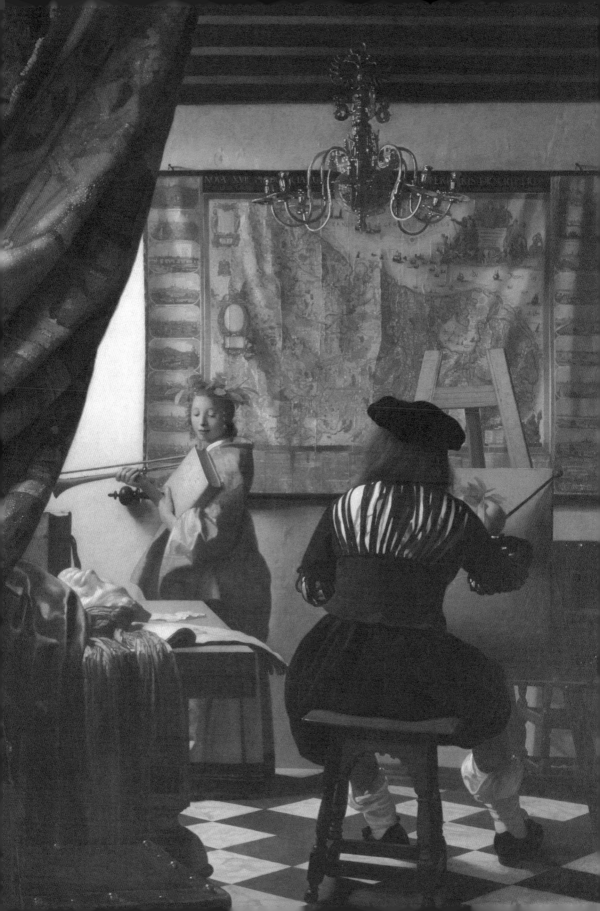

我在維也納藝術史博物館和眾多參觀者一起圍觀了這幅傳奇名畫。自從 1666 年這幅畫問世以來，幾百年間，評論家花盡心思破解它的象徵意義：女模特代表文藝女神；樂譜代表音樂女神；假面代表喜劇女神；抱着的書應是希羅多德的《歷史》……很少有人説作為主要背景的地圖代表着什麼，而我最想知道的就是這幅地圖。

　　有人説，此圖是約道庫斯·洪第烏斯（Jodocus Hondius）1611 年繪製的「比利時獅子地圖」，但約斯·洪第烏斯的獅子地圖兩邊沒有排列尼德蘭的 20 個著名城市景觀圖。不過，畫中的地圖倒是採用了約斯·洪第烏斯的「比利時獅子地圖」的南左北右、上西下東的方位，使窪地十七省像一個臥獅，只是沒有勾勒出獅子形象。

　　《畫家的畫室》中的地圖，有起伏的立體感，突出了挂墙地圖這一特

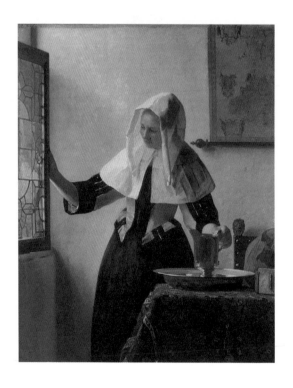

<<<

《拿水瓶的女子》維米爾
（1664 年 −1665 年）

Woman with a Water Jug
by Johannes Vermeer

色。地圖正中央豎立着一個明顯折痕，將 17 個省份分為南和北兩部分，象徵在哈布斯堡王朝統治下的政治格局，尼德蘭被分為南和北兩部分，分別是北方的烏得勒支同盟和南方的保皇省份。

經地圖專家查證，畫中的地圖的基本來源是荷蘭黃金時代的製圖員、雕刻師、地圖製作者和出版商克拉斯·揚松·費舍爾（Claes Janszoon Visscher）1636 年在阿姆斯特丹出版的「尼德蘭十七省地圖」。它顯示了荷蘭的聯省共和國時代 17 省的地理信息，特別是旁邊還繪有 20 個荷蘭著名城市的景色。在那個時代，維米爾還是默默無名，比起他的畫作來，背景中的地圖本身，反倒更被當時的人們視為一幅藝術的傑作、一件件優雅又高貴的作品。今日在巴黎的國家圖書館和瑞典國家圖書館還可以看到克拉斯·揚松·費舍爾的這版地圖，由阿姆斯特丹印刷出版。

荷蘭獨立後，其版圖以多種形式出現在荷蘭畫家作品的背景中，一是反映了當時這種「版圖愛國主義」民族風潮是一種精神時尚，二是表明了畫家本人也想藉助這種版圖背景表明自己的愛國立場，並提高畫的賣點。這一點，在維米爾的作品裏表現得尤其突出。他大約在 1664 年至 1665 年間創作的《拿水瓶的女子》，也用了這幅地圖。

順便說一下，大航海時代，窪地國家也是製作地圖的大搖籃，佛蘭德斯曾誕生了三頭製圖雄獅，即墨卡托（Gerard Mercator）、奧特里烏斯（Abraham Ortelius）和洪第烏斯，他們製作的《世界地圖集》影響了整個世界。

世界地圖三傑

——《奧特里烏斯肖像》魯本斯（1633 年）
——《墨卡托與洪第烏斯肖像》洪迪烏斯（1613 年）

「佛蘭德斯只有一個魯本斯，正如英國只有一個莎士比亞，其餘的畫家無論如何偉大，總缺少一部分天才。」法國美術史家伊波利特・阿道爾夫・丹納（H.A.Taine）給魯本斯的評價，已經高得不能再高了。其實，以出生地而論，1577 年出生在今日德意志中部錫根的彼得・保羅・魯本斯（Peter Paul Rubens），應是德意志人。但他 9 歲時父親去世，就跟隨佛蘭德斯的母親回到了西班牙統治下的家鄉安特衛普，所以，人們樂於把他算作佛蘭德斯人。

佛蘭德斯是個複雜的歷史地名，這裏用的是其英語譯名（Flanders）；舊時代常用的是其法語譯名「佛蘭德」或「佛萊芒」（Flandre）。此地名最早出現在公元 7 世紀，原意是「流動」。這一地區「流動性」確實很大，管轄也極為複雜。古代泛指尼德蘭（窪地）南部地區，包括今比利時的東佛蘭德斯省和西佛蘭德斯省、法國加來海峽省和北方省、荷蘭的澤蘭省。

從 1592 年開始，魯本斯在母親的安排下學習繪畫。1598 年，21 歲的魯本斯結束學業，並加入安特衛普聖路加公會成為正式畫家。順便說一下，這個「聖路加公會」是 15 世紀以來流行於下萊茵和尼德蘭地區的畫家、木刻家、製版工匠構成的兄弟會組織。其名稱源於天主教信仰中的畫家保護神聖路加，傳說中，聖路加曾為聖母瑪利亞繪製肖像。這個組織相當於現在的行業協會。魯本斯不僅是會員，後來，還當選為該會的會長。

魯本斯的畫幾乎每一幅都是名畫。如《搶奪留希普斯的女兒》《瑪麗・德・美第奇抵達馬賽》《披皮衣的海倫芙爾曼》等。但地理學界最感謝這位

大師的是，他為後世留下了《奧特里烏斯肖像》。法國美術史家丹納評價魯本斯的句式在此可以換成「大航海時代只有三位地圖大師，他們都屬於佛蘭德斯」。

這裏我們先說說奧特里烏斯和魯本斯筆下的奧特里烏斯。

奧特里烏斯 1527 年出生在安特衛普，青年時是位地圖雕刻師，20 歲那年，也就是 1547 年，他就進入了安特衛普聖路加公會，成為職業製圖師，與後來入會的魯本斯是同一組織的「會友」。受墨卡托影響，1560 年他由職業制圖師向地理學家方向發展。1570 年奧特里烏斯在安特衛普出版了世界上第一部現代地圖集《世界劇場》（Theatrum Orbis Terrarum），也譯為《世界概觀》，日本人譯為《世界舞台》。這個「劇場」的概念，不知是不是受到布魯塞爾的維薩里 1543 年在巴黎出版的首部人體解剖著作《人體結構》的影響。那部開山大作的扉頁畫，即是維薩里在劇場內為學生、市民和同行醫生上一堂女性人體解剖課的場景，似乎「劇場」是那個時代公開展示奧祕的最佳場所。《世界劇場》扉頁畫也有斷肢的人舉着人頭的描繪。當時沒有「地圖集」這個詞，這個詞是墨卡托創造的。這部世界地圖集的出版被認為是荷蘭在世界地圖集出版方面無敵地位的起點。

1596 年奧特里烏斯還提出了「大陸漂移學說」的最初設想。同年，他因製圖學得到了安特衛普市的嘉獎，後來，這個嘉獎還授予了魯本斯，這兩個人很是有緣。奧特里烏斯存世肖像有兩幅，第一幅是荷蘭的雕刻家菲利普蓋里的版畫。據考證，菲利普蓋里在安特衛普的房子，正好在奧特里烏斯的房子對面。菲利普蓋里創作的奧特里烏斯肖像，是《世界劇場》1579 年再版時增加的作者像。此時，奧特里烏斯已 52 歲，菲利普蓋里 42 歲，而魯本斯剛兩歲。第二幅是魯本斯的《奧特里烏斯肖像》，此畫和菲利普蓋雕刻肖像極相似，只不過剛好是一相反的鏡像。從時間上看，奧特里烏斯去世於 1598 年，也就是說魯本斯 21 歲之前有機會見到奧特里烏斯本

人，但歷史文獻中沒有發現魯本斯和奧特里烏斯打交道的線索。奧特里烏斯生前與老勃魯蓋爾是好友，他甚至為老勃魯蓋爾寫了悼文，而魯本斯與小勃魯蓋爾是好友，他收藏了多幅老勃魯蓋爾的畫。這些線索似可說明此肖像畫並非魯本斯無意為之。

魯本斯的《奧特里烏斯肖像》現藏安特衛普的普朗坦·莫內圖斯（Plantin-Moretus）印刷博物館。奧特里烏斯是與安特衛普出版商克里斯托夫·普朗坦的好友，所以他的地圖集都交由這位出版商出版。這個博物館是 16 世紀碩果僅存的出版與印刷機構，是當年歐洲最大的印刷廠。廠主克里斯托夫·普朗坦去世後，工廠由女婿莫內圖斯接管。莫內圖斯與魯本斯是好友，曾請他為岳父普朗坦和自己還有家族其他人畫過肖像；同時，也請魯本斯為當時在世和離世的著名人文主義人物畫了一些肖像，其中就有這幅《奧特里烏斯肖像》。此畫繪於 1633 年，應是菲利普蓋里雕刻肖像的翻繪。

2005 年普朗坦·莫內圖斯印刷博物館被列入世界文化遺產，我曾專門到這個館考察那些古地圖珍本和地圖大師的著名肖像。魯本斯的《奧特里烏斯肖像》是這個館的鎮館之寶。此館還收藏有 1587 年普朗坦出版的奧特里烏斯《世界劇場》。

老年的魯本斯回到安特衛普，因風濕病手指畸形，但仍堅持作畫，並創作了一批技巧完美、引人入勝的肖像畫。這裏我們只看《奧特里烏斯肖像》，它比菲利普蓋里的那幅版畫，多畫了手的部分，畫幅由「頭像」升級為「半身帶手」肖像。魯本斯的用色、用筆都更加奔放自如。他極大地發揮了油畫表現細節的優勢，將奧特里烏斯的髮須和皮大衣的毛皮衣領表現得「毫髮畢現」。當然，作為大師將作品完成得十分逼真，並不是最重要的，重要的是體現出人物的精神追求。魯本斯不僅增加了手的部分，還在手下安排了一個地球儀，手撫的位置應是佛蘭德斯，手邊露出的是伊比利

亞半島和地中海，以及非洲東北部。地球儀上突出的經線，應是托勒密《地理學》界定世界西極的穿過加納利群島的經線，而北緯 40 度的位置在直布羅陀海峽，但往南偏了幾度。此時，奧特里烏斯已掌握地球的祕密，他表情溫和而又充滿自信。

接着說說另兩位地理學和制圖學大師——墨卡托和洪第烏斯。

為什麼要將這兩位大師放在一起來說呢？因為兩位大師存世唯一肖像即是這幅著名的「雙肖像」。這是科萊塔·洪迪烏斯（Coletta Hondius）的版畫，以藝術而論，算不上名畫，尤其不能與魯本斯的《奧特里烏斯肖像》相比。但它出現在二位大師地圖合集《墨卡托與洪第烏斯世界地圖集》卷首，無論從哪個角度講，這兩位大師以雙峰並立的方式與世人相見，地理學界歷來極為珍視，名氣也算不小。

說起來，墨卡托在地圖三傑中「輩份」最高，是奧特里烏斯的引路人。墨卡托真名是格哈德·克雷墨，但 16 世紀文人喜歡把筆名拉丁化，他把名

字改為基哈德斯·墨卡托，意思就是「商人」。墨卡托出生在安特衞普附近，早年在洛文大學（今比利時）攻讀了哲學、數學以及天文學。後來，墨卡托到了現在位於德國的克里夫公國杜伊斯堡，1530 年畢業於盧萬大學。1534 年他在盧萬建立了地理學機構，1559 年被任命為克里夫斯公爵的繪圖員。1569 年在那裏他創建了影響至今的製作地圖的「投影法」。

這種「圖柱投影法」假想地球被圍在一中空的圓柱裏，其赤道與圓柱相接觸。然後，再假想地球中心有一盞燈，把球面上的圖形投影到圖柱體上，再把圓柱體展開；地圖的一點上任何方向的長度比均相等，平行的緯線同平行的經線相互交錯形成了經緯網 —— 世界就這樣被墨卡托「扯平」了。

1569 年，57 歲的墨卡托出版了一幅以「圖柱投影法」繪製的世界航海圖，並用自己的名字命名此製圖法為「墨卡托投影法」。墨卡托的世界航海圖開創了航海圖繪製的新時代，它終結了中世紀的波托蘭航海圖，後來的世界航海圖上漸漸消失了指南玫瑰和羅盤線，地圖上更多出現的是經緯線。

1594 年墨卡托去世，第二年，他兒子在德意志的杜伊斯堡出版了墨卡托地理作品集 *Atlas sive Cosmographicae Meditationes de Fabrica Mundi et Fabricati Figura*，大體可譯為《地圖集，對世界的結構或構成世界之形狀的宇宙學沉思錄》。此書代表了當時歐洲地圖學的最高成就。書名中的「阿特拉斯 Atlas」，原本是指為希臘大力神阿特拉斯，他參加泰坦族反對宙斯的戰爭，戰敗後被宙斯罰到地球的西部邊緣，用肩膀托起天空，防止天地碰撞。這個詞放在這裏原本是用來向大力神致敬，後來卻成了「地圖集」的代名詞。扉面上的 Atlas 測量地球的形象，也成為後世地圖集扉頁的傳統代代相傳。當然，這部近 600 頁共有 107 幅地圖的地圖集，更重要的是它的編排體系，成為後來地圖集的標準體例。墨卡托也由此成為歐洲地圖學中的佛蘭德斯學派代表人物，和現代地圖學的首席大師。

最終使墨卡托地圖廣為人知的是另一位出生在西佛蘭德斯的地圖製作

大師約道庫斯・洪第烏斯（Jodocus Hondius）。1604 年，他用大筆資金在拍賣會上，從墨卡托親屬手裏一舉買下了墨卡托地圖集所有銅版。此時，墨卡托的作品已經被奧特里烏斯的《世界劇場》地圖集奪去了風頭。但洪第烏斯的介入使墨卡托重新贏得了公眾的承認。1606 年，洪第烏斯加入了自己的 36 幅新地圖，在阿姆斯特丹出版了共有 143 幅地圖的《墨卡托與洪第烏斯地圖集》，成為銷售最好、傳播最廣的現代地圖集。到 1612 年洪第烏斯過世時，短短 6 年間就出版了拉丁語、法語和德語等 7 個版本。

1613 年版《墨卡托與洪第烏斯地圖集》扉頁上，曾加了「墨卡托與洪第烏斯的肖像」，原版是科萊塔・洪迪烏斯的黑白畫。這裏選取的是 1619 年法文版中的着色版畫。墨卡托和洪第烏斯坐在一個建築裝飾鏡框裏，似乎在做着相同的工作，畫中佈滿了墨卡托和洪第烏斯天文學與地理學「道具」：天球儀、地球儀、地圖冊、圓規、直角尺、掛牆地圖等。兩人圍繞一張桌子，似乎是一起製作地圖。細心的人還會看出墨卡托手中的地球儀露出的是北極部分，上面繪的正是墨卡托憑想象繪出的《北極地圖》的模樣（實際上是錯誤的，北極沒有陸地），而他對面的洪第烏斯似乎關注的是北方航線。事實上，這個場景在真實生活中不曾出現過。畫中的墨卡托形象直接照搬佛蘭德雕刻大師弗朗斯・霍根伯格（Frans Hogenberg）1574 年為墨卡托雕刻的肖像，后來收入 1595 年出版的《地圖集，對世界的結構或構成世界之形狀的宇宙學沉思錄》扉頁上的墨卡托肖像，而洪第烏斯的形象應是首次出現。

兩位大師的地圖作品在同一地圖集中的出現，反映了洪第烏斯的個人商業意願，畢竟墨卡托是比洪第烏斯名氣更大的大師，這不失為一種有效的市場推銷手段。後來，又加入了雙肖像，使雙峰並立的形象更加完美。市場反響也如其所願，這部地圖集的影響力很快超過了奧特里烏斯的地圖集《世界劇場》，成為無法撼動的「經典中的經典」。

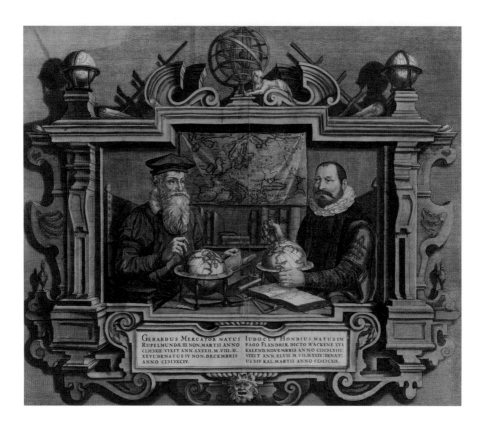

>>>

《墨卡托與洪第烏斯肖像》科萊塔・洪迪烏斯（1613 年）

Portrait of Gerard Mercator and Jodocus Hondius by Coletta Hondius

　　二三十年間，佛蘭德斯地理學派「三劍客」相繼推出幾部地圖集，使世界地圖集達到了一個前所未有的高峰：終結了托勒密《地理學》時代；也終結了葡萄牙人封鎖航海圖和意大利人包攬航海圖出版的時代；宣告佛蘭德斯或「窪地國家」地圖製作與出版的商業化時代到來。特別值得一提的是，最終完成這個歷史使命的是一個偉大的出版家族 —— 布勞。

將地圖商品化的布勞家族

——《約翰・布勞肖像》羅蘇姆（1654 年／1672 年）

不知名的畫家趕上偉大的時代，也會不經意間留下記錄歷史的重要作品。荷蘭畫家范・羅蘇姆（John van Rossum）正是這樣的無名畫家，我們完全找不到他的生平信息，僅知道 1654 年至 1672 年間，他畫了這幅《約翰・布勞肖像》，現收藏在荷蘭國家海洋博物館。

這幅看上去有些單薄的肖像，卻記錄了布勞家族的重要人物——約翰・布勞（Joan Blaeu）。前邊剛剛說過「地圖三傑」，這裏一定要隆重介紹歷史貢獻不亞於前者的布勞家族，正是三代「布勞」的努力，最終完成了窪地國家獨步世界地圖行當的曠世偉業。

「布勞」這個百年老字號是由老布勞開啟的，他原名威廉・揚松，後來改用爺爺的名字布勞作為姓，成為威廉・揚松・布勞（Willem Janszoon Blaeu）。1612 年起，以「威廉・布勞」這個名字在他的地圖作品上簽名。老布勞沒有留下像樣的肖像，只有一幅雕刻晚年的頭像，畫面信息並不豐富。但在這幅《約翰・布勞肖像》上，可以找到老布勞的一些影子。

老布勞，也就是威廉・布勞，1570 年出生在阿姆斯特丹附近一個門第不高的商人家庭。二十幾歲時，他在丹麥跟隨天文學大師第谷・布拉赫學習天文學、數學，以及天球儀與地球儀製造。所以，在這幅畫的左側可以看到一個天球儀。這個天球儀可以引發三點猜想：

其一，1599 年老布勞製作了第一件科學製品，也是世界上較早的一個以太陽為中心的天球儀，畫中的這個天球儀，或許是老布勞留給兒子的傳家寶。

其二，古希臘時，邏輯、語法、修辭、數學、幾何、天文、音樂被列

為「人文七藝」課程。在大航海時代，許多天文學家轉行研究地理，基於傳統，他們更願意稱自己是天文學家或宇宙學家，不稱自己為地理學家，那就把自己的本事說小了，畫中的天球儀顯示作者的天文學家背景。

其三，身立於畫中央的小布勞，也就是約翰·布勞（John Blaeu），是太陽中心論支持者。1648 年，即老布勞死後的第 10 年，「三十年戰爭」以及歷時更久「荷蘭八十年獨立戰爭」結束，西班牙最終正式承認荷蘭共和國。為了慶祝這一偉大勝利，小布勞推出了一幅世界地圖，此圖的標題下方有一個太陽系圖解，標註為「哥白尼的假設」。這是將太陽中心論納入到世界地圖中的首秀（1636 年伽利略因太陽中心說被天主教法庭定罪）。畫中的天球儀不僅是作者的科學立場，也是他的宣言。

1596 年老布勞從丹麥回到阿姆斯特丹，這一年他有兩個「作品」誕生，一是他成立了家族式製圖公司，二是他的兒子約翰·布勞在這一年出生。約翰·布勞註定要與這個製圖公司共命運。後來，約翰·布勞與兄弟科內里斯，一起幫助父親經營地圖出版。這幅畫沒有簽署繪畫時間，但從畫面看，約翰·布勞已是花甲之年。

1602 年荷蘭成立了東印度公司，荷蘭船隊大舉進入東印度。此時，作為航海工具的航海圖成為最緊俏的商品，這時的航海圖行情是，一幅最新描繪到東印度的航海圖索價 75 荷蘭盾。1608 年已經有了 10 年開辦製圖公司經驗的老布勞被任命為荷蘭東印度公司首席水道學家，專門研究東印度航線和航海圖繪製。1633 年荷蘭東印度公司的官方製圖師黑利德松（Maarten Gerritsz Vries）去世，老布勞接任了這一職位，雖然年薪只有 300 荷蘭盾，但卻使他有了隨意使用東印度公司航海資料的權利，布勞製圖公司因此有了空前的影響力。某種意義上講，他也進入了荷蘭共和國的政治權力與商業政策的核心。

1634 年威廉·布勞與兒子約翰·布勞聯手出版了收錄了他們購買版

>>>
《約翰・布勞肖像》羅蘇姆（1654
年 /1672 年）

Joan Blaeu by John van Rossum

權的一些新航海圖，加上以前手中存有一半舊圖，出版了收有 161 幅地圖
的《新地圖集》。第二年父子倆又加入了 50 多幅新航海圖，出版了有 207
幅地圖的分為上下兩冊的《新地圖集》。1637 年，布勞製圖公司已擁有 9
台活版印刷機，是歐洲最大的印刷廠，其中 6 台機器專門用來印地圖。毫
無疑問，此時的布勞家族已成功地將製圖學發展成了一門賺大錢的生意，
並成為輝煌的荷蘭製圖時代的出版奠基人。威廉・布勞不僅出版地圖，甚
至還出版發行了前邊講過的「海權之父」荷蘭法學大師格勞秀斯的曠世經
典——《戰爭與和平法》。

　　1638 年老布勞去世，小布勞，即約翰・布勞接管了布勞公司，也接
替了老布勞荷蘭東印度公司的官方製圖師這一重要職位，年薪漲到 500 荷

蘭盾，與一位木匠的收入差不多，大約是阿姆斯特丹的一棟房子的平均成本。不過，約翰‧布勞不會吃虧，他為東印度公司給望加錫（今印尼）國王製作一個手繪大型地球儀，就可領到 5,000 荷蘭盾。而此時荷蘭的商船已增加到 2,000 艘，令其他歐洲國家望塵莫及。航海圖的市場需求也達到一個新高峰，約翰‧布勞極大地發揮和利用官方製圖師的權力，為布勞製圖公司創造了巨大的利潤。

1662 年他出版了布勞家族印製地圖集的巔峰之作《大地圖集》（Blaeu Atlas Maior），也稱《布勞的宇宙學》（Cosmographia Blaviana）。此地圖集共 11 卷，包含有 594 張地圖，被譽為「史上最偉大也最精美的地圖集」。當然這個地圖集的價格也是相當高，黑白版的一套 330 荷蘭盾，手工上色的一套 450 荷蘭盾。在這幅《約翰‧布勞肖像》中，桌上的幾大本地圖集，可能就是《新地圖集》的一部分。或許，還有 1655 年約翰‧布勞出版由意大利傳教士衛匡國繪製的《中國新地圖集》，這是西方出版的第一部中國地圖集。因為，有專家認為這幅畫的繪製時間下限是 1672 年，這些皆有可能。

布勞公司業務繁榮昌盛，直至 1672 年的一場大火毀滅了公司的設備、圖版以及庫存。1673 年約翰‧布勞去世，他的三個兒子威廉、彼德和約翰接手布勞製圖公司，但布勞公司已風光不再，1703 年荷蘭東印度公司的地圖不再印上布勞的名號，終結了這個家族對荷蘭製圖業的百年掌控。

「四大洲」一體化的「清單」

——《四大洲系列》凱塞爾（1666 年）

新航路的探索緩緩展開大陸與海洋的新格局，新物種、新商品、新文化……潮水般湧到畫家眼前，怎樣用一件作品容下這越來越複雜的世界，成為畫家們思考的問題。一個新的畫種──博物畫，顯露出它的優勢，雖然堆砌的方法看上去很笨，但內容卻足夠豐富。用意大利藝術史大師艾柯翁貝托·艾柯（Umberto Eco）的理論講，那就是開一份關於這個世界的「清單」。

揚·凡·凱塞爾（Jan Van Kessel）無疑是一位開列「清單」的高手。1626 年降生於佛蘭德斯畫家世家的凱塞爾，有一位大師級的爺爺──勃魯蓋爾（Piete Bruegel）。家庭為他鑄就了職業藝術家的坦途。上小學時，凱塞爾的畫家哥哥和叔叔就指導他畫畫；18 歲時，他已成為安特衛普聖路加公會的「花卉畫家」。

凱塞爾的早期作品專注於自然科學的細節與精確性，他筆下的熱帶鳥類、蝴蝶、飛蛾和蝸牛等小動物，尤其是昆蟲與花朵，個個都整潔乾淨，有着生物標本的特徵；同時，為了體現自然的神召，畫面也少不了巴洛克的浮華。

凱塞爾活了 53 歲，人生的最後十年，深受人文主義影響，關注新世界，或整個世界。1666 年，他在一年之間，以史詩般的氣魄完成了「四大洲」系列畫，即《亞洲大陸》《美洲大陸》《非洲大陸》和《歐洲大陸》。

大航海時代在古代已知的歐洲、亞洲、非洲三大洲之外，獻上了一個新大陸──美洲。先是 1507 年德意志的馬丁·瓦爾德西繆勒（Martin Waldseemüller）在他的新世界地圖上首次在美洲南部標注「亞美利加

<<<
《亞洲大陸》凱塞
爾（1666 年）

<<<
《亞洲大陸》畫心部分

（America）」，此後，凱塞爾的同鄉佛蘭德斯地圖大師墨卡托，1538 年又
用「America」這個名字來標注南、北美洲兩塊大陸，至此，整個新大陸被
統一稱為「美洲」。人們開始接受「四大洲」的概念與現實；同時，歐洲
在復興往昔輝煌的過程中，慢慢找回了自信心和優越感。歐洲是世界的中
心 —— 這種寓言式的形象被國家與教廷同時採用，並被後者用於羅馬天主
教內反對宗教改革運動，藉此表達歐洲在世界範圍內的影響力。

《美洲大陸》凱塞爾（1666 年）

《歐洲大陸》凱塞爾（1666 年）

此時世界地圖製作中心就在佛蘭德斯，世界由「四大洲」組成的地理藍圖，也是由佛蘭德斯的幾位地圖大師完成，新的「全球」概念，在安特衛普人文環境中逐漸流行起來。當時最受歡迎的地圖是四大洲、歐洲、荷蘭、西班牙、意大利、法國等地圖。17 世紀早期，「全球」主題的創作逐漸轉移到繪畫創作中。凱賽爾對這種媒介轉移的作用是不能低估的，其「四大洲」系列油畫，無疑是這方面最有影響的作品。

最初，凱賽爾是將「四大洲」呈現在奢華櫃子的摺疊板上，後來，又運用於哈布斯堡王室的宏大裝飾。尤其是 1666 年創作的這組「四大洲」系列油畫，以「畫中畫」的形式超越世界地理知識，將「四大洲」描述提升到多學科創意大融合的新境界，將全球範圍的物種、商業、風俗、文化、科技多方面知識分列於大大小小的畫面中，這種畫家對於多圖像的「引用」，構成複雜而系統的視覺綱要，反映了那個時代的人文追求。現收藏於慕尼黑老繪畫陳列館。

歐洲人早期的博物學知識，來自於羅馬博物學家和自然哲學家老普林尼（Gaius Plinius Secundus）。他對於自然歷史材料的歷史性運用以及分類和物理性質的描述，17 世紀時仍被看作是權威，並在凱賽爾「四大洲」系列畫中起着指導作用。凱賽爾畫中有多處向老普林尼致敬，如《非洲大陸》左邊特別安排了普林尼雕像，《歐洲大陸》擺放的書就是《博物學》。

除了博物學，這組系列畫還充分表現了世界商貿與文化交流。在《非洲大陸》的黑人婦女與兒童身前，畫了許多精美的中國瓷器，藉以表達瓷器已是受各大洲歡迎的時尚商品。在《亞洲大陸》的畫中，他又在西亞包頭人物腳下，畫了一本徐光啟主編的《崇禎曆書》，當年曆局曾請來耶穌會的龍華民（意大利人）、羅雅谷（葡萄牙人）、鄧玉函（瑞士人）、湯若望（日耳曼人）等西洋學人，編譯此書天文學部分。《崇禎曆書》歷時 5 年，於崇禎七年（1634 年）編完。凱賽爾能在 1666 年的繪畫中展示此書，說明西方

世界很快就知道中國有了一部新曆書，它代表着東方最新曆法水平，是對
亞洲先進文化的一種巧妙展示。

　　從花草到魚蟲，從天文到地理，從商貿到民俗，從文化到科技 ——
「四大洲」系列，實在是一份不尋常的時空「清單」。

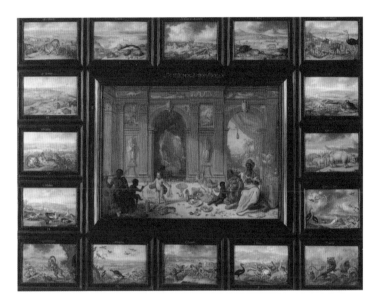

>>>
《非洲大陸》凱塞爾（1666 年）

>>>
《非洲大陸》局部

新海港與新海商

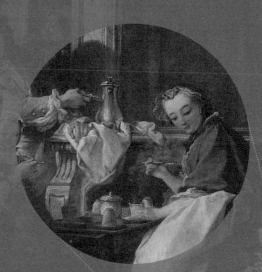

四

貨幣兌換店，新興的「金融服務機構」

——《店舖中的金匠，或聖埃利吉烏斯》克里斯圖斯（1449 年）
——《放債者和他的妻子》梅齊斯（1514 年）
——《貨幣兌換商與他的妻子》雷莫斯維勒（1539 年）

　　這裏選擇的三幅畫是 15 世紀興起，16 世紀流行於西歐的世俗畫，由於這類畫的主要內容是「稱金」，所以被後世界謂之「稱金畫」。這類畫的主角多是一對夫妻，也屬於是文藝復興時期「世俗夫妻畫」的一種。

　　在講這幾幅「稱金畫」之前，先要說說古代西方的金錢觀。有一句著名諺語，「富人想進天堂，比駱駝穿過針眼還難」。這句諺語源自《馬太福音》。其原文是「我又告訴你們，駱駝穿過針的眼，比財主進神的國，還容易呢」。耶穌此處引用了當時一句諺語「駱駝穿過針的眼」。

　　古時猶太人的城門，在大門上另開一個小門，名為「針眼門」。黃昏關閉城門後，僅留「針眼門」，供人進出。若有馱貨物的駱駝過門時，須先把貨物卸下來，讓駱駝匍匐鑽過「針眼門」。它意味着「要放下財物，才可以通過」，也意味着「財富是一種包袱」。

　　「富人想進天堂，比駱駝穿過針眼還難」這句諺語，至少對窮人佔大多數的社會來說，是一種安慰。但更為影響深遠的是，它反映了整個中世紀的西方財富觀，崇拜金錢就是不仁。如果講，大航海給社會帶來的變化，最為重要的就是財富觀的變化。這裏選擇的三幅經典「稱金畫」，恰是這種變化的時代寫照。

　　這三幅畫的作者分別為：佛蘭德斯安特衛普畫家佩特魯斯·克里斯圖斯（Petrus Christus），他在 1449 年創作了《店舖中的金匠，或聖埃利吉烏斯》；佛蘭德斯盧萬畫家昆廷·梅齊斯（Quentin Massys），他在 1514 年創

作了《放債者和他的妻子》；還有尼德蘭澤蘭畫家馬里努斯‧凡‧雷莫斯維勒（Marinus van Reymerswaele），他在 1539 年創作了《貨幣兌換商與他的妻子》。

這三幅畫的作者都是當時的尼德蘭（也稱「窪地三國」：比利時、荷蘭和盧森堡）畫家。他們的畫作也是文藝復興以及後來的新教運動的文化產物，這種文化歌頌對物質財富的追求和獲取，同時，又懼怕佔有和消費財富的羞恥感。它還體現了尼德蘭視覺文化的紀實傳統 —— 如實觀察、記錄和定義個人、物品和地點的衝動，沒有意大利文藝復興藝術中的那種道德讚頌和象徵聯想。

從 1453 年奧斯曼帝國攻克君士坦丁堡那一刻開始，威尼斯作為歐洲貿易中心的地位就開始崩塌，特別是進入 16 世紀後，地處大西洋沿岸的安特衛普已取代威尼斯成為歐洲的新貿易中心，該地的碑銘上寫着「要將每一寸土地，每一個人的口才，使用在商業上」。葡萄牙人把東印度的香料運到這裏，交換銅和白銀，大量的美洲貴金屬，也進入此地流通。此時，商品交換越來越倚重貨幣，而貨幣兌換和放債的熱切需求，促生了「兌換店」這種專門的「金融服務機構」。

安特衛普貿易與金融業飛速發展，孕育了一批暴發戶和城市豪紳。這些新的市民階層取代教會成為美術產品的新買主，也改變了畫家的創作方向，出現了新興的世俗畫派，於是又有了當時頗受歡迎的「稱金畫」。

「稱金畫」的場景都是貨幣兌換店。因為金、銀幣較軟，使用過程中有減損，所以商人要稱量錢幣重量，確認其真正價值。另一個原因是，當時尚未出現標準貨幣，在幣種混亂的年代，唯一不變的是錢幣中所含貴重金屬的價格，「稱金」就成了交易的必需。當時的貨幣兌換店，多是夫妻店，夫妻就成了畫的主角。

說到文藝復興時期「世俗夫妻畫」，不能不提到「油畫之父」凡‧艾克

的傑作《阿爾諾芬尼夫婦像》。這幅畫用了許多象徵手法，畫面中幾乎每一物件和人物的動作，都表達了這對夫婦的婚姻與愛情關係和心理暗示，並且首次使用小鏡子創作空間幻覺，成為「世俗夫妻畫」的「開山之作」。不過，若以畫面的世俗味和心理衝突而論，凡‧艾克的學生，安特衛普的佩特魯斯‧克里斯圖斯，可以說是「青出於藍而勝於藍」。

那就先來看看克里斯圖斯的《店舖中的金匠，或聖埃利吉烏斯》。

《店舖中的金匠，或聖埃利吉烏斯》被評論家讚為尼德蘭風俗畫代表作，也是「稱金畫」的開山之作。它是一幅板上油畫，縱100cm，橫86cm。畫中的稱金人是聖埃利吉烏斯（Eligius），他是金銀匠、鐵匠和所有從事金屬工藝的工匠的保護神。這件作品是布魯日金匠行會委託克里斯圖斯創作的，這幅含有一定宗教意味的畫，最初可能就掛在布魯日金銀工匠們共用的某個禮拜堂內（現收藏於美國紐約大都會博物館）。

這幅畫表面上看是讚美保護神聖埃利吉烏斯，畫中架上的唸珠與水晶瓶象徵聖母的貞潔，桌面同樣擺着凡‧艾克「發明」的凸面鏡，它是生命

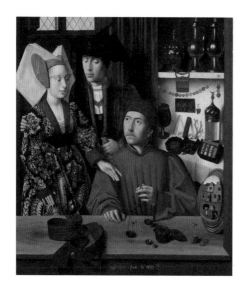

<<<

《店舖中的金匠，或聖埃利吉烏斯》克里斯圖斯（1449年）

A Goldsmith in His Shop, Possibly Saint Eligius by Petrus Christus

短暫與無常的提示，也作為「上帝之眼」象徵神性的存在。但細讀又會發現，作者藉讚美保護神聖埃利吉烏斯，婉轉地表現了與金錢相關的世俗生活。畫中這對穿着奢華的年輕夫婦，正在看他們選擇的結婚戒指上天秤稱重，櫃台上擺放的是婚禮用飾帶，女子的手指伸向了戒指⋯⋯這些都表明了這對情侶對生活與金錢的明確追求，特別是藏身於鏡子中的兩個架着鷹的青年人，表現了對享樂的更加大膽的追求。這幅畫是窪地國家世俗畫興起的前奏，顯示了世俗社會正在走出 15 世紀的宗教束縛，進入到 16 世紀的人文主義追求的新天地。

再來看，昆廷・梅齊斯的《放債者和他的妻子》。

它是「稱金畫」的經典。這幅畫的兩個版本的原畫，我都有幸看過，一幅在盧浮宮，一幅在布魯塞爾皇家美術館。仔細對比，幾乎一模一樣。我猜，盧浮宮的可能是第一個版本，後一幅，可能是因受歡迎，畫家本人複製的一幅。

《放債者和他的妻子》尺幅不大，縱 74cm，橫 68cm，畫中店面也不大，畫中人物只是個「半身照」。但從博物架上擺放的東方銅鏡、水晶、書籍、蘋果來看，它是個上檔次的錢舖。店主是位中年男子，正擺出一副專業而又審慎的姿態，手握着天秤（也叫戥子）檢驗因流通而造成分量不足的金銀幣重量。畫面前端打開的一層一層的銅盒是天秤盒。（注意，下面要講的《貨幣兌換商與他的妻子》畫中，又換成另一種方型砝碼盒子）。據説，原畫框上有一行字：「你是正確的天秤，必須使用正確的砝碼。」

新大陸的發現將南美貴重金屬帶入歐洲，不同造幣廠的硬幣數量極速增多。小小桌面上鋪了一層質地不同，大小不一的硬幣，主要是金幣。上面圖案特別突出的那枚金幣，應是法國金幣，圖案為皇冠、盾牌和三個鳶尾花。這裏多説一句鳶尾花圖案，相傳法蘭西第一位國王克洛維（Clovis I）在受洗禮時，上帝送給他一枝鳶尾花。後來，法國就以藍底綴金色鳶尾

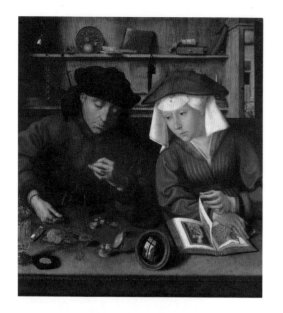

<<<
《放債者和他的妻子》
梅齊斯（1514 年）

*The Moneylender and
His Wife* by Quentin
Matsys

<<<
《放債者和他的妻子》
局部

花的盾形徽章為法國王室的標誌。佛羅倫薩的統治者美第奇家族與法國王室通婚之後（這個家族產生了兩位法國王后），就把鳶尾花加入了自己的族徽。英格蘭愛德華三世（Edward III）宣稱對法國王位有繼承權後，悍然將代表法王的鳶尾花圖案一同列入盾徽之中。鳶尾花紋章，也被西方人賦予了基督教三位一體內涵，在 13、14 世紀，被廣泛運用。但皇冠、盾牌和三個鳶尾花是法國貨幣的獨有標誌。

　　為什麼畫中的小桌面上鋪了一層質地不同的金幣而不是銀幣？因為影

響世界貿易的「白銀世紀」要到 1550 年前後，玻利維亞和墨西哥相繼發現特大型銀礦才正式開啟；桌上除了貨幣，還有一串鑲有寶石的戒指和一碟上好的珍珠，這些都是可用於兌換貨幣和放貸的替代品，也是商品。這種貨幣兌換店是尼德蘭地區的銀行雛形，安特衛普金融業最興旺的時候，有 1,000 多個外國銀行和商號的在這裏設有分支機構，後來還成立了商品交易所和證券交易所。

富起來的新階層取代教會成為安特衛普美術產品的新買主，也影響了畫家的創作方向，出現了新興的世俗畫派，其代表人物之一正是此畫的作者昆廷‧梅齊斯。這位畫家出生在魯汶（也稱蘆萬，布魯塞爾近旁小城）。1425 年蘆萬建立了佛蘭德斯第一所大學，漸成這一地區的人文主義中心。

梅齊斯從父親的鐵匠舖開始藝術生涯，早年創作的多是宗教畫。1491 年，他來到安特衛普，並加入聖路加手藝人公會，創作向世俗畫轉變，其標誌就是 1514 年創作的這幅《放債者和他的妻子》。

梅齊斯並沒把這對錢舖夫妻打扮成貴族模樣，而是描繪成一對衣着樸素雅緻的富裕自由民。畫家特別用心於女人的白頭巾和紅長袍，這兩種顏色讓整個空間明亮起來。似乎為了兩個人物相互間有所呼應，作者特意讓妻子手裏翻看一本祈禱書（注意：書是有彩色聖母插圖的印刷書，這裏也是歐洲的出版中心），但眼神並不在祈禱書上，而是飄向正在稱金幣的丈夫，表現出一種夫唱婦隨的和諧之美，也讓金錢與信仰在此糾結，也在此平衡。同時，博物架上的那個蘋果，似乎提示，人皆有原罪，也暗示着，金錢是「禁果」。《馬太福音》中明確寫道：「一個人不能事奉兩個主。不是惡這個愛那個，就是重這個輕那個。你們不能又事奉神，又事奉瑪門（財富的意思）。」追求與糾結並存，或是作者要表達的時代情感。

最後來看馬里努斯‧凡‧雷莫斯維勒（Marinus van Reymerswaele）的《貨幣兌換商與他的妻子》。

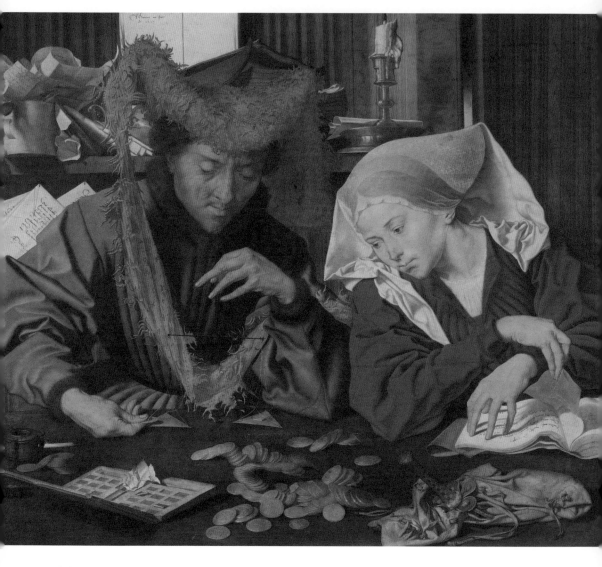

>>>

《貨幣兌換商與他的妻子》雷莫斯維勒（1539 年）

The Moneychanger and His Wife by Marinus van Reymerswaele

馬里努斯・凡・雷莫斯維勒，出生在緊鄰比利時北部的澤蘭（今荷蘭西南部澤蘭省），「雷莫斯維勒」就是他的出生地，這裏是韋斯特謝爾德河口，多次洪水摧毀了這個城市，最後一批市民於 1632 年離開。雷莫斯維勒小城後來沉入海裏，成為一個失落的城市。

　　如果說，中世紀行將結束時，人們對於金錢與商業的看法，還有着諸多糾結。但時光來到 1539 年，情況已大不一樣了。

　　馬里努斯創作的《貨幣兌換商與他的妻子》，錢舖中的關鍵細節，與此前的「稱金畫」大有不同。一是畫中稱金子的不再是克里斯圖斯筆下的聖徒，而是普通的兌換商；二是梅齊斯筆下妻子手中的祈禱書，在這裏變成了手寫賬簿；三是梅齊斯筆下擺在博物架上代表原罪的蘋果，也不見了；克里斯圖斯與梅齊斯的金錢與道德的選擇與糾結，在此已完全消失。在此畫中，追求財富，已是一件正大光明的事情，此時，如果說還有什麼糾結，那就是掙錢多與少的糾結了。

　　這幅表達新觀念與新時尚的畫，大受歡迎。1539 年至 1541 年間，馬里努斯延續這一內容，又畫了一系列類似作品，畫面由正方形構圖改為矩形。我在德國茨溫格宮和西班牙普拉多美術館看過其中的兩幅（普拉多美術館的那幅通常被看作是第一幅「原作」），法國南特美術館和丹麥國家美術館還各藏有一幅。

　　這裏介紹的三位畫家在 1449 年、1514 年、1539 年的百年創作跨度中，創作的不同的「稱金畫」之所以都成了名畫，顯然不是單單靠畫家的技法，它甚至形成了一個固定程式。它的價值更多地體現在，它形象地記錄了大航海對窪地國家的商業發展和人文精神提升的複雜歷史，宗教式的財富與道德的糾結，最終淡出了世俗生活。

漢撒同盟，海上商會的興起與解體

——《商人基什》荷爾拜因（1532 年）

　　荷蘭畫家小漢斯·荷爾拜因在英格蘭的宮廷和商人中，找到了他的市場。1531 年他第二次來到英格蘭之後就定居倫敦，直到 1543 年因鼠疫病逝。荷爾拜因人生最後 11 年裏，肖像畫技巧已達登峰造極的境界。此間，他的肖像畫有兩大主顧群，一是宮廷，二是商圈。前文說過他 1533 年創作的宮廷肖像傑作《大使》，這裏說說他 1532 年創作的商人肖像傑作《商人基什》。

　　當時，在英格蘭做海上貿易的外國商人很多，通過別的商人介紹，荷爾拜因認識了德意志買辦喬治·基什（Georg Giese）這個「客戶」。基什出生於德意志北部古港但澤（今波蘭的重要港口城市）的貴族之家，這個家族與海上貿易關係密切，家族的商業背景為他謀得了漢撒同盟商會駐倫敦代辦的職位。

　　漢撒同盟是德意志先民搭建的壟斷波羅的海貿易的商業聯盟，它的商站只局限於波羅的海、北海和俄羅斯，但同盟商船卻遠及英格蘭、法國、西班牙和葡萄牙。全盛時期的漢薩同盟，甚至左右着丹麥和瑞典的王位繼承人人選，都鐸王朝以前的英格蘭國王，不止一次將王冠抵押給漢薩商人換取貸款。進入大航海時代，新的海上列強崛起，漢撒同盟轉衰，至 1669 年，同盟解體。

　　漢撒同盟商會駐倫敦代辦的職位是一個富有的職位，基什才請得起已是大畫家的荷爾拜因畫肖像。荷爾拜因以細膩的手法完美地表現了基什的形象與他所處的複雜背景，肖像不僅得到了基什的認可，其他客戶也因此畫的成功而紛至沓來。

>>>

《商人基什》荷爾拜因（1532 年）

The Merchant Georg Gisze by
Hans Holbein the Younger

>>>

《商人基什》局部

　　這幅現藏柏林國立美術館的《商人基什》是一幅板上油畫，縱 96cm，
橫 85cm。它表現的是漢撒同盟倫敦商站 1532 年的內景，如果畫的是外
景，人們就會看到此商站的宏大規模，有自己的碼頭、倉庫、庭園、武器
庫，主要建築是一座三層樓房，還有存放文件的塔樓。1666 年倫敦大火將
它燒掉，後來轉建其他建築，但遺址至今仍在。2005 年文物部門在景隆街
為它立了紀念牌匾。

　　那麼，我們看看這個商站內景是什麼樣子：桌上鋪着阿拉伯圖案的毛

氈、裝有鵝毛筆的筆筒、清乾墨汁的乾粉筒、裝有金幣的錫盒、火漆封印戒指、剪刀和厚重的大書……這是基什的辦公桌。此刻，他正站在桌邊拆一封家書，信上用拉丁文清楚地寫着：交給我在英國倫敦的哥哥。手邊的那個玻璃花瓶和鮮花，暗示他剛剛訂婚（1535 年他在但澤結婚）。基什身後的架子與牆面，內容更為豐富，架上有書籍、記事冊、鑰匙、天秤等，畫上端粘在板壁上的一塊紙片，以拉丁文寫着此畫的「題記」：這幅畫表現了基什的容貌，他生動的眼睛和面孔，這一年他 34 歲……1532 年畫。

1532 年，英格蘭與漢薩同盟的商貿往來，仍在蜜月期。但隨着新興海上列強的崛起，有着幾百年歷史的貿易同盟，遇到歷史性的挑戰。

先是尼德蘭窪地國家在 1593 年關閉了安特衛普商站，宣告漢薩同盟在佛蘭德斯的貿易活動終結。伊麗莎白女王也注意到了安特衛普的舉動：漢薩同盟不僅與英格蘭的港口聯盟構成競爭關係，還與英格蘭的敵人西班牙進行貿易，這對英格蘭是雙重危害。1598 年，伊麗莎白下令逮捕 60 艘與西班牙進行貿易的漢薩同盟商船，漢薩同盟也對英格蘭出口貿易進行報復，伊麗莎白進而關閉了漢薩同盟倫敦商站 —— 英格蘭與這個同盟三百多年的商業往來就此終結。

《商人基什》就這樣成了英格蘭與漢薩同盟蜜月期的獨特見證。

港口，夏天的港與冬天的集

——《安特衛普冰凍的斯海爾德河》法蘭克（1622 年）
——《海港落日》洛蘭（1637 年）

　　大多數安特衛普的公民都認為他們城市的名字來源於荷蘭語「Handwerpen」（斷掌）。傳説，古時有個巨人守在港口，向船長收取很高的通行費，年輕的勇士布拉博（Brabo）砍掉了這個巨人的手，還港口以和平安寧。後來，這個人城市做了一尊勇士布拉博把巨人的斷掌扔到斯海爾德河的青銅雕像，作為斯海爾德河恢復自由通暢的一個標誌，這個雕像也成了這個城市的標誌。

　　海洋貿易繁榮使港口成為一個國家和一座城市的耀眼風景，歐洲風景畫家隨之開拓了一個新題材 —— 港口畫，畫家不僅畫夏日繁忙的港口，也畫冬日熱鬧的港口。塞巴斯蒂安·法蘭克（Sebastiaen Vrancx）的《安特衛普冰凍的斯海爾德河》，可謂冬日港口畫的經典。

　　畫家法蘭克是地道的安特衛普人，曾擔任安特衛普聖路加公會會長，還擔任過民兵隊長，所以，他創作了許多尼德蘭反抗西班牙統治的戰爭紀實畫，一些作品還被他的老師魯本斯收藏。法蘭克也是一位出色的風景畫家，這幅畫的下方河堤石上，有作者縮寫簽名「SV」和創作年代「1622」。

　　《安特衛普冰凍的斯海爾德河》真實地反映了安特衛普港當年的面貌，突出了古老的港口起重設備，吊塔是那時的大型起重機，塔上有鐵吊勾，塔下有大大的石盤。冰封河道是斯海爾德河，它發源於法國北部經比利時，在荷蘭注入北海。安特衛普港距斯海爾德河入海口，還有 90 公里。這條入港航道很深，平潮水深達 14 米，港內可同時停泊 2,000 餘艘船，大貨

>>>
《安特衛普冰凍的斯海爾德河》法蘭克（1622 年）

The Kranenhoofd on the Scheldt, Antwerp by Sebastiaen Vrancx

船進出港自如。

　　歐洲北方的港口，夏天是繁忙的港口，冬日冰封時改作集市，這是歐洲北方的貿易傳統。這種集市也是重要的娛樂場所，畫中可以看到溜冰的，買香腸的……冰面上大大小小的帳篷前，商人們正在熱情地招呼客人。安特衛普港被那個時代的畫家畫過多次，但這幅冬季冰封的港口畫，別有「清明上河圖」的世俗趣味。

　　在比利時考察完法蘭克筆下的安特衛普港後，我又來到盧浮宮，這裏有風景畫家克勞德·洛蘭（Claude Lorrain）的多幅港口畫。這位長期居住

在意大利的法國畫家是新古典風景畫的代表人物，其風景畫中最出名的就是系列港口畫。盧浮宮裏有一面牆掛的都是他的港口畫，共有 9 幅：《克里奧帕特拉在塔爾蘇斯海港登陸》《烏利西斯將克莉賽斯交還其父》《海港邊的卡比托利歐廣場》《海上看熱那亞港》《海港景色》《海港落日》……其中《海港落日》2008 年曾製作成郵票發行。

洛蘭的港口畫多取材於神話、歷史和宗教題材，其場景也藉助了現實中的部分港口場景，比如，他 1637 年創作的《海港落日》中，突出描繪了 17 世紀初最流行的蓋倫大帆船的兩大特徵，一是長長的船首斜桅和斜桅前的小立桅，二是改良後的方平船尾……當然也少不了按他的想象在岸上「加建」許多古典建築。

實際上，此時不僅威尼斯早已衰落，後來興旺一時的熱那亞也衰落了，海上貿易的風頭早已被西歐的安特衛普和阿姆斯特丹搶走，意大利港口真的墜入了黃昏期。巧合的是，洛蘭對港口畫的一大貢獻恰是他對港口在日出與日落時，被霞光盡染的表現，連他的墓志銘中，都少不了對這一點的肯定——「出色地描繪日昇與日落光線之傑出風景畫家」。

>>>

《海港落日》洛蘭（1637 年）

Seaport at Sunset by Claude Lorrain

香料商，何以成為「米西納斯」

——《香料商人》凡·代克（約 1620 年）

香料和黃金是大航海初期西方人不惜一切代價追求的終極目標，但古典繪畫中卻鮮見香料貿易的描繪，與喬登斯和魯本斯並稱「佛蘭德斯巴洛克藝術三傑」的安東尼·凡·代克（Anthony van Dyck）這幅《香料商人》，也有人稱它為「科內利斯·范·德·吉斯特肖像」，可謂鳳毛麟角。

科內利斯·范·德·吉斯特（Cornelis van der Geest）是安特衛普香料商人，也是雜貨商公會主席。不過，他出現在凡·代克筆下一定是靠他另外的身份——「米西納斯」（公元前一世紀的古羅馬藝術贊助人鼻祖米西納斯「Maecenas」，對當時初露頭角的維吉爾等年輕詩人提攜有加，後來人們就用「Maecenas」代表「藝術贊助人」）。他曾安排魯本斯接下了安特衛普聖沃爾珀哥教堂的三幅畫的大訂單，這個訂單最終成就了魯本斯的名作《十字架的升起》，至今還掛在安特衛普大教堂裏面。

這位香料商人還是位藝術品收藏家，其藏品足以建立一個頂極藝術館。同時代的佛蘭德斯畫家威廉·凡·赫克特（Willem van Haecht）就曾創作過多幅以這位香料商的畫廊為主題的畫，如《帕拉塞爾蘇斯在科內利斯畫廊》《伊莎貝拉和阿爾伯特大公訪問科內利斯畫廊》，僅從畫中背景就可看出他當時至少收藏了包括凡·艾克、魯本斯、斯奈德斯（Frans Snyders）、梅塞斯（Hans Memling）、阿爾岑（Pieter Aertsen）等名家數十幅作品。不過，他自己的這幅肖像卻輾轉到英國，由英國國家美術館收藏。

這位給藝術大師撐腰的商人，自然會得到應有回報，至少會有人樂於為他畫像，比如安東尼·凡·代克。這位富商子弟曾師從魯本斯，長於肖

像畫，曾任英國宮廷畫師，留下了大量皇家肖像。在溫莎堡考察時，我就見到他的名作《查理一世三面肖像》（儘管畫家頗費心機地在一幅圖上畫了三個腦袋，查理一世還是在 1649 年 1 月 30 日被砍掉了腦袋，成為英國歷史上唯一被公開處死的國王）。凡‧代克只在英格蘭宮廷呆了幾個月，後來以他名字命名的「凡‧代克胡鬚」、「凡‧代克騎士化裝服」、「凡‧代克棕色」等藝術技巧與風格，卻影響畫壇百餘年。

這幅木板油畫《香料商人》是凡‧代克 16 歲至 21 歲之間斷續完成的作品，被認為是凡‧代克早年在安特衞普創作的最生動肖像之一。此畫最初只是一個頭像，畫中的主人公已是花甲之年，目光慈祥，銀光閃閃的髮鬚（這是他標誌性的技法）透着一絲高貴。過了一段時間，作者又長了幾歲，畫技也成熟了許多，可能是感到它過於單調，不像一幅完整的肖像，就將它擴大為「半身帶手」肖像。新增加的直立於畫中央的手指使畫面有

>>>

《香料商人》凡‧代克
（約 1620 年）

Portrait of Cornelis van der Geest by Anthony van Dyck

了一個明確的焦點，而添加的扶手椅則讓人物顯現出沉穩富貴的姿態。值得一提的還有作者刻意強調了原有頭像邊框，使之成為別有趣味的「畫中畫」，這種「趣味」或許可以看作是凡‧代克後來創作《查理一世三面肖像》的伏筆。

香料商人何以成為大收藏家和大畫家的贊助人，一切皆來自香料神奇的身價。考古人員從公元前 1224 年下葬的埃及法老拉美西斯的鼻孔裏發現了幾顆胡椒，表明東方人很早就沉迷於香料，它是一種高尚生活的標誌。不過，從現代營養學來講，香料並不是營養的一部分。其科學定義是「香味是蛋白質分子，觸碰嗅覺神經使之分泌傳導物質引發身體的連串化學反應」，這句繞舌話把香味本體定義為「蛋白質分子」，僅此而已。不過，古代西方人可不這麼認為，古羅馬曾有一個叫埃皮希烏斯的美食家，他在公元 1 世紀寫了一本《烹調指南》，也稱《埃皮希烏斯食譜》，書中開出的 460 個食譜中，僅胡椒一項就出現了 350 次，幾乎是每道菜裏都有胡椒。除調味與防腐功能外，西方人還認為香料有去濕壯陽、催情助愛之功，因而，也將它寫入《愛之膳》食譜中，但教會明令禁止僧侶食用胡椒。

奧斯曼攻克君士坦丁堡，控制了香料貿易。最初，西方人只能聽任土耳其人漫天要價，價格翻十倍百倍，極為正常；當時，說某人富有時，就說他是個「胡椒袋」。這位掌控「胡椒袋」的人，是個極聰明的商人，他在香料頂盛時期，發了香料的財，而在香料過盛之前，及時將資金轉投藝術品，應該算是最先覺悟的藝術投資商了。

胡椒，由神藥回歸調料

——《火雞派和萬曆果盤》卡茲（1627 年）

　　胃的記憶是長久的，現在歐洲人不論吃什麼，仍會拿起胡椒瓶在食物上撒一下。他們這種胡椒崇拜已有上千年了。香料，在古代歐洲是被神話的奢侈品，價比黃金。真不是誇張，公元 408 年羅馬帝國東北部的西哥特人第一次包圍羅馬時，勒索贖金中與黃金並列的便有胡椒 3,000 磅（這夥人後來帶着戰利品，佔領了高盧和西班牙）。

　　物以稀為貴，16 世紀以前，胡椒的價值是用一定量的黃金或白銀來衡量的，它常被用作借貸和納稅的媒介，是一種穩定的保價物，甚至是升值商品。和所有的傳奇一樣，劇情進入高潮後，就要峰回路轉。1499 年秋天，當達伽馬帶着剩餘船隻返回里斯本時，葡萄牙國王曼努埃爾一世為新開闢的印歐航線欣喜若狂。然而，香料商人則是欲哭無淚。從達伽馬船上搬下來的大批胡椒，當天下午就令里斯本胡椒價格跌落一半，許多做胡椒貿易的商人宣告破產。

　　葡萄牙人佔領印度西部港口卡里卡特和果阿，將「胡椒的災難」漸次送到歐洲許多國家。更要命的是，1511 年葡萄牙人攻佔馬六甲，旋即進入香料群島，把世界最好也產量最多的胡椒一船一船地販到歐洲，再也沒有商人敢囤積胡椒了。1603 年，不列顛東印度公司第一次從東印度運回的 21 萬磅胡椒，在倫敦已找不到買主了，最終，只好以兩先令一磅的價格分配給股東作為股息，股東又紛紛到處變賣胡椒換成現銀，胡椒的市場價格跌落到一先令一磅，有的股東甚至堆積六七年仍無法脫手。

　　香料結束了它的暴利時代，對於奸商是壞事，對於大眾是好事。千百年來高高在上的胡椒，終於成為日常生活中和食鹽一樣的普通調味品。還

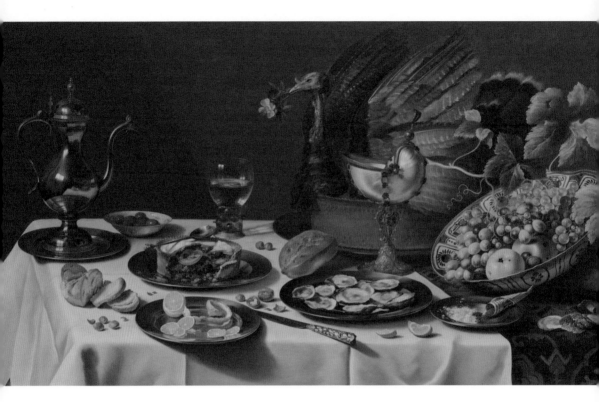

>>>

《火雞派和萬曆果盤》卡茲（1627 年）

Still Life with Turkey Pie by Pieter Claesz

<<<

《火雞派和萬曆果盤》局部

是找一幅當年的繪畫，來形象地實證這一史實吧。

這幅畫的作者是彼得·卡茲（Pieter Claesz），他出生在安特衛普東南郊的貝爾赫姆。安特衛普是新興的海上貿易貨品集散地，也是香料的批發市場。卡茲是一位靜物畫家，最拿手的是當時流行的「早餐畫」、「晚餐畫」。這幅靜物畫的外文描述簡單翻譯過來就是《火雞派和萬曆果盤》，創作時間是 1627 年。這個時間很重要，它間接記錄了胡椒的「沒落」。請留意畫的右下角，那個盤子中，白色粉末是食鹽，黑色的是胡椒粉，它用一個印刷紙袋裝着，隨意地與食鹽一起撒在盤面上，可能是配火雞派的調料。卡茲的畫光線柔和，細節處理微妙，看上去寧靜如水，細細考證也有「波瀾」——胡椒就這樣「沒落」了。

這裏多說一句。唐代時胡椒在中國也很貴，主要用做藥物，僅在「胡盤肉食」時，才用來調味。胡椒在中國由珍品變為尋常調料，比西方要早一百多年。鄭和七下西洋把胡椒在中國的價值越拉越低。大明朝廷給大臣開不出工資時，也無賴地用胡椒代薪資，其抵算價格比市場價高了幾倍，大臣們肚子裏的苦水，比胡椒還苦。

美食家會注意到，明代胡椒在食品中，已有了多種用法。明人高濂的養生著作《遵生八箋》中，介紹了使用胡椒做「蟹生」的方法：將生蟹剁碎，用麻油熬熟，冷卻後用胡椒、花椒末、茴香……共十味，加入拌勻，即可食。不過，到了明末，胡椒又讓位於剛剛從呂宋引入的調味新寵——辣椒。

煙草，來自新大陸的麻醉劑

——《歡樂的醉漢》萊斯特（1629 年）
——《虛榮》斯蒂威傑克（1640 年）

　　文藝復興時的畫家，很少像後來攝影家拍人像那樣一定要「笑一個」。他們甚至刻意不讓人物在畫中笑，如果笑，也只是《蒙娜麗莎》那種似笑非笑的「永恆的微笑」，大笑被認為是一种放蕩與低賤的表現。可是，荷蘭畫家不相信，也不遵從這種「傳統」。瞧瞧這幅荷蘭畫家的《歡樂的醉漢》，看上去已不像是肖像，而像一幅滑稽劇照了。

　　荷蘭是新教的世外桃源，世俗情態在這裏被看作本真表現，也是人性的解放，自然成為人文主義畫家表現的主題。荷蘭畫派認為，笑是苦澀生活難得的排遣，是下層百姓天然的權利，人就應當笑，藝術家應當表現笑。看這個歡樂的醉漢笑得多開心，以至於我都認為他是在假笑或傻笑，甚或是渲染笑。

　　描繪這一經典笑臉的是位女畫家，她叫朱蒂斯·萊斯特（Judith Leyster），創作這一作品的 1629 年，她剛剛 20 歲。有人認為她是荷蘭畫家公會註冊的第一位女畫家，至少她是荷蘭為數不多的女畫家。

　　作為啤酒製造商的孩子，萊斯特對「酒鬼」有比別人更深切的體會。她筆下的這個醉漢，滿面笑容，高舉酒罐一飲見底。這種對放蕩不羈的逼真描繪，比之維米爾的名作《老鴇》毫不遜色，而且領先了幾十年。如果我們以世俗畫的「俗氣」而論，萊斯特可謂先知先覺的引路人。

　　大航海改變了世界的格局，也改變了人類的生活方式，新世界給舊世界至少又增添了一種麻醉劑 —— 煙草。畫的焦點是那個舉在空中的見底酒壺，但我要講講這幅畫中的第二道具 —— 煙草。一如中國人所說「煙酒不分家」，畫中的酒鬼，也是一位煙鬼。他酒桌上擺着全套的吸煙設備。萊斯

特表現的「快樂」是煙與酒的雙重快樂。這位描繪快樂的女畫家，在 1660 年 50 歲時去世，留下的畫作不多，這個「笑臉」算一個，現藏阿姆斯特丹的里日克博物館（Rijksmuseum）。

第一個見識煙草的是哥倫布，他在航海日誌中記下，1492 年 11 月 5 日，看到了土著人在焚燒一種有香味的草藥。這個日誌是第一個關於煙草的書面紀錄。在最初關於煙草的描繪中，印第安人是把這種葉子捲起來，有時是由一張較大的乾樹葉裹着一些較小的草葉，用木炭點燃一頭，然後用嘴吮吸另一頭。西班牙人把印第安人對這種葉子的稱呼音譯為「Tabaco」，荷蘭人也這麼叫。後來，煙草經呂宋傳到日本，日語也音譯為「他巴古」。明嘉靖中期，煙草經呂宋傳入中國，漢語也音譯為「淡巴菇」。

不過，哥倫布並不是把煙草引入歐洲的人。據說，1558 年葡萄牙水手將煙草種子帶到歐洲，西班牙人率先樹植，隨後傳遍歐洲。最初，煙草是被當作治頭痛的藥材引進，煙草確有一定的麻醉作用，後來它成為人類難以割捨的麻醉劑和不良生活方式的代表。

荷蘭的煙草是由當時統治這裏的西班牙人帶來的。1602 年荷蘭成立東印度公司，在東印度做香料生意之時，也把船開到了新大陸。從 1620 年開始，他們從北美弗吉尼亞進口煙草。整個 17 世紀，阿姆斯特丹是弗吉尼亞和馬里蘭煙草的歐洲最大交易集散地。

人們像酗酒一樣吸煙成癮。荷蘭代爾夫特靜物畫家哈門·斯蒂威傑克（Harmen Steenwijck）1640 年創作的《虛榮》，可以説是一幅早期的「吸煙有害健康」的宣傳畫。畫家將兩個煙斗與一個骷髏頭放在一個畫面中，表現煙草的誘惑與危害。荷蘭的世俗畫家是聰明的，他們一方面懂得享受世間的快樂，一方面也不忘了告訴人們一切享受都是有代價的。

有紀錄證明，1604 年英格蘭就下達過禁煙令；同時，也有紀錄證明，法國 1674 年就建立了煙草包税所，將其作為重要的財政收入。在千百年來批評嗜酒人為「酒鬼」之後，又多了一個鬼——「煙鬼」。這兩樣東西都令人興奮，藝術家也樂於將人類這一「快樂」定格於畫面中。

<<<

《虛榮》斯蒂威傑克
（1640 年）

Vanitas by Harmen
Steenwijck

煙鬼，小酒館裏的煙民百態

——《酒館裏》布勞威爾（1630 年）
——《吸煙者》布勞威爾（1636 年）

　　佛蘭德斯畫家中畫過吸煙者的畫家有很多，若要選出一位畫吸煙者畫得最多，也畫得最出彩的，就非阿德里安・布勞威爾（Adrien Brouwer）莫屬了。

　　布勞威爾出生在佛蘭德斯的奧德納爾德（今屬比利時東佛蘭德斯省），父親是掛毯設計師。父親去世時，他只有十五六歲，不得不離家闖世界。他先到安特衛普待了一段時間，又搬到了荷蘭的哈勒姆市。在這裏，布勞威爾遇到了荷蘭著名畫家佛蘭斯・哈爾斯（Frans Hals），走上藝術創作之路。布勞威爾很快找到了自己的方向，成為一位風俗畫畫家。他重新回到安特衛普時，加入了聖路加公會。

　　布勞威爾創作生涯並不長，卻是位高產畫家，留下很多作品。他長於畫室內生活場景，人物多是粗鄙的農民和底層市民在飲酒、吸煙、打牌、擲骰子，或是歪着嘴在療傷、吃藥，一臉苦相。如果我們就其創作主題做一個統計，吸煙的主題最多，至少存世畫作中就有 20 多幅是描繪吸煙者，有的是一屋子人在吸煙，有的是煙鬼臉部誇張的特寫。他的人物情緒表現多樣：憤怒、喜悅、痛苦、迷醉、快樂，還有一些做「鬼臉」的……這種特殊的感官表現，不僅有溫和的嘲諷，也暗含着某種教化。當時畫家中流行「五種感官」或「七宗罪」的表現，比如，對欲望的表現，對致命錯誤的暗示。布勞威爾的複雜感官表現影響了許多畫家，甚至成為一股描繪表情的潮流。

　　布勞威爾的兩個經典煙鬼形象，一個是《酒館裏》，另一個是《吸煙者》。為描繪底層人的世俗生活，布勞威爾和另外幾個畫家，長期泡在小

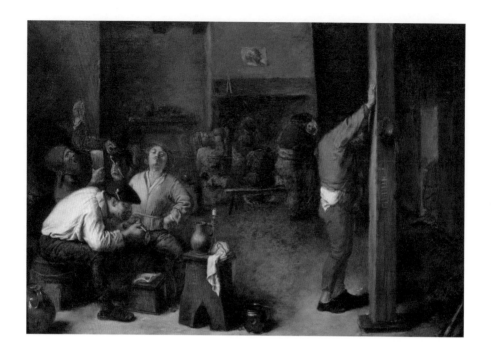

>>>

《酒館裏》布勞威爾（1630 年）

Interior of a Tavern by Adriaen Brouwer

<<<

《吸煙者》布勞威爾（1636 年）

The Smokers by Adriaen Brouwer

酒館裏，一邊吸煙、喝酒聊天，一邊描繪酒館中的煙鬼、酒鬼們的放浪形骸。1630 年他創作的《酒館裏》，一群男人們圍坐在一起，吞雲吐霧，一位正就着炭火點燃煙斗，另一位正滿足地仰首朝天吐煙圈，兩人身後是兩個酒徒。此畫現由收藏了倫勃朗、魯本斯、普桑、凡‧代克等大師珍品的倫敦達利奇畫廊（Dulwich Picture Gallery）收藏。

布勞威爾 1636 年在安特衛普創作的《吸煙者》更為成熟。這是一幅木板油畫，縱 126cm，橫 100cm，左下角有作者的簽名「Brouwer」，此畫現收藏在紐約大都會藝術博物館。這幅畫中有五個男人，至少三個正在吸煙。左邊的吸煙者是個粗人，用手指按住一個鼻孔，讓另一個鼻孔噴煙柱，表情極為可笑。畫中央的吸煙者，可能是個軍人，一腳踏着小櫈，霸氣地坐在中央，一邊吐着煙，一邊喝着酒，沉醉於煙與酒的共同刺激中。右邊的吸煙者衣着得體，是一位紳士，正裝着煙斗，笑咪咪地看着「鏡頭」。有藝術評論家認為，此畫中央的人物就是布勞威爾本人，這一年他 30 歲；右側人物是著名的安特衛普靜物畫家約翰內斯‧德謙（Jan Davidszoon de Heem）。

西方藝術史家説：尼德蘭原有的民主主義基礎一經與加爾文教派（基督教的新教三個原始宗派之一）的世俗化傾向相遇，便一拍即合，形成全體國民文化的務實精神和實用主義的氛圍。這種鼓勵人性發展、抑制神性操控，鼓勵世俗生活樂趣、摒棄政教嚴酷壓抑的社會環境，是 17 世紀尼德蘭風俗畫發展到頂峰的首要因素。當然，這也是布勞威爾的精神源泉。

1638 年，剛剛 32 歲、正處於藝術高峰期的布勞威爾，在安特衛普病逝。有人説他因吸煙喝酒的不良生活方式而死，也有人考證，他死於瘟疫。他死後被埋葬在一個多人墳墓。後來，才被重新安葬在安特衛普的加爾默羅教堂（Carmelite Church）。

布勞威爾是個短命的畫家，作品在當時已極具影響力，深受藝術家的尊重，魯本斯曾擁有他 17 件作品，倫勃朗也收藏了布勞威爾的畫。

煙具，新產業與新品牌

——《鍍金杯、錫壺與煙斗》海達（1635 年）
——《酒具與煙具》拉韋斯泰（約 1664 年）

　　雖然，古埃及、希臘和羅馬的壁畫中就有靜物畫，但作為一個畫種，它從 17 世紀開始，才在尼德蘭地區、西班牙、意大利等地先後興起，其中，以窪地國家最具代表性。當時的阿姆斯特丹畫市大約集中了二十至三十多家專業畫店，畫家們不僅賣畫，還常常直接為僱主完成訂貨，由此形成了一個新興的文化產業。

　　靜物畫在印歐語系裏，有「死去的自然」之意（英語為 Dead Nature，法語為 Nature Morte，意大利語和西班牙語為 Natura Morta，歐洲新教地區則使用「靜止的生命」的意思，現代英語為 Still）。雖然，靜物畫原意是「靜止」，但在藝術實踐中，畫家們着力表現的則是「栩栩如生」。

　　靜物畫以鮮花、水果和器物為表現主體，讓無生命的水果、鮮花和器皿得到強烈的尊嚴感和美感；除了紀實，它還有某些象徵和教化意義，比如，畫中的陀螺、骷髏頭等象徵着生命與靈魂。後來，靜物畫擴展出諸多分支，如廚房畫、餐桌畫、獵物畫、集市畫等……可以說，大航海時期誕生靜物畫，就是一部《生活大全》，畫家們尤其喜歡用它表現新事物、新時尚：東方的桌毯、絲綢、瓷器和香料，還有新大陸的煙草……社會上流行什麼東西，它一定會被擺上靜物畫的台面。

　　靜物畫興於荷蘭，其大師也出自荷蘭，代表人物當為威廉·克萊茲·海達（Willem Claesz Heda），他是荷蘭最偉大的靜物畫家，至少影響了三代荷蘭靜物畫家。海達從 30 歲以後，放棄其他題材，專攻靜物。評論家認為，海達的靜物描繪細膩，不見筆痕，只有物象的形態、質感、光和空間

《鍍金杯、錫壺與煙斗》海達（1635 年）

Tobacco Still Life by Willem Claesz Heda

感，特別是能夠清晰地看到玻璃杯和金屬杯等器皿之間反射的光影，這表明海達對色彩的觀察已經有了環境色的概念了，這在當時是一個了不起的發現，也被他的學生反覆效仿，成為一種炫技的方式。

　　海達一生畫了許多靜物畫。在這幅 1635 年的《鍍金杯、錫壺與煙斗》靜物畫中，海達無意之間，為我們留下了早期吸煙工具的很多線索。比如，紅陶炭火盆、盛煙草的金屬小盒子、還有長長的白色煙斗（在歐洲，絕大部分國家用煙斗吸煙，唯有法國，使用「鼻煙」，還發明了鼻煙壺）。

　　瑪雅考古痕跡表明，使用煙斗吸煙已經是他們的一種生活方式。煙斗

除了被用於宗教性的典禮外，還有社交的功能，經常在用餐結束時大家一起分享。據記載，16 世紀末，英國人用泥製的煙斗。17 世紀初，挪威人首先使用鐵煙斗，但這種煙斗不是很流行。當時靜物畫中表現得最多的是長杆白煙斗。據專家考證，1614 年英國商人在荷蘭城市豪達（Gouda）建了一個壟斷性煙斗生產企業，最繁榮時僱傭的工人多達 4000 人，主打產品是白色的黏土煙斗 —— 黏土原料皆需進口，最好的黏土來自英格蘭。荷蘭的豪達煙斗，帶有光澤的白色長長的煙管，稍稍收縮的煙鍋簡潔明快，有很高的審美趣味，作為時尚符號頻頻出現於靜物畫中。

看到這種西洋煙斗，人們一定會聯想到中國的煙袋鍋。那麼，東西方誰更早研製出這種東西的呢？ 1980 年廣西博物館文物隊在合浦縣上窯明

<<<
《酒具與煙具》拉韋斯泰（約 1664 年）

Smoker Still Life by Hubert van Ravesteyn

窯遺址發現 3 件明代瓷煙斗和 1 件壓槌，壓槌後刻有「嘉靖二十八年四月二十四日造」，也就是說早在 1549 年，中國就生產出瓷煙斗了。我沒有細研究，或許，這也是中國人的一種「國際領先」，至少，中國人早於歐洲許多國家先有了吸煙這壞毛病。

煙草商品化在一些靜物畫裏也有所反映，畫中出現了煙草公司的商標，比如，荷蘭西部城市多德雷赫特的靜物畫家休伯特‧凡‧拉韋斯泰（Hubert van Ravesteyn）的《酒具與煙具》裏，就出現一個仔細勾畫的煙草包裝紙袋，上面有煙草商家的名字和圖案，煙草廣告就這樣誕生了。

細心觀賞此畫，就會發現畫中還有長長的「火柴」，有燃燒過的，也有捆着沒啟用的。準確地講，它們還不是真正的火柴，只能稱其為引火棍，是燈芯草，用來從炭火盆裏取火，而後點燃煙草。此時火柴還沒誕生。世界上第一根火柴是 18 世紀末在羅馬誕生，當時是用一根木棒，棒端裏着用糖、氯酸鉀、阿拉伯樹膠調合劑混成的小疙瘩。這魔術棒要浸到濃硫酸中，才會燃燒起來。1827 年，英國化學家華爾克（John Walker）研究出氯化鉀和硫化銻做的火柴，那時每購買一盒火柴，免費奉送一塊砂皮紙。1885 年，瑞典人終於研究出把引火劑分為兩部分的辦法：氯酸鉀蘸在火柴頭上，紅磷塗到紙條上貼到火柴盒兩側，「安全火柴」這才誕生。「甲午之戰」後，火柴由日本湧入中國，名為「洋火」。就像「煙酒不分家」，火柴也與煙草一直相伴。

英格蘭的「飲茶王后」凱瑟琳

——《凱瑟琳公主肖像》斯圖普（1661 年）

　　大航海的先頭部隊葡萄牙 1511 年佔領了馬六甲後，先是強佔香料貿易基地香料群島，而後北上中國，在那裏接觸了中國獨有的商品：茶葉。經由葡萄牙商人的販運，葡萄牙人先於歐洲其他國家嚐了這種神奇的東方飲料。

　　早在 1600 年就，成立了東印度公司的英格蘭，為了與海上勁敵荷蘭對抗，一直尋找與荷蘭的對手葡萄牙聯盟的機會。1660 年英格蘭國王查理二世實現王政復辟後，於 1662 年與葡萄牙凱瑟琳·布拉甘扎（Catherine of Braganza）公主結婚。從另一個角度看，這件事是比政治更有趣，也更長久的話題。

　　凱瑟琳嫁給英格蘭國王查理二世時，嫁妝包括了丹吉爾（今摩洛哥北部港口城市）和孟買的貿易站，還有幾箱中國紅茶。凱瑟琳有空的時候，會沖杯紅茶，加點白糖來喝，葡萄牙飲茶風尚就這樣傳入英格蘭宮廷。其實，17 世紀 30 年代中期，中國茶葉就已被荷蘭商人帶到了英格蘭。但在很長的時間裏，英格蘭人是拿茶葉作為藥品飲用。1658 年 9 月 23 日的倫敦《政治快報》上刊登了一則茶葉廣告，這是英格蘭出現第一個茶葉廣告：「它能使身體健壯且充滿活力，它能治療頭痛、壞血病、嗜睡或睡眠多夢、記憶力減退、腹瀉或便祕、中風，一般情況下，茶葉還可以舒腎清尿、消除積食、增進食欲、補充營養……」廣告一口氣列出了喝茶的 14 條好處。有意思的是發佈這則廣告的不是茶葉店，而是一個名叫蓋瑞威斯的咖啡店。

　　凱瑟琳嫁到英格蘭之前，宮廷中從早到晚，不論男女都喝英格蘭淡啤酒、葡萄酒或蒸餾酒。凱瑟琳成為英格蘭王后之後，她引領的飲茶風尚，不僅取代了以前的酒精飲料，還發明了所謂的「喝茶禮儀」：女士們呷了一

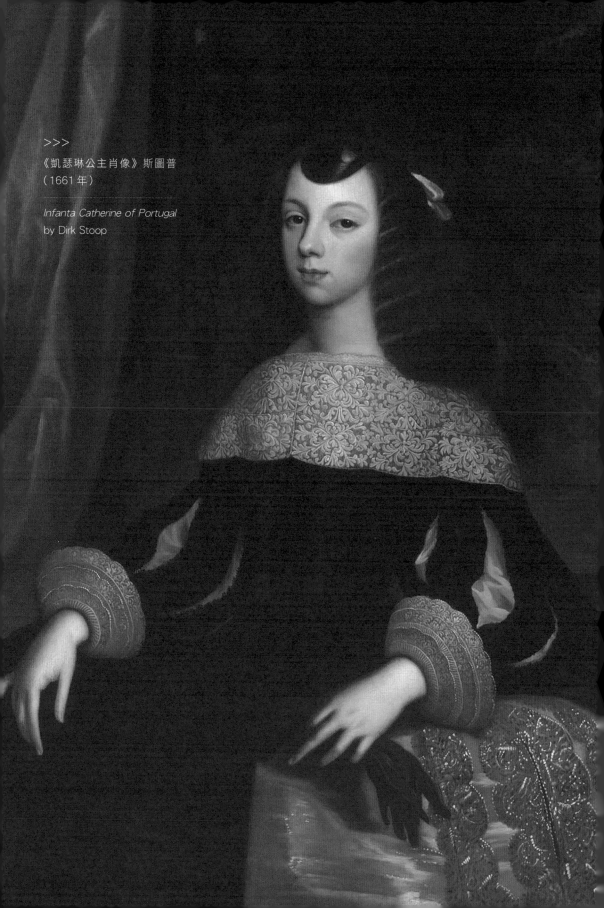

>>>
《凱瑟琳公主肖像》斯圖普
（1661 年）

Infanta Catherine of Portugal
by Dirk Stoop

口茶後，要把勺子橫放在她的茶杯上，或者用勺子輕敲茶杯，好讓在場的男士給她續杯；如果這位女士不再喝了，就會把杯子倒過來扣在托碟上。

在凱瑟琳成為王后的第二年，著名英格蘭詩人埃德蒙德·瓦勒（Edmund Waller）曾為凱瑟琳寫了一首生日詩《茶之頌》：「維納斯的香桃木和太陽神的月桂樹，都無法與女王所讚頌的茶葉媲美；我們由衷感謝那個勇敢的民族，因為它給了我們一位尊貴的王后，和一種美妙的仙草，並為我們指出了通向繁榮的道路。」詩歌讚頌了王后對英格蘭的兩大貢獻：茶和東印度貿易的機會。凱瑟琳由此成為英格蘭的「飲茶王后」。

由於凱瑟琳王后的倡導，英格蘭開始介入茶葉貿易。1669 年英格蘭政府下令，禁止從荷蘭人手裏購買茶葉，開始從南洋的中國商船直接購買茶葉，茶葉第一次以東印度公司名義輸入英格蘭本土。當時一磅茶葉，在英格蘭可賣 3 鎊或 5 鎊，最高可賣到 10 英鎊，而貧民家庭年收入只有 20 鎊。

凱瑟琳貴為英格蘭王后，留下了多幅顯示其高雅尊貴的肖畫像。但最受後世喜愛的卻是荷蘭德克·斯圖普（Dirk Stoop）在凱瑟琳出嫁前一年，也就 1661 年，為她畫的那幅甜美的《凱瑟琳公主肖像》，現收藏在英國國家美術館。這幅肖像的複製品現在常常被掛在英式茶室裏，以顯示英式茶風的尊貴之源。

德克·斯托普（Dirk Stoop）是荷蘭黃金時代一位遊歷廣泛的畫家，曾以狩獵、聚會、港口畫而聞名。他在里斯本遊歷時，成為凱瑟琳的宮廷畫家，1662 年凱瑟琳遠嫁英格蘭時，他曾跟隨凱瑟琳來到倫敦，在倫敦為凱瑟琳畫了四年畫之後，回到故鄉烏得勒支，1686 年在那裏去世。

凱瑟琳夫妻倆沒留下子嗣繼承王位（但查理至少和眾多情婦有 14 個私生子），1685 年查理二世過世，弟弟詹姆士二世繼承王位。成為寡婦的凱瑟琳，只好回到葡萄牙，1705 年在里斯本去世。幾百年過去，後世提起凱瑟琳，總會提起她的雅號「飲茶王后」。

巧克力，一杯喝出幸福感的良藥

——《午餐》布歇（1739 年）
——《巧克力女孩》利奧塔德（1744 年）
——《早晨巧克力》隆吉（1775 年－1780 年）

總是有人問「可可與巧克力有什麼區別」，簡單說，可可是做巧克力的基礎原料，沒有它就沒有巧克力，白砂糖、脫脂奶粉、乳脂肪、乳化劑和食用香料等都是配料。

「可可」（cocoa）源於印地安土語，意思是「上帝賜予的食物」，主要生長在亞熱帶地區。哥倫布發現美洲大陸後，曾把可可豆帶回西班牙，當作香料敬獻給王室。伊莎貝拉女王和斐迪南德國王完全沒有認識到這小小黑豆的神奇力量，也沒人知道怎樣食用這種小黑豆。一直到 1519 年，西班牙殖民探險家埃爾南·科爾特斯（Hernán Cortés）入侵墨西哥之後，才發現這一地區的阿茲特克人將可可豆製成一種叫做「巧克力」（意思是熱飲料）的高貴飲品，實是一種美味。於是，可可豆又一次被引進歐洲。這一次，可可以「巧克力」的形式重新被西班牙人認識，很快受到西班牙顯貴們的歡迎。

從繪畫的角度回望西班牙人的這段巧克力生活，我發現西班牙巴洛克風格畫家弗朗西斯·蘇爾瓦蘭（Francisco de Zurbarán）在 1600 年就曾創作過一幅靜物畫《巧克力與碗》。他是西班牙宗教畫黃金時代的畫家，有「西班牙卡拉瓦喬」的稱號，同時，也是著名的靜物畫家。這幅作品算不上出類拔萃的靜物畫，它描述了作為飲品的巧克力、加熱的小鍋和與之相配的精製的錫碗，這已是一套上流社會的餐具和飲品時尚。

在西班牙 1665 年出版的《中美洲、尤卡坦司法區、新西班牙西部和危地馬拉司法區地圖》中，其《尤卡坦司法區地圖》就以醒目的「可可樹和煙葉」裝飾，顯示出一種物產地圖的用意，有人也稱它為「新西班牙的可

可地圖」，顯然可可已經作為大宗商品被西班牙人開發。西班牙長期獨佔巧克力的生產機密，直到一百年以後，巧克力製造工藝的祕密才被帶到其他國家，先是傳到英、法等國，漸漸變為整個歐洲貴族的時尚飲品。

17 世紀時，14 歲的西班牙公主曾把巧克力作為定情信物送給了法國國王路易十四，從此，巧克力便作為情侶之間送給彼此的最好禮物流傳至今。熱愛時尚生活的法國人認為，吃巧克力給人一種幸福感。

下面我們看一看，洛可可風格的代表人物法國畫家弗朗索瓦·布歇（Francois Boucher）1739 年創作的《午餐》，它也被譯為《早餐》。因為，歐洲貴族通常是 10 點鐘起來，把早餐與午餐併為一餐吃了。

這幅享樂主義代表作反映的是貴族家庭生活的奢華場面：洛可可風格的室內裝飾，亮閃閃的餐具，主人舉着法式巧克力壺，銀壺上有個把柄，壺下有三個支腳，壺蓋摺疊處可以架攪拌棒……有藝術評論家認為，此畫表現的就是布歇的家庭生活場景。作此畫時，他剛好有一兒一女，那個抱小孩的女孩應當是布歇的妹妹，畫中的男人就是布歇本人。當年，路易十五非常喜歡在宮中，私下享受較為隱密的咖啡或巧克力時光，路易十五的寵兒布歇本人，可能還親自穿上圍裙為皇帝服務過。

布歇的《午餐》雖然貴為盧浮宮藏品，但比它更洛可可的則是掛在德累斯頓茨溫格藝術館的《巧克力女孩》，此畫尺寸不大，縱 82cm、橫 52cm，完成於 1744 年，畫作者是出生於日內瓦的洛可可畫風的代表人物讓·艾蒂安·利奧塔德（Jean-Etienne Liotard）。

這是一幅在羊皮紙上完成的粉彩畫。粉彩畫是以乾的特製彩色粉筆，在有顆粒的紙或布上，直接調配色彩，利用彩色粉筆的覆蓋及筆觸的交叉變化而產生豐富的色調的畫種。《巧克力女孩》是西方名畫中少有的粉彩畫，也是粉彩畫的經典之作。

1744 年，一生都在遊歷的粉彩畫大師利奧塔德（Jean-Étienne Liotard）

>>>

《午餐》布歇（1739年）

Lunch by François Boucher

<<<

《巧克力女孩》利奧塔德
（約1744年）

The Chocolate Girl by Jean
Étienne Liotard

來到了維也納，在一次聚會上，他被一位包着粉紅蕾絲頭巾、穿着緊身上衣和蓬裙的端莊美麗女孩所吸引，當時，她神情專注地端着一玻璃杯清水（用來稀釋巧克力的苦味）和一瓷杯熱巧克力，那瓷杯邊還放了幾片火腿肉。這個場景促生了利奧塔德的《巧克力女孩》，畫縱 82cm，橫 52cm。這是一幅用心之作，利奧塔德先後畫了幾幅。我在德累斯頓茨溫格藝術館裏，就見到有一幅向左走的，和一幅向右走的《巧克力女孩》，後者，通常被認為是最精彩的那幅。

這幅畫作完成的第二年，即 1745 年，它就被意大利作家、藝術評論家和藝術經銷商弗朗西斯科‧格拉夫‧馮‧阿爾加羅蒂（Francesco Graf von Algarotti）在威尼斯買下了。當時，當時，他是受波蘭國王和立陶宛大公奧古斯特三世（波蘭語：August III Sas，作為薩克森選帝侯則稱弗里德里希‧奧古斯特二世，德語 Friedrich August II）的委託買下此畫，用於豐富德累斯頓茨溫格宮的藝術收藏。1746 年 9 月，阿爾加羅蒂寫信給波蘭「準獨裁者」的海因里希‧馮‧布魯爾（Count Heinrich von Bruhl's）伯爵，稱「所

<<<
《早晨巧克力》隆吉（1775年 –1780 年）

The Morning Chocolate by Pietro Longhi

有威尼斯畫家都認為《巧克力女孩》是他們所見過的，最漂亮的粉彩畫」。

如果說巴洛克是宗教威嚴的象徵，是奉獻給王權的話，那麼洛可可則徹底服務於人們對歡樂的追求。

當時的藝術評論家說《巧克力女孩》「優雅的體型、挺拔的立姿、勻稱的容貌以及沒有絲毫賣弄的表情，微微閃爍着光芒，簡直是一件瓷質的人像。她手中托盤裏的瓷器之精美和畫面的風格十分貼合」。如果細心觀查，就會發現那是一隻中國瓷杯，亦或就是一隻當時最受西方人歡迎的廣彩瓷杯。

《巧克力女孩》自 1855 年以來就在德累斯頓展出。二戰期間，這幅畫被保存在柯尼斯堡要塞的城堡裏，戰後這幅畫連同其他藝術珍品被一起帶到前蘇聯，1955 年從前蘇聯歸還。1955 年 12 月，當時的德意志民主共和國還發行了一枚特別的《巧克力女孩》郵票。那杯熱巧克力，多少年過去，似乎還在散發着香甜的氣味。

18 世紀的意大利不太流行風俗畫，但威尼斯是個例外，這裏產生了一種專門描繪上流社會的風俗畫，它的代表人物中就有彼得羅・隆吉（Pietro Longhi）。他最初利用「濕壁畫」的技法從事祭壇畫的創作，可能意識到自己對大型繪畫缺少才能，轉攻小型風俗畫，很快顯出這方面的才能。他的《早晨巧克力》繪於 1775 年至 1780 年間，是隆吉表現上流社會風俗畫的代表作品。他描繪了一個貴婦人早晨起來，靠在貴妃椅上，與幾位客人一邊談話，一邊飲着巧克力；貴婦人喝完後，僕人將碗與碟收到大托盤上，兩位紳士還在邊飲邊聊……隆吉在風俗畫不景氣的年代裏，算作一位較成功的風俗畫家，作品很受貴族和市民階層歡迎。

看着幾百年前歐洲人像飲茶一樣喝巧克力，有人會問：巧克力不是一種糖果嗎？這裏要告訴大家，直到 19 世紀中葉，法國人卡德布瑞生產出第一塊食用型固體巧克力，它才從飲品變成廣受歡迎的糖果，此前它一直像畫上那樣是一杯充滿「幸福感」的飲料。

東方人，阿姆斯特丹的「老外」

——《東方人》倫勃朗（1635 年）

　　2007 年 10 月，倫勃朗（Rembrandt Harmenszoon van Rijn）畫的《東方人》第一次來了東方，在中國上海展出。在「醬油調子」的強烈明暗對比中，以光影之筆，層次豐富，並富有戲劇性地為我們推出一位東方老人華采亮相：他蓄着漂亮的鬍子，裹着白色絲綢包頭，包頭上裝飾着黃金和寶石飾物，身着東方長袍……是一個氣宇不凡的富商形象。

　　《東方人》是一幅優秀的「特羅尼」。這是當時流行的一種肖像畫，多採用無名氣的模特身穿一成不變、繁複奇異的服裝進行創作。17 世紀的荷蘭遠洋貿易興盛，大量來自東方的商船抵達阿姆斯特丹港，倫勃朗的家就在港口的大街上，創作《東方人》時的倫勃朗不過 29 歲，充滿對遙遠東方的憧憬。但中國觀眾多認為畫中人物不像東方人，媒體報道也認為，是根本沒到過東方，也沒見過東方商人的倫勃朗畫錯了「東方人」。

　　倫勃朗一生沒離開過荷蘭，甚至不按傳統到意大利「進修」一下，他喜歡阿姆斯特丹，在這裏住了近 40 年，但這不能說明他沒見世面。1635 年 29 歲的倫勃朗創作這幅《東方人》時，正是荷蘭遠洋貿易的黃金時期，阿姆斯特丹碼頭上，堆滿了來自比斯開灣的鯡魚和鹽，英格蘭和佛蘭德斯的布匹，地中海地區的酒，瑞典的銅和鐵，波羅的海地區的農作物和木材以及荷蘭的醃製魚、紡織品。歐洲地區各種各樣的產品源源不斷地流入荷蘭，在荷蘭完成交易，然後再流入歐洲各個國家。荷蘭就像是一個超級大賣場，各個國家的商人，在這裏各取所需。

　　順便說一句，阿姆斯特丹的「丹」。在荷蘭旅行時，導遊告訴我「丹」（Dam）就是堤壩。阿姆斯特丹到處都是堤壩，它就是一座堤壩上的城市，

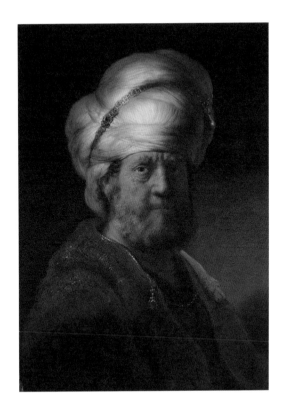

水壩廣場就是巨大的交易市場。當年，倫勃朗家就在「丹」上，家門前就是港口。此時，荷蘭人商業半徑已超越阿拉伯、波斯或印度、印度洋，來到了太平洋。不過，這一時期真正的太平洋商人，比如中國商人，歷史文獻中沒有他們到西歐經商的記載。所以，倫勃朗在阿姆斯特丹見到的「東方人」，多是印度洋的商人，他們是這裏「東方人」的主體。所以，這個「東方人」的打扮，是印度洋的包頭巾，而頭巾上掛金鏈子（金鏈子是倫勃朗最愛用的炫技道具，他的自畫像中也常出現，實際上他本人根本沒有金鏈子），也是印度洋商人的打扮，完全不是太平洋的，即殖民者所說的「東印度」人的樣子。但我們不能因此質疑畫中人的「東方」身份。西方傳統視角中，不僅地中海以東為東方，埃及都是東方。所以，畫中人的面孔是「歐

式」也屬正常。事實上,這些「東方人」就是當時來阿姆斯特丹做生意的「老外」。

倫勃朗畫中的包頭是西亞人的典型服飾,研究倫勃朗的一定知道,他還畫過表現巴比倫王朝最後一位國王伯沙撒在亡國之前舉行宴會的作品:《伯沙撒王的宴席》,畫中巴比倫國王伯沙撒的頭巾與《東方人》是一樣的,頭上也有金飾,還有王冠。不了解印度洋的觀眾認為他不像「東方人」,用的是太平洋人的標準。

現在,我們拋開像不像的爭議,回到倫勃朗的 17 世紀。當時在阿姆斯特丹的運河內,擠滿了滿載交易品的船隻,水壩廣場的南邊就是阿姆斯特丹交易所,那裏有世界各地的商人在做買賣:西歐這邊的就不說了,還有大量的莫斯科人、波斯人、土耳其人、亞美尼亞人……可以說,倫勃朗每天都能見到這一類的東方人。

我以為這幅《東方人》畫的就是「東方人」,它不僅記錄了那個時代東西方商人大串聯,也表現出當年荷蘭人對東方市場的美好憧憬。這恰是那個時代所需要的,也是繪畫市場所需要的。倫勃朗除了這個東方人,還畫了一幅《東方王子》。

我在阿姆斯特丹國立博物館參觀時,在大廳正中看到了被歲月熏黑的倫勃朗巨作《夜巡》,轉彎又看到了《呢絨商同業公會的理事們》等,但沒能找到《東方人》,或許在海量藏品中,不是總有展出它的位置。它只是到中國展出時,才得到了一個突出展位。

遠航，海上誰寄錦書來

——《讀信的女人》梅特蘇（約 1665 年）
——《寫信的男人》梅特蘇（約 1665 年）

「紅藕香殘玉簟秋。輕解羅裳，獨上蘭舟。雲中誰寄錦書來？雁字回時，月滿西樓。花自飄零水自流。一種相思，兩處閒愁。此情無計可消除，才下眉頭，卻上心頭。」李清照的《一剪梅》是古代表現情書與相思的經典。不過，寄情書的地點「雲中」，一直沒有定論。有一種推論：雲中，古郡名，泛指邊關。邊關，接近古代東方的現實，那麼，西方的「錦書」又是從哪裏寄來，「海中」？對了，真是海中，至少在大航海時代的尼德蘭是這樣，至少在加布里埃爾·梅特蘇（Gabriël Metsu）《讀信的女人》中是這樣：

正忙於女紅的女主人，突然接到女僕送來的信，放下手裏的針線，抓過信坐到窗前展讀。信是從哪裏寄來，又是誰寫的呢？畫家通過一系列象徵手法展現了一個「情」字：女主人梳到腦後的頭髮表示她已訂婚；情急落下的金邊拖鞋，暗示男女之情；象徵着忠誠的狗抬着頭將目光引向女僕，這裏是此畫的關鍵，她左手挎着的水桶上有兩支愛神之箭，而手裏拿着的信，收信人是「Metsu」，即作者的簽名；她右手緩緩拉開窗簾，或是繪畫防塵防曬的簾布，西方繪畫中窗戶與畫框互為比喻，窗喻畫，畫喻窗；布簾之外的海洋是通向世界的「窗口」和展示世界的「畫面」──兩艘在海上行駛的帆船，那是大航海時代，荷蘭的獨特風景：據荷蘭歷史學家估計，17 世紀的頭十年，共有 8,000 多名男子搭荷蘭東印度公司的船前往亞洲，此後這個數字不斷增長，一直到 1650 年代，每年都有四五千人前往亞洲。窪地國家的通信，也多是從海上傳來。此時帆船成了情書的喻體，而波濤

>>>

《讀信的女人》梅特蘇（約 1665 年）

Woman Reading a Letter by Gabriël Metsu

洶湧的海景，正是悲歡離合的愛情考驗。

　　梅特蘇（Gabriël Metsu）是荷蘭萊頓畫家公會註冊成員，後世對其評價不亞於同時代的維米爾。我無法分出他們二位畫的高下，卻能看出他們喜愛相同題材——書信。維米爾至少畫過 6 幅書信題材的畫，有的畫名就叫《情書》。梅特蘇大約在 1665 年創作《讀信的女人》時，還創作了一幅與之相對的《寫信的男人》（Man Writing a Letter）。兩幅畫同樣大，都是縱 53cm、橫 40cm，都是木板油畫，可謂姐妹篇。《寫信的男人》也將大航海作為背景，男人在一張鋪有波斯毛毯的桌上寫信，桌角擺有一架可以「放眼世界」的地球儀，信的主題應是東方，當然還有思念。

　　由此可以推想，這一對思念主題的畫，表現的是一位海商與妻子的書信傳情，這是大航海時代荷蘭海商溫情的一面，有意無意之間構成了那個時代的人間縮影。有意思的是《讀信的女人》最終也漂洋過海，由愛爾蘭國立美術館收藏。2000 年跨世紀之際，荷蘭人將《讀信的女人》製成了郵票在歐洲發行，可是誰還會從「雲中」和「海中」寄出「錦書」來呢？

>>>

《寫信的男人》梅特蘇
（約 1665 年）

Man Writing a Letter
by Gabriël Metsu

呢絨，資本主義的一個窗口

——《呢絨商同業公會的理事們》倫勃朗（1662 年）

　　阿姆斯特丹國立博物館的美術館是荷蘭最重要的美術館，倫勃朗的重要作品都收藏在這裏。在一樓大廳，我很快就找到了著名的《呢絨商同業公會的理事們》。「Syndics of the Drapers' Guild」是這幅荷蘭畫的英語名字，不過，早有人指出畫中的人物不是「理事」，而是身份再低一級的「抽樣員」。在荷蘭語中，這幅畫就叫《抽樣官員》（De Staalmeesters）。但比之這荷蘭名字，它的英文名字更有時代內涵，傳遞了荷蘭通過大航海走上資本主義的重要信息。那我就採用它的英文名字來說故事吧。

　　呢絨，又叫毛料，它是對用各類羊毛、羊絨織成的織物的泛稱。17世紀初，獨立後的荷蘭手工業在原有基礎上迅速發展起來，南部的佛蘭德和布拉班特，北部的荷蘭和澤蘭，一些大城市出現了較大規模的手工業工場，從事此職業的工人達數千人，紡織品大量運銷國外，萊頓的呢絨、哈勒姆的麻布、烏得勒支的絲織品，在全歐洲都享有盛譽。此時，英國的呢絨還要在荷蘭最後加工和染色才能進入市場。到了 17 世紀後期，荷蘭進出口貿易中，紡織品佔比更大。從印度輸入的紡織品佔商品總額的 50%，而賣出紡織品比率也高達 43%。荷蘭人甚至將歐洲毛紡布賣到了日本，在日本平戶復建的荷蘭商館紀念館裏，我還看到了另一種版本的《呢絨商同業公會的理事們》的油畫，不過畫面上檢查的不是布料，而是銀錠。荷蘭人輸出毛紡布在日本換回白銀後，又採購銅，這種銅在印度可以出售，在這種曲折的商品流通中，荷蘭成了資本主義的先行者。

　　1606 年出生的倫勃朗，算是生逢其時。此時的荷蘭是歐洲歷史上第一次，一個命運不受宗教支配而寄望於貿易的新興國家，其社會重心正從神

聖轉向世俗，繪畫也跟隨着轉向世俗化。不是教宗、皇帝、貴族的商人，也可以請人為自己畫肖像畫了，這是一個「商業至上」價值觀的具體體現。

這幅畫被認為是倫勃朗最偉大的集體肖像畫之一。畫縱 192cm，橫 279cm，是照相術發明之前的「大家都看鏡頭」的「集體照」，是文藝復興畫中的一個特殊畫種，興於荷蘭，盛於荷蘭。

顯然，呢絨公會是一個有着重要地位的商業組織。抽樣官員因此成為畫得起肖像的群體。《呢絨商同業公會的理事們》是倫勃朗一生中，最後一個繪畫訂單。在窮困中掙扎的倫勃朗極認真地完成了這幅群像畫。此時，倫勃朗的肖像畫已爐火純青，他已不是簡單畫某一人物，而是將特定的人

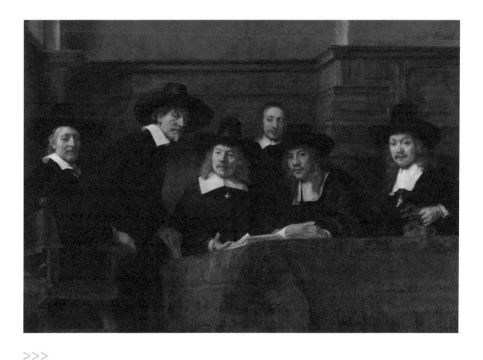

>>>

《呢絨商同業公會的理事們》倫勃朗（1662 年）

Syndics of the Drapers' Guild by Rembrandt van Rijn

物放到特定的場景中，眾多人物相互呼應，構成一個特定的場景，在此畫中即一個呢絨產品檢察的場景。這幅呢絨公會委託倫勃朗畫的群體肖像畫，後來掛在阿姆斯特丹的行業協會大廳裏。

畫中人物是歷史上真實存在過的抽樣官，從左到右分別是：Jacob van Loon（雅各布・范龍），Volckert Jansz（沃克特・詹斯），Willem van Doeyenburg（威廉・范多延伯格），Frans Hendricksz Bel（弗蘭・申德里克斯貝爾），Aernout van der Mye（阿爾諾特・范・德梅），Jochem de Neve（約瑟姆・德內夫）……這些人沒有白花錢，倫勃朗讓他們名垂青史了，同時，他們複雜的宗教信仰，近乎完美地證明當時的阿姆斯特丹在宗教上是多麼包容，畫中有兩位是天主教徒、一位是新教教徒、一位加爾文派教徒、一位是門諾派教徒……這樣一群人和平共處地工作在一起，在歐洲是絕無僅有的個例。

此刻，他們正在比照一本樣書上的標本來評定一段鋪在桌上的波斯風格的織物的品質。通常先由抽樣員用鉗子將封印打進一個便士大的鉛封上，封印正面代表城市，背面代表行業協會。這些鉛印表示記錄檢查等級：最高等級將會被壓上四個封印，最低等級只會壓上一個封印，行業協會最終評估他們將採購的織物。抽樣員一個星期執行三次檢查任務。畫中只有一個人沒戴帽子，這表明了他是助理或祕書低一級的身份。

黑三角，最野蠻的海上「貿易」

——《霍金斯肖像》佚名（1581 年）

格林尼治山下的英國海事博物館非常大，但海洋繪畫相對集中，在眾多古代航海人物中肖像畫中，約翰·霍金斯（John Hawkins）還是得到了一個突出位置，因為他是黑奴貿易的代表人物，在大航海諸多消極影響中，黑奴貿易一直排在首位。

實際上，在古代和中世紀，南歐、阿拉伯、波斯、南亞等地，普遍存在奴隸買賣，不僅黑人被賣為奴，也有白人被賣為奴的，還有宗教戰爭中的戰俘。當時的奴隸販賣，沒有特定的種族概念，奴隸也只是供給富人使役的奢侈品；而將販奴發展為黑奴買賣，並使之成為一種特殊貿易和新經濟的重要成分，則是大航海引發的特殊現象。

據文獻記載，1441 年葡萄牙探險隊在突尼斯最北端的布朗角劫掠了10 個黑人，帶回里斯本出售，由此拉開歐洲人販賣黑奴的序幕。15 世紀下半葉，葡萄牙人已將販賣黑奴專業化。英格蘭見販奴有利可圖，也加入其間，並有所「創新」，其始作俑者是英格蘭的約翰·霍金斯。

霍金斯家族的老少兩代都很有名，老霍金斯叫威廉·霍金斯，從 1530 年起就開創了英格蘭與巴西的海上貿易，變身有名望的大商人。小霍金斯子承父業也從事海外商業冒險活動，其中最為出名的即「黑三角貿易」。

1562 年小霍金斯率領一支船隊出海，在幾內亞海岸捕獲了 300 名黑人，而後帶着這些「活貨物」穿過大西洋，來到西印度群島的小西班牙島（即海地島），在這裏將黑人賣給西班牙殖民者，換取大量的獸皮、生薑、糖和珠寶。1563 年 9 月，小霍金斯的船隊滿載而歸 —— 這是最早的英格蘭「黑三角貿易」。

>>>
《霍金斯肖像》佚名（1581年）

Sir John Hawkins by Unkwnown

小霍金斯先後四次航行到西非塞拉利昂，而後橫穿大西洋將總數達 1,200 名非洲黑奴，賣給了加勒比海的西班牙殖民者，換取大量熱帶物資。小霍金斯一舉躍升為朴茨茅斯首富，伊麗莎白女王專門授給他一塊盾形紋章以資獎勵，紋章圖飾就是一個被捆綁的黑人。顯然，英格蘭政府支持「黑三角貿易」。

　　這幅《霍金斯肖像》已查不到作者名字與相關背景，展覽標牌上只有創作時間「1581 年」。它至少證明此作品是小霍金斯活着時畫的，當時他剛好 50 歲。畫中的小霍金斯一點也不像海盜，完全是一位紳士，身上飾物顯示他是個富豪。雖然，小霍金斯後來被釘在歷史的恥辱柱上，但作為大航海時代重要歷史人物，海事博物館還是展示了他的肖像。我與小霍金斯「對視」半天，不知該說些什麼，他似乎還有值得一說的「光明」面。

　　1577 年小霍金斯接替岳父擔任海軍財務官職務，後來，直接領導了海軍艦船改建工作。他建造了一批新的中等型號戰船，以輕便大炮取代舊式的大炮。在海戰戰術上，他進一步推行以炮戰為主的新打法，改變過去靠攏敵船登上甲板進行肉搏的傳統戰術。1588 年，英格蘭與西班牙無敵艦隊在英吉利海峽進行了著名的大海戰，經過改進的英式戰艦無論在靈活性上還是在火力上都優於西班牙戰艦，為英格蘭的勝利提供了有利保障。小霍金斯本人也以海軍少將和分艦隊長的身份參加了這次海戰。戰後小霍金斯被授予爵士稱號。

　　不過，他的結局很糟。1595 年小霍金斯與德雷克前往西印度進行他們最擅長的海盜遠征，先是 63 歲的小霍金斯病死在船上，接着德雷克也在航程中死去。

奴隸船，通往地獄的航行

——《奴隸船》透納（1840 年）

　　威廉・透納（William Turner）從開始畫畫那天，就知道自己會成為一位大畫家，他不僅看到了命運的開局，甚至還預設了它的結尾。1796 年，他在一個展覽中展出了《威斯敏斯特教堂》水彩畫。世人皆知這個教堂是最重要的、最高規格的國家陵園。透納在畫面前景的墓碑上赫然刻上自己的姓名及出生日期。這個了不起的自信，離結局只差了一點點 —— 最終透納與其他藝術大師和民族英雄（如納爾遜將軍）被安葬在聖保羅大教堂。

　　透納死前已是國寶級藝術家，但晚年作品仍一如既往地遭受批評。1840 年受到批評的恰是他進行社會批判的良心之作 ——《奴隸船》。作為海洋畫大師，透納在縱 90.8cm、橫 122.6cm 的畫面上，表現出了地獄之火般地光與霧中的大海魔力，爭議出現在漂浮於海上的慘烈景象：一艘在風暴中遠去的販運黑奴的商船，船後洶湧澎湃的海面上漂浮着被拋入海中的垂死黑奴和黑奴的屍體，活魚、死魚與肢體混雜在一起，隨波翻滾，在旭日的光芒下分外刺目……當時有評論家把這幅畫稱為「一場發生在廚房的鬧劇」，並認為這件作品完全是胡說八道，令人厭惡至極。

　　這並非透納想象的場景，他確實從朋友那裏得到過一份揭露黑奴貿易黑幕的報告：當年，大西洋貿易已經有了保險，人類與貨物可以入保，但保險公司只對海上失蹤人員理賠，病死的不賠。所以，就有了重病黑奴被拋下大海的慘劇。最著名的一次是，1781 年英格蘭的克林伍德（Cuthbert Collingwood）船長將他認為撐不下去的黑奴，男人、女人、小孩共 132 個病人用鐵鏈鎖上後，拋入鯊魚出沒的加勒比海。

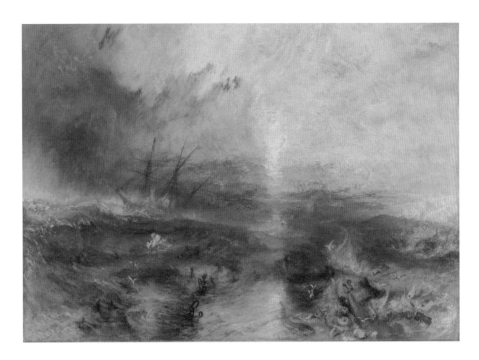

>>>

《奴隸船》透納（1840 年）

The Slave Ship by Joseph Mallord William Turner

>>>

沉船（局部）

>>>

葬身魚腹（局部）

透納在憤怒之中拿起畫筆，用尖銳刺目的形象批判這種罪惡，當時也有評論家說，「如果只用一幅畫去證明透納藝術是不朽的話，那就是這幅《奴隸船》」。的確如此，透納正是將含意豐富的敘事，及觸目驚心的戲劇性場景，與變化不定的海洋氣氛相融合，構成他所表達的浪漫主義激情和自成一派的「海洋繪畫」。今天來看在「海洋繪畫」前加上「歷史」二字，更突顯它不朽的思想價值。

據統計，持續 400 年的大航海，西方人從非洲運抵美洲的黑奴不下 1,500 萬人；而死於獵奴戰爭和販運途中的黑人，則是這個數字的 5 倍。更加殘酷的現實是，殖民者的血腥貿易不僅給美洲送去了黑奴，還送去了幾百年的奴隸制。

實際上，1807 年 3 月，英格蘭已率先頒佈法令廢除奴隸貿易，但同期法國、巴西、葡萄牙和美洲大陸的奴隸貿易仍很猖獗。1840 年，就在透納創作此畫時，倫敦召開了一個國際會議，大會對「黑三角貿易」表達了憤慨。1848 年，法國也宣佈了廢止奴隸貿易。1861 年到 1865 年的美國獨立戰爭，終結了美國奴隸制度。1890 年 7 月，布魯塞爾會議做出廢除非洲奴隸貿易的決議後，世界性的黑奴貿易才算正式終止。

需要說明的是，在西班牙、英格蘭、法國等歐洲國家在非洲、美洲之間大肆販賣黑奴的同時，歐洲大陸上的白人也被「巴巴里海盜」當作奴隸商品被販賣到現在的北非地區。根據專家的推測：在 16 世紀初期到 18 世紀中期，這 250 年間，大約有 125 萬的白人被販賣到北非地區。一直到 19 世紀，這種被稱作「白色黃金」的白奴貿易才被歐美多國聯手消滅。

一個在「條約」中萌生的新國家

——《五月花號簽署公約》菲利斯（1899 年）

　　駛往新大陸的航船中，有兩艘改寫了歷史：一是聖瑪利亞號，哥倫布駕駛它發現了美洲；二是「五月花」號，它在某種意義上締造了一個了不起的新國家 —— 美國。

　　所謂「五月花」號，是英國三桅蓋輪船，它長 19.50 米，寬 7.95 米，吃水 3.35 米，排水量 180 噸，於 1615 年下水。這些數據都是後世人們推算出來的。真正的「五月花」號，沒人知道是什麼樣。連為什麼叫「五月花」，其實也沒人能說得清，有一種觀點說它指的是玫瑰花。而叫「五月花」的船當時有幾艘，人們無法確切地說哪一艘才是到美洲的「五月花」號。

　　能確認的事實是，當時由於英國國教迫害清教徒，所以一批清教徒分離主義派教徒決定移民新大陸。1608 年 8 月他們離開英國到荷蘭。其中一部分教徒決定遷居北美，並與倫敦弗吉尼亞公司簽訂移民合同，授權他們在該公司遼闊的土地上任選一塊地方定居並自治。這些人選擇的定居地即弗吉尼亞。這個弗吉尼亞是 1607 年英國在北美詹姆斯敦建立起的定居點，它是美國公司化運營移民的第一個定居點，也是後來美國的 13 州之一。

　　1620 年 9 月 16 日，在牧師布萊斯特（William Brewster）率領下，「五月花」號前往北美。全船乘客 102 名中 35 人為清教徒，67 人為非清教徒人員。

　　這年 9 月 16 日，「五月花」號從普利茅斯出發，由於逆風和一些天氣因素，66 天才到達美洲，航行時間比哥倫布首航美洲多出了一個月。所以，到達美洲時，船上的人已經產生諸多分歧，為了平息一眾移民在航行中積累的糾紛，也為了規範未來墾殖生活。1620 年 11 月 11 日，「五月花」

號靠岸於科德角時,船上 102 名新移民中的 41 名成年男子,於船艙中簽署了《五月花號公約》:

> 以上帝的名義,阿門。蒙上帝恩佑的大不列顛、法蘭西及愛爾蘭國王詹姆斯陛下的忠順臣民。為了上帝的榮耀,為了吾王與基督信仰和榮譽的增進,我們漂洋過海,在弗吉尼亞北部開發第一個殖民地。我們在上帝面前共同立誓簽約,自願結為一民眾自治團體。為使上述目的得以順利進行、維持並發展,亦為將來能隨時制定和實施有益於本殖民地總體利益的公正和平等法律、法規、條令、憲章與公職,吾等全體保證遵守與服從。據此於耶穌紀元 1620 年 11 月 11 日,於英格蘭、法蘭西、愛爾蘭第十八世國王暨蘇格蘭第五十四世國王詹姆斯陛下在位之年,我們在科德角簽名於右。

這個《五月花號公約》被史家稱為美國歷史上第一份政治性契約。美國幾百年根基就建立在這短短幾百字之上,信仰,自願,自治,法律,法規……幾乎涵蓋了美國立國基本原則,其意義可與英格蘭《大憲章》、法國《人權宣言》、美國《獨立宣言》相媲美。有人甚至認為,這一立法是陸地法向海洋法過渡的」的代表。

這都是後話,其實在 1793 年之前,它根本不叫《五月花號公約》,只被稱為「協會合同」。外國人重視美國的歷史是在 1840 年法國人托克維爾出版了《論美國的民主》之後;美國人重視自己的歷史,宣揚自己的歷史則是在南北內戰平定之後。

1863 年在賓夕法尼亞出生的讓‧萊昂‧傑羅姆‧菲利斯 (Jean Leon Gerome Ferris),從小就喜歡畫畫,後來考取了賓州藝術學院。在整個國家都宣揚「美國夢」的氣氛中,他選擇了歷史畫為自己的創作方向,到 1895 年時,菲利斯已獲得了歷史畫家的聲譽,開始創作規模宏大的系列歷史繪

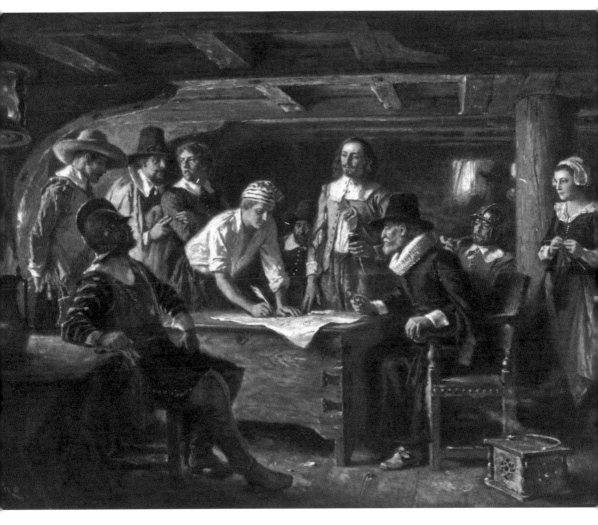

《五月花號簽署公約》菲利斯（1899 年）

The Mayflower Compact by Jean Leon Gerome Ferris

畫。1899 年菲利斯創作了歷史畫《五月花號簽署公約》，其創作可能基於這樣的背景：

有關《五月花號公約》最權威的歷史記載，莫過於牧師威廉·布萊福特（William Bradford）的《普利茅斯墾殖記》（Of Plymouth Plantation）。1621 年，布萊福特接替死去的第一任總督約翰·卡弗（John Carver）成為普利茅斯殖民地的第二任總督，連選連任 30 年之久。他的外甥默頓（Nathaniel Morton）在這本書的基礎上寫成了後來流傳甚廣的《新英格蘭回憶錄》（New England's Memorial）。美國獨立戰爭期間，這本書流入英格蘭，經過長達幾十年的外交努力，官司驚動了維多利亞女王。最終，這本關於美國童年或起源的書，才於 1897 年由一個宗教法庭判給美國。此書「回歸」時，波士頓舉行了隆重的慶祝儀式。

菲利斯的《五月花號簽署公約》是這一題材的較早作品，也是最精彩的一幅。此畫還原了當年簽約場景，船艙畫得高了一些，差不多兩米了。實際上這種載重約 180 噸，長 27 米的普通商船，其船艙通常僅有 1.5 米高。當時，船艙中還有從英格蘭帶來的雞鴨等動物，畫中沒有表現。人們猜測畫中人物裏有普利茅斯殖民地第一任總督卡弗、第二任總督布萊福特和第三任總督愛德華·溫斯洛（Edward Winslow），他們理應在此畫中。當時，船上有 41 名成年男性乘客簽了字，立在畫中的女人只能是旁觀者，那時婦女還沒有政治權利。乘客中有一半不到半年都相繼死去。

菲利斯畫完這幅畫，並不急於出售它，而是先出售了它的複製權，出版公司可以依此製作印刷品，明信片，日曆等出版物。「五月花」號的故事就這樣走向了世界。正如托克維爾（Tocqueville）所言，「考察一個民族的成長，應當追溯它的過去，應當考察它在母親懷抱中的嬰兒時期，應當觀察外界投在他還不明亮的心智鏡子上的初影」。

東瓷西來

五

中國瓷器變身聖杯

——《東方三賢朝聖》曼特尼亞（1490 年）

前些年，大英博物館曾舉辦過《明代，改變中國的五十年》展覽，在諸多明代文物中，一件並非大明文物的西方油畫顯得格外突出。這是一幅中國大明時代的意大利畫家安德烈亞‧曼特尼亞（Andrea Mantegna）的宗教主題作品。

曼特尼亞的文化素養來自於他的養父——意大利著名考古學家斯克瓦爾古涅（Squarcione），在這位大學者的影響下，曼特尼亞自小就對歷史與文物產生濃厚的興趣，這正是文藝復興時期畫家的重要才智之一。

15 世紀意大利，因各個城市的政治經濟形勢不同，形成以各個城市為中心的藝術流派，除了中心城市佛羅倫薩集中了最多藝術家之外，其他城市的畫家也都有各自的長處與特點。曼特尼亞在意大利北部帕多瓦學習繪畫，這是威尼斯附近的大學城，歐洲文化重鎮。曼特尼亞在這裏不僅練就了超人畫技，成為帕多瓦畫派的大家，而且得到了威尼斯畫家雅各布‧貝利尼的賞識，貝利尼將女兒嫁給了曼特尼亞。他因而成為貝利尼工作室的一員幹將。

曼特尼亞一生畫了許多畫，都是宗教題材。這裏要說的「東方三賢朝聖」主題，他至少畫過兩次，一次是 1461 年，一次是 1490 年。這個故事來自《新約‧馬太福音》，東方博士夜觀星象，測得猶太人的新君，救世主即將誕生，於是帶上獻禮，趕往耶路撒冷前去拜見聖母聖子。此為「東方三賢朝聖」，也叫「三博士朝聖」、「三王來朝」。

東羅馬滅亡，基督教重心西移，羅馬成為天主教中心，「福音」傳播空間得以擴大。在教會訂單的支持下，「福音」故事被無數畫家反覆描繪，「東

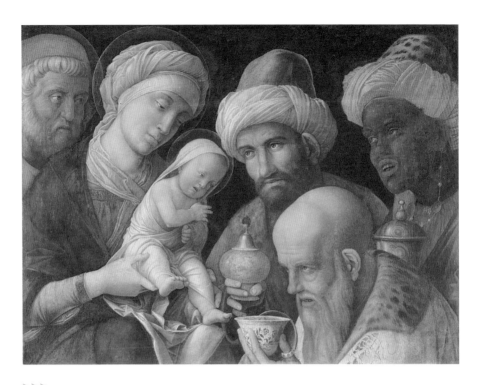

>>>

《東方三賢朝聖》曼特尼亞（1490 年）

Adoration of the Magi by Andrea Mantegna

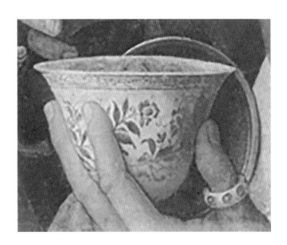

>>>

《東方三賢朝聖》局部

方三賢朝聖」即是其中的經典題材。曼特尼亞「東方三賢朝聖」畫，有大場面的，突顯「人多勢眾」的崇拜熱浪，也有局部場景的，以細節表現取勝。大英博物館《明代，改變中國的五十年》展覽選取的是後一種，畫中的核心道具是選擇此畫的重要理由。

這幅繪於 1490 年的《東方三賢朝聖》，僅有六個人物：聖母、聖子、東方三賢及一位僕從。畫的主體是聖子，作為新生嬰兒的耶穌，顯現出成熟崇高的神聖氣質，滿面胡鬚的東方博士除去帽子謙卑跪拜，也是十分自然的事。此畫採取了寫實框架，以理想化手法加以渲染，完成宗教敍事，也突顯宗教法則。這裏要細說的是作者精心安排在畫中央的核心道具 ——中國青花瓷有蓋茶盅。

在「東方三賢朝聖」這一主題存世作品中，表現杯盤碗罐的不在少數，但真正完整而細膩地描繪中國瓷器的唯有曼特尼亞的這幅《東方三賢朝聖》。這個青花瓷有蓋茶盅在前景中頗為搶眼，和三賢手中的神燈一樣閃亮。作者顯然是以神器的姿態給中國瓷杯以點睛式地強調。

三賢們向聖子獻上的三樣禮物，在《新約·馬太福音》有明確記載。這三樣禮物是：黃金、乳香和沒藥。有意思的是，不僅黃金與香料，後來成為了西方人大航海的驅動力，畫中神器 —— 中國瓷器，也是西方大航海追逐的寶貝。這盞盛滿黃金的中國青花有蓋茶盅作為獻禮之器，其神聖寓意不言自明。這幅畫裏面的青花碗是由精緻的花卉紋樣裝飾，這種花紋是景德鎮官窯瓷器的典型紋飾。

歐人這種以瓷為聖物的觀念至少說明兩個問題：其一，中國瓷器質地、造型、燒製工藝和瓷畫藝術的渾然一體，已達到完美超然的境界，足以成為敬獻給耶穌和聖母的禮器。其二，當時西傳的中國瓷器極少，普通人絕無可能享有，物以稀為貴。接下來，一個問題來了：中國出口器物直到 16世紀初，才通過新開闢的印歐航線和馬六甲海峽，直接貿易至歐洲。那

麼，此前的中國青花是怎麼來到歐洲的呢？

　　一種觀點認為，十字軍時代，歐洲人已在近東輾轉獲取中國瓷器，14世紀中國瓷器就已被記載在歐洲人的收藏品中。在大航海之前，中國瓷器多是從東地中海輾轉販運到西方，這些瓷器因來自耶穌和門徒生活過的聖地，也就有了某種神聖價值。曼特尼亞似乎也是藉此強調東方三賢和同行者的東方特色。

　　我又請教了深圳博物館副館長、瓷器專家郭學雷先生，依他的觀察，畫中的青花杯從造型裝飾特點來看，只是與中國青花瓷頗為接近，但並非中國瓷器。其口沿捲草和折枝花，特別是折枝花花頭的處理等均不見於中國青花瓷器，與中國青花瓷器明顯不同。從該畫創作的年代來看，該青花杯應是此時已十分成熟並銷往意大利的土耳其生產的伊茲尼克（Izink）青花陶器。1475年，伊茲尼克小鎮上的手工藝人開始製造質量更好的陶瓷，這種陶瓷的表面是一層透明的鉛釉，其下是鈷藍色的瓶身。細緻的設計將傳統的奧斯曼蔓藤花紋圖案和中國元素相結合，大方美觀，製作精美，與中國青花風格相近，從外觀上極易與中國青花混淆。

　　這幅《東方三賢朝聖》好像是一個熟悉故事的簡單複述，但中國青花瓷有蓋茶盅的精細描繪，並非表面上看來那麼簡單。它直接成為了將中國瓷器作為神器的引路之作，比如，下面要說的喬凡尼‧貝利尼畫的《諸神的宴會》。

眾神狂歡中的華美「神器」

——《諸神的宴會》貝利尼（1514 年）

　　繼帕多瓦畫派安德烈亞·曼特尼亞的《東方三賢朝聖》將中國瓷器作為神器之後，另一位意大利繪畫大師喬凡尼·貝利尼（Giovanni Bellini）也在作品《諸神之宴》裏，將中國青花瓷描繪為諸神宴飲之器，加入眾神的歡宴。

　　喬凡尼·貝利尼是威尼斯畫派的創立人和文藝復興的領路人之一，他是開篇所講畫《奧斯曼蘇丹穆罕默德二世肖像》的貞提爾·貝利尼的弟弟，但我更看重他是一個地道的威尼斯人。中世紀後期，威尼斯是比羅馬還要出名的城市共和國，是西方世界的商業中心，也是東西方商品及文化交流的重要紐帶。威尼斯人的繪畫不僅是文藝復興的藝術範例，還為後世留下考察那段歷史的文化線索。比如，這幅《諸神的宴會》就被中國瓷器專家看作是「海上瓷器之路」考古的重要「坑口」之一。

　　據西方藝術史家考證，《諸神的宴會》是貝利尼的學生提香策劃，但已87 歲高齡的貝利尼，還是在 1514 年獨立完成了這幅縱 170cm、橫 188cm 的大幅作品，此畫現藏美國華盛頓國家畫廊。晚年的貝利尼已是一位風景畫巨匠，他特意將諸神的狂歡安排在戶外。藝術評論家認為，貝利尼描繪戶外光線的技藝，使得觀賞者不僅能分辨出是哪個季節，甚至還可看出是哪個時辰……現在，我們還是放下藝術表現，先來看看是哪些神仙參加了這個林間歡宴：

　　畫最左邊是森林神塞立納斯，旁邊是一頭將在聖宴中犧牲的驢子；挨着驢子的小童是酒神巴庫斯，頭上戴着葡萄葉冠；畫正中央的是萬神之王朱庇特，他帶了一隻老鷹；一位不知名的女神，手裏拿着代表愛情的果實，在等待着什麼；或是受到愛情果實的誘惑，海神尼普頓把三叉戟放在地上，

>>>

《諸神的宴會》貝利尼（1514 年）

The Feast of the Gods by Giovanni Bellini

>>>

《諸神的宴會》局部

騰出手來撫摸女神的大腿；最右邊的生殖神普里阿普斯薩，也情不自禁地拉起仙女洛提絲的裙子；諸神在食色性也中歡天喜地……

不過，對於瓷器「考古」者來說，畫中最值得關注的除了諸神的三叉戟、信使節杖，諸神手中還多了一種「神器」——瓷器。畫中共有三件大青花瓷盆，兩件被高高舉起，一件盛滿水果放在地面。從畫面中瓷器與人體的比例推算，其中的青花大盆的直徑，應在 40 至 50 厘米。這種大型青花瓷盆，或瓷缽，當時是中國為海外訂製瓷器專門燒製的「出口產品」，元、明兩代都有這種產品銷到海外。

據北大歷史系朱龍華教授考證，畫中的「這三隻瓷缽的形體、風格、花紋，為明朝宣德（1426－1435 年）、成化年間（1465－1487 年）之物」。但據瓷器專家郭學雷先生觀察，畫中瓷器特徵與中國明代正德年間（1506－1521 年）民窯青花瓷器特徵完全吻合。

貝利尼的《諸神的宴會》，是 87 歲高齡的貝利尼於 1514 年完成的，此時正值中國明朝的正德九年。貝利尼的創作應是對其生活年代從中國輸入青花瓷的忠實臨摹。該畫雖表現的是神話題材，但風景、人物服飾、器用都非常寫實，在某種程度上也是當時生活的再現。

在貝利尼死後的第二年，即 1517 年，葡萄牙航海家皮雷斯（Rafael Perestrello）率領第一個葡萄牙使團來到廣州，開始了歐洲國家第一次與中國官方正式接觸。據說，使團通事火者亞三後來去了景德鎮。所以，景德鎮瓷器在葡萄牙人到達中國之前，進入歐洲唯有從印度洋國家「轉口」，或者，通過戰爭等其他渠道進入。這也為歐洲的中國瓷器增加了更傳奇的色彩。

16 世紀末期的意大利，瓷器已經代替了豪華金銀器皿，成為真正的聖器。這些將中國瓷器「神器化」的名畫，渲染了它的稀有性，刺激和引領了時尚，也推動了商人投資大航海進而引領了後來的「海上瓷器之路」。

西班牙仿瓷，東西方泥巴的歷史性互動

——《煎雞蛋的婦女》委拉斯凱茲（1618 年）
——《酒神巴庫斯》委拉斯凱茲（1628 年）

　　1998 年，一家專門從事海底尋寶的德國打撈公司，在古代東西方最繁忙的馬六甲海峽南部海底發現了一艘商船。因發現地有黑礁石，即命名它為「黑石號」，後有人根據沉沒地為印尼西部勿里洞島海域，稱其為「勿里洞沉船」。專家推測這艘帆船應是一條阿拉伯單桅三角帆船，船上載滿中國瓷器。這一考古發現以實物再次證明，至少從唐代起，中國瓷器就已由海路進入印度洋，到達波斯、阿拉伯等地。由此，也拉開了阿拉伯人仿製中國瓷器的序幕，隨着阿拉伯人侵入北非並由此進入伊比利亞半島，仿製中國瓷器的技藝也進入了歐洲。

　　瓷器發明被稱為中國「第五大發明」。瓷器的前生是陶器，陶器在世界很多地方都有生產，但瓷器是中國人的獨家發明，幾百年來外國人不斷仿製，卻只能燒出一些可笑的陶器。最早跟隨阿拉伯技術仿製中國瓷器的是西班牙南部海島馬略卡（Mallorca）人。後來，這種西班牙化的仿製中國瓷器就被稱為「馬略卡陶器」。稱其為陶器，因為它離真正的瓷器還有很遠的距離。

　　馬略卡島當時燒造的是伊斯蘭風格的錫釉陶器。這種陶器用鈣質粘土做成，塗以白色錫釉，使其具有玻璃性狀的不滲透塗層，再用五彩繽紛的色彩描繪。有時也用白色錫琺琅彩在白色錫釉上進行描繪，即所謂白上白裝飾。花紋包括故事性組畫、植物或動物、風格奇異的作品、阿拉伯式圖案以及紋章圖案。

　　今天的西班牙普拉多博物館三座大門前分別鑄有西班牙古典繪畫的三個代表人物：戈雅、委拉斯開茲和莫利羅的雕像，博物館正門是委拉斯開

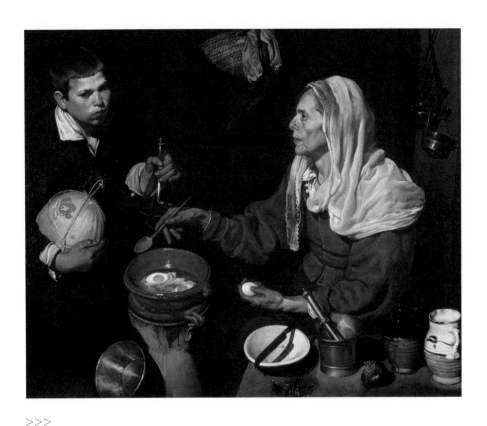

>>>

《煎雞蛋的婦女》委拉斯凱茲（1618 年）

Old Woman Cooking Eggs by Diego Velázquez

茲手握畫筆的坐像。

　　在西班牙繪畫大師委拉斯凱茲（Velazquez Diego）的作品中，可以看到大航海初期西班牙仿中國瓷器的某些縮影。如《煎雞蛋的婦女》。此畫創作於 1618 年，現藏愛丁堡蘇格蘭國家美術館。

　　《煎雞蛋的婦女》主要表現的是下層婦女的生活，其場景中的各種餐廚用具，讓我們看到了當時西班牙百姓所用的仿中國瓷器的陶瓷用品。老婦人處於最明亮的部位，她一邊說話、一邊做事，她左手握着一隻雞蛋，右

手拿着勺子，身邊放滿了水罐、盤子、小水桶等廚房用具。畫中備以盛裝煎蛋的瓷碗，是沒有紋飾的仿「中國白」的素白軟瓷器，是工藝技術要求不高、成本較低、供一般民眾消費的中小瓷窯產品。

1623 年，委拉斯凱茲應召來到馬德里任西班牙宮廷的畫師，但沒有遠離生活，他的另一幅代表作《酒神巴庫斯》，也稱《醉漢們》，正是他對平民生活的特別關注。此畫中斟酒的瓷碗，比《煎雞蛋的婦女》細膩精巧了許多。這個題材取自羅馬神話。巴庫斯即希臘神話中的狄俄尼索斯。相傳他首創用葡萄釀酒，畫上他把葡萄藤編的花冠給一個農民戴上。畫家藉酒神表現西班牙農民的日常生活，這些平民頭戴氈帽、身穿粗外套，正興致勃勃地在舉杯慶賀，向年輕的酒神致敬。酒神裸着上身，戴一頂長有翅膀的帽子。畫中央突出了一個大白瓷碗。雖然，無法準確地指明這件瓷碗是中國瓷器，還是本地仿瓷，但憑藉這群醉酒的西班牙農民的身份，可以推斷他們還用不起原裝的中國瓷器。

委拉斯凱茲的這兩幅畫，並非專門畫瓷器，但其寫實技巧反映了西班牙的城市平民生活。通過平民生活場景，再現了仿瓷在那個時代所扮演的生活角色。

15 世紀，馬略卡仿中國瓷器的生產基地遷到瓦倫西亞，低檔的仿瓷成為常見的生活用品。2018 年我在瓦倫西亞陶瓷小鎮的馬尼塞斯陶瓷博物館考察，很高興地看到展櫃中掛着一幅《煎雞蛋的婦女》的照片，這幅畫的旁邊，就擺放着早期的西班牙軟瓷器。這種展陳方式，再次強調了這幅名畫的紀實性，它甚至有着某種考古學的價值。

順便說一句，今天的瓦倫西亞仍是西班牙瓷器生產中心，大部分瓷磚在該地區生產，樸素的馬略卡風格的瓷器，是這裏重要的生活用品和工藝品。

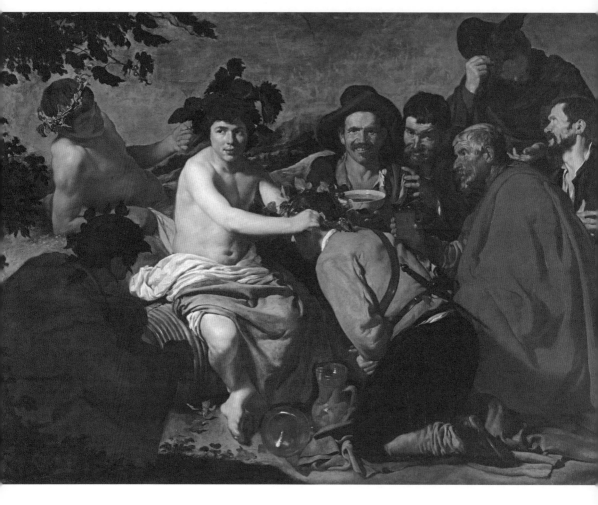

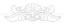

>>>

《酒神巴庫斯》委拉斯凱茲（1628 年）

*The Triumph of Bacchus（The Drinkers）*by Diego Velázquez

荷蘭農民用的「低仿」瓷器

——《農民的婚禮》勃魯蓋爾（1567 年）

　　東方奢華的瓷器，尼德蘭人用不上也用不起，和當時歐洲其他國家一樣「自力更生」仿製中國瓷器。尼德蘭生產的瓷器，嚴格講算不上瓷器，而是陶器。這種產品自然也上不了貴族生活的台面，但卻不影響農民使用，甚至出現在農民婚禮上。這種場景恰被尼德蘭最偉大的農民畫家彼得·勃魯蓋爾（Bruegel Pieter）以絕妙手法記錄下來。

　　勃魯蓋爾到底算是哪國的畫家，有人說他是比利時畫家，有人說他是荷蘭畫家。但從出生地而論，他生於今天的荷蘭南部的北布拉邦特州布雷達市附近，應算作荷蘭畫家。但他學畫是在安特衛普，從師學藝期滿後，成為安特衛普聖路加公會的會員，當上職業畫家。他一生都在安特衛普和布魯塞爾從事藝術活動，1569 年 9 月死在布魯塞爾。所以，人們將他說成比利時畫家也不無道理。勃魯蓋爾既是佛蘭德三大藝術巨匠之一，也是凡·艾克開創的荷蘭畫派的最後一位巨匠。

　　荷蘭是歐洲風俗畫的重要「產區」，倫勃朗、維米爾和勃魯蓋爾無一不是這方面的大師，有所不同的是勃魯蓋爾比前者更「俗」更「土」，更有某種「狂歡」的味道。勃魯蓋爾生於尼德蘭北布拉邦特州的勃魯蓋爾村。他一生都畫農村題材，人們稱他為：歐洲美術史上第一位「農民畫家」。

　　我在維也納考察時，非常幸運地趕上維也納美術史博物館為紀念老彼得·勃魯蓋爾逝世 450 周年的「2018 勃魯蓋爾特展」，它是有史以來最大規模的老彼得·勃魯蓋爾專題展，匯集了大師的 90 多件作品，當然有這裏要講的《農民的婚禮》和《農民的舞蹈》。這兩幅油畫都作於木板上，是作者表現農民生活作品中最著名的兩幅。我選出創作於 1567 年的《農民的婚

禮》單獨來説，因為畫中有我要講的尼德蘭仿製的中國瓷器。

《農民的婚禮》描繪了舉辦婚禮喜筵時的熱鬧場面：地點看上去像一個穀倉，牆垛用乾草堆成，人們坐在用樹幹製成的簡陋板凳上，圍在長方形桌前就餐。在那一片嘈雜熱鬧的喜慶氣氛中，幫工們開始一輪一輪地「上菜」了。在前景的兩個人用一張好似門板的木板抬上「七碟八碗」，實際上是 10 或 11 盤菜，其中一個吃客正順手往桌上運了兩盤。對了，要説的就是這一桌子深盤餐具。它們正是本地人按軟瓷製作工藝燒製出來的仿中國瓷器的西式瓷盤。這種沒有紋飾的仿「中國白」的素白軟瓷器，燒不出白的，只能燒出這種土黃色的沒有多少光澤的仿瓷。這類瓷壁厚實的粗糙產品，工藝技術要求不高、成本較低、供一般民眾消費，生產廠家也多是民間的中小瓷窯。這種婚禮上若真要出現了景德鎮瓷，這一場婚禮的費用也買不來。

這場婚宴看上去是大操大辦，貌似豐盛，但細看盤子裏的美味，都只有薄薄一層，不知是麵食，還是湯。但人們仍吃得津津有味，坐在地上的小孩吮吸自己的手指。不論是菜還是裝菜的盤，都有一種鄉土氣，和農村簡樸氣氛相適應，俗得十分可愛。

勃魯蓋爾大多數作品遺失，僅有 45 件作品證實為他的遺作。

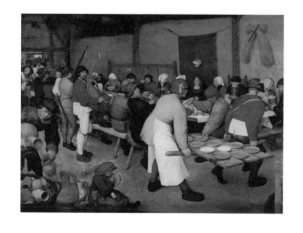

<<<

《農民的婚禮》勃魯蓋爾
（1567 年）

Peasant Wedding by Bruegel
Pieter

德意志的「高仿」產品斯特瓦爾德陶瓷

——《老鴇》維米爾（1656 年）

　　我是在研究荷蘭代爾夫特藍陶時，歪打正着地遇上了名畫中的德意志瓷器。那是維米爾的《老鴇》，維米爾作品中有簽名和製作年代的三幅繪畫之一（另外兩幅為《地理學家》和《天文學家》），它是三幅中簽署最早的作品：1656 年。這一年他 24 歲。

　　美術評論家關注《老鴇》，目光多集中在旅館裏的情色場景：兩位女性中，年輕的是妓女，年老的是老鴇；兩位男性，舉着一杯葡萄酒的年輕人被認為是作者維米爾自己，紅衣的是狎客，手裏拿着錢；老鴇伸手去接錢，一椿交易達成了。畫家用濃烈的色彩 —— 黑、紅、黃、藍組織畫面，構成令人興奮的氣場。

　　我特別關注畫中突出的那個「藍」——酒壺。最初，我以為這幅畫的創作時間與代爾夫特僅存的皇家藍陶工廠創辦時間 1653 年很接近，酒壺應是著名的代爾夫特藍陶製品。維米爾曾在外地學畫，什麼時候回到故鄉代爾夫特，沒有明確記載。

　　研究者在 1652 年 10 月代爾夫特一份民事檔案裏，看到了維米爾的名字出現在一段維米爾父親葬禮記錄中，這説明 1652 年他已回到了家中，那時正是代爾夫特藍陶興起時期。不過，為了準確起見，在代爾夫特皇家藍陶工廠考察時，我請教了這裏的專家，她乾淨利落地否定了我的推想。

　　這種有着淺灰色底子和典型的明藍色裝飾條紋（天青石色）的酒壺來自德意志的萊茵河邊科隆的斯特瓦爾德森林地區。16 世紀中期，這片被稱為「西部森林」的地方，來了一批佛蘭德斯移民工匠，他們用自己帶來的模具與技術仿製出被後世稱為「斯特瓦爾德陶器」的產品。這種仿製的中

國陶器，在燒製的過程中添加鹽，讓黏土中的石英與鈉融合在一起產生出一種有光澤的灰色，它是斯特瓦爾德陶器的典型特徵。雖然，這些碗罐並非嚴格意義上的瓷器，或為軟瓷，因價格便宜，很快就出口到英格蘭、法國和尼德蘭。在維米爾的《老鴇》中見到它的身影，恰是當時尼德蘭的生活實錄。

參觀過代爾夫特皇家藍陶工廠後，我又來到小城中的維米爾中心，那裏的一個展櫃裏擺着一個與維米爾《老鴇》中的酒瓶類似的瓷瓶，說明文字介紹，這種瓷器來自德意志萊茵河邊科隆的斯特瓦爾德森林地區。這件展品也印證了《老鴇》畫中的酒瓶來自德國，而非代爾夫特藍陶。據我們的德文翻譯說，這個當年的仿製產品，經過幾百年的文化沉積，現在已成為斯特瓦爾德的標誌性陶瓷品牌。

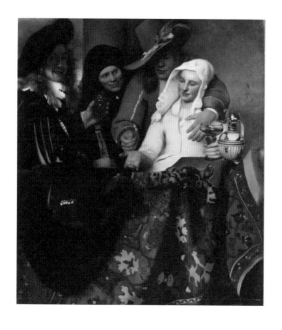

<<<
《老鴇》維米爾（1656 年）

The Procuress by Johannes Vermeer

萬曆瓷，克拉克船的海上瓷路

——《萬曆瓷碗、玻璃杯、錫酒壺、橄欖和餐巾》特雷克（1645 年）
——《一個錫水壺和兩個萬曆瓷碗》特雷克（1649 年）

最早打通印度洋到太平洋商路的是葡萄牙人，最早與中國做瓷器生意的也是葡萄牙人。1514 年、1517 年葡萄牙人不斷嘗試在珠江三角洲登陸，尋求與中國進行貿易的機會。從嘉靖年間（1522 年－1566 年）開始，葡萄牙人將瓷器販運到歐洲，並最早在歐洲採用向中國商人提出款式、花色等要求的訂製方式。

但真正使中國瓷器在歐洲廣為傳播的是荷蘭人。

1602 年荷蘭人成立東印度公司後，揚帆挺進東印度，也就是中國人所說的南洋。此時，葡萄牙人掌控着他們經營了近一個世紀的海上通道，任何國家的商船進入南洋，迎接他們的只會是葡萄牙人的炮彈。無法在此進行貿易的荷蘭人在 1603 年 6 月，打劫了葡萄牙大帆船聖卡特琳娜號（Santa Caterina）。當時，這艘船上裝載了近 60 噸、10 萬件青花瓷器。次年，這批掠來的貨物被帶到阿姆斯特丹拍賣，購買者從全歐洲蜂擁而至，包括英格蘭國王詹姆斯一世（James I）。從此，荷蘭人以至整個歐洲都稱這種明晚期瓷器為「萬曆克拉克（Kraak）瓷器」，中國史家也以「克拉克瓷器」專指萬曆時的外銷瓷器。

「萬曆」是明神宗朱翊鈞的年號，是明朝使用時間最長的年號，從 1573 年到 1620 年，一共 48 年。「克拉克」是 15 世紀盛行於地中海國家的一種三桅的大帆船，它是歐洲史上第一款用作遠洋航行的帆船，因其體積龐大，能運載足夠多的物資，葡萄牙和西班牙在大航海初期用的都是這種「克拉克」大船。

靠着大航海富起來的荷蘭人熱衷於炫耀自己的家庭生活，在維米爾等

荷蘭畫家筆下，瓷器已經成為重要的「炫富」背景。1640 年造訪阿姆斯特丹的著名英格蘭旅行家彼得・芒迪（Peter Mundy）寫道，就連「很不起眼的房子裏」都擺滿了「昂貴、新式，帶給人回家的快樂和溫馨的」各種家具和裝飾，「有壁櫥，有衣櫃，有畫像，有瓷器，還有豢養着小鳥的精美鳥籠」，就連屠夫、麵包師、鐵匠、鞋匠的家裏都擁有名畫和奢侈飾品。「我被震驚了」。這是當時不斷前往低地國家的英格蘭人的普遍印象。

「克拉克瓷器」是當時最時尚的擺件，是荷蘭靜物畫必不可少的東方元素，這些畫的命名也常用「萬曆克拉克瓷器」（Wanli Kraak Porselein）這一特殊的名字。比如，佛蘭德斯著名畫家揚・凱塞爾（Jan Van Kessel）的《盛野草莓的萬曆克拉克瓷碗和兩枝粉紅色花》（Wild Strawberries and Two Pinks in a「Wanli Kraak Porselein」Bowl）。

荷蘭靜物畫家揚・傑斯・雷克（Jan Jansz Treck）畫過兩幅表現「萬曆克拉克瓷器」的靜物畫，一幅是 1645 年畫的《萬曆瓷碗、玻璃杯、錫酒壺、橄欖和餐巾》，另一幅是 1649 年畫的《錫水壺和兩個萬曆瓷碗》。兩幅畫中出現的是兩件同樣的萬曆瓷碗。雖然，中國瓷器沒有幾十年前那麼稀缺，但畫家手裏萬曆瓷碗也不多。這是一種明萬曆外銷的經典青花大碗，上面有蛇頭圖案，這種碗我在阿姆斯特丹國立博物館看到過，但大英博物館中國廳中，展出的那個大約 1600 年至 1620 年來到歐洲的「克拉克瓷碗」更典型，那只瓷碗上繪有多頭蛇，盾牌飄帶上印着一句拉丁格言「Septenti nihil novum」（知者，知其不知），是明代來樣加工的外銷瓷。

可以細細品味的是這些外銷瓷的別樣圖案，特別是多層開光的構圖形式，盤中框、小邊框都是活動的中國畫廊（當然也有外國風景），山水、人物、城廓、遊走其間，花卉、甲蟲、石榴、葡萄、竹枝、彩雲、錦盆堆、變形連瓣紋，不一而足。這些紋樣汲取了中亞，還有西方的藝術元素，其繁縟茂密的構圖形式是東西文化交融的全新藝術成果。

>>>

《萬曆瓷碗、玻璃杯、錫酒
壺、橄欖和餐巾》特雷克
（1645 年）

Still Life with Drinking Glass,
Wanli Porselain, Pewter Jug,
Olives and Napkin by Jan
Treck

>>>

《一個錫水壺和兩個萬曆瓷
碗》特雷克（1649 年）

Still Life with a Pewter Flagon
and Two Ming Bowls by Jan
Treck

　　據荷蘭東印度公司檔案紀錄，1602 年至 1657 年，訂購中國瓷器達 300
萬件，其窯口有江西景德鎮窯、福建德化窯等 100 多個，也正是這種生產
與外銷規模促成後來「中國風」對西方藝術的巨大影響。

「薑罐」公案的荷蘭圖解

——《靜物：銀執壺和瓷碗》卡夫（約 1656 年）
——《靜物：晚明薑罐》卡夫（1669 年）

　　阿姆斯特丹國立博物館是荷蘭收藏中國瓷器最多的博物館，是研究華瓷西傳不能不拜訪的地方。通過中國駐荷蘭使館的幫助，我拜訪了此館東方研究部主任揚‧范‧岡本（Jan Van Campen）先生。得知我研究西畫中的瓷器，他找出一本介紹大航海時代荷蘭進口中國瓷器的書，其中有一節專門刊登了荷蘭靜物畫家威勒姆‧卡夫（Willem Kalf）以瓷器為主題的靜物作品。回國後，我細細研究了這些畫。

　　卡夫是鹿特丹出生的著名靜物畫家，他的靜物畫有一大特點，幾乎所有的畫中都有青花瓷。范‧岡本送我的他本人寫的《荷蘭與東方商品》一書中，收錄了威勒姆‧卡夫的四幅靜物畫，其中就有他 1655 年繪製的《靜物：銀酒壺與瓷碗》，威勒姆‧卡夫筆下的瓷碗都是傾斜的，令碗中的水果翻滾出來，靜中有動。不過，我更關注的是他的《靜物：晚明薑罐》，英譯名為 Still-Life with a Late Ming Ginger Jar（我專門請教了瓷器專家劉濤先生，他認為此畫中的瓷罐應為清初製品），這幅畫還有一個英譯名 Still Life with a Chinese Porcelain Jar，即《靜物：中國瓷罐》。

　　這兩個維基百科上的譯名，關涉一樁「薑罐」公案。

　　中國瓷器拍賣網上近年常有「薑罐」出現，但這一名稱在中國古文獻裏沒有任何記載。那麼，這古怪的名字是從哪來的呢？記得北京一位收藏家就曾在一檔講瓷器的電視節目中說過：中國古代確實沒有「薑罐」一說，此名來自海外。因為生薑產於中國，經馬可‧波羅介紹，傳至歐洲。當時薑在西方極為珍貴，故西人以價值不菲之中國瓷罐藏之，西人遂將此種瓷罐稱之為「薑罐」。

聽上去似有道理，細想，問題隨之而來。

一是，早些年我研究澳大利亞學者傑克‧特納（Jack Tuner）的《香料》
Spice: The History of a Temptation 時，了解到生薑亦算作香料的一種，它
確實產於中國。古代歐洲人從來沒吃過鮮的薑，只能吃到乾的薑。乾薑要
放到這個大型瓷器中嗎？

二是，據英國學者多比爾《危險的味道》一書說，生薑由中國傳入馬
來群島，而後傳播到東非，公元一世紀時，就已進入地中海了。古羅馬美
食家埃皮希烏斯編寫的世界第一部烹飪書《埃皮希烏斯食譜》（也稱《烹調
指南》）裏，已經記錄了生薑的功用。所以，「經馬可‧波羅介紹，生薑才
傳入歐洲」，只是一個美好的傳說，不是史實。

三是，有懂英文的人，也曾提出質疑：薑之西文為 Ginger（音京薑），罐子

>>>
《靜物：銀執壺和瓷碗》卡夫（約 1656 年）

*Still Life with a Silver Jug and a Porcelain
Bowl* by Willem Kalf

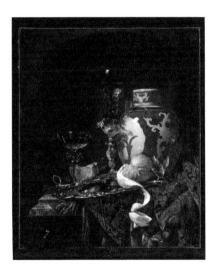

>>>
《靜物：晚明薑罐》卡夫（1669 年）

*Still Life with Ginger Pot and Porcelain
Bowl* by Willem Kalf

的西文為 Jar，（音若薑），西人未必用它來裝薑，只是以 Jar，即罐子稱之而已。

我也認為「薑罐」（Ginger Jar）是一種英漢之間的雙重誤譯。這種疊加詞的誤譯有很多，比如「撒哈拉沙漠」，其「撒哈拉」就是「沙漠」的意思。再如「克林姆林宮」，其「克林姆林」就是「宮」的意思。我以為此畫的另一譯名「Porcelain Jar」，即瓷罐，才正確，事實上，許多英文網上對此畫的譯名，採用了「Porcelain Jar」。

四是，依我從荷蘭黃金時期的繪畫「考古」來看，明末中國瓷器大量進入荷蘭，但仍是名貴之物，多出現在展示貴族生活的「早餐畫」中，「克拉克瓷器」從沒有出現在「廚房畫」和「集市畫」中。

早期荷蘭靜物畫中，幾乎沒見到這種精美瓷罐。同一時期的法國靜物畫家雅克·林那德（Jacques Linard）大約在 1640 年代，先於卡夫畫過一幅「葡萄、瓜果與瓷罐」，此時，歐洲宮廷和貴族家庭，正將大明瓷器當作一種高檔的擺設，想來不會用來裝薑。而若不是做泡菜，中國人也不會將生薑投入瓷罐。

五是，生薑從漢代傳入歐洲已有千餘年，早已不再名貴；到了 1712 年，法國傳教士殷弘緒公開了中國瓷器製造的祕密，歐洲高仿瓷器相繼出現，中國瓷器亦不再昂貴；瓷罐裝薑，顯然是個假想，而將中國瓷罐，特別是清代瓷罐的收藏與拍賣名稱定為「薑罐」，實在是一個美麗的誤會。

還是說回此畫。卡夫的靜物畫是一種商品畫，其特質就是展示富貴，所以，他畫中的器物都是昂貴的，進口的，玻璃器皿是威尼斯的，瓷罐是中國的，桌毯是東方的……畫家巧妙地運用這些珍貴物品的反射光影（海達等荷蘭靜物畫大師常常使用這種手法），藉以轉換出一種「珠光寶氣」，以此顯示滿眼的富貴、奢侈、華美之氣。比如，卡夫大約在 1656 年創作的《靜物：銀執壺和瓷碗》。不過，也請注意，畫中的剝皮檸檬與枯葉，還有那支閃亮的懷錶，都以隱喻的方式，提醒人們財富與時間一樣——稍縱即逝。這是當時虛空派靜物畫家常用的手法。

中國的碗與法蘭西的花

——《四個要素和五種感官》林那德（1627 年）
——《中國碗與花》林那德（1638 年）

　　中國瓷器藉助各國東印度公司的商船，一路風光地橫掃歐洲，到 17 世
紀時，瓷器已不再扮演神器的角色，而是作為世俗生活中的高檔器皿和時
尚符號裝點上流社會，連時尚之都巴黎，也趨之若鶩。法國畫家雅克·林
那德（Jacques Linard）的靜物作品，不僅要擺上中國瓷器，而且注重瓷器
上的詩、書、畫等中國文化元素與西方哲學的交融。

　　林那德出生在巴黎一個藝術家庭，子承父業，學了繪畫。他家在既有歷史
氣息又具時尚風格的聖傑曼德佩區，這個區域當時住着不少法國靜物畫家，大
概是受這個氛圍的影響，林那德也專攻靜物，終成巴黎畫壇的著名靜物畫家。

　　林那德傳世作品不多，大多以水果靜物和花卉靜物為主。他喜歡在靜物
作品中加入一些人文元素，是第一批成功將女性肖像與靜物畫結合在一起的
法國畫家之一。此外，他還會將東西文化元素放在一幅畫中，加強靜物畫的
人文趣味和國際視野。他的《四個要素和五種感官》是這方面探索的代表作。

　　這幅 1627 年繪製的靜物畫，縱 105cm，橫 153cm，現收藏在盧浮宮，
它有一些巴黎式的賣弄，畫名好似一個論文題目。按照古希臘哲人的觀
念，世界由水、火、氣、土四要素組成；而人類感知世界則是靠五種感官來
完成，即視、聽、嗅、味、觸五覺。這認知和感知世界的宏大命題放在一
個小小的靜物畫中，實在是太複雜了。不過，林那德有能力調動它們：色
味相間令人垂涎的石榴，投擲預測命運的骰子，搭在桌上的那條樂譜，似
有美妙旋律從中飄來，賞玩的還有中國瓷碗上的江上泛舟圖，畫旁有中國
詩詞……這種風雅別致的靜物畫可能很有市場。碗壁的文字應該是《赤壁

《四個要素和五種感官》林那德（1627 年）

The Five Senses and the Four Elements by Jacques Linard

<<<

《四個要素和五種感官》局部

賦》。據深圳博物館副館長郭學雷講，這種有青花人物詩文碗在萬曆至崇禎年間非常流行，文字有《前赤壁賦》也有《後赤壁賦》，但碗內底多署「永樂年製」偽託款。在海內外傳世品中常見。筆者在遼寧省博物館明代瓷器展上也看到過這種《赤壁賦》詩文碗。1638年，林那德又創作了一幅十分相近的《五感寓言》，此畫中的瓷碗圖案有些變化，碗邊的字不是詩詞，全是「壽」字。

林那德畫中的瓷碗，通體施白釉，釉色潔白略泛青，有玻璃質感，外壁四周繪人物，詩詞，或均勻書寫諸多「壽」字。此類青花，多是由荷蘭東印度公司商船從中國購入，而後運回荷蘭轉手賣給歐洲各國，法國當然是近水樓台。

或許，林那德太愛中國瓷碗了。1638年他又用這只瓷碗稍轉了一點方向再畫了一幅靜物，取名為《中國碗與花》。這幅畫沒有前一幅那麼繁雜，只畫了一大束奔放的鮮花和《赤壁賦》詩文碗，畫的焦點在碗外的內容──江上泛舟，靜中有動，別有意味。

如果說，十幾年前那幅《四個要素和五種感官》，還有荷蘭靜物畫崇尚繁雜的影子，那麼，這後一幅已顯現出了法國靜物畫追求簡約的特色。1645年，也就是中國大明王朝結束的第二年，這位喜歡中國大瓷碗的畫家在巴黎去世，年僅48歲。

>>>
《中國碗與花》林那德
（1638年）

The Five Senses by
Jacques Linard

改變世界餐具格局的中國瓷器

——《摩登的午夜聚會》威廉·賀加斯（1732 年）
——《第六男爵鮑徹·萊肖像》喬治·納普頓（1744 年）

　　大約從唐代起，華夏瓷器一路西行，改變了西方世界的餐具格局。至今保存在新加坡海事博物館中的黑石號出土的古瓷器，可以見證，大唐瓷器已經是一整船一整船地運往印度洋的大宗商品，這些外銷瓷器絕大多數是餐具。

　　從唐代瓷器到元青花，整潔華貴的瓷盤、瓷碗、瓷罐……極大地改變和影響了西亞人的用餐面貌。在伊斯坦布爾的古皇宮中，收藏着數量可觀且保存完好的元青花餐具。皇宮展廳裏掛着前邊講到的《奧斯曼蘇丹穆罕默德二世宴請外國使節》細密畫，畫中的宮廷宴席上已出現了多種瓷器餐具。

　　大航海時代，克拉克大帆船將明代瓷器大量運入歐洲市場，使原本以銀質餐具為主的歐洲宮廷，轉而使用更時尚，也更實用的瓷餐具，它大大促進了西餐大餐的奢華與繁複的上菜體系。據說，當時歐洲某些宮廷甚至在中國訂製了不重樣的上百件套的餐具。幾百年來，青花瓷餐具一直是西方高檔餐具的象徵。

　　有意思的是很長時間裏，瓷器一直是西方人喜愛的酒具。比如，前邊講到的委拉斯凱茲的《酒神巴庫斯》、維米爾的《老鴇》等，從神仙到百姓都選擇瓷器為酒具。酒具的形態，甚至還引發了新的飲酒風尚。

　　下面說說影響了幾代人的「潘趣」之風。

　　先將時光之鐘調至 17 世紀，再將空間位置調至印度洋。一艘東印度公司的商船正航行在大洋之上，船員們找出一個臉盆大的中國瓷碗，先在大碗中倒入塔菲亞酒（由甘蔗汁製成的廉價朗姆酒），而後加入糖、果汁、肉桂，還有茶葉，一盆「潘趣酒」就製成了。實際上「panch」在印度語中，就是「五」的意思。「潘趣酒」最初就是用這五種原料調出的奇特飲料。

這種調酒法和用酒勺喝酒的方法，17 世紀初，先是在荷蘭東印度公司的水手中流行，後來傳入了英格蘭，成為一種飲酒時尚。不妨來看一看威廉‧賀加斯（William Hogarth）1732 年創作的《摩登的午夜聚會》，畫面中央是一隻臉盆大的「潘趣碗」，這種瓷碗最初都是中國製造，或從中國訂製的，喝酒時，或用長勺，或用酒杯，你一勺，我一杯的自斟自飲。雖然，「潘趣酒」是度數不高的果酒，但喝多了也醉得不輕。瞧瞧畫上的這些紳士，身邊的小酒瓶子已在牆角堆成小山，戴着假髮，或拋掉了假髮的紳士們，已經東倒西歪，地上倒着一個醉鬼⋯⋯

　　威廉‧賀加斯是英格蘭著名諷刺畫家，他的諷刺畫看上去不那麼像世界名畫，而實際上，這些畫在當時真的很有名。比如，他的《一個浪子的成長史》《婚姻的流行模式》就不斷被盜版；他的《摩登的午夜聚會》也不斷被仿製，特別是畫中倒在地上的醉鬼形象，被許多諷刺「潘趣」現象的畫所採用。面對肆無忌憚的盜版與模仿，賀加斯跑到國會去抗議和遊說，

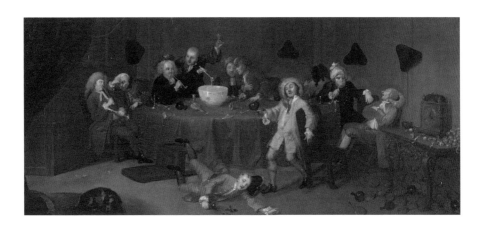

>>>
《摩登的午夜聚會》威廉‧賀加斯（1732 年）

A Midnight Modern Conversation by William Hogarth

最終促成《雕刻版權法案》（又被稱為「賀加斯法案」）的誕生。這個法案在 1735 年變為了法律。這是英格蘭首個保護作品版權的法律，也是首個承認單一藝術家著作權的法律。

如果在這幅畫中還看不太清「潘趣碗」的樣子，那麼，可以再看一幅英格蘭肖像畫家喬治·納普頓（George Knapton）1744 年繪製的《第六男爵鮑徹·萊肖像》，畫上方題名「Sir Bourchier Wrey」。這幅畫描繪了鮑徹·萊正在一條海上服役的船上，一手捧着巨大的「潘趣碗」，一手拿着長長的酒勺。這只大瓷碗有着清康乾「廣彩」瓷器的華貴特色，在碗邊上題寫着，不知是來樣要求燒製的詩句，還是畫家根據畫意的需要，自己添上去的詩句。它出自古羅馬詩人賀拉斯《頌歌集》最後一行詩句「Dulce est Desipere in Loco」，意思是「在適合的時機表現得很愚蠢是甜蜜的」。

幾百年來，「潘趣酒」配方不斷改良，變為一種聚會上常見的水果雞尾酒；酒具也由瓷碗或盆，改為玻璃大碗和若干個酒杯；「潘趣」這個名字，一直沒有改變，英國人愛喝酒的習性，也一直沒有改變。2013 年，美國有線電視新聞網評選出「世界上最愛喝酒的十個國家」，英國排在第一位，中國排在第二位，隨後才是俄羅斯、法國、厄瓜多爾、摩爾多瓦、韓國、烏干達、德國和澳大利亞。

<<<

《第六男爵鮑徹·萊肖像》喬治·納普頓（1744 年）

Bourchier Wray by George Knapton

廣彩茶具與「滿大人」

——《靜物·茶具》利奧塔德（1783 年）

　　說完「潘趣酒」，接着說對西方人影響更大的中國茶與茶具。

　　1702 年，前文提到的讓·艾蒂安·利奧塔德在日內瓦出生時，中國的瓷器和茶正風靡歐洲。一生遊走世界，熱衷多元文化的利奧塔德，在他生命最後 20 年裏，隨着他所擅長的粉彩肖像畫需求下降，他改畫靜物。他到底畫了多少幅靜物，不得而知，但其存世靜物畫中，有五幅是茶具和咖啡具靜物畫。這幅《靜物·茶具》是其中的佼佼者。

　　這幅創作於 1783 年的《靜物·茶具》，是一副以中國外銷瓷茶具為主題的靜物畫，雖然畫中物件是靜的，卻是東西方化交流的活標本。撐滿整個畫面的一個大花漆盤上，交錯擺放着一個茶壺、一個奶壺、一個茶葉罐、一個大盤；兩個大碗口朝上，一個裝着剩茶，一個架着銀質鑷子；六套茶杯都搭着金屬勺子，有三個茶杯倒扣在碟裏，另外三個茶杯口朝外，有一個裏面還有半杯殘茶；漆盤內外還剩了一些麵包……作者表現的是一場茶敍結束後的零亂場景。從漆盤內外的內容看，歐洲人已經將中國飲茶的方式進行了西式改良。

　　這幅畫完成的年代，飲茶已經成為西方中上層社會的一種時尚。通常是在正餐之後一小時，男士們加入到休息室的女士們之間，喝茶聊天。但那時還沒有流行英式下午茶，1840 年後，由英國貝德福德公爵夫人安娜引領，西方才有了喝下午茶的風尚。

　　特別值得一說的是，漆盤內的茶具都是清初外銷最多的廣彩瓷器。這種瓷器的瓷胎都是景德鎮的白胎，運到廣東後加彩燒製，而後外銷，故稱「廣彩」。康熙二十三年（1684 年）解除海禁後，外國來華商船增多。外國

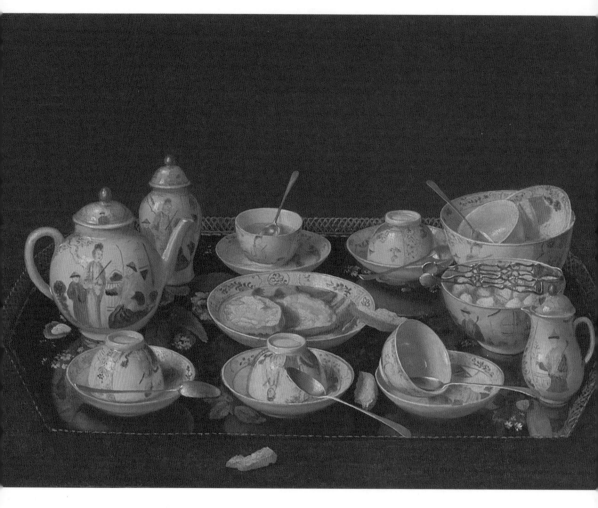

《靜物‧茶具》利奧塔德（1783 年）

Tea service by Jean-Etienne Liotard

人喜歡中國瓷器，或在廣州訂貨，或來樣加工，這大大促進了廣彩瓷器的生產和發展。

乾隆時期，廣彩瓷使用了廣州所製的西洋紅、鶴春色、茄色、粉綠等彩料，燒出的瓷器特別多姿多彩；通常用的是邊飾構圖、開光、錦地、十字開幅、加金滿彩等裝飾手法；其繪畫風格「絢彩華麗、金碧輝煌、構圖豐滿、繁而不亂，猶如萬縷金絲織白玉」。雖然，這漆盤上展示的是吃茶後的殘局，但畫家通過瓷器半透明的、反光的質感，和紅色、金色圖案的華麗紋飾，令整個場面看上去仍然是富麗堂皇。

這套茶具的紋樣是清初外銷瓷器特別喜歡描繪的「滿大人」闔家歡。它從康熙到道光時期流行了一百多年。「滿大人」題材盛行，恰是當時西方人的「崇華」和「中國熱」的具體表現。這種紋樣通常展示兩代人或三代人在一起的官宦家庭，其「生活照」或「全家福」傳遞給歐洲的是一個富裕、美好、奇特的中國形象。

需要說明的是「滿大人」一詞，原本與「滿洲」「清朝人物」並無關係。「Mandarin」的詞源來自拉丁語中的「mandare」，英語詞根 manda-，葡萄牙語詞根 mandar-，都是「官方」、「行政」的意思。此個詞最早出現在 1520 年前後，剛剛侵入太平洋地區的葡萄牙人用 mandador（發號施令者）衍生出來的 mandarin 指代當時東方王朝的官員，那時還沒清朝。

後來，這個詞傳到歐洲，就變成了東方官員、官方、官話的代名詞，從而又引申出來「神祕的」、「富有的」、「東方的」等隱喻。17 世紀晚期，外銷瓷出現清朝服裝人物紋樣後，西方人就把這種瓷器紋飾稱為「滿大人」。

畫家利奧塔德在 1789 年以 87 歲的高齡離世，他的這幅著名靜物畫，後來被德累斯頓茨溫格宮藝術館收藏，我有幸與喜愛廣彩的利奧塔德在這裏「相識」。

貝德芙公爵夫人引領的英式下午茶

——《野餐》雅姆·蒂索（1876 年）

　　英國東印度公司先是從中國買茶葉販回英國，後來販到北美，因為英國人提高茶葉稅，直接引爆了美國獨立戰爭。在茶葉貿易中投入巨大的英國人，為了擺脫對中國茶葉的依賴，開始研究「自己」的茶葉。

　　通常的說法是，1839 年英國皇家園藝協會派遣羅伯特·福瓊（Robert Fortune）來中國研究茶葉引種。20 年間，羅伯特·福瓊曾先後四次進入中國。他從中國南方運走了 2,000 株茶樹小苗，17,000 粒茶樹發芽種子（當然，他也從中國引進了其他植物，如杜鵑花），還帶走 8 名中國製茶專家，在北印度的阿薩姆邦和錫金開闢了英國人的茶葉種植園。此後，英國人不僅自己產茶葉，還發展出獨特的茶文化，其最為經典的就是流傳至今的英式下午茶。

　　據說，現在風靡全世界的英式下午茶是英國貝德福德公爵夫人安娜「發明」的，時間大約是 1840 年。貝德福德公爵夫人安娜為什麼要在下午五點喝茶、吃糕點？因為那時候她「情緒低落」，所以每到下午她就會請幾位好友，伴隨着紅茶與點心，度過午後時光。

　　這種英式下午茶，隨着英國的不斷強大，漸漸形成影響西方的風尚，是維多利亞時代的一種特別的文化景觀。這種景觀自然也成為樂於描繪奢華生活的畫家的新主題。回望「下午茶」這一主題的畫作，雅姆·蒂索（James Tissot）的《閱讀》《野餐》《茶室》等一系列表現茶聚的場景常常作為經典被反覆解讀。

　　蒂索原本是位法國畫家，是許多法國印象派畫家的朋友。1871 年巴黎公社失敗後，他從法國逃往英國。為了創建新的生活，蒂索放棄了原來的

畫風，開始繪製一些有市場的反映倫敦社會奢華生活的繪畫，於是，飲茶成為其作品的一個重要主題。

比如《閱讀》，細膩描繪了一套青花茶具，還有配茶的茶點，茶碟上有茶匙。飲茶要放糖，這是英國人的方式，已然是下午茶的標準格式了。畫中的紳士在看報，一位淑女立在窗前，這是貴族家中的下午時光。

倫敦泰特美術館藏的《野餐》則不同了，這幅創作於 1876 年的作品把茶聚移到了室外，「野餐」是當時貴族相聚的一種時尚，大家在追求一種逃離城市的自在感。在印象派的迷人陽光下，草地上坐着消閒的紳士與淑

>>>

《野餐》雅姆・蒂索（1876 年）

Holyday（*The Picnic*）by James Tissot

女，在茶聚的場景中，餐布上擺放了下午茶所必備的點心和紅茶，還有許多餐刀和小碟。畫上除了青花茶具，還有一個黑色四方茶壺，其把手狀似龍，顯然是一把中國茶壺，這是東方格調的聚會。

值得注意的是，雅姆・蒂索茶聚繪畫中的瓷器並非都是中國產品，有些已經是英國自主品牌的整套精瓷茶具。1759 年英國人喬賽亞・韋奇伍德（Josiah Wedgwood）通過不斷實驗研製出米白色瓷器，很快成為英國皇室「御用瓷器」。乾隆皇帝可能沒注意，1793 年英使馬戛爾尼訪問大清時所贈禮品中，就有韋奇伍德的白瓷。1812 年，韋奇伍德首次推出加入了一定比例動物骨粉的骨瓷。這種瓷器色澤純白，有一種半透明效果，且質輕耐用，很快進入英國上流社會，下午茶中出現韋奇伍德骨瓷茶具，也是當時的時尚景觀。

最後說一下東瓷西傳（也包括東傳）的結局。

18 世紀，不僅是英國有了骨瓷，德、法等國仿製中國瓷器的產品，也都形成了各自的風格，呈現出與中國瓷器競爭的態勢。歐洲市場開始排斥和限制中國瓷器採購。從 19 世紀開始，英國韋奇伍德瓷、法國塞夫勒瓷、德國麥森瓷、荷蘭代爾夫特藍陶……風起雲湧，工業化的西方瓷器與農業化的中國瓷器很快分出了高下。此外，日本的伊萬里、九谷燒，還有高麗名窯也發展壯大起來。中國瓷器在東、西方千年一統的局面，遂被改變。

列強的海上爭奪戰

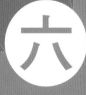
六

提香為教皇讚頌威土海戰

——《亞歷山大六世送主教佩薩羅給聖彼得》喬凡尼、提香（1506 年－1510 年）

威尼斯共和國與奧斯曼土耳其的矛盾，從 1453 年奧斯曼蘇丹穆罕默德二世攻克君士坦丁堡這一刻就開始了。威尼斯與東方進行貿易的商路被土耳其人斬斷，這種損失幾經修補，仍無法從根本上解決。奧斯曼帝國沿地中海東岸不斷向西擴張，直接侵佔了威尼斯屬地，雙方衝突不斷升級。從 1463 年起，威尼斯與土耳其連續爆發七次海上戰爭。

第一次威土戰爭，從 1463 年一直打到 1479 年：威尼斯以戰敗告終，其在巴爾幹南部的屬地內格羅蓬特公國、利姆諾斯島和阿爾巴尼亞被土耳其佔領。這次戰爭是奧斯曼土耳其成為東地中海霸王的標誌。1489 年，威尼斯從奧斯曼帝國購得塞浦路斯島，補償了此次戰爭的部分領土損失。

第二次威土戰爭，從 1499 年一直打到 1503 年。威尼斯再次受到重創，原來擁有的許多愛琴海島嶼，以及在摩里亞（伯羅奔尼撒半島）西南部的關鍵據點莫東（Modon）和科倫（Coron）都被土耳其佔領，其兵鋒直抵北意大利威尼斯共和國本土，迫使威尼斯不得不再次向土耳其求和。

這裏要講的聖塔毛拉島海戰是第二次威土戰爭中的局部戰役。1502 年6 月 28 日，威尼斯共和國在聖塔毛拉島打敗土耳其。這場小勝足以使缺少勝利的威尼斯共和國驕傲一下。於是，有了喬凡尼和提香師徒二人共同完成的《亞歷山大六世送主教佩薩羅給聖彼得》。若要領會此畫所表達的思想，就要了解畫中三個人物：聖徒、主教和教皇。

聖彼得是基督十二門徒之首，後來成為聖人。主教是此畫的出資人雅各布·佩薩羅（Jacopo Pesaro），為了慶祝威尼斯海軍在聖塔毛拉島取得的勝利，他請畫家創作了這幅戰功畫，作為禮物獻給教堂。

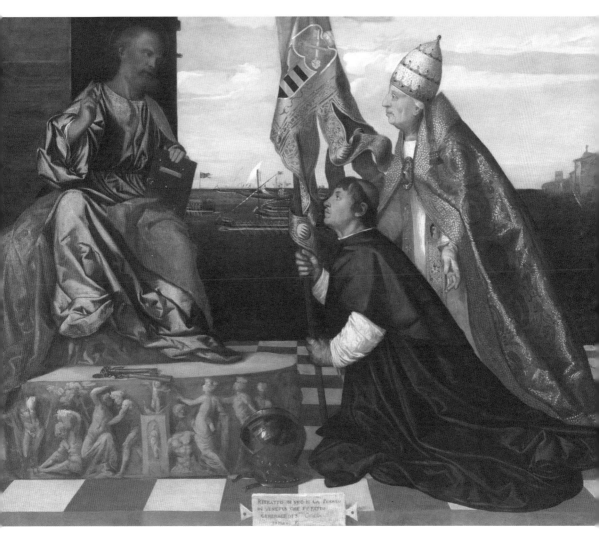

《亞歷山大六世送主教佩薩羅給聖彼得》喬凡尼、提香（1506 年－1510 年）

Jacopo Pesaro being presented by Pope Alexander VI to Saint Peter by Tiziano Vecelli

亞歷山大六世是當時的教皇，他引領着雅各布・佩薩羅主教來到聖彼得面前獻祭。當然，這場獻祭是畫家想象的場景。但畫中央表現的海戰真實存在。聖塔毛拉島又名萊夫卡扎，是希臘伊奧尼亞群島中的一個島嶼，是今天的希臘第四大島嶼。

雅各布・佩薩羅是佩薩羅家族的一員，是塞浦路斯古城帕福斯的大主教，也是教皇艦隊的指揮官，他與表兄貝內德托共同指揮威尼斯艦隊，從土耳其人手中奪下了聖塔莫拉島。人們推測，此畫一定是打勝仗後，即1503年之前就下達了委託。雅各布・佩薩羅請威尼斯畫派的主將喬凡尼・貝利尼（Giovanni Bellini）創作這幅想要傳之後世的作品。

此時，喬凡尼年事已高，無力製作大作品，只完成了畫稿最初的設計。這幅縱147cm，橫188.7cm的大畫，最終由他的學生提香・韋切利奧在1506年或1510年完成，提香也因此贏得了一筆可觀的傭金。

這是一場宗教戰爭，自然要得到神的指引。所以，畫中教皇亞歷山大六世，引導雅格布・佩薩羅跪拜聖彼得，並得到祝福。在聖彼得腳邊是一串通向天堂的鑰匙。在聖彼得旁的基座邊，丘比特將愛情之箭瞄向右邊的女性——象徵勝利、和平與美德的維納斯。前景中的頭盔和旗幟代表着佩薩羅家族的最新戰果。這幅寓言式的場景顯示了雅格布・佩薩羅的戰功，也表達了他對上帝的愛。

這個局部的勝利，沒有改變威土之間的力量對比，土耳其的勢力仍在向東擴張……

威尼斯畫家為何歌誦西班牙艦隊的勝利

——《西班牙拯救了宗教》提香（1572 年 –1575 年）
——《勒班陀戰役的寓言》委羅內塞（1572 年）
——《勒班陀戰役》瓦薩里（1572 年）

第四次威土戰爭，為世界海戰史留下了一個經典戰役 —— 勒班陀大海戰。

1571 年 10 月在希臘勒班陀海域爆發的這場海戰，是海戰史上排槳戰船最多的一次海戰，也是排槳戰船的最後一次大海戰，更是神聖羅馬帝國奪回地中海東部海權的標誌性勝利，西方畫家畫了許多反映這一海戰的油畫。這裏選取的三幅名畫，從不同層面展示這場戰爭。

首先來看提香的《西班牙拯救了宗教》。前邊說過，提香是喬凡尼・貝利尼的學生，威尼斯畫派的代表人物。後來，他的名氣超過師父，被譽為「西方油畫之父」。提香在 1572 年至 1575 年創作這幅《西班牙拯救了宗教》時，已 80 多歲，功成名就，這位威尼斯大畫家為何要勞神費力地歌頌西班牙呢？

這就不能不說到他與神聖羅馬帝國皇帝查理五世的特殊關係。傳說，查理五世曾在隨從的簇擁下參觀提香的畫室，發現一枝畫筆掉在地上，於是彎下身子撿畫筆，並風趣地說：世上最偉大的皇帝，給最偉大的畫家撿起一枝畫筆。這故事的真實性無從考證，但提香為查理五世和他的兒子西班牙國王菲利普二世畫過許多畫，這是事實；1533 年查理五世還授以提香貴族稱號，這是事實；有人說提香的作品多是逢迎權貴的作品，而提香畫了一些讚美天主教，描繪宗教戰爭的作品，這也是事實；《西班牙拯救了宗教》更是一幅神聖羅馬帝國直白的「宣傳畫」。

這是一場基督教國家聯合海軍，即西班牙王國、威尼斯共和國、教皇

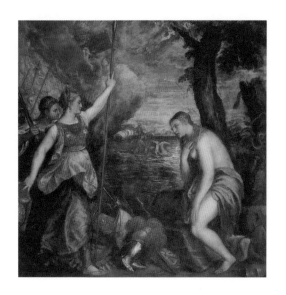

國、薩伏依公國、熱那亞共和國及馬耳他騎士團組成的神聖同盟艦隊，與
「異教」奧斯曼土耳其帝國海軍的戰鬥。此役威尼斯共和國，派出了 109 艘
排槳戰船（Galley）及 6 艘加萊賽戰船（Galleasse）；而西班牙派出的是 80
艘排槳船。這之中，角色比較特殊的是教皇國。公元 7 世紀拜占廷帝國衰
落，羅馬教會成為意大利最大的土地所有者。756 年出現的教皇國是許多獨
立與半獨立的城邦、小國和貴族領地構成的共同體。教皇國此戰只借出了
12 艘排槳船。此外，熱那亞、薩伏依及馬耳他各自派出 3 艘排槳船，艦隊
還得到私人援助的幾十艘戰船。這樣神聖同盟艦隊組成了近 300 艘戰船的
龐大艦隊。

　　出兵最多的不是西班牙，但一半戰爭經費是西班牙擔負，其餘一半的
三分之二由威尼斯擔負，另外三分之一則由教皇擔負。從投資上說，這的確
是西班牙與奧斯曼帝國的一場戰爭。此外，主導此役的是查理五世的兒子西
班牙國王菲利普二世，他選定奧地利的唐胡安來統一指揮神聖同盟艦隊，而
這個 26 歲的唐胡安，是已故神聖羅馬帝國皇帝查理五世的私生子，也是菲

利普二世同父異母的弟弟。此畫名為《西班牙拯救了宗教》，也名副其實。這幅畫現收藏在西班牙極富盛名的普拉多美術館（Museo del Prado）。

《西班牙拯救了宗教》縱 168cm，橫 168cm，畫幅可謂不小。但提香並沒有用這個空間去表現戰爭場面，而集中表現西班牙與教宗的特殊關係：畫面左側手提長矛和手持長劍的女神一樣的女兵隊伍，她們是西班牙海軍的化身，其腳下有戰斧、戰甲，很像戰利品，標誌着她們是戰勝方。畫面右側身體彎曲，半裸的女性代表着教宗，她身後是身份的象徵：十字架和聖杯。這場大海戰完全放在了背景中，遠處有戰火硝煙，還有點點戰船的影子⋯⋯提香要突出的顯然是金主西班牙國王菲利普二世的功績，而把宣傳威尼斯的任務，留給了徒弟委羅內塞。

提香有兩個偉大的弟子：一個是丁托列托（Tintoretto），另一位是委羅內塞（Paolo Veronese）。師徒三人被譽為 16 世紀的威尼斯畫派三傑。

委羅內塞創作的《勒班陀戰役的寓言》，歌頌主體由提香筆下的西班牙轉向了自己的祖國威尼斯。他出生於威尼斯共和國治理下的委羅內（Verona），人們因此稱他為「Veronese」（意為委羅內塞人），這個綽號後來成了他廣為人知的大名。

委羅內塞 25 歲時來到威尼斯城，跟隨比他大近 40 歲的提香學習。委羅內塞在藝術史上最出名的「業績」，是把威尼斯那種花天酒地的奢侈生活搬到宗教作品中，如《加納的婚禮》和《利未家的宴會》，還弄出了個矯飾主義流派，他也因此受到宗教裁判所傳訊，訴其作品缺少神聖感。不過，這幅《勒班陀戰役的寓言》倒是完全站在天主教立場歌頌威尼斯。

威尼斯在勒班陀海戰的勝利，並沒有扭轉其在國際貿易中的頹勢。其後，歐洲反土耳其聯盟瓦解，使威尼斯處境越發孤立，迫使威尼斯政府與土耳其政府簽訂妥協性和約。威尼斯政府為了鼓舞人心，以炫耀過去掩飾國勢的衰頹，組織藝術家創作歌頌威尼斯偉大與輝煌的作品。委羅內塞正

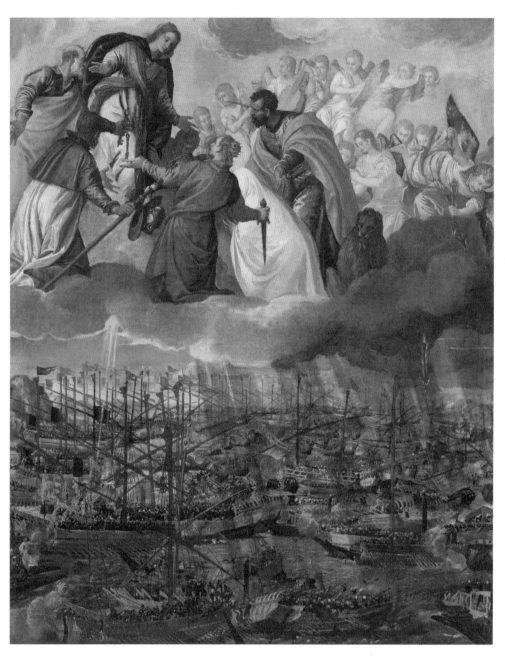

《勒班陀戰役的寓言》委羅內塞（1572 年）

The Battle of Lepanto by Paolo Veronese

>>>
《勒班陀戰役的寓言》上半
部草稿（1572 年）

是在這樣的背景下創作了《勒班陀戰役的寓言》《征服士麥那》《保衛斯庫
塔里》《威尼斯的勝利》等一系列歌頌威尼斯豐功偉績的戰爭組畫。

委羅內塞喜歡大型畫，這幅縱 169cm，橫 137cm 的《勒班陀戰役的寓
言》是其大畫代表作之一。畫的內容被切分為上下兩個部分，在畫的上半
部分，畫家藉助對神的勾畫巧妙傳遞了神界與威尼斯的特殊關係，在高高
在上的聖母瑪利亞的左手邊，是穿着金色披風的聖馬可，他的身邊是一頭
獅子。這位聖馬可是《新約·馬可福音》的作者，公元前 67 年在埃及殉
難。傳說 828 年，兩位威尼斯富商把聖馬可的乾屍，從亞歷山大港偷運回
威尼斯，安葬在聖馬可大教堂大祭壇下。從此，聖馬可就成了威尼斯的保
護神。他的標誌是一隻帶翼的獅子，這只飛獅也是威尼斯的城徽。在大英
博物館《文藝復興素描展》中，我偶然發現了委羅內塞勾畫此作品上半部
分的素描稿，原稿的主角就是聖馬可和他身邊的獅子，後來主角才改為聖
母瑪利亞。看得出作者在向哪位神致謝上是下了一番功夫的。畫中除了聖
馬可，還有聖彼得、聖加斯汀娜等幾位聖徒，聖徒身邊是一群天使，俯身
海面的幾位天神，正投下飛鏢，化作閃電，為威尼斯助陣……作品表現諸
神在幫助和保佑威尼斯取得戰爭勝利。

由於畫面有一半用於突出神的保佑，而使下半部分海上戰鬥場面，表

現的不夠充分。所以，這裏不分析它的海戰部分，因為還有另外幾位畫家用更大尺幅的畫表現了這一海戰。比如，喬爾喬·瓦薩里（Giorgio Vasari）的濕壁畫《勒班陀戰役》。

前邊講的兩幅關於勒班陀海戰的名畫，都是從宗教角度歌誦西班牙和威尼斯對神聖羅馬帝國的貢獻。但都沒將這場海戰作為描繪主體，但瓦薩里（Giorgio Vasari）的濕壁畫《勒班陀戰役》就不同了，它直接表現了史上規模最大的海上格鬥。

瓦薩里出生於意大利中部阿雷佐的一個陶工家庭，曾經師從米開朗基羅，後來一直擔任托斯坎尼美第奇家族柯西莫大公宮廷裏的御用畫師，畫技一流就不用説了。但美術史家更願意稱他為「歐洲藝術史第一人」。他作於 1550 年的長達百萬言的《意大利傑出的建築家、畫家和雕塑家》（也稱《藝苑名人傳》），是歐洲美術史的開山之作。

當然，瓦薩里的主業還是繪畫，也留下了不朽的畫作。至今梵蒂岡的展廳裏還保留着他的濕壁畫，這裏要講的《勒班陀戰役》就在其間。此畫是庇護五世委託他為梵蒂岡創作的作品。瓦薩里是個壁畫高手，他只用了兩周時間就設計完成了這幅畫作，並且投入了極高的熱情，他説「似乎我

<<<

《勒班陀戰役》瓦薩里
（1572 年）

Rosary Lepanto Battle by
Giorgio Vasari

自己曾經前去迎戰土耳其人」，人們也確實能從激烈戰鬥的全景和細節中感受到那場血肉橫飛的大海戰。

雖然，這幅大型壁畫也分為上下兩個部分，但它與委羅內塞的《勒班陀戰役的寓言》不同，上面東西方各自天神交戰部分，只佔畫幅的五分之一，下面雙方實際展開的海上激戰部分，才是畫的主體，也是此畫最值得關注的部分。

勒班陀海戰是一場近岸排槳戰船的大混戰。據史料記載，奧斯曼土耳其組織了 222 艘排槳戰船，及 64 艘北非海戰常用的弗斯特船（英文名為 Fusta，一種輕型槳帆船），及一部分小型船，近 300 艘戰船，及 13,000 名水手及三四萬步兵。西方的神聖同盟組織了近 300 艘戰船，13,000 名水手的龐大艦隊，近 3 萬步兵。

從古埃及、古希臘和古羅馬時代，排槳船一直是地中海近海海戰的主要戰船。因為在熱帶和亞熱帶溫暖的海域，海流緩慢，風力輕柔，帆船航行速度不快，作戰時不得不再加上人力排槳作為動力，才能提高航行速度。排槳船劃槳手只負責划船，不管格鬥，導致船上載人增多，成本極高。這種專業戰船在地中海，只有少數富國才擁有，比如西班牙、威尼斯、法國，還有後來崛起的奧斯曼帝國。

從畫面上看，雙方戰船擠撞成一團，實際上，雙方開始都佈有精確戰陣：

神聖同盟艦隊分為四支分艦隊進行作戰，並由南至北伸展成縱向的陣線。在北端（左翼）部署了 53 艘威尼斯的排槳戰船，中央主力為 26 歲的唐胡安率領的 62 艘排槳戰船，而南端（右翼）為熱那亞的 53 艘排槳戰船。此外，還有一支由 38 艘排槳戰船組成的預備艦隊，而每支分艦隊也配備兩艘加萊賽戰船。此外，神聖同盟艦隊亦部署了大大小小不同的偵察隊及補給隊等。

土耳其也排出強勁陣容，其主力艦隊的右翼由 52 艘排槳戰船、6 艘快

速排槳船組成，艦隊的左翼則部署了 63 艘排槳戰船及 30 艘快速排槳船。而中央主力則為 61 艘排槳戰船及 32 艘快速排槳船，由米埃津札德·阿里·巴夏（Müezzinzade Ali Pasha）親自統領。此外，在中部主力艦隊的後方，部署了一支由 8 艘排槳戰船、22 艘快速排槳船及 64 艘弗斯特船組成的預備隊。

細讀此畫，會發現雙方在武器上有着很大差別。神聖同盟士兵多在船頭使用槍、炮，而土耳其士兵在船頭集中的是古老的弓箭手。1571 年 10 月 7 日早上，神聖同盟海軍總司令唐胡安指揮中央戰船率先炮擊土耳其排槳船，炮火打亂土耳其艦隊的部署。這天下午，同盟軍的旗艦與土耳其軍旗艦接舷。唐胡安指揮士兵用火繩槍射擊土耳其軍士兵，土耳其軍總司令阿里·巴夏亦被射殺，群龍無首的土耳其軍開始出現混亂，土耳其軍艦中負責搖槳的基督徒奴隸紛紛向同盟軍投降。下午，同盟軍將土耳其軍總司令阿里·巴夏的首級掛在同盟軍旗艦桅杆上，土耳其人不得不後撤，戰事宣告結束。

雖然，1514 年英格蘭就已完成世界最早的兩舷裝炮的專用戰艦「大亨利」號（此前只是商戰兩用船），但地中海國家還是經此役得出經驗：火炮是海上戰爭的關鍵。此後，大炮成為戰艦必備的武器，排槳船淡出歷史。海戰史專家們將勒班陀戰役定義為「排槳戰船的最後一次戰鬥」。

這場海戰中，土耳其艦隊 15 艘戰艦沉沒，190 艘被俘，3 萬餘人戰死或墜海。神聖同盟艦隊有 7,500 人陣亡，其中有一個在戰鬥中失去了左手的西班牙水兵不能不提，他就是《堂吉訶德》的作者賽萬提斯（Miguel de Cervantes Saavedra）。後來，他在《堂吉訶德》中，還專門花了些篇幅假藉一個老兵之口講述了勒班陀海戰。

此後，威土之間，還進行了幾場海上戰鬥，第七次威土戰爭打到了 1718 年，地點仍是伯羅奔尼撒半島，但歷史學家已不再關注它們了，因為 16 世紀人類文明史的重心，已從地中海移向了大西洋、印度洋和太平洋。

英格蘭海盜偷襲西印度群島

——《德雷克爵士肖像》吉雷茨（1591 年）

從某種意義上講，西班牙與英格蘭的海上戰爭，是由一個海盜不停地打劫而引發的，這個海盜甚至還是皇家海軍的引路人，他叫弗朗西斯·德雷克（Francis Drake）。其實，他還有一個開創歷史的正面形象，第一位實際完成環球航海的船長，只是麥哲倫名氣太大了，以至一個重要事實被忽略不計，即麥哲倫本人並沒有真正完成環球航行，他在菲律賓被土著殺害後，是船隊剩下 18 個人完成了環球航海；當然，德雷克的海盜事跡也太突出了，史家更關注他作為官方批准的傑出海盜這一身份。

讓我們見識一下了不起的德雷克吧。

他的存世畫像有幾幅，馬庫斯·吉雷茨（Marcus Gheeraerts）的《德雷克爵士肖像》畫得最細膩，也最著名。吉雷茨出生在佛蘭德斯布魯日，小的時候一家人為躲避西班牙統治者的迫害，遷到了英格蘭。吉雷茨的父親是位畫家，子承父業，他也當了畫家，而且是伊麗莎白一世統治最後十年頗受歡迎的肖像畫家。伊麗莎白一世站在英格蘭地圖上的那幅畫就是其代表作之一。

吉雷茨 1591 年為德雷克畫肖像時，這位海盜正處在人生頂峰。畫上的幾件道具顯示了德雷克此時的身份與地位：腰間掛着巨大的寶石吊墜，顯示了他的富有；手中的佩劍，顯示了他的軍事天才；桌上的地球儀，顯示他的環球航海成就……畫上方的紋章飄帶寫着拉丁文格言「於小事中，成就大事」。

1540 年出生在英格蘭德文郡農民家裏的德雷克，幸運地趕上了英格蘭以航海立國的大時代，德雷克沒有像父輩那樣把命運交給土地，而是將人

生獻給了大海。13 歲時德雷克便當上了水手；5 年後，從喜歡他的一位老船長遺產中得到了一條小船，當了「船長」。後來，跟隨他的表兄、著名的黑奴販子約翰·霍金斯的船隊，在海上販賣黑奴，兼做一些海盜營生。

當時的美洲受率先發現新大陸的西班牙人控制，他們封鎖大西洋的美洲沿岸，嚴禁一切他國船隻來往，甚至另一邊的太平洋，也變成了西班牙的私海。1568 年，霍金斯的販奴船在進入中美洲販奴時，遭遇颶風被迫來到西班牙殖民地的韋臘克魯斯港避風。不曾想，原本同意他們進港的西班牙總督，在霍金斯與德雷克一行進港後，突然下令攻擊，導致 300 多名船員被殺，兄弟倆乘殘存的船隻倉促逃走，德雷克從此有了報復西班牙的「正義理由」，這個仇恨也成就了他的人生。

<<<
《德雷克爵士肖像》吉雷茨
（1591 年）

Drake Pendant at his waist
by Marcus Gheeraerts the
Younger

1572 年，決心挑戰西班牙霸權的德雷克，再次橫渡大西洋，進入巴拿馬地峽，並橫穿美洲大陸最窄的這部分，首次見到了浩瀚的太平洋；回來時，他們順手搶劫了運送黃金的西班牙騾隊，接着又打劫了幾艘西班牙大帆船，一路歡歌返回英格蘭。德雷克以此證明西班牙並不那麼可怕，美洲也不是神聖不可侵犯。作為挑戰西班牙的英雄，德雷克受到伊麗莎白女王的第一次召見，傳說，正是這次召見開啟了他與女王的親密關係。

在女王親自入股的支持下，1577 年德雷克率旗艦金鹿號等 5 艘大帆船，直撲美洲。這一次，德雷克目標明確，就是打劫來了。他們這一百多人沿美洲東岸，一路打劫西班牙商船。從美夢中驚醒的西班牙人，迅速派出軍艦一路南追，德雷克船隊南逃到麥哲倫海峽附近時遭遇風暴，船隊被向南吹很遠，吹過南緯 56 度。德雷克發現麥哲倫所說的「火地」南邊，並非與傳說中的南方大陸相連，而是一片大海。德雷克孤注一擲地向西進入了太平洋，這條他開闢的航道後來被命名為「德雷克海峽」。1579 年 9 月 26 日，橫渡了太平洋，又繞過好望角進入大西洋的德雷克率領金鹿號回到了朴茨茅斯港，成為第一位由始至終指揮並完成環球航行的航海家。

伊麗莎白女王控制不了內心的狂喜，衝上德雷克的金鹿號，以謹慎封賞爵位出名的女王這一次親自授予德雷克爵士頭銜（這個爵士不是公、侯、伯、子等爵位，不屬於貴族，也不能世襲）。同時，也沒忘了與德雷克算算經濟賬 —— 這些打劫回來的財富給投資者帶來了 4,700 倍的利潤。作為資助者之一，女王也分到了 16.3 萬英鎊紅利，這個數字相當於英格蘭窮政府一年的收入。

既然海上劫掠能迅速致富，那就應加快這種致富腳步。其實，西班牙與英格蘭的王室一直關係良好，菲利普二世甚至還向伊麗莎白求過婚，後來成為伊麗莎白的姐夫。但利益當前，誰都不讓半步。英格蘭就這樣和西班牙悄悄開戰了。

此時的英格蘭海軍十分弱小，為擴張海軍籌備資金，1585 年 9 月 14 日，德雷克率 7 艘大船和 23 艘小船，共 2,300 多人的艦隊，再次進入新世界，洗劫了一系列西班牙人的港口 —— 1585 年 10 月，他襲擊了巴亞納和維哥兩個港口，只遇到西班牙人輕微抵抗，掠奪了城鎮和教堂後，開船離去；1586 年新年，德雷克在伊斯帕尼奧拉島對聖多明哥發起進攻，他以解放者的面目出現，號召本地土著幫助他推翻西班牙統治者。攻下城市後，他們對城市進行洗劫，並勒索去 25,000 達卡金幣；1586 年 2 月，德雷克攻擊喀他赫納（今哥倫比亞），並很快佔領了這座城市。3 月 26 日，得到 11 萬達卡金幣的贖金後，德雷克艦隊才離開這座城市；1586 年 5 月，德雷克偷襲了佛羅里達州的聖奧古斯丁堡壘，他們先洗劫了教堂，搶走了一個個錢箱，掠走了堡壘的槍炮，而後放火燒毀這個城市；1586 年 7 月 22 日，德雷克滿載着戰利品，順利返回朴茨茅斯港。

德雷克的海盜小分隊如此輕鬆地打劫了西班牙海外運送財寶的船隊、掃蕩了西班牙在美洲的殖民地城鎮。這讓海上第一強國西班牙丟盡了臉面；更令西班牙惱火的是，英格蘭還用搶來的錢財贊助西班牙屬地尼德蘭鬧獨立；1587 年 2 月，伊麗莎白女王以「謀反」罪名處死了信天主教、親西班牙的蘇格蘭女王瑪麗。憤怒的羅馬教皇即刻頒詔，鼓動歐洲的天主教徒向英格蘭發動聖戰。西班牙第一個跳出來，對英格蘭宣戰。於是，世界海戰史又多了一連串的慘烈海戰 —— 西英海戰。

西班牙無敵艦隊的覆滅

——《西班牙無敵艦隊的毀滅》勞瑟堡（1796 年）
——《伊麗莎白一世與英格蘭艦隊》高爾（1588 年）

　　西班牙與英格蘭的海上戰爭，也被稱為西、葡兩國與英格蘭的戰爭。西英兩國有舊恨，也有新仇，第三國的葡萄牙，為何要參與這場戰爭呢？

　　這就要說到葡萄牙當時的特殊「國情」。葡萄牙早在 1143 年，先於西班牙三百多年，就在「收復失地」的鬥爭中獨立了。西班牙王國則是通過 1479 年卡斯蒂利亞王國與阿拉貢王國聯姻，「天主教雙王」即位，才實現了兩國一統，建立新的國家。也正是這個新生的西班牙，後來不斷改變葡萄牙的命運。1580 年西班牙菲利普二世趁葡萄牙國王塞巴斯蒂安一世（Sebastiao I）在摩洛哥戰死，國內出現繼承危機之際，侵佔了葡萄牙王國，令其成為自己的附庸國。葡萄牙就這樣加入了西班牙對英格蘭的征討。

　　收編了葡萄牙的西班牙，某種意義上擁有了教皇當年通過兩個條約，劃分給這兩個國家東西半球的殖民土地，成為世界上最強大的超級大國。菲利普二世（Philippe II）信心滿滿地籌備艦隊，決定好好教訓一下小蟊賊英格蘭。1587 年，西班牙開始組建擁有 130 多艘戰船，2,500 門大炮，以及 2,000 名負責搖槳的奴隸（此時，西班牙還保留部分過時的槳帆船）近 3 萬兵力的無敵艦隊。此時，英格蘭完全沒做好應戰準備，海軍僅有 34 艘戰艦，根本無法應戰。

　　危機時刻，德雷克帶着他的 25 艘海盜船投入戰鬥序列，並以過人的膽識先發制人。這年 4 月，德雷克在西班牙西南部加的斯港外，突襲了缺少火力的西班牙補給船隊，擊沉 36 艘補給船，又乘勝衝進加的斯港，擊沉完全沒有戰鬥準備的 33 艘西班牙船。北返時，德雷克順便打擊了一下里斯本

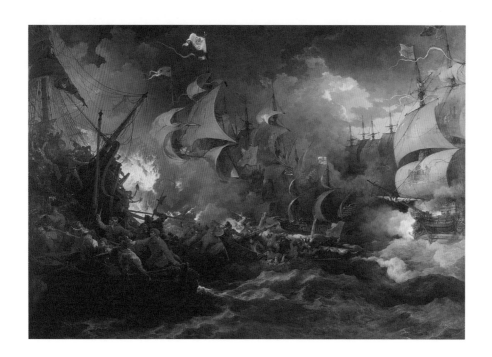

>>>

《西班牙無敵艦隊的毀滅》勞瑟堡（1796 年）

Defeat of the Spanish Armada by Philip James de Loutherbourg

附近的無敵艦隊錨地，還劫了菲利普二世的私人運寶船，獲取價值 11 萬鎊
的財富。德雷克這一系列攻無不克的戰鬥，打亂了無敵艦隊的集結準備，
使西班牙原本要發動的戰爭，不得不推遲到下一年，為英格蘭備戰爭取到
了寶貴時間。

　　1588 年 5 月底，西班牙國王菲利普二世命令海軍司令麥迪納‧西多尼
亞公爵（Duke of Medina Sidonia）指揮無敵艦隊，從里斯本出發，跨海西
征英格蘭。但艦隊開出不久，就遇上大西洋風暴，只好先尋港避風。7 月
22 日，無敵艦隊再次來到英格蘭海域，在西南海岸的普利茅斯港外擺開了
戰鬥隊形。從 1596 年出版的《1588 年西班牙無敵艦隊的毀滅》版畫上看，

當時西班牙戰船上，掛滿了無數面西班牙王國的旗幟和基督、聖母的繡像，一副聖戰的架式。英格蘭派出托馬斯‧霍華德（Thomas Howard）勳爵任統帥，德雷克任副帥的艦隊應戰，此時，英格蘭已準備了 197 艘戰艦和 9,000 多名水手。

雖然，交戰雙方的戰船都配備了火炮，但側重則各有不同。英格蘭長程火炮要比西班牙多三倍；而重型中程火炮方面，西班牙比英格蘭多三倍。所以，西班牙的西多尼亞司令命令艦隊靠近英艦打，而後用鉤子鉤船，打接舷戰。英格蘭的戰術剛好相反，艦隊不與西班牙人接舷，而是以長程火炮狂轟對手。駕船技術純熟的英格蘭艦隊，搶佔上風位置，令敵人處於逆風，這樣炮煙也順風吹向敵方，足以遮蔽敵人視線。結果，海上較量幾個小時，西班牙戰艦不僅沒能與英格蘭戰艦接舷，反而被英格蘭的艦炮擊中起火，無敵艦隊最終敗退於夜色之中。

此後，兩軍戰艦又有幾次交鋒，雙方的彈藥都出現短缺。英軍返回多佛爾港，以守為攻，遠道而來的無敵艦隊後勤供應困難，開向法國加萊停泊，等待北邊的尼德蘭方面的另一支西班牙艦隊增援。但英格蘭早已派出戰艦與荷蘭聯手，封鎖尼德蘭海面，切斷了增援之路，西班牙兩支海軍最終沒能會合，為後來的戰事留下巨大隱患。

8 月，英西兩軍在加萊東北海上進行了二次會戰。西班牙首尾高聳的戰艦漂在水面上，看似威武壯觀，但運動緩慢；而英格蘭海軍運用小快靈的戰船特點，加上率先在海軍中使用縱隊戰術，在 300 米外用射程長的輕型火炮攻擊西班牙艦隊這個「死靶子」。對決之中，英艦佔有優勢，無敵艦隊連連受挫。就這樣，戰役進入到了最後時刻，這一刻常常被用來代表整個戰役。

這幅《西班牙無敵艦隊的毀滅》是英格蘭歷史畫家菲利普‧詹姆斯‧代‧勞瑟堡（Philip James de Loutherbourg）1796 年創作的縱 214.63cm、橫 278.13cm 的大型畫作。雖然，它是戰鬥過後二百多年的作品，但畫面氣

勢恢弘，有很強的戲劇性，常被各方引用，遂成經典。我在英國國家海事博物館參觀時，見過這幅大作，確實值得駐足品味。這位歷史畫家的代表作有兩幅，一是《西班牙無敵艦隊的毀滅》，另一幅是《1666 倫敦大火》。或許，他偏愛表現大火，1588 年 8 月 8 日的這場戰火，畫得有點「過火」了。

畫中央最為突出的是聖喬治十字旗，在這裏它是作為英格蘭海軍軍旗懸掛。聖喬治是英格蘭守護神，傳說他幹掉了一隻正要吃掉一名童女的噴火怪物。這種紅白十字旗早在 12 世紀時，英格蘭金雀花王朝的理查一世（也稱為諾曼第公爵，獅心王）參加十字軍遠征已使用了。16 世紀，聖喬治十字旗被定為英格蘭國旗，同時，也是皇家海軍的軍旗，普通商船不許懸掛此旗。

下面還是回到那個決戰時刻吧。這一次，又該德雷克露臉了。8 月 7 日深夜，他從艦隊中挑出八艘快船，在船艙塞滿燃料，桅杆和風帆塗上瀝青，火炮裝填彈藥上了引信，待着火後自動發射。這些火船藉助潮水和風力，8 日凌晨駛入加萊南岸的格拉沃利納附近，突然向無敵艦隊開火，殺得西班牙人措手不及。雖然，火船並沒有像後世的繪畫那樣引燃無敵艦隊的大船，它們最終在海灘上擱淺燒毀。但是，無敵艦隊被它們衝散了，從港口中四散而逃，完全達到了英軍的戰略目的。

混亂中試圖重新集結的無敵艦隊和有備而來的英格蘭艦隊在海峽中全面交戰。經過一天激戰，無敵艦隊損失並不大，只有一艘戰艦沉沒，兩艘被重創而擱淺，陣容基本完整，卻已無心再戰，且戰且退。傍晚，風向突然轉變，向北吹去，無敵艦隊只好取道北海，繞行蘇格蘭、愛爾蘭向西班牙撤退。德雷克知道敵人的炮彈已打光，可是自己的炮彈也打完，只好停止追擊。

無敵艦隊的厄運，並沒因逃出英軍的炮火而結束。在經過蘇格蘭和愛爾蘭的海面時，突來的大西洋風暴令無敵艦隊損毀戰艦 19 艘，失蹤 35 艘，逃到岸上的水手又被當地人殘殺，近三萬參戰士兵，回到本土的不超過一萬。

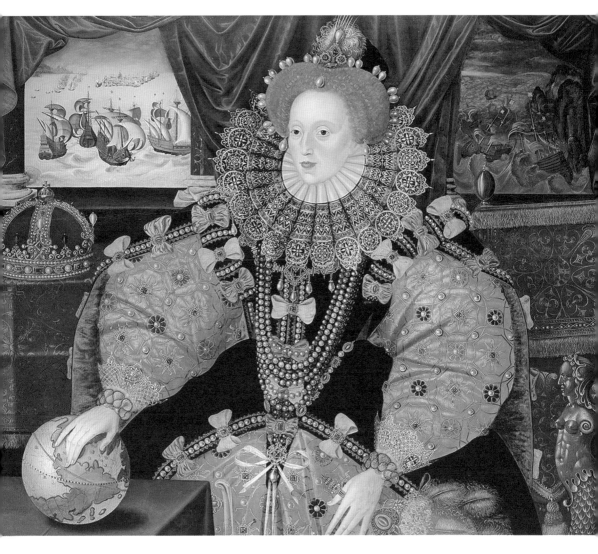

>>>

《伊麗莎白一世與英格蘭艦隊》高爾（1588 年）

The Armada Portrait of Elizabeth I by George Gower

天祐英格蘭，這真是值得大書特書的事情，宮廷畫家自然要藉此美化一下女王，於是有了這幅縱 110.5cm，橫 127cm 的《伊麗莎白一世與英格蘭艦隊》。此畫繪製於 1588 年，為了慶祝英格蘭打敗西班牙「無敵艦隊」專門繪製，但畫上沒有作者簽名，誰是作者說法不一。說是喬治‧高爾（George Gower）所作，因為他曾是女王伊麗莎白一世的肖像畫家；但也有人認為是佚名藝術家所作。此畫現存兩個版本，一件由英國國家美術館收藏，被稱為「國家美術館版」。另一件收藏在貝德福德郡沃本修道院，被稱為「沃本修道院版」。兩幅畫內容一樣，這裏選擇的是更加精細一些的「國家美術館版」。

　　這幅寓言式油畫的主角是伊麗莎白。她氣宇軒昂穿着胸前飾滿了潔白珍珠的連衣裙，據記載，這位女王擁有超過 3,000 件飾有珍珠的連衣裙和 80 頂飾有珍珠的假髮。16 世紀也被稱為「珍珠時代」，珍珠象徵着女性純貞，這裏當然也代表着女王童貞的身份。伊麗莎白不僅是女王，還是當年的時尚教母，經她改造後的巨大蕾絲拉夫領成為至高無上的權力代表。畫中王冠，和顯示着美洲的地球儀，象徵着女王控制着全球。右側坐椅上嵌刻的美人魚象徵着英格蘭的海上霸權。女王身後左上方畫框中是得勝的英格蘭艦隊，右上方畫框中是落敗的西班牙艦隊，女王與皇家海軍的密切關係由此顯現。

　　雖然，歷史繪畫與文章都把這次戰役稱為「無敵艦隊的毀滅」，它確實標誌着 16 世紀英格蘭海上力量的崛起，但這次戰敗之後，受到重創的西班牙無敵艦隊並沒有徹底毀滅。此後，1596 年、1597 年、1599 年和 1601 年西班牙又發動過四次對英格蘭的遠征，無敵艦隊只在 1596 年短暫地攻過康沃爾郡，其他對英格蘭的遠征多無功而返。1603 年，英格蘭新君詹姆斯一世繼位，他做的第一件事就是與西班牙國王菲利普三世談判結束戰爭，一年後，英格蘭與西葡帝國簽訂停戰條約。

　　看上去，西英之間太平了，但按下葫蘆又起瓢，英荷之間又起紛爭⋯⋯

英荷第一次戰爭中決定性大海戰

——《斯赫維寧根之戰》貝爾斯特拉滕（約 1653 年）

　　英格蘭挫敗了西班牙的海上霸權，很快遇上了新的對手 —— 荷蘭。

　　1602 年荷蘭成立東印度公司，看上去它只是「十七紳士」管理的多個城市商業組織的投資聯合體，但荷蘭政府卻授予它從事亞洲海上貿易的壟斷權，和以國家名義參與貿易協定和維持外交關係的權力。

　　前面講海權爭議時，曾講過英、荷兩國就海上運輸利益進行過激烈的法律論爭。不論是英格蘭塞爾登的《海洋封閉論》，還是荷蘭格勞秀斯的《海洋自由論》，都沒能在法律層面解決兩國的利益衝突。此間，荷蘭商船建設後來居上，約有 1.6 萬艘，占歐洲商船總噸位的四分之三，世界運輸船隻的

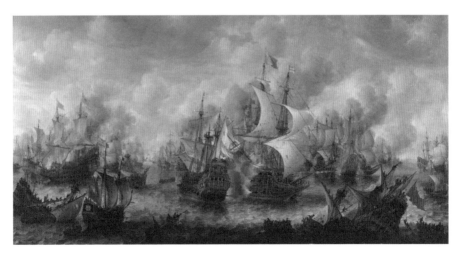

>>>

《斯赫維寧根之戰》貝爾斯特拉滕（約 1653 年）

The Battle of Scheveningen by Jan Abrahamsz Beerstraaten

三分之一，是當時世界上最大的貿易和運輸企業，被稱為「海上馬車伕」。

克倫威爾政府為打擊荷蘭海上霸業，於 1651 年通過了新的《航海條例》，規定一切輸入英格蘭的貨物，必須由英格蘭船載運。荷蘭強烈抗議此條例，英格蘭堅持執行此條例。兩國最終從法律論爭走向海上決鬥。這是一場曠日持久的海上對抗，雙方從 1653 年打到 1784 年，共進行了四次海上戰爭。

第一次英荷戰爭（1652－1654 年），克倫威爾政府，大力擴軍，不僅有了幾萬人的陸軍，海軍也由 40 艘主力艦，擴大到了 120 艘。荷蘭也不示弱，也擁有幾乎相同的戰艦。每次海戰，雙方都要投入兩三萬名水兵和 7,000 門左右的大炮，作戰次數之多，史所罕見。其中，最關鍵，也最精彩的是最後一場海上格鬥，即 1653 年 8 月 10 日斯赫維寧根之戰。

幾番較量中，荷蘭漸漸失去了英吉利海峽制海權，荷蘭海軍在海牙附近的斯赫維寧根（Battle of Scheveningen）集結，試圖打破英軍對海峽的封鎖。荷蘭海軍擁有戰艦 106 艘，其中海軍上將馬頓・特羅普指揮 82 艘，德・魯伊特指揮 24 艘。英艦 100 艘由海軍艦隊司令羅伯特・布萊克麾下的蒙克具體指揮。雙方艦隊在海面上排成長長的一字隊形，綿延近二十英里。戰鬥在上午 7 時打響，打了 13 個小時。時人記載，「這次戰鬥中雙方作殊死拼殺，近似陸地的短兵相接」。

有些中國觀眾在 2007 年上海「倫勃朗與黃金時代 —— 荷蘭阿姆斯特丹國立博物館珍藏展」中，見過表現這場戰鬥的海戰名畫《斯赫維寧根之戰》。我是 2016 年在它的收藏單位阿姆斯特丹國家博物館看到這幅畫的原件。這幅布面油畫縱 176cm、橫 281.5cm，作者是阿姆斯特丹海景畫家賈恩・阿夫拉姆斯・貝爾斯特拉滕（Jan Abrahamsz Beerstraaten）。這位畫家一輩子都在畫荷蘭海濱風景和地中海港口風景，偶爾畫海戰場面，但就是 1653 年的「偶爾為之」，為後世留下了海戰畫經典 ——《斯赫維寧根之戰》。此畫原來在荷蘭海軍手裏，1808 年，阿姆斯特丹國家博物館購入，成為海戰畫

展廳的重要展品。

　　站在這幅巨型油畫前，猶如置身沸騰的戰事之中，煙霧滾滾，水霧翻騰，華麗的戰艦，鼓脹的巨帆⋯⋯畫面下方是英軍插着紅旗的戰艦被擊中，正在自救。據說，海軍艦隊司令羅伯特・布萊克在海軍作戰中引進了陸軍作戰注重隊形的戰法，將艦隊分成紅、白、藍三個支隊，以便於指揮。畫正中的兩三艘軍艦是這場戰鬥的主角，左側掛紅白藍三色旗的是荷蘭戰船「布里德羅德」號（Brederode），它的主桅已斷，正掉落下來。桅杆最高懸處掛聖喬治十字海軍軍旗的是英軍統帥芒克率領的決心號（Resolution）旗艦，幾條船正近距離對轟，雙方炮口噴出的火焰點亮了畫面中心，決戰的生死懸念也在這裏。

　　近距離交戰中，荷蘭的最高指揮官特羅普上將胸部中槍，布里德羅德號緊急升旗，召集各艦艦長會晤，艦長們乘小艇登上旗艦才知特羅普已死。雖然，荷蘭方面對此事祕而不宣，將旗繼續飄揚在布里德羅德號上，但群龍無首的戰鬥難以繼續進行，有 25 艘荷蘭艦丟下同伴逃走了。打到晚上，荷蘭最終戰敗。15 個月激烈戰事的結局是，1654 年 4 月英荷兩國簽署《威斯敏斯特和約》，根據和約，荷蘭承認英格蘭在東印度群島擁有與自己同等的貿易權，同意支付 27 萬英鎊的賠款，同意在英格蘭水域向英格蘭船隻敬禮，並割讓了大西洋上的聖赫勒那島（英格蘭人後來用這個島關押了一個囚犯——拿破崙）。

　　英軍研究者認為，英軍在此戰鬥中，首次運用了「戰列線」這一全新的海戰戰術，最大程度地發揮艦炮的力量，以抵消荷蘭人船舶駕駛技術的優勢。荷軍研究者認為，荷蘭艦隊在此戰中第一次使用了這一戰術。不過，從畫面來看，海面上兩軍艦隊混作一團，你中有我，我中有你，實在看不出誰運用了這一戰法。無可爭辯的是第一次英荷戰爭，兩國海軍都採用了「戰列線」戰術，英格蘭正式將「戰列線」寫入皇家海軍戰術條令。更值得關注的是「戰列艦」，這一新型戰艦也應運而生。

「海上屠夫」德‧魯伊特

——《德‧魯伊特肖像》波爾（1667 年）
——《皇家親王號投降》小威爾德（1666 年）

第一次英荷海戰，荷蘭輸掉了戰爭，不得不承認英格蘭的《航海條例》。英格蘭完全控制了英吉利海峽和北海，致使荷蘭貿易近於癱瘓。失敗情緒漫延七個省份，物價猛漲……不甘就此沒落的荷蘭，決心再戰。但第一次英荷海戰還有一個重要損失，就是荷蘭失去了重要的海軍統帥馬頓‧特羅普，令荷蘭面臨海上領袖缺位的困難。好在多年的海上戰鬥給荷蘭磨練了一代海上殺手，這一次輪到米希爾‧德‧魯伊特（Michiel de Ruyter）登場了，恰是他讓荷蘭人報仇雪恨變為現實。

德‧魯伊特 1607 年出生在澤蘭省瓦爾赫倫島的弗利辛恩，父親是這個港口小城的啤酒廠工人，不過，德‧魯伊特沒有跟父親學釀酒，10 歲就跟港口的商船出海，15 歲時跟隨大人參加戰鬥，並混到了一個火槍手的位置，同年，加入荷蘭商船隊擔任商務代理人，30 歲時，當上了荷蘭商船護衛艦的艦長。1642 年，德‧魯伊特有了屬於自己的船隊，開始海上經商，並率領私人船隊參與了第一次英荷海戰，作為馬頓‧特羅普的副手，出任海軍副司令。戰爭結束後，德‧魯伊特即被任命為馬騰‧特羅普的接班人，接管荷蘭海軍。

德‧魯伊特主持荷蘭海軍後，總結幾十年的經驗，認為荷蘭人僅靠海上護航是無法從英格蘭手裏奪回海峽控制權，必須建立強大的海軍，集中優勢兵力打敗英格蘭艦隊，才能贏得戰爭奪回海峽的控制權。雖然，英格蘭在 1610 年率先造出了三層甲板的炮艦，不想辱沒「海上馬車伕」美名的荷蘭，奮起直追，很快造出了一批 80 門炮級別的優秀三層甲板戰艦，此中

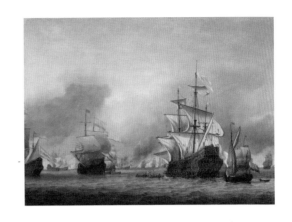

>>>
《皇家親王號投降》小威爾德
（1666 年）

*Surrender of H.M.S. Prince
Royal* by Willem van de Velde
the younger

最出彩的就是 1664 年建造，1665 年入列的七省號。英、荷戰船的不斷升級，使海戰進入到了戰列艦時代。

在第二次英荷戰爭（1665－1667）中，德‧魯伊特正是以七省號為旗艦，指揮荷蘭海軍與英格蘭海軍在海峽兩邊來回拼殺，並在 1666 年 6 月 1 日到 4 日的「四日戰爭」中，在英格蘭人的家門口擊敗了英軍，還將皇家海軍的象徵之一皇家親王號俘虜。從小威爾德（Willem van de Velde the Younger）1666 年創作的《皇家親王號投降》的畫中，可以看到荷蘭人派小船去接收已掛出白旗的皇家親王號，但由於此艦已嚴重損毀，德‧魯伊特只好一把火燒了它。

在阿姆斯特丹國家博物館的海戰繪畫廳，費迪南德‧波爾（Ferdinand Bol）的巨幅《德‧魯伊特肖像》，非常顯眼。愛看電影的人也許會注意到，2015 年荷蘭拍了一部大片，名字就叫《海軍上將德‧魯伊特》。電影主人公的扮相與眼前的這幅歷史繪畫的形象完全吻合。德‧魯伊特留給後世的就是他標誌性的闊臉、橫鬚、蓬髮的「海上屠夫」形象。此刻他站在捲起的帷幕和欄杆前，作了個稱霸海洋的亮相：右臂斜靠在一個地球儀上，手握掌控荷蘭海軍的權杖，身後是他的艦隊，那艘最大的船就是他的旗艦七

省號。需要指出的是，攤在桌面上的地圖顯示着德‧魯伊特出生的瓦爾赫倫島，它處在澤蘭省和佛蘭德斯之間的斯海爾德河口。

波爾是一位喜歡歷史畫與肖像畫的荷蘭畫家，其創作風格深受倫勃朗影響，作品的精彩程度也接近倫勃朗，以至於 19 世紀時，還有人將他的作品錯誤地歸到倫勃朗名下。波爾與海軍的聯繫，可能來自岳父，一位屬於海軍和葡萄酒商工會的商人。波爾受岳父的影響，得到了多方的工作委託，不僅畫葡萄酒商工會群像，還留下了《德‧魯伊特肖像》這樣的名作。這幅畫原來在荷蘭海軍手裏，1808 年被阿姆斯特丹國家博物館收藏。

第二次英荷戰爭，荷蘭取得了整體勝利。這幅畫完成之後，德‧魯伊特在此後的與英、法兩國海上較量中，連戰連勝，成為威震歐洲的「海上屠夫」。1676 年 4 月，已經 69 歲的德‧魯伊特被派往地中海援助西班牙與法軍作戰，不幸中彈倒在了甲板上，整個荷蘭海軍也從這一刻起，失去氣血，衰敗下去。

<<<
《德‧魯伊特肖像》波爾（1667 年）

Michiel de Ruyter as Lieutenant
Admiral by Ferdinand Bol

「法國海軍之父」黎塞留

——《紅衣主教黎塞留立像》尚帕涅（1640 年）
——《紅衣主教黎塞留三面像》尚帕涅（1642 年）

　　歐洲古代名相中，知名度最高的莫過於統一了德意志帝國（亦稱德意志第二帝國，第一帝國為神聖羅馬帝國）的俾斯麥。如果説，誰還能與之齊名，當屬比「鐵血宰相」俾斯麥大 230 歲的法國名相黎塞留。

　　黎塞留，全名阿爾芒‧讓‧迪普萊西‧德‧黎塞留（Armand Jean du Plessis de Richelieu），他原本是一個小教區的主教，作為僧侶界代表被選進三級會議，由此步入政壇。1610 年法王亨利四世被刺死後，九歲的長子路易十三繼位，太后攝政，後來，在太后、王黨與后黨的黨爭之中，已任紅衣主教的黎塞留於 1624 年登上首相寶座。

　　歷史學家在評價黎塞留時，除了肯定他分化瓦解日耳曼諸邦，把陸上國境線推到萊茵河西岸，使法國成為歐洲大國的歷史作用外，都強調了他作為「法國海軍之父」的特殊身份。

　　黎塞留知道英、法海軍的巨大差距，接任首相的第二年，即 1625 年，建立了法國海軍部，親任海軍大臣，並將原法國「皇家海軍」，更名為「國家海軍」。法國兩邊是海，黎塞留在西北和東南，建立了大西洋艦隊和地中海艦隊，前者駐守布雷斯特港口，後者駐守土侖港口，海軍最高指揮權收歸中央……可以説，從實踐法國的海陸霸權上，黎塞留創造了歷史。

　　黎塞留為相十八年，權傾一時，來自布魯塞爾的法國宮廷畫家菲利普‧德‧尚帕涅（Philippe de Champaigne）是他的指定畫師，至少為他創作了 11 幅肖像。其中多幅為合乎常規的全身像，一幅是打破常規的三面頭像。

　　尚帕涅的肖像畫充滿強烈明快的色彩和敏鋭的現實主義色彩。後世所

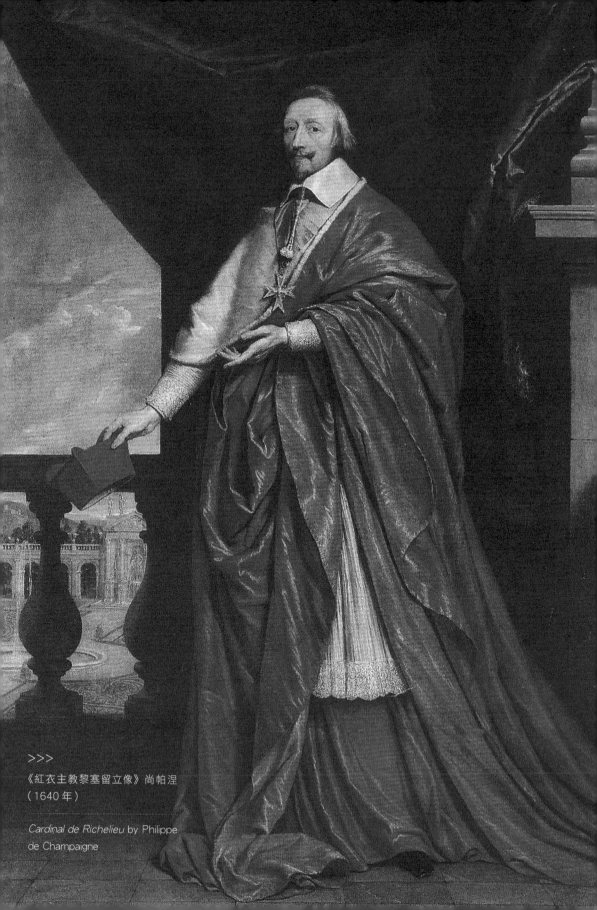

熟知並能看到的是 1633 年到 1640 年創作的三幅差別不大的《紅衣主教黎塞留立像》。他在畫這位大人物時，可謂用心良苦，特意選取了仰視的角度，以突出這位首相高大挺拔的形象，渲染其身份和威權感。這幾幅全身像中最精美的一幅創作於 1640 年，畫縱 255cm、橫 222cm，是大幅肖像，現在巴黎盧浮宮長年展出，另外幾幅在英國國家美術館和波蘭歷史博物館，也被當作重要展品常年展出。

尚帕涅 1642 年創作的《紅衣主教黎塞留三面像》，現由倫敦國家畫廊收藏。三面像原本是東方造像藝術的一種手法，後來被西方畫家運用於肖像畫中，令畫面上的人物更加立體，內涵更加豐富。黎塞留的這幅三面像，讓人們看到了一位慈眉善目的長者，一位老謀深算的首相，一位憂國憂民的病老頭，其實他 1642 年病逝時才 57 歲。

>>>

《紅衣主教黎塞留三面像》
尚帕涅（1642 年）

Triple Portrait of Cardinal
de Richelieu by Philippe de
Champaigne

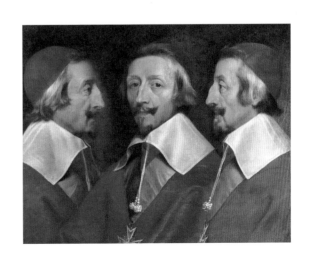

從皇家號到皇冠號

——《主教黎塞留與寵物貓》愛德華（18世紀）

　　尚帕涅畫的黎塞留肖像，逼真而親切，但缺少故事。我更喜歡18世紀法國畫家查爾斯・愛德華（Charles Édouard Delort）畫的《主教黎塞留與寵物貓》，它不僅完美表現了黎塞留的藝術形象，還適合用來講黎塞留和法國海軍的故事：

　　畫中央穿紅袍的自然是紅衣主教黎塞留，他身後的白鬍子老人是約瑟夫神父（Père Joseph），人稱「灰衣主教」。約瑟夫早年追隨法國國王亨利四世，在其軍中任職，後與黎塞留共事，結下深厚友誼，長期擔任黎塞留的外交顧問，出使歐洲各國。那幾隻貓不是畫家為了有趣憑空加入畫中的，據史料記載，紅衣主教黎塞留當年養了許多安哥拉貓，並且根據這些貓各自的特徵，都給它們起了別致的名字。在萬國宮裏專門為這些貓造了一個貓舍，有些貓就在他的辦公室裏跑來跑去。貓腳下的地圖，也不是憑空加入的，它是拉羅謝爾要塞地圖。

　　1628年，黎塞留經過一年的圍困，最終攻陷了這個法國新教胡格諾教派的據點。正是在這場戰役中，黎塞留面對信仰新教的英格蘭增援胡格諾教派的艦隊，深切地體會到海軍對法國如此重要，下決心建造一支全新的法國海軍。

　　早在1610年，英格蘭就已造出了64門重炮皇家親王號戰列艦，而法國海軍還是老式的蓋倫戰船，和大槳艦隊，根本無法在海上與英格蘭抗爭。畫家顯然知道黎塞留為法國海軍建造新戰船的歷史，特意在畫中安排了兩個戰船的船模，一個放在桌面上，一個放在地上的架子上，架子上的

船尾有斜桁三角帆的船模，很像「皇冠」號戰列艦。

黎塞留接管法國海軍時，法國戰船製造還是由私人製造，國家購買。黎塞留改造法國海軍，先改變了這一造艦傳統，立馬組建國家海軍造船廠。1627 年在國家船塢尚未建好時，只能先請荷蘭人在阿姆斯特丹為法國建造千噸級的准戰列艦皇家號（La ROYAL）。它是法國文獻中可以查到最早的千噸級的大型戰艦，載炮 52 門，最大的為 36 磅，最小的為 12 磅，火炮分佈在兩層舺板和艏艉樓上。遺憾的是這艘戰艦到 1649 年退役時也沒參加過一場海戰。但它為 1629 年末在拉羅謝爾船廠開始自主建造第一艘大型風帆戰艦 —— 裝備 68 門火炮的皇冠號（La COURONNE）提供了借鑒。1628 年，法國的勢力開始向海外進軍，建立了法國西印度公司，在西印度群島為法國奪取了第一塊殖民地。

1633 年完工的皇冠號，比皇家號幸運，它留下了重要的圖紙，即標注精細的《皇冠號》插畫，說是插畫，實際上就是一幅外觀圖紙，能標注的地方畫上都做了標注。這是一幅有明確實用意圖的圖紙。此畫沒留下藝術家的名字，但創作日期大約 1643 年。作為極重要的古戰船文獻，現收藏在巴黎國立海洋博物館。

皇冠號是第一艘由法國自己建造的大型軍艦，載炮 72 門，黎塞留記載此艦排水量為 1,800 噸，但後世專家認為這應是個誇張的數字，早期的艦船噸位，計算混亂，多有誇張。這艘戰艦後來作為大西洋艦隊的旗艦參加了多次法國對西班牙的海上戰鬥。

黎塞留為相十八載，建造了以皇家號和皇冠號為首的 27 艘風帆戰艦與 20 艘大槳戰船的新式法國海軍，總算撐起了法國的海上門面，雖然與當時的海上強國英國、荷蘭相比，還屬小兒科，畢竟開啟了法國的近代海軍之路。

皇家號 1643 年退役，一年之前，黎塞留因肺炎病逝。黎塞留的離去，給病中的法王路易十三打擊甚大。據說，在黎塞留下葬後的一天，重病難支的王路易十三強打精神逗自己五歲的兒子：「你叫什麼名字？」孩子認真地回答道：「路易十四。」正是這個小孩承繼了前輩未竟的事業，在未來的日子裏，締造了可以對抗英格蘭海軍的法蘭西「太陽艦隊」。

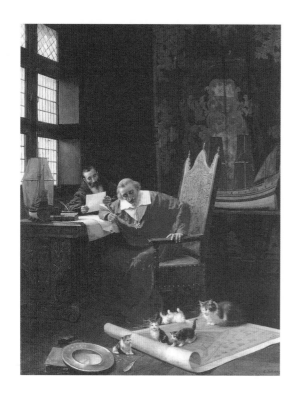

<<<
《主教黎塞留與寵物貓》
愛德華（18 世紀）

Cardinal Richelieu and His Cats by Charles Edouard Delort

拿破崙金字塔下的「悲喜劇」

——《金字塔戰役》弗朗索瓦·勒瓊（1808 年）
——《尼羅河之戰》惠特科姆（1799 年）

　　1793 年 1 月 21 日，法國國王路易十六被押上斷頭台，他的手臂被反綁在背後，走上斷頭台時，他高喊起來：「我清白死去。我原諒我的敵人，願我的血能平息上帝的怒火。」路易十六人頭落地，原本就對法國大革命感到恐慌的周邊國家，立即聯手攻擊法國。先是英格蘭立即驅逐了法國駐英大使。2 月法對英宣戰，英格蘭則聯合奧地利、普魯士、那不勒斯和撒丁王國組成反法聯盟。英法兩國在陸地和海洋展開了一系列戰鬥。

　　英法兩國在海上較量多年，其中最重要的兩場戰鬥都是由英格蘭海軍上將霍雷肖·納爾遜完成，一場在尼羅河口的阿布基爾海灣，一場在西班牙特拉法爾加海面。這裏先講阿布基爾海灣海戰。

　　英法海戰為何會打到埃及，打到尼羅河口？

　　法國人在歐洲大陸擴張之時，英格蘭正從印度榨取財富。法國督政府（與英格蘭當年砍了查理一世的頭，不久又推出了查理二世不一樣，法國人砍了路易十六的頭之後，建立了共和國，1795 年至 1799 年期間掌握法國最高政權的是督政府）明確表示「驅逐所有東方領地上的英格蘭人，特別是要摧毀他們在紅海地區的據點，切斷蘇伊士地峽，確保法國不受任何約束地獨霸紅海地區」。一心想超越亞歷山大大帝的拿破崙，在此背景下發動了埃及遠征（1798–1801）。

　　法國人登陸埃及的戰鬥很輕鬆。法國將軍兼著名畫家弗朗索瓦·勒瓊（François Lejeune），一邊打仗，一邊畫戰地畫。勒瓊的戰地畫善於以大幅作品為觀賞者「提供戰場的全景視角」，他 1808 年完成的《金字塔戰役》，確有史詩風格。畫中可以看到金字塔、沙漠及紅海闊大的戰場，埃及軍隊

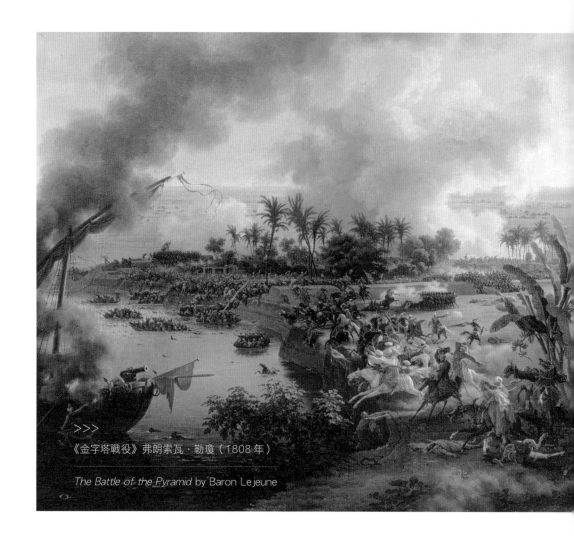

與法國軍隊鋪展開對攻軍陣，一邊是馬刀，一邊是火槍，埃及兵在硝煙與血光中紛紛倒下，法軍大獲全勝。勒瓊的攻打埃及系列戰地畫，後來，在倫敦的埃及廳（1905 年拆除）展出，引起轟動，需要用欄杆來將熱情觀眾與畫作隔開。

　　《金字塔戰役》是歌頌拿破崙遠征業績畫，沒有反思法軍的罪過。後人見到的毀容獅身人面像就是拿破崙炮兵打靶的結果。拿破崙還有計劃地從

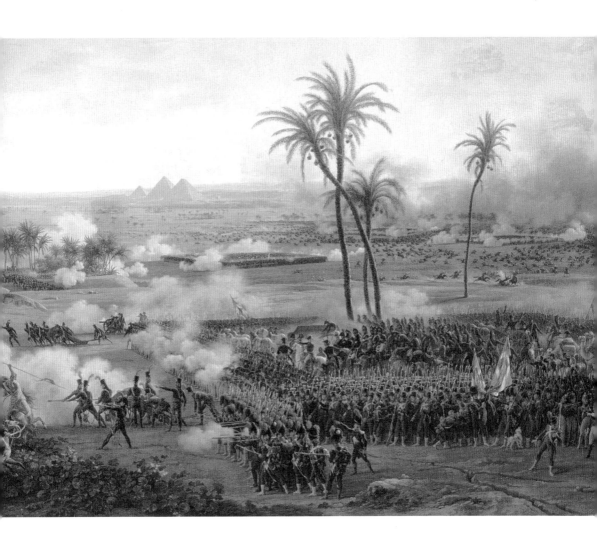

埃及掠走一大批文物，其中就有公元前 196 年用三種古文字刻製的「羅塞塔」石碑。不過，接下來的阿布基爾海戰，另一個強盜——英格蘭，又以「戰利品」名義收繳了法國的打劫「成果」，包括「羅塞塔」石碑。於是，大英博物館就有了一個埃及廳。

接下來，看看拿破崙海軍是怎樣兵敗尼羅河口。1798 年 5 月，拿破崙親率大軍 36,000 千人，乘坐 400 艘運輸船，攻克英格蘭的地中海據點馬耳

他島後，得意洋洋地駛往埃及。英格蘭海軍部命令地中海艦隊司令納爾遜少將率領 13 艘各配有 74 門火炮的戰列艦和兩艘巡洋艦，一路追尋拿破崙艦隊。在小小的地中海裏，納爾遜艦隊很快發現了法國艦隊，它就停泊在尼羅河河口的阿布基爾灣。奇怪的是法國艦隊並沒有排列出戰的隊形，反而是降帆、拋錨，將艦隊作為炮陣排列在港口外，準備以守為攻。

這一次輪到英格蘭人用戰績畫表揚自己了。著名海事畫家托馬斯・惠特科姆（Thomas Whitcombe），在 1798 年至 1816 年接連畫了多幅《尼羅河之戰》。參加過皇家海軍 150 多次行動的惠特科姆所畫的海戰畫，在皇家學院和皇家藝術家協會展出備受追捧，作品後來都被國家海事博物館收藏。

1798 年 8 月 1 日至 2 日，摒棄傳統戰列線戰術的納爾遜（Horatio Nelson），用從俄羅斯海軍上將烏沙科夫那裏學來的遊擊戰術，將艦隊分成幾個遊擊隊，插進敵艦隊戰列中間，將法國艦隊的陣型切開，先圍攻旗艦，再分頭攻擊其他戰艦。惠特科姆的《尼羅河之戰》表現的正是這一場面：左邊是揚帆遊擊的納爾遜艦隊，衝向右邊落帆的法軍艦陣。法艦的「死靶子」被納爾遜戰艦擊中起火，許多水手跳上小船逃生。最終，法國艦隊司令布律埃也被打死，11 艘法艦被摧毀。英格蘭艦隊雖然也都被打殘了，但沒有損失一艘軍艦。

這是一場完美的勝利，納爾遜被再次證明是一位戰神。

<<<

《尼羅河之戰》惠特科姆（1799 年）

The Battle of the Nile by Thomas Whitcombe

打敗了法國艦隊，損失了海上英雄

——《納爾遜肖像》艾勃特（1799 年）
——《特拉法爾加戰役》透納（1824 年）

　　尼羅河之役令拿破崙丟盡了臉面，但他並沒有灰心，1799 年 11 月 9
日，他發動軍事政變，解散了無能的法國督政府，成立了自己任第一執政
官的執政府。一年後，執掌法國政權的拿破崙接連戰勝奧地利、俄國、土
耳其，反法聯盟被徹底打散。唯有大海那邊的英格蘭實力尚在，帶頭重新
組織反法聯盟。1803 年，法國與英格蘭為首的反法聯盟，再次爆發戰爭。

　　這一次，拿破崙決心攻入大不列顛島，他原想用計把英格蘭海軍引
到西班牙海岸，而後，乘機登陸大不列顛島。結果，弄巧成拙反被對手把
法、西聯合艦隊堵在西班牙加的斯港內。前幾年從尼羅河戰役中逃生的維
爾納夫（Vilnaf），此時擔任法、西艦隊司令，開戰之際，聽聞自己的指
揮權將被取代，他竟在新司令官到來前，率法、西艦隊逃出加的斯港。港
外，恭候多時的英格蘭艦隊，立即撲了上來 —— 於是，引爆了著名的特拉
法爾加海戰。

　　英國國家海事博物館，一直把特拉法爾加海戰作為長期陳設內容。有
兩個廳專門展示這場海戰。二樓那個特拉法爾加海戰廳裏，有許多戰爭實
物，最著名的是納爾遜將軍禮服，那是他人生最後一戰中穿的軍服，上面
有要了他命的彈孔。可能是我視力太差吧，貼着玻璃仔細看，也沒能看到
那個彈孔。這個廳裏還有許多關於納爾遜的油畫，最帥的是歷史公認的那
幅「納爾遜標準照」。

　　尼羅河之戰，納爾遜打敗了橫掃歐洲的拿破崙，讓英格蘭上下備受鼓
舞，皇室論功行賞，封納爾遜為尼羅河男爵。於是，納爾遜在海軍醫院的朋

友帶領下，高高興興地去「照像」——給納爾遜畫像的萊繆爾・弗朗西斯・艾勃特（Lemuel Francis Abbott）並不出名，但他1799年畫的這幅《納爾遜肖像》，卻畫出主人公的神韻。後世只要用到納爾遜肖像就一定用這一幅。

艾勃特的這幅肖像淡化和迴避了納爾遜的殘疾，把他畫得很帥。納爾遜36歲時，在攻擊法國科西嘉島的卡爾維登陸戰中，被彈片炸起的碎石打瞎了右眼。3年後，他受命攻擊西班牙的加納利群島，右臂中彈被迫截肢，他成了「雙重殘疾」。這幅半身肖像把他的雙眼都畫得完美無缺，迴避了手部，細看右邊的袖子是別在胸前的。

不過，納爾遜並不因殘疾而自卑，相反這些戰傷令他更加迷人。他與英格蘭駐意大利公使漢密爾頓夫人的火爆戀情，轟動朝野。更有意思的是，1940年丘吉爾下令拍攝由費雯・麗（Vivien Leigh）、勞倫斯・奧利弗（Laurence Olivier）主演的電影《漢密爾頓夫人》，用這個三角戀的故事進行愛國主義動員，竟然大獲成功。

當然，真正使納爾遜成為「皇家海軍之魂」的是他接下來指揮的特拉法

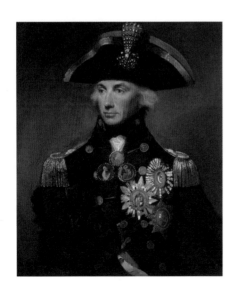

<<<
《納爾遜肖像》艾勃特
（1799年）

Admiral Horatio Nelson by
Lemuel Francis Abbott

爾加海戰。英格蘭國寶級畫家威廉‧透納畫的《特拉法爾加戰役》，在國家海事博物館受到特殊禮遇——獨佔一個展廳，黑乎乎的屋子裏只掛這一幅畫。畫的前邊攔着一條繩，旁邊擺着三排長椅，觀眾可以坐在這裏靜靜地欣賞。

1824 年透納繪製這幅巨作時，1805 年的那場海戰，已過去近 20 年，但大師仍然將戰爭場面表現得彷彿就是昨天，彷彿就在眼前，撐滿了整個畫面的旗艦勝利號浮在海面上，像一個祭壇上的祭品。此刻，有着三層炮位的勝利號已沒有什麼故事了。故事都發生在旁邊正在翻沉的戰船和救生船上。宏偉的勝利號與悲慘的法國沉船，還有救生船構成鮮明對比。一隻絕望的手伸出水面，最後的呼喊被壓在了海裏，英格蘭的旗幟掉到海面上……透納沒有表現勝利的喜悅，而是直面戰爭的悲壯，它是這場戰役的主旋律，也是這幅畫的主題。恰如當年英格蘭海軍通信兵回國報告的那樣：「我們打了個大勝仗，但是納爾遜將軍戰死了。」

1805 年 10 月 21 日，在惡劣天氣的掩護下，法、西聯合艦隊逃出了英格蘭海軍包圍的港口，納爾遜率艦隊追擊。他寫好了遺書，穿上佩戴勳章的禮服，登上甲板命令旗艦勝利號打出旗語：「英格蘭期待我們，人人盡職盡責。」據說是英格蘭人羅伯特‧虎克利，在 1684 年發明了用懸掛數種明顯的符號旗來通訊。透納這幅畫中央，突出了勝利號打出旗語，但不知表現的是不是這句著名的旗語。

法、西聯合艦隊有戰艦 33 艘，納爾遜有戰艦 27 艘。納爾遜又一次使用他已熟練掌握的戰術——拋棄戰列線，用迅猛的遊擊穿插，把敵人的戰列線攔腰斬斷。納爾遜的艦隊一開始便集中火力猛轟維爾納夫的倍申達利旗艦，開戰數小時後，倍申達利戰艦已完全癱瘓，法、西艦隊秩序大亂。在激戰中，法國勇敢號上的狙擊手發現了穿將軍禮服的納爾遜，一槍將他打倒在甲板上。納爾遜在痛苦中硬撐了 3 個小時，終於聽到了勝利的消息——法、西聯合艦隊有 12 艘被俘，8 艘被摧毀，13 艘逃跑，打死敵人

四千多，聯合艦隊司令維爾納夫被生擒，英格蘭艦隊幾乎沒有損失。

「海權之父」──美國的馬漢（Alfred Thayer Mahan）先生，曾用一句非常經典的話概括了這場戰爭：「在特拉法爾加海戰中的失敗者，並非法國艦隊司令維爾納夫，而是拿破崙；獲勝的不單是納爾遜，而是被挽救的英格蘭。」這話説得太有海權意味了，它挑明了以法國為代表的陸上霸權，正敗給以英格蘭為代表的新興海上霸權。

這一仗，標誌着「陸權時代」即將退出歷史舞台，而「海權時代」通過大航海引發的多種海上紛爭，走上了歷史的前台。

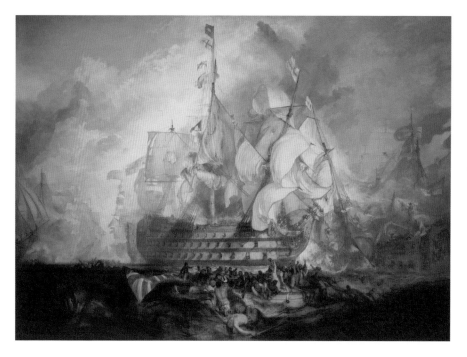

>>>
《特拉法爾加戰役》透納（1824 年）

The Battle of Trafalgar by Joseph Mallord William Turner

拿破崙最後的航程

——《拿破崙·波拿巴在普利茅斯港的柏勒羅豐號上》伊斯特雷克（1815 年）

　　拿破崙短暫而輝煌的二十年歐洲征戰，留下了許多經典畫像，比如，雅克·路易·大衛（Jacques Louis David）的《跨過阿爾卑斯山的拿破崙》，還有大衛的學生安東尼·讓·格羅（Antoine-Jean Baron Gros）的《拿破崙在阿爾科萊橋》等等，這些以古典主義和浪漫主義手法極盡美化之功的作品，描繪了拿破崙的英雄形象，深受世界人民，特別是法國人民的喜愛。

　　有所不同的是，英國人在眾多拿破崙畫像中，特別喜愛唯一一幅由英國畫家繪製的拿破崙畫像。在英國國家海事博物館的特拉法爾加海戰廳中，我見到了這幅巨大的畫像，它掛在此廳尾部，恰好表現的是拿破崙人生大戲的尾聲。別看畫中拿破崙身着軍裝，但這艘柏勒羅豐號可不是法國戰艦，而是英國戰艦，艦名取自希臘神話中騎飛馬殺死吐火女怪的神。

　　1815 年 7 月 15 日，徹底失敗的拿破崙，登上了前來受降的英國戰列艦柏勒羅豐號。他將象徵着權力的佩劍交給英國皇家海軍上將霍瑟姆。我特別留意了英國國家海事博物館標籤上的英文畫名「Napoleon Bonaparte on Board‘Bellerophon’in Plymouth Sound」直譯過來畫名應是《拿破崙·波拿巴在普利茅斯港的柏勒羅豐號上》。畫名中沒有「受降」和「押解」的詞句。但它確實是一幅見證拿破崙徹底失敗的畫像。3 個月後，倫敦意味深長地展出了這幅畫。

　　要指出的是，拿破崙並非是乘坐柏勒羅豐號去流放地，而是到普利茅斯後，又被轉移到諾森伯蘭號上，為防止他東山再起，反法聯盟將他送到南大西洋遙遠荒涼的聖赫勒拿島，這裏距離巴西 2,900 公里，非洲大陸 1,900 公里。此島是葡萄牙人在 1502 年發現並命名的，後被荷蘭佔領，

1654 年，在第一次英荷戰爭中戰敗的荷蘭，將它割讓給英格蘭。迄今為止，聖赫勒拿島最著名的歷史事件就是流放，並在 1821 年埋葬過拿破崙（1840 年拿破崙才歸葬巴黎）。

柏勒羅豐號上的拿破崙，對未來已沒有什麼構想了。他站在船上不失尊嚴地「被」英國畫家畫了像：連年征戰也沒能減肥的拿破崙，仍穿着打仗時愛穿的緊身綠色上校軍服，挺着收不住的大肚子，頭上橫戴着他喜愛的兩角軍官帽，帽子下面是一張胖臉。他依然披掛着「榮譽勳章」大綏帶（他死時，根據在場的人描述，法國人畫了一幅他最後時刻的畫像，也是這身打扮），但右肘靠着皺巴巴的法國國旗，那是他失敗的象徵。他身後，正

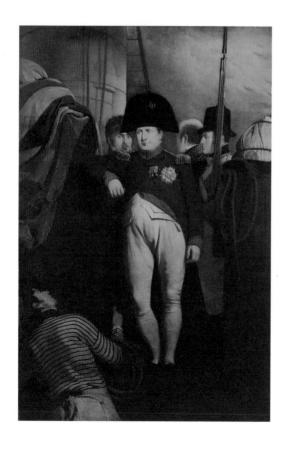

<<<
《拿破崙・波拿巴在普利茅斯港的柏勒羅豐號上》
伊斯特雷克（1815 年）

Napoleon Bonaparte on Board 'Bellerophon' in Plymouth Sound

對觀眾的是英國船長梅特蘭，背對觀眾的是拿破崙最忠實、最可靠的貝特朗將軍，1814 年他陪同拿破崙流放到地中海的厄爾巴島，這是他第二次陪同拿破崙一起流放。最右邊站着一個警衛，槍指着天空，暗示了這是一場由勝利者主導的「特殊旅程」。拿破崙一直夢想打到不列顛島上，沒能料到自己竟是以這樣的方式被運往一個南大西洋孤島。

更具有諷刺意味的是，這位落敗皇帝在柏勒羅豐號上，不僅「被」英國人畫了像，還「被」大膽的船長梅特蘭量了身高：5 英尺 7 英吋。史料記載，拿破崙病死聖赫勒拿島時，驗屍官驗其身高：5 法尺 2 法吋。法吋比英吋長；拿破崙大約身高在一米六八左右。我在科西嘉島考察拿破崙故居時，特別留心看了他的床，真是很短。不過，歐洲曾流行一種說法，靠着睡，比平躺着睡，更有益於健康，那時的床就造得比較短。

應當說，戰勝國的畫家還是很尊重戰敗的拿破崙，特意在這幅畫的前景安排了一位整理纜繩的水手仰臉上看，以突出這位昔日皇帝的「偉岸」。不過，此畫中有一個動作，有別於以往畫家給拿破崙畫的像。以往拿破崙的立像，總會有一隻手插在口袋裏。據說，這是一種「藏手禮」，古希臘人認為，演講或與其他人交談時，把手放在袍子外面是一種不禮貌的行為。後來被引伸為展示紳士風度，是沉着、冷靜的領導風範。但今非昔比，此時的拿破崙已是階下囚了。

在船上為拿破崙畫像的是查爾斯・洛克・伊斯特雷克爵士（Sir Charles Lock Eastlake），他不僅是英國著名畫家、還是收藏家和作家，曾任國家美術館館長。這幅畫是拿破崙最後一幅畫像，被列入 100 幅世界美術大師經典名作之一。

拿破崙被囚在大西洋孤島上，但法國人的悲劇，並沒有就此結束。

海難激發出的浪漫主義開山之作

——《美杜莎之筏》傑里科（1818 年）

別以為 1793 年路易十六被砍了頭，法國就再沒有路易王了，其實還有。

1819 年走進巴黎沙龍繪畫展的正是復辟登基的路易十八（Louis-Stanislas-Xavier，路易十五之孫，路易十六之弟）。路易一系的法王都酷愛藝術。此時，他駐足於一幅畫作前，鎖着眉頭對立在身邊的作者說：「先生，你這幅畫，不止是一幅畫這麼簡單吧？」顯然，國王不是在表揚這件作品與它的作者。

這幅畫叫《美杜莎之筏》，畫縱 4.91m，橫 7.16m，是一件特大型布面油畫。作者叫西奧多・傑里科（Theodore Gericault），此畫的內容與形式都是路易十八不想見到的，它竟然以更加刺激的方式與公眾見面了。

路易十八說對了，這幅畫「不止是一幅畫這麼簡單」，甚至與路易十八有關。

1816 年英國將位於西非的聖路易港（現塞內加爾）歸還給法國。一年前，反法聯盟打敗了法國，並將拿破崙流放到聖赫勒拿島上。為向復辟的波旁王朝示好，英國特意送了這個歐洲通往好望角的中途港給法國。路易十八高興地派一個由 4 艘戰艦組成的艦隊前去接收港口。艦隊旗艦是美杜莎號巡洋艦，其名是希臘神話中蛇髮女妖的名字，誰看她一眼就會變成石頭，最後是帕修斯將美杜莎的頭砍下。這是一個不祥的名字，艦隊還有一位不祥的領隊。從來沒當過船長的肖馬雷子爵（Chaumareys）被任命為領隊。用他的唯一理由就因為他是「保皇派」，政治上可靠（因為水手多是曾跟隨拿破崙的戰士，不可靠）。

大海從來都不會對輕蔑它的人手下留情。1816 年 7 月 2 日，拋開其他

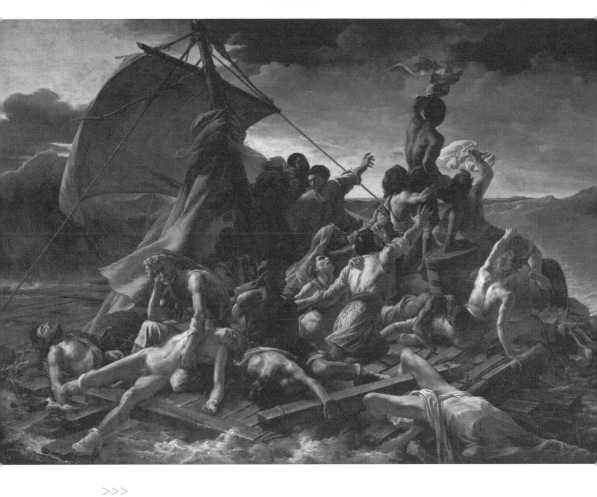

>>>

《美杜莎之筏》傑里科（1818 年）

The Raft of the Medusa by Theodore Gericault

3 條船一路狂奔的美杜莎號，由於肖馬雷子爵判斷錯誤，在西非毛里塔尼亞附近的布朗海峽，觸礁擱淺。7 月 5 日，肖馬雷子爵不得不拋棄已大量進水的美杜莎號，當時船上有 400 多人，包括法國駐塞內加爾大使、政府官員和一眾貴族，肖馬雷子爵帶着這些達官貴人登上 6 條救生船，剩下的 150 名船員，只能登上由隨船工匠臨時用船木打造的一個大救生筏逃生 —— 此筏即著名的美杜莎之筏。

最初，美杜莎之筏由救生船用繩子拖着走，這樣就拖累了救生船，後來船長下令砍斷拖繩，美杜莎之筏由此開始了 13 天的死亡漂流。沒幾天，美杜莎之筏就進入了沒食物、沒淡水、沒希望的恐慌期……傷病員被拋進大海，人們飢餓難耐，互相殘殺，甚至啃吃死者的肉。木筏上僅有 15 人最終得救，登岸後又死去 2 人。

這宗海難激起法國輿論一致譴責。剛剛復辟的波旁王朝當然不想擴大這一態勢，官方報紙（法國 1631 年已有教會最早辦的報紙《公報》，1762 年更名為《法國公報》，為「皇家官方機關刊物」，1792 年改為日報）只發了一條小消息，軍事法庭悄悄判處船長降職和服刑三年。但木筏上的倖存者不服，向政府上書，卻被解除公職。他們怒將這次海難真相印成小冊子公開發售。此舉令國內外輿論譁然。深受人文主義影響的傑里科決定以畫筆揭示這一慘劇。

26 歲傑里科帶着一腔激情投入了歷時 18 個月的創作，他一絲不苟地走訪了生還的船員，去醫院觀察了死屍的狀態，到海邊觀察暴風雨與海浪翻飛的樣子，他甚至找到了那位船上的木匠，美杜莎之筏的建造者，請這位木匠做一個原大的美杜莎之筏模型，並在這個模型上讓黃疸病人做模特兒，擺出各種慘狀，重現那一歷史時刻的真實的場景。

站在盧浮宮這幅特大型油畫《美杜莎之筏》前面，猶如踏上了這架動盪不安、危機四伏、希望與絕望在撕殺的美杜莎之筏，彷彿融入了連屍體

在內的 20 位畫中人之間 —— 這已是美杜莎號之筏的最後時刻：木筏張着一面簡易帆，在海浪中漂流；畫的右上角有一把帶血的斧頭，暗喻有人吃屍體求生；遠處海面上有個很不明顯的船隻。那個名叫吉恩·查爾斯（Jean Charles）非洲水手站在木桶上搖動布條，那手中飛揚的紅布預示着希望與自由。作者藉此婉轉地表達了對廢奴主義的支持。呆坐着的老者懷抱的可能是他死去的兒子，在絕望中等待死神的降臨。最終是一條路過的船將他們救起來。

顯然，這幅畫不只是揭露一場當局想遮蓋的醜聞，還隱含了對路易十八復辟王朝的絕望和對未來社會改變的夢想；顯然，路易十八看出來它是一幅別有用心的諷刺之作，但又不敢公開壓制，於是買走這幅畫，將它捐贈給盧浮宮。

歷史老人早就洞悉一切，在盧浮宮悄悄埋下伏筆：出生於法國魯昂的傑里科，最初與德拉克洛瓦（Eugène Delacroix）一起師從蓋蘭（Pierre Guerin），接受新古典主義學院派的教育。後來，他離開蓋蘭的畫室，來到盧浮宮學習，在那裏他臨摹了提香、魯本斯、委拉斯凱茲、倫勃朗等名家的作品。傑里科知道盧浮宮是藝術的搖籃，但他不會想到自己的作品，會被尊為浪漫主義的開山之作，會永久展示在這個殿堂裏。

32 歲時，傑里科英年早逝，但另一位畫家扛起了浪漫主義的大旗，比傑里科小 7 歲的同窗好友德拉克洛瓦，20 年後在巴黎沙龍展上推出《自由女神引導人民》，引起轟動。幾十年後，這幅畫也被盧浮宮收藏 —— 浪漫主義雙峰就這樣並立於盧浮宮，像神的昭示。

帆船時代的一曲挽歌

——《被拖去解體的戰艦無畏號》透納（1839 年）

透納一生都迷戀大海，畫了無數海景畫，在複雜的光影下，他以浪漫主義的手法描繪海船、海風、海浪、海霧……這些另類的海景畫，使他無可爭議地與康斯泰勃爾一起，被尊為英國風景畫史上的兩座豐碑。不同的是，透納的風景畫已被提高到與歷史畫同等的地位，甚至他的許多海景畫就是歷史畫的經典。

1839 年 65 歲的透納開始感到時光無可抗拒地正離他而去，他在縱 90cm、橫 121cm 的大帆布上，畫了一團被夕陽染紅了的雲團，看上去正如中國人所說的「夕陽無限好，只是近黃昏」。值得注意的是他畫的並不是一個人的黃昏，而是一個時代的黃昏 —— 風帆時代的黃昏。畫中一個不起眼的小明輪蒸汽船，正拖着一艘落了帆的三桅戰艦，去西邊的船廠解體，蒸汽船高高的煙筒裏，勁頭十足地噴出和晚霞一樣紅的濃煙…… 這是一幅淒美的海景。透納為這個作品起了一個實實在在的事件性標題《被拖去解體的戰艦無畏號》（也稱《戰艦特米雷勒號最後一次歸航》）。終生未婚的透納對歲月的慨歎是沉重而悲傷的，讓人們想起這艘裝備着 98 門炮的戰艦的光輝歲月……

1805 年，無畏號參加了「特拉法爾加海戰」。法、西聯合艦隊敗北，使百年來的英法海上爭霸，宣告結束，大不列顛終於修煉成一個強大的海洋帝國。這艘立下戰功的無畏號戰艦，一直服役至 1838 年。退役後，它被從希爾內斯拖曳至海斯解體。畫中的蒸汽拖船，在無畏號面前顯得渺小和平乏，但它高高升起的火紅蒸汽，與晚霞相映，足以顯示老式風帆戰艦，在蒸汽動力出現之後日落西山的況味。透納以空氣中奇特色彩與光影為風帆時代謝幕，不經意間，又拉開了工業革命和世界變革的大幕……

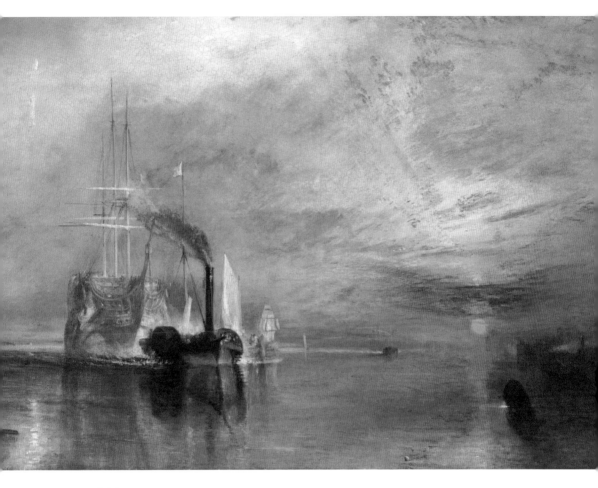

《被拖去解體的戰艦無畏號》透納（1839 年）

The Fighting Temeraire by Joseph Mallord William Turner

　　《被拖去解體的戰艦無畏號》誕生的這一年，即 1839 年，林則徐在虎
門燒了鴉片，拆除了廣州的外國商館。剛登基兩年的 20 歲的維多利亞女
王，決定跟大清開戰。隨後，早期的明輪蒸汽戰船，冒着透納畫的那種紅
色的煙霧，開進了中國海域⋯⋯

維多利亞女王推廣的海軍服

——《威爾士親王愛德華》溫德爾哈爾特（1846 年）

維多利亞女王（Alexandrina Victoria）一生有兩個至愛：一是王位，她從 1837 年 18 歲登王位後，一直在此位置上坐到 1901 年她 82 歲去世，在位時間長達 64 年。二是丈夫，1840 年她與比自己小三個月的表弟，德國薩克森・科堡・薩爾費爾德公國王子阿爾伯特結婚，但阿爾伯特命苦，只享受了 20 年婚姻生活，1861 年去世時，才 42 歲。深愛丈夫的女王，後半輩子鬱鬱寡歡，一直穿喪服。

本來她還特別喜愛次子阿爾伯特・愛德華（Albert Edward），最終他沒有成為她的至愛，而是她憂悶的心結之一。

1841 年愛德華剛出生一個月，即被封為威爾士親王。維多利亞 20 年婚姻生活，接連育有九個孩子。他們的孫子共有 42 個。由於這些孫子孫女都嫁娶於歐洲王室，維多利亞女王也被稱為「歐洲的祖母」。這是後話，現在說說愛德華。

愛德華小時候特別招人喜愛，維多利亞特別為他改造了一套別致的水手服，並穿着它亮相於宮廷聚會。女王為何要給貴為王子的愛德華弄一身並不高貴的水手服，還一路招搖？這可不是心血來潮，一切大有深意。

1840 年，也就是維多利亞女王結婚那年，她還辦了幾件大事；這一年，她在議會上發表了著名演說「為了大英帝國的利益」，對中國發動了鴉片戰爭；這一年，大英帝國佔領了新西蘭，標誌着其全球殖民體系形成；女王深知她的帝國建立在海上，海軍強國該是基本國策。正是在此背景下，維多利亞才將並不高貴的水手服改為童裝，穿在愛德華王子身上，還有比這更有力量的海軍代言人嗎？

那年，小王子只有 5 歲。維多利亞特別指定宮廷畫師弗朗茲·夏維爾·溫德爾哈爾特（Franz Xaver Winterhalter）畫了這幅別有意味的肖像《威爾士親王愛德華》。這個溫德爾哈爾特可是繪畫史上頗為奇特的畫家。1805年出生在德國黑森小村莊的溫德爾哈爾特，受哥哥的影響，13 歲開始學習繪畫，20 歲獲得了巴登大公的津貼，進入慕尼黑藝術學院學習，30 歲時成為受宮廷歡迎的肖像畫師。此後，幾十年間，他穿梭在英國、法國、比利時、葡萄牙、西班牙、比利時、俄羅斯、波蘭、奧地利、德意志……為皇帝、王后及他們的子女們畫肖像，他總共為歐洲各個帝王家族畫了多少肖像，誰也說不清，他幾乎就是整個歐洲的宮廷畫家，甚至，還為墨西哥和西亞王室與貴族們畫肖像。世界上沒有哪一位肖像畫家能享有橫跨歐洲、美洲和亞洲諸多帝王與貴族的訂單與贊助，成為尊享皇家庇護的國際名人。

溫德爾哈爾特的肖像優雅、精緻、逼真，有令人愉快的理想色彩，恰與那個時代的奢華、享樂主義相匹配。雖然，他的肖像也受到嚴肅評論家的批

>>>
《威爾士親王愛德華》溫德爾哈爾特（1846 年）

King Edward VII by Franz Xaver Winterhalter

評，但他畢竟為後世留下了諸如「奧地利皇后伊利貝拉」（即「茜茜公主」）、「皇后尤金妮婭與女伴們」（此畫曾在 1855 年巴黎世博會上展出）等重要歷史人物的著名肖像。拋開藝術價值不論，僅從歷史價值來講，怎麼高評都不為過。比如，他 1846 年繪製的縱 127cm，橫 88cm，和小親王一樣大的肖像《威爾士親王愛德華》，絕對是無法替代的堪稱完美的歷史紀錄。

英格蘭原本就是水手服的發源地。這種服裝的領口處寬大的四方形領襟，以及白色外衣和藍色的裝飾，穿在水手身上確實英姿颯爽。它是各種軍服中蕭殺之氣最少的，所以，也深受人們喜愛。從愛德華王子穿着水手服在貴族聚會上亮相的那一刻起，水手服的命運發生了改變。鑒於水手服在公眾與海軍中突然暴發的影響力，1857 年皇家海軍正式將其定為海軍制服。這種海軍制服通過日不落帝國，迅速擴散到世界各地，各國海軍爭相效仿，幾乎成為世界海軍的標準服裝。同時，它也成為那個時代最受平民喜愛的服裝，甚至，成為維也納少年合唱團的演出制服。

不過，有個掃興的事實是，愛德華從小到大，都不熱愛大海。他是一個狂熱的愛馬人，甚至撤下女王的畫像，把自己房間全部掛滿馬的畫像。他另一大愛好就是女人，情婦一大把，更因與一個女演員厮混，激怒了父親阿爾伯特親王。維多利亞女王至死都認為是愛德華氣死了阿爾伯特親王。

但不論怎樣，當年愛德華王子穿上水手服，還是產生了巨大影響。水手服變身時尚童裝後，歐洲一些貴族小學遂將其定為校服。「脫亞入歐」的日本，也受此影響。1885 年明宮皇太子（即後來的大正天皇）效仿愛德華王子，也穿上了水手服（可惜，找不到明宮皇太子的水手服肖像）。明治維新時期，「軍服平民化」迎合了軍國主義分子的想法，「洋服運動」進入校園，男生校服變為海軍軍官服改良的黑色立領單排扣制服。1915 年福岡女子學院的美國校長將水手服改成女生校服，夏天白藍條紋，冬天黑白條紋，風靡一個世紀之久，至今，這些水手服元素仍在日本各種校服中有所保留。

尋找北冰洋通道與南方大陸

伊麗莎白致大明皇帝三封信與「西北通道」

——《伊麗莎白加冕像》佚名（約 1600 年）

　　擊敗西班牙無敵艦隊後，倫敦商人海上擴張需求高漲，上書女王要求授予他們到印度洋航行的權限。1600 年，大不列顛東印度公司（British East India Company，簡稱 BEIC）正式建立。這一年，一位不知名的藝術家畫了這幅《伊麗莎白加冕像》（英國國家美術館收藏）。其實，伊麗莎白在威斯敏斯特教堂加冕是 1559 年，此時描繪伊麗莎白一世的加冕形象，似在彰顯她日漸增長的權威。畫中女王身着鑲有貂皮佈滿都鐸玫瑰的加冕長袍，依加冕儀式的傳統頭髮披散，畫家在突出女王童貞的同時，也不忘顯示她的野心。注意：她右手握着權杖，這支權杖代表着教會的權力；左手握着圓球，這不是簡單的地球儀，它叫「十字聖球」，十字代表上帝，圓球象徵世界，意喻「上帝對世界的統治權」，也是皇權的象徵，最早出現在羅馬。這裏代表着女王所擁有的世俗權力。

　　1602 年大不列顛東印度公司船隊遠航印度洋，伊麗莎白女王將一封致中國皇帝的信交給領隊喬治‧韋茅斯（George Weymouth）。這是女王寫給中國皇帝的第三封信。

　　早在 1583 年，英格蘭商人拉爾費‧菲奇（Ralph Fitch）和商人約翰‧紐伯萊（John Newberry）試圖經印度洋進入中國進行貿易時，女王曾交給他兩封信，一封致莫臥兒皇帝，另一封致中國皇帝。但他們的商船剛進入波斯灣就被葡萄牙人捉獲，扣押在印度果阿，後來菲奇跑回了英國。

　　13 年之後，即 1596 年，伊麗莎白再次派本亞明‧伍德（Benjamin Wood）為使臣，隨商人理查德‧阿倫（Richard Allen）的遠航商船赴中國。女王又交給了他們一封致中國皇帝的信。不幸的伍德和前任使臣一樣沒能

完成使命。他們的船隊在經過好望角時，一艘沉沒，另外兩艘再次被葡萄牙人攔截，第二封致中國皇帝的信也就石沉大海了。

葡萄牙的海上武裝封鎖使得英格蘭不得不冒險北上，開闢「北冰洋航道」。

1527 年在西班牙從事商貿活動的英格蘭商人羅伯特·索恩斯（Robert Burns）提出：在大西洋與太平洋的北端的北極圈裏，存在向東繞行和向西繞行的「北方航道」。只要從挪威海北上，然後向東沿着海岸一直航行，就一定能夠到達東方的中國。同樣，從挪威海北上，向西航行，在北美紐芬蘭也同樣存在有一條通往亞洲的海峽。此後，探索北冰洋的「東北航道」和「西北航道」，一直是歐洲人的航海夢想。

1602 年，喬治·韋茅斯第一次探索「西北航道」，探險船在北美海灣受阻，沒能進入北冰洋。1605 年，他第二次探索「西北航道」，探險船在今天美國北部的緬因州受阻（2005 年緬因州歷史協會慶祝了韋茅斯航行到緬因州的 400 周年），女王寫給萬曆皇帝的第三封信，最終沒能到達大明王朝。

伊麗莎白在位 45 年，萬曆皇帝在位 48 年，雙方如此之長的執政時間

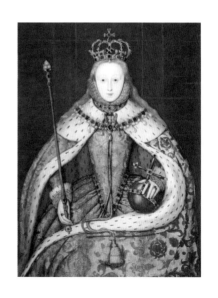

>>>
《伊麗莎白加冕像》佚名
（約 1600 年）

Coronation of Elizabeth by
Unknown

裏，接連三封信都沒能抵達大明，真是一個歷史性的遺憾。不過，伊麗莎白若是知道，她是在與堅持三十年「不朝、不見、不批、不講……」的萬曆皇帝打交道，對同大明「公平通商」就不會抱什麼幻想了。她更不會知道，1602年韋茅斯船隊進入西北航道時，已在大明國居住了20年的利瑪竇終於進了北京城。可是，他見沒見到萬曆皇帝，著名的《坤輿萬國全圖》被御覽了沒有？史無記載，誰也說不清楚。

幸運的是，女王那三封信中的第一封被神奇地保存下來，至今收藏在大英博物館中，我們不妨將它的中譯本抄錄在這裏。

天命英格蘭諸國之女王伊利莎白，致最偉大及不可戰勝之君王陛下：

呈上此信之吾國忠實臣民約翰·紐伯萊，得吾人之允許而前往貴國各地旅行。彼之能作此難事，在於完全相信陛下之寬宏與仁慈，認為在經歷若干危險後，必能獲得陛下之寬大接待，何況此行於貴國無任何損害，且有利於貴國人民。彼既於此無任何懷疑，乃更樂於準備此一於吾人有益之旅行。吾人認為：我西方諸國君王從相互貿易中所獲得之利益，陛下及所有臣屬陛下之人均可獲得。此利益在於輸出吾人富有之物及輸入吾人所需之物。吾人以為：我等天生為相互需要者，吾人必須互相幫助，吾人希望陛下能同意此點，而我臣民亦不能不作此類之嘗試。如陛下能促成此事，且給予安全通行之權，並給予吾人在與貴國臣民貿易中所亟需之其他特權，則陛下實行至尊貴仁慈國君之能事，而吾人將永不能忘陛下之功業。吾人亦願吾人之請求為陛下之洪恩所允許，而當陛下之仁慈及於吾人及吾鄰居時，吾人將力圖報答陛下也。願上天保佑陛下。

耶穌誕生後1583年，我王在位第25年，授於格林威治宮。

1986年英國女王伊麗莎白二世訪問中國，她將那封伊麗莎白一世1583年寫給萬曆皇帝的信的複製件，在時隔400多年之後，作為贈禮交給中國。

北冰洋通道的惡夢與美夢

——《雷利的少年時代》米萊（1871 年）
——《西北航道》米萊（1874 年）

　　維多利亞時代的倫敦紳士詹姆斯・安東尼・弗勞德（James Anthony Froude），有一天，忽然懷念起伊麗莎白時代，於是寫了一篇關於伊麗莎白女王與航海家的故事。文學圈沒拿這小文章當回事，卻引起了當紅畫家約翰・艾佛雷特・米萊（John Everett Millais）的注意，催生出一幅名畫《雷利的少年時代》。

　　米萊是拉斐爾前派最早的 4 位成員之一。這一派畫家多以文學作品為創作源泉，善於在戲劇性中表現「充滿激情的瞬間」。米萊取材於莎士比亞戲劇《哈姆雷特》的畫作《奧菲麗婭》是其悲情經典。這幅《雷利的少年時代》（也譯「羅利的少年時代」）描繪的則是遙遠的一天，傳奇人物雷利追夢的那一刻。

　　海堤邊，平靜的海面上有幾隻海鳥，在上升氣流中展開雙翅浮在空中；兩個少年睜大好奇的眼睛，看着面前這位膚色黑紅的水手，他強壯的大手正指向大海深處……藍色的魅力似在遠方召喚，淺黃色的小花快樂地開在水手身後。

　　那兩個數百年來從沒眨過眼的小男孩，一個叫雷利，另一個是他的弟弟。能夠被人們描繪「少年時代」的人，一定有着成年時代的傳奇。

　　雷利的全稱是沃爾特・雷利爵士（Sir Walter Raleigh），他確實是一位 17 世紀英格蘭的傳奇人物。這位奇才名頭多得數不清：首先是著名探險家，他與約翰・霍金斯和弗朗西斯・德雷克，構成了伊麗莎白時代抵達新世界的第一代英格蘭海盜；同時，他還是政治家、作家、軍人，更以藝術、

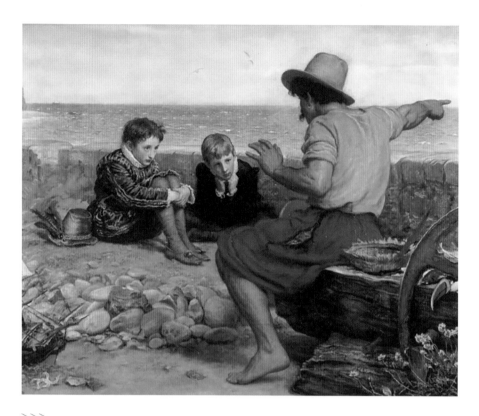

>>>

《雷利的少年時代》米萊（1870 年）

The Boyhood of Raleigh by John Everett Millais

文化及科學研究的保護者聞名；此外，還是一名廣泛閱讀文學、歷史、航海術、數學、天文學、化學、植物學等著作的知識分子。雷利的散文集曾受到英國意識流文學代表人物伍爾夫的喜愛。而他的名言，至今仍被不斷引用——「誰控制了海洋，誰就控制了貿易；誰控制了世界貿易，誰就控制了世界的財富，最後也就控制了世界本身。」這句話出自雷利的《論船、錨及羅盤等的發明》一文，載於 1829 年版《沃爾特・雷利爵士著作集》（第八卷第 325 頁）。

1580 年雷利參與了鎮壓愛爾蘭人的起義，因坦率地批評了英國對愛爾蘭的政策而引起伊麗莎白一世的注意。1584 年女王授予他皇家憲章，授權他去探索「異教徒和野蠻人的土地」。這年 7 月，雷利就派出北美探險隊抵達了北美羅阿諾克島（Roanoke Island），在這兒建立了一個初級「殖民地」。為了討好「把貞操獻給國家」的女王伊麗莎白，他將這片英國人拓殖的第一塊殖民地命名為「弗吉尼亞」，即「處女地」。

　　1587 年，雷利又派約翰・懷特（John White）船長率領船隊來到羅阿諾克島，使這裏的殖民總人數達到了 117 個，包括 90 個男性、17 個婦女和 10 個孩子。約翰・懷特船長還繪製了羅阿諾克島的詳細地圖，他把雷利的盾形紋徽畫在了一個顯著的位置上，這標誌着對這片土地的佔有。不過，1602 年，英國人再次來到這裏時，先前的移民全都消失了。後人稱這片土地為「失落的羅阿諾克殖民地」或「消失的弗吉尼亞」。這是美國第一次殖民，是以個人名義展開，最終失敗的殖民活動。後來，還有一次著名的殖民，是以「弗吉尼亞」公司名義進行的，那次取得了歷史性的成功，它就是 1606 年「五月花」號。

　　雷利後來當上了女王的警衛隊長，頗受伊麗莎白一世的寵愛。1594 年他曾到南美尋找「黃金之城」，洗劫了西班牙前哨基地和西班牙寶船隊。伊麗莎白一世死後，他因曾經反對繼承王位的蘇格蘭瑪麗女王的兒子詹姆斯一世，1603 年以意圖顛覆王位的罪名被下獄，1618 年被送上了斷頭台。2002 年，雷利入選 BBC 100 位最偉大的英國人名單。

　　這幅縱 120.6cm、橫 142.2cm 的油畫《雷利的少年時代》，1871 年曾在英國皇家藝術學院展出，現由倫敦泰特畫廊收藏。被寫入航海史的探險家雷利，又因畫家米萊的名作而名垂畫史。有趣的是米萊的兩個兒子因作畫中的小模特，也永遠活在了名畫之中。

　　畫完《雷利的少年時代》之後，米萊似乎意猶未盡。1874 年，他又

畫了一個大航海題材的作品，並直接用一個地理名詞作為畫名——「The North-West Passage」即《西北航道》。

雖然，庫克的北極航行已經證明了，有着冰期的北冰洋，無論是東邊的還是西邊的航道，只要冰不化，北冰洋通道就是一個冰封的只存在於夢中或惡夢中的航線。但仍有人沉入「惡夢」中難以自拔。知道這樣的背景，再來看這幅縱 176.5cm、橫 222.2cm 的《西北通道》，才會別有一番滋味在心頭：一個老水手坐在桌前，左手握拳頭，好似心有不甘。女兒在幫他查資

>>>

《西北航道》米萊（1874 年）

The North-West Passage by John Everett Millais

料，拉着他的右手安慰他。桌上是一幅加拿大東北部紐芬蘭島以北的航海專圖。此地圖由愛德華·奧古斯設計，並於 1854 年印刷。地下還擺着兩本書。畫右側，最初描述兩個水手的孫子，由米萊自己的兩個孩子做模特，但太搶眼，後來這個地方以海軍軍旗取代。

據説，畫中老水手表現的是英格蘭探險家麥克盧爾（McClure）。1850 他指揮一艘帆船，向西深入加拿大北極群島的班克斯島，在這一海岸，他的帆船被堅冰死死封住將近兩年，直到 1853 年才被一艘從西邊駛來的船所救。後來，人們用他的名字「麥克盧爾」命名了這個海峽。如果細看畫右上角背景中的那半幅畫，上面描繪的正是冰雪圍困的北極探險船。米萊創作此畫時，又一個北極考察船隊正在組建之中。1874 年《西北通道》在皇家藝術學院展出時，米萊特意為它加了個副標題「這是英格蘭應該做的」。

《西北通道》展出後，獲得好評，其複製品廣為流傳。米萊的兒子説，他曾經在南非牧羊人的小屋看到過此畫的複製品。如果説，米萊的《雷利的少年時代》象徵的是發奮圖強的少年英格蘭，那麼《西北通道》則象徵的英雄創造的大英帝國。當時的藝術評論家高度讚揚這幅畫，説它已經對塑造帝國精神產生了強有力影響。1888 年亨利·泰特（Henry Tate）爵士以 4,000 金幣買下了這幅畫，收藏在他於 1897 年創立的國立美術館，即今天的泰特美術館。

最終是全球變暖「成就」打通北冰洋通道的「美夢」。2013 年 8 月，中國中遠集團「永盛」輪，從大連港出發首航「北極東北航道」，經北冰洋，順利到達荷蘭鹿特丹，較傳統航線減少 12 天至 15 天航程，世界終於有了夢想千年的「黃金水道」。但這個夢是在另一個惡夢下實現的，有統計表明，在過去的 40 年中，全球平均氣溫上升約 0.5f（0.2－0.3℃）。

「尋找南方大陸」，
从塔斯曼到庫克的偉大使命

——《塔斯曼家庭肖像》雅各布（1637 年）
——《庫克肖像》佚名（1765 年）
——《庫克肖像》丹斯（1775 年）
——《庫克肖像》章伯（1776 年）

　　在航海發現史冊中，英格蘭屬於後來者，想將自己描述成海上強國，需要一個無愧於前人的偉大領航者。好在上帝準備了一個詹姆士·庫克（James Cook）船長，兩百多年來他一直被當作大英帝國海上圖騰，在英國國家海事博物館，以及其他美術館，人們都會看到用繪畫編織的庫克船長的故事。他是大航海時代關於「發現」的終結者。

　　不過，在說庫克的偉大航行之前，有一位探險家不能忽略，他就是荷蘭探險家亞伯·塔斯曼（Abel Tasman）。他在 1642 年和 1644 年受荷蘭東印度公司委託去尋找「南方大陸」，發現了澳大利亞南部的塔斯馬尼亞島、澳大利亞西北海岸、新西蘭、湯加和斐濟。後來，塔斯馬尼亞島和塔斯曼海都以他的名字命名。

　　幸運的是 1638 年，35 歲的塔斯曼舉家搬到荷蘭東印度公司總部巴達維亞（今雅加達）定居的前一年，荷蘭肖像畫家雅各布·庫伊普（Jacob Gerritszoon Cuyp）畫下了《塔斯曼家庭肖像》。雅各布·庫伊普沒有他兒子著名風景畫家艾爾伯特·庫伊普（Aelbert Cuyp）的名氣大。但是他的這幅《塔斯曼家庭肖像》却因主人公是名人，令此畫在航海史上留名。此畫現藏澳大利亞圖書館，時不時的會被借到世界各地展出，2019 年它曾到塔斯曼的故鄉荷蘭東北部格羅根市的博物館展出。

　　塔斯曼是南太平洋探險的先行者，比庫克早了一百多年。但他的發現

因沒有顯示出什麼經濟價值，沒有得到足夠的重視。一直到庫克重新發現這些地方之後，塔斯曼的功績才被真正承認。

　　庫克的名聲來自三次探險航行：第一次是 1768 年至 1771 年；第二次是 1772 年至 1775 年；第三次是 1776 年至 1780 年，這次庫克沒能回來……在講述庫克的探險故事時，許多文章都會說「1728 年 10 月 27 日，庫克出生在約克郡的一個貧苦農民家庭裏……」其實，農民出身並沒有給他帶來什麼苦難，他恰好趕上了「英雄不問出處」的時代。

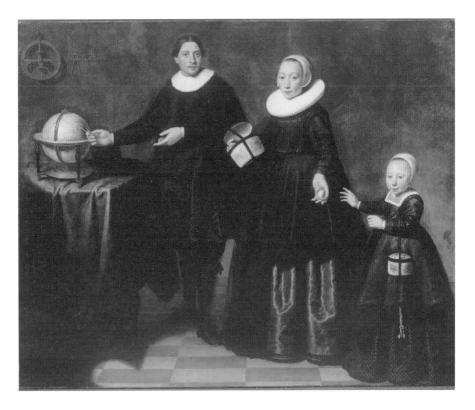

>>>

《塔斯曼家庭肖像》雅各布（1637 年）

Portrait of Abel Tasman, His Wife and Danghter by Jacob Cuyp

1755 年庫克加入皇家海軍，參加了英法七年戰爭。這對於皇家海軍來說並不重要。皇家海軍將他當作人才，是看中他 1763 年至 1767 年在紐芬蘭島表現出的測繪天分。恰在他往返於紐芬蘭與英格蘭之間，忙於海島精測時，一位沒留下名字的藝術家為他畫了一幅肖像。這幅繪於 1765 年的肖像是目前發現最早的庫克肖像，現收藏在英國國家美術館。結婚三年並當了父親的庫克，在畫中穿着軍官服，掛着配劍，留着卷髮，看上去還是有些土氣和青澀。不過，接下來的遠航將改變這一切。

1768 年皇家海軍決定派一艘考察船赴太平洋進行科學考察，精通測繪的庫克成為考察船船長的最佳人選。8 月 26 日，庫克船長率領由運煤船改裝的「奮進」號駛往太平洋。當天的《倫敦公報》報道了奮進號出發的消息。這天的報上還有一條消息說：有個叫莫扎特的少年，12 歲已被譽為音樂大師。此時庫克已 40 歲了，誰會料到他將成為功垂史冊的大航海家呢？

這次航行表面上看是到英格蘭上尉薩莫爾沃利斯（SamuelWallis）1767 年發現的塔希提島做天文觀測，記錄「金星凌日」。實際上，還有一個祕密任務是尋找傳說中的「南方大陸」。雖然，奮進號沒能找到南方大陸，但庫克卻首次清楚地繪製了澳大利亞東海岸地圖，並環繞測繪了新西蘭南北島，繪製了地圖——他「一戰成名」了。

回國後，庫克沒住上一年，1772 年 11 月，庫克率領皇家海軍提供的決心號和冒險號再次尋找「南方大陸」。這一次，他大膽向南開進，首次到達了人類到過的地球最南端——南緯 71°。

這裏是一片冰封海域，沒有陸地，「南方大陸」的神話徹底破滅。

庫克第二次太平洋航行歸來，皇家學會吸收了並無「學歷」的庫克為會員，他還被任命為上校官階皇家醫院院長。這是一個「錢多活少」的職務，不僅有 230 英鎊年薪（是當船長的兩倍多），還提供住房及食品補貼等。但庫克不想 47 歲就開始養老。恰好，政府又啟動了「西北航道」計

劃，為此開出「找到西北航道獎勵兩萬英磅」的高價。庫克再度出山。

庫克第三次遠航之前，著名植物學家約瑟夫‧班克斯（Joseph Banks）特別約請英國著名肖像畫家納撒尼爾‧丹斯（Nathaniel Dance）在倫敦繪製了著名的《庫克肖像》。庫克第一次太平洋探險時，愛好植物學的富家子弟班克斯，花了一萬英磅的巨資，買下了考察船的一個艙位。那次遠航成就了他作為植物學家的巨大聲名，也使他成為了庫克的好友。所以，他出資請名家為已是名人的庫克畫像。這幅縱 127cm、橫 101cm 的全身肖像，幾乎和真人一樣大。

丹斯曾是國王喬治三世和王后夏洛特的御用畫師，作品有三分「貴」氣。此畫中的庫克像一位出身豪門的貴族。他頭戴上銀色假髮，身着船長

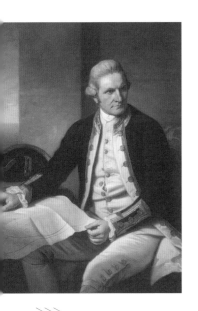

>>>
《庫克肖像》佚名（1765 年）

James Cook by Unknown

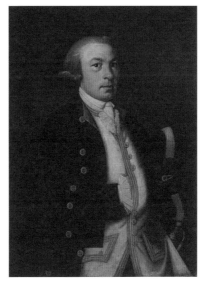

>>>
《庫克肖像》納撒尼爾‧丹斯（1775 年）

James Cook by Natheniel Dance

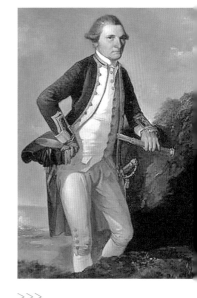

>>>
《庫克肖像》約翰‧韋伯（1776 年）

Captain Cook by John Webber

制服，衣服上的扣子金光閃閃，特別奪目。細看這一排排銅扣子，會發現中間有 4 個扣子沒繫上，或崩開了。庫克有些發福了，但氣度尊貴。庫克的三角帽放在一本大地圖集上面，他一手拿着海圖，一手指着尋找西北通道的重要入口，即後來所説的白令海峽。1775 年，丹斯為庫克畫像時，庫克正在為第三次航行做準備。據説，庫克只在椅子上坐了一小會，讓畫家勾出草稿，後來的工作全靠另外的模特「替身」來完成。

丹斯的《庫克肖像》，多年以來一直被當作庫克的標準像掛在英國國家海事博物館，在全球各種媒介上廣為人知。但是有一個細節多數人不知道，那就是庫克的右手被美化了，而另一幅畫對此則有婉轉而又真實的「解密」。

1776 年 25 歲的畫家約翰·韋伯（John Webber）作為官方指定畫家參加了庫克第三次遠洋探險，並在航行途中繪製了《庫克肖像》（現藏新西蘭惠靈頓博物館博物館）。這幅繪於 1776 年的肖像，沒有丹斯畫的那麼帥，沒有戴假髮，但更貼近他的真實形象。庫克掛着配劍，左手拿着單筒望遠鏡，站在一個呆板的風景前面。這可能與韋伯曾跟隨瑞士風景藝術家約翰·阿伯利（Johann Aberli）學畫有關，可這些沒有什麼透視關係的海灣與山脈，實在是「大煞風景」。此畫為後世津津樂道的是畫中的一隻手套。1764 年庫克在紐芬蘭弄炸藥時炸傷了右手，為隱藏手上的疤痕，他總是右手戴着手套。韋伯的這一細節成為此畫最大的「特色」。

韋伯所畫的庫克肖像有三幅存世，其中一幅是 1782 年的重繪，人物由全身改為大半身，右手的手套還在，左手的單筒望遠鏡被去掉了。另有一幅是小的橢圓形頭像，與第一幅相同，此畫繪於 1776 年 11 月。可以説，這三幅近似的肖像，實際上就是一幅肖像。

「南方大陸」成為畫家的「世外桃源」

——《馬塔韋灣》霍奇斯（1776 年）
——《復活節島紀念碑》霍奇斯（1776 年）
——《新西蘭庫克海峽斯蒂芬斯角的水龍卷》霍奇斯（1776 年）

　　庫克最終沒能為帝國找到南方大陸，隨行官方製圖師和畫家威廉‧霍奇斯（William Hodges）卻用畫筆給西方世界描繪了一串天堂般的南方島嶼。

　　霍奇斯出生在倫敦一個鐵匠家庭，14 歲開始跟隨「風景畫之父」理查德‧威爾遜（Richard Wilson）學畫，後來成為畫家。1772 年 28 歲的霍奇斯跟隨庫克船長進行歷時三年的太平洋第二次探險航行，從冰冷的南極洲，到溫暖的太平洋島，一路記錄下尋找南方大陸的見聞。回國後，霍奇斯根據草圖完成許多轟動歐洲的油畫作品，畫中南太平洋的人間天堂，或許撫平了歐洲人沒有找到「南方大陸」的失落。

　　庫克第一次抵達塔希提是 1769 年的夏季，身上的密件指示：「鑒於在沃利斯上校最近發現的一塊土地以南還可能存在一個大陸…… 你應一直向南航行到南緯 40°，以找到這塊大陸…… 如在此次航行中未能發現該大陸，

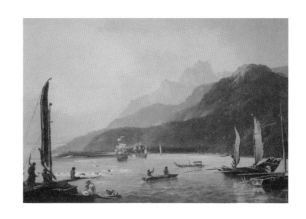

>>>
《馬塔韋灣》威廉‧霍奇斯（1776 年）

Matavai Bay by William Hodges

你應繼續向西搜索。」庫克按此指令,向南駛去。結果畫出了第一張清晰的新西蘭群島地圖和澳大利亞東北部的昆士蘭熱帶海岸。

庫克第二次太平洋探險時,塔希提已成了庫克船長輕車熟路的停靠站。霍奇斯 1776 年完成的《馬塔韋灣》,表現的就是奮進號和冒險號在塔希提島馬塔韋灣停泊的安寧景象。畫中有庫克的大船,也有土著的多樣化的小船,獨木舟、兩桅船、單桅船,岸邊還有一隻大公雞。

霍奇斯的油畫《復活節島紀念碑》,第一次向西方世界描繪了有着一排排巨石像的復活節島。當然,復活節島不是庫克船長的發現。通常的説法是:荷蘭西印度公司探險家雅各布・羅格文 (Jakob Roggeven),帶着尋找未知南方大陸的艦隊,於 1722 年的復活節 (4 月 5 日),在太平洋中意外發現了這個小島,於是 63 歲的羅格文就將它命名為「復活節島」。另有一説是:1686 年英格蘭航海家愛德華・戴維斯就登上過該島,但他並未宣揚此事。荷蘭人發現此島後,只在航海日誌上做了簡短記錄。但最早形象描繪此島的是庫克船隊的霍奇斯。

1776 年霍奇斯根據在復活節島繪製的草圖,回國後完成了這幅縱76cm、橫 120cm 的風景畫。其主體即是神祕的巨型石像「莫埃」(moai,石像的意思),在這些細長半身人像的頭頂還有圓柱形「普高」(pukao,意為頭飾)。專家們考證,這島上有上千個石雕像,它們代表死後被奉為神的重要人物。石像一般高 5 至 10 米,重幾十噸,紅色石帽也重達 10 噸左右。畫中近景,描繪了一個骷髏頭,畫家或是想藉此顯示島上有久遠的人類活動。庫克他們到達這裏時,此地還處於石器時代,當地的玻里尼西亞人只有語言,沒有文字。後來,這片神奇的土地,歸屬於離它 3,600 多公里的智利。

如果説前兩幅畫表達的是對南方諸島的讚美,這幅 1776 年完成的《新西蘭庫克海峽斯蒂芬斯角的水龍卷》則是表現敬畏大自然的極好例子。畫的前景層層疊疊的巖石,表現了凝固的地質時代,而後方幾個通向雲端的

海水龍卷和穿過黑雲的閃電，則令畫面動感強烈，遙遠的海角一艘帆船正在驚濤駭浪中前行⋯⋯它記錄了自然的神奇力量與航行的風險，同時，也稍帶出大發現的樂趣，以此銘記歐洲對南方的探索與發現。

但使塔希提廣為後世所知的，不是庫克，不是霍奇斯，而是法國後印象派巨匠保羅・高更（Paul Gauguin），今天人們提到塔希提就要提到高更，提到高更就要提到塔希提。這方面文章太多了，這裏只簡單提一些他的代表作，略備一格吧。比如，《塔希提島田園詩》《兩個塔希提婦女》《我們從何處來？我們是誰？我們往何處去？》。

>>>
《复活節島紀念碑》威廉・
霍奇斯（1776 年）

View of the Monuments
on Easter Island by William
Hodges

>>>
《新西蘭庫克海峽斯蒂芬
斯角的水龍卷》威廉・
霍奇斯（1776 年）

Cape Stephens in Cook's
Straits New Zealand with
Waterspout by William
Hodges

庫克死在尋找「西北航道」的歸途

——《庫克船長之死》韋伯（1784 年）
——《桑威奇群島的酋長》韋伯（1787 年）
——《庫克船長之死》佐法尼（約 1795 年）

喬治·韋茅斯探索「西北航道」，止步於美國北部的緬因州 5 年之後，又一位英格蘭探險家走上了這條險路。1610 年受僱於商業探險公司的亨利·哈德遜駕駛着他的發現號向「西北航道」發起衝擊，到達了後來以他的名字命名的哈德遜海灣（今天的加拿大北部魁北克與安大略之間的大海灣）。不幸的是 22 名探險隊員中有 9 人被凍死，5 人被愛斯基摩人殺死，1 人病死，只有 7 人活着回到英格蘭。

但英格蘭對這條航路仍心存幻想，1775 年國會延長了發現「西北航道」法案期限，獎金也增加到 2 萬英鎊。此時，已完成兩次太平洋遠航光榮退休的詹姆士·庫克船長，又投入了他的第三次遠航 —— 尋找北冰洋通道。

1778 年，庫克從太平洋最北邊的白令海峽進入北冰洋，他率領的決心號最終止步於冰山林立的北緯 70 度，由此完成了從南緯 70 度到北緯 70 度，縱跨地球南北 140 度的人類歷史上的偉大跨越。這次航行證明白令海峽北邊是冰封的海洋，根本不存在「西北航線」。庫克的探險隊成員福斯特覺得幾十年前白令發現的這個海峽，應以白令的名字命名，這個提議後來被採納了，這片連接兩大洲，也連接所謂「北極東北航道」和「北極西北航道」的海就被稱為「白令海」。

庫克從冰封的「西北航道」退回到太平洋北緯 20 度線上的那個大島上，他以時任皇家第一海軍大臣、航行贊助人桑威奇之名命名這一群島為

>>>

《庫克船長之死》韋伯（1784 年）

Death of Captain Cook by John Webber

「桑威奇」（Sandwich Islands），即現在我們熟知的夏威夷島，後世，也因此認為是庫克「發現」了夏威夷。

在沒有攝影術的時代，西方探險航行都有配備畫家的傳統。約翰·韋伯（John Webber）即是官方指定參加庫克的第三次遠洋考察的隨行畫家，他的任務是以畫筆記錄決心號航行中遇到的人和事，觀察土著的才能、性

情，禮儀諸特性。這使他有幸成為第一個接觸和記錄夏威夷、阿拉斯加和堪察加半島的歐洲藝術家。

1780 年韋伯回到英格蘭，1791 年當選皇家美術學院院士。他在皇家美術學院展出約 50 幅太平洋繪畫，令人眼界大開。這些畫作不僅是藝術品，後來也被收入官方的三卷本航行記錄中，成為極有影響的歷史文獻。

1784 年，庫克死去 5 年後，韋伯根據記憶畫了一幅《庫克船長之死》：庫克船長在凱阿拉凱庫亞海灣（Kealakekua Bay）為索回被土著偷走的小船，而與土著發生衝突，在雙方對抗中，被土人從身後用刀刺死。那天是 1779 年 2 月 14 日，西方的情人節。

1787 年韋伯還畫了一幅著名的《桑威奇群島的酋長》，畫中頭戴紅冠手拿投槍面有殺氣的酋長是不是對庫克之死的某種暗示，不得而知。庫克在凱阿拉凱庫亞海灣登陸夏威夷，最終死在這個海灣裏。

1795 年，活躍在倫敦藝術圈的德國畫家約翰‧佐法尼（Johann

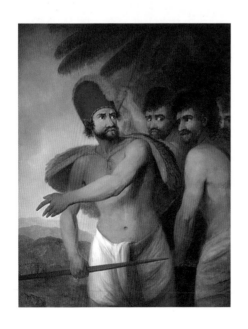

<<<

《桑威奇群島的酋長》韋伯
（1787 年）

A Chief of the Sandwich Islands by John Webber

Zoffany）也創作了一幅《庫克船長之死》。這位新古典主義畫家的許多作品被英國國家美術館、泰特美術館和英國皇室收藏。奇怪的是這幅作品最終沒有完成，從現存內容看，庫克應是被戴紅冠的酋長等人用刀刺死。

進入 20 世紀，英國官方一直想證明庫克船長之死是一場「誤會」。實際上，庫克的脾氣在第三次航行中已經壞到讓人無法容忍。他甚至剃光了一個夏威夷酋長的頭髮。關於這一點，船員的航海日記中有案可查。

順便說一句，19 世紀，美國人統治這個群島後，拋棄了「桑威奇」這個命名，用回了波利尼西亞原住民的地名「夏威夷」，意即「原始之家」。

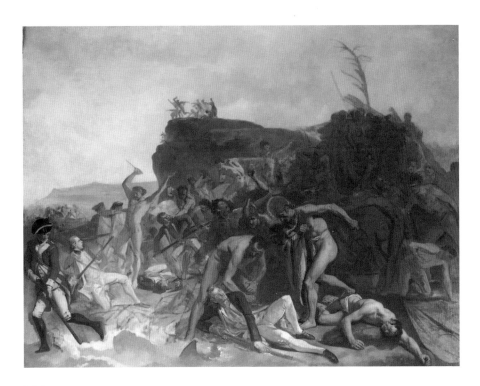

>>>
《庫克船長之死》佐法尼（約 1795 年）

Death of Captain Cook by Johann Zoffany

庫克夫人一把火燒掉了最後的祕密

——《伊麗莎白‧庫克夫人肖像》亨德森（1830 年）

　　現在，該說說庫克船長夫人了，她沒有參加航海活動，但關於庫克最隱祕的文獻，消失在她手中……她有一個在不列顛常見的名字：伊麗莎白。1762 年她 20 歲時在德聖瑪格麗特教堂與庫克舉行了婚禮，從此隨夫姓，叫伊麗莎白‧庫克。

　　庫克船長的婚姻生活很簡單，結婚 16 年，在一起生活的時間加起來只有 4 年。這對夫婦育有 6 個孩子，分別是詹姆士（James，1763 年 −1794 年）、納撒尼爾（Nathaniel，1764 年 −1781 年）、伊麗莎白（Elizabeth，1767 年 −1771 年）、約瑟夫（Joseph，1768 年 −1768 年）、喬治（George，1772 年 −1772 年）和曉治（Hugh，1776 年 −1793 年）。看得出這 6 個孩子，多數都沒長大就死去，有兩個甚至沒活到一歲，最長命的長子死於 1794 年，年僅 31 歲。

　　1776 年庫克離家時，似乎料到了自己將有去無回，於是留下了一份遺囑。但他沒能料到自己會在西方最浪漫的日子 —— 情人節，在新發現的夏威夷死去。庫克死了，但庫克苦命的夫人卻很長壽，一直活到 93 歲。

　　值得慶幸的是，1830 年庫克夫人 81 歲時，畫家威廉‧亨德森（William Henderson）為她畫了一幅《伊麗莎白‧庫克夫人肖像》，這是她留給後世的唯一畫像。這幅油畫背後寫有題記：「MrsElizth Cook. Aged 81 years. W. Henderson. Pinxt. 1830」，即「伊麗莎白‧庫克夫人，81 歲，威廉‧亨德森，1830 年繪」。此畫現藏悉尼新南威爾士州立圖書館。

　　這幅半身畫像縱 75cm，橫 63cm，從線條分明的面部輪廓看，庫克夫人年輕時應是位美人，晚年仍然俊朗，不失尊嚴。庫克夫人為了畫像可能

特別打扮了一下，戴了大花帽子，披着黑色緞子披肩，右手食指戴着與庫克船長的結婚紀念戒指。但就是這雙手，在與人生告別之際一把火燒了所有庫克船長在海外寫給她的信。

　　庫克最後的祕密，灰飛煙滅。

>>>
《伊麗莎白・庫克夫人肖像》
亨德森（1830 年）

Portrait of Elizabeth Cook by
William Henderson

拿騷王子邂逅大溪地女王

——《拿騷王子肖像》勒布倫（1776 年）

　　這幅《拿騷王子肖像》伴隨 2020 年美國印第安納波利斯藝術博物館的「從倫勃朗到莫奈：歐洲繪畫 500 年」中國巡迴展，在廣東、湖南和四川等地的博物館展出。從繪畫技巧而言，它並不出一幅出眾的畫作，但從畫裏畫外的故事而言，它却有着非比尋常的魅力。

　　先說作者伊麗莎白·路易絲·維熱·勒布倫（Élisabeth Louise Vigée Le Brun），她是歐洲藝術史上少有的女性畫家中最為成功的一位。她出生在一個藝術之家，後來嫁給畫家和畫商勒布倫。1779 年 23 歲的伊麗莎白·勒布倫被路易十六的妻子瑪麗皇后召入凡爾賽宮，成為宮廷畫師。十餘年間，她為瑪麗皇后畫了三十多幅精美絕倫的肖像。法國大革命開始後，作為瑪麗皇后的密友，鐵杆保皇派，勒布倫為避殺身之禍，匆匆逃往國外，一直到 1801 年才返回巴黎。

　　勒布倫一生致力於肖像畫，共創作了八百多幅作品，絕大多數是肖像畫。這幅《拿騷王子肖像》創作於 1776 年，是勒布倫進入王宮前的早期肖像作品。勒布倫的肖像畫，主人公都是王宮貴族，這幅畫中的公子哥被展出方譯為「Prince of Nassau」（拿騷王子）。「拿騷」是複雜的哈布斯堡權貴家族中的一支德意志貴族。這位「拿騷王子」的全名叫卡爾·海因里希·馮·拿騷－西根（Karl Heinrich von Nassau-Siegen），是出生於法國的德意志貴族，其祖先在 12 世紀時始為德意志「拿騷伯爵」，後開枝散葉於西歐，其中最為著名的「拿騷王子」是「奧蘭治－拿騷王子」，他後來成為荷蘭第一位國王威廉一世。

　　畫中的這位「拿騷王子」拿騷－西根，年少時就喜歡探險。勒布倫在拿

騷－西根年少時，為這位小王子畫過一幅肖像畫，畫中的拿騷－西根手持一幅世界地圖，展示了他探索世界的夢想；後來，他真就實踐了這一夢想——1766－1769 年，他參加了法國探險家路易·安托萬·德·布干維爾伯爵（Louis Antoine de Bougainville）的環球航行，成為巴黎令人艷羨的人物。

説到海上探險，法蘭西比之英格蘭，還要後知後覺，一直到路易十五時代，法國航海家的環球航海和尋找南方大陸的計劃才獲得批准。路易十五對提出並執行這個計劃的探險家路易·安托萬·德·布干維爾伯爵説：「在開赴中國的途中，你將在太平洋海域探勘橫陳在印度與美洲西海岸之間的陸地。布干維爾先生，你一旦發現新陸地，就應立即在各處插上旗幟，並以國王陛下的名義簽署所有權證書。」

經過兩年又七個月的航行，1769 年 3 月布干維爾率領的三桅戰艦「賭氣者號」和「恒星號」終於返回到布列塔尼。雖然，布干維爾的航行距離麥哲倫、德雷克的環球航海已過去兩個多世紀了，但它最終還是開創了多項航海紀錄：這是法國的第一次環球航行；這次探險航行「只失去了七個夥伴」，創造了世界環球航行傷亡率最小的紀錄；此外，探險隊的博物學家菲利伯·康默森（Philibert Commerso）的管家珍妮·巴利（Jeanne Barē），女扮男裝隨船而行，成為世界女子環球航行第一人。

在太平洋的航行中，布干維爾率領的兩艘船先後在大溪地、薩摩亞群島和所羅門群島停靠。但這裏的島嶼早已被葡萄牙、西班牙、荷蘭、英格蘭的航海家「發現」過，不過，布干維爾還是發現了 3 個以前無人知曉的島嶼，其中最大的島嶼以他的名字命名為「布干維爾島」。

雖然，布干維爾的航行在「發現」的意義上，成就不高，但他的航行和他出版的《環球紀行》一書，還是在歐洲思想界和藝術界產生了巨大影響。他在書中説，到了大溪地，「我好像到了伊甸園，處處充滿熱情、休憩、安逸、歡愉，以及幸福的表像」。他提出的島上原始社會更優越的觀

點，影響了法國大革命以前盧梭等人的烏托邦思想，並在藝術界掀起的一股「大溪地熱」。

這幅《拿騷王子肖像》正是在這個背景下創作的，畫中勒布倫以兩個道具暗示了這一偉大航行：愛好冒險的拿騷－西根，似榮歸故里，穿着粉紅色的禮服，右手扶的地球儀，象徵着他參與了法國第一次環球航行；他的左手指着航行日志中打開的航海圖，地圖上特別標記了「大溪地」（Tahiti）的字樣，暗示着拿騷－西根在大溪地著名的邂逅。據説，1769 年 3 月探險船隊回到布列塔尼後，拿騷－西根曾對人談起他在大溪地與女王（其實就是女酋長）的浪漫情史，女酋長曾打算把「王座」讓給他。實際上，拿騷－西根後來娶了一位波蘭貴婦；再後來，他接受俄國女沙皇葉卡捷琳娜大帝和權臣波將金公爵的聘請，成為一名俄國海軍軍官。

勒布倫生活在洛可可藝術風行的年代，但她的作品更傾向新古典主義風格，所以，她的新古典主義肖像很華美，也很有當代性。比如這幅《拿騷王子肖像》即以暗喻的形式，記錄了路易十五時代的航海壯舉，似乎也為路易十六啓動新的海上探險埋下了伏筆。

>>>

《拿騷王子肖像》勒布倫（1776 年）

Portrait of the Prince of Nassau by
Élisabeth Louise Vigée Le Brun

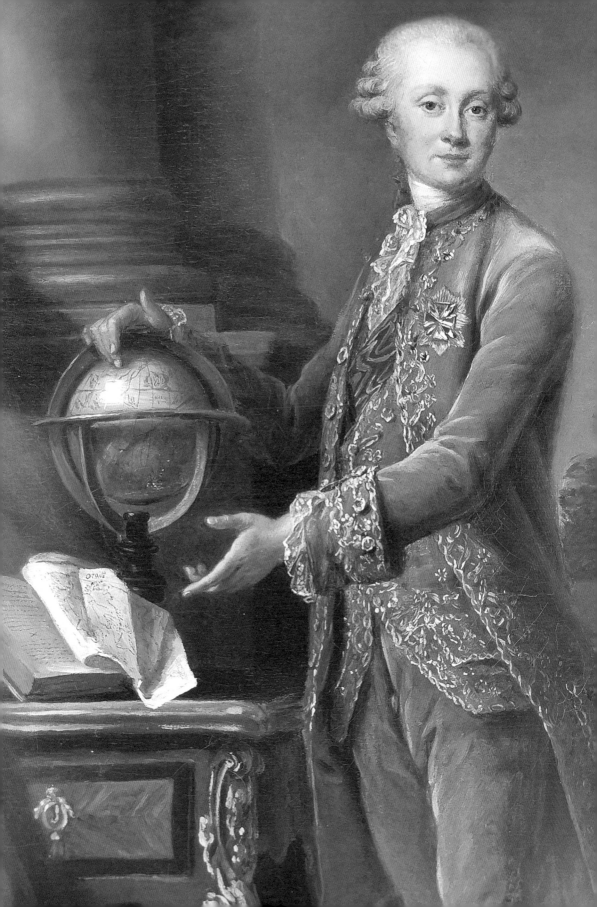

拉佩魯茲接續了庫克的悲壯

——《1785 年 6 月 29 日，路易十六指派拉佩魯茲環球探險》蒙西奧（1817 年）

　　歐洲歷史上，有三位國王被處死，他們是：英王查理一世、法王路易十六和俄國皇帝尼古拉二世。說起來，1793 年被革命群眾送上斷頭台的 38 歲的路易十六，雖然酷愛製鎖，也算不上一個昏君，甚至是一個「激進改革家」，同時，還是一個對航海探險頗有興趣的國王。

　　1779 年 2 月 14 日，庫克船長在夏威夷海灘被土著殺死，英國的遠洋探險暫時停止。路易似乎看到了法國人在大洋上的利益。於是將海軍將領康特·德·拉佩魯茲伯爵（Count de La Perouse）召到凡爾賽宮，命他率領船隊進行環球科學考察。

　　康特·德·拉佩魯茲伯爵出生於法國貴族家庭，15 歲起在法國海軍服役，參加過七年戰爭和美國獨立戰爭。路易十六非常欣賞他的能力和人品，所以，將太平洋科學探險的任務交給了時年 28 歲的拉佩魯茲伯爵。

　　1785 年 8 月 1 日，拉佩魯茲船長率領兩艘法國戰艦羅盤號（La Boussole）和星盤號（L'Astrolabe）200 多人，其中包括 17 名科學家，離開法國，開始環球考察探險活動。1787 年 9 月，科考船抵達西伯利亞的彼得羅巴甫洛夫斯克港。此時，船長拉佩魯茲派他的一位隨從帶着探險隊的航海日記、計劃和地圖，登陸西伯利亞，通過陸路返回法國。由此人們得已知悉，科考船從法國西部的布雷斯特港啟航後，穿過大西洋，繞過合恩角，進入太平洋，而後北上考察了北美西海岸，隨後向西航行來到菲律賓群島，北上來到澳門，繼而向東北方向航行從日本海向東，穿越了俄羅斯庫頁島與日本北海道之間的水道，並將這個海峽被命名為：拉佩魯茲海峽。接着北上來到西伯利亞的彼得羅巴甫洛夫斯克港。

1788 年 1 月 26 日，一路南下的科考船到達了澳大利亞植物學灣口北岸登陸。早在 6 天前由菲利普船長率領的英國第一艦隊則在植物學灣口南岸登陸。六周後，遠征隊踏上了返回法國的行程，從 1788 年 3 月後，法國宮廷再也沒有收到有關艦隊的消息，1791 年法王路易十六又派遣了一支遠征營救隊赴太平洋搜尋，却無功而返。據說，1793 年 1 月 21 日，路易十六走上刑台前，還在問：「我們有關於拉佩魯茲的消息嗎？」

三十年過去，拉佩魯茲的船隊仍無消息，這次探險成為了「歷史」。1817 年，法國歷史畫家尼古拉斯・安德烈・蒙西奧（Nicolas-André Monsiau）受法國皇室之約，繪製了表現 1785 年 6 月 29 日，路易十六在海軍陸戰隊卡斯特瑞斯（Castries）元帥的陪同下，在凡爾賽宮向拉佩魯茲伯爵下達了環球探險的指示的歷史畫面。

蒙西奧是一位法國歷史畫家，同時，他也是一位精湛的繪圖員，所以這幅畫中的桌上、椅上和地上都是地圖，畫中央鋪在桌上的是一幅大尺寸的世界航海圖。熱愛地理的路易十六正在向拉佩魯斯交待任務，他手指着的地方是澳大利亞，畫家似在暗示拉佩魯茲正是離開這裏之後，消失於澳大利亞東邊的海域。在國王的身後，卡斯特瑞斯元帥手裏握着國王的指令。

《1785 年 6 月 29 日，路易十六指派拉佩魯茲環球探險》，這幅縱 172cm，橫 227cm 的大畫，看上去似在紀念這次悲壯的探險，實際上是「別有用心」。1815 年，拿破崙在滑鐵盧戰敗，宣佈退位，隨後被流放到聖赫勒拿島，路易十八藉機復辟，當上法王。為了重塑被送上了斷頭台的哥哥路易十六的榮耀，法國皇室訂製了這幅突出了路易十六運籌帷幄的領袖形象。此時，距離路易十六之死，已過去了 24 年。這幅畫至今仍挂在凡爾賽宮。

蒙西奧這幅畫誕生九年後的 1826 年，英國航海家在所羅門聖克魯斯群島的瓦尼科羅礁盤發現了科考船殘骸，拉佩魯茲伯爵及其 220 名船員沒有一人幸存。此後，在沉船礁盤陸續找到一些考察隊的遺物。

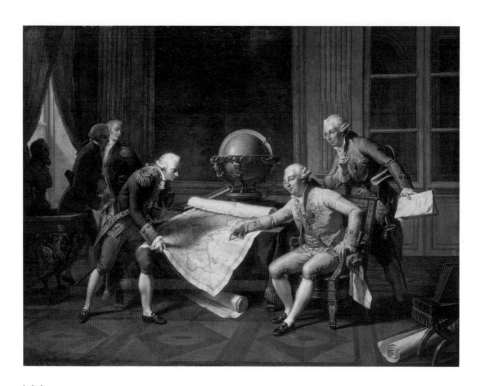

>>>

《1785 年 6 月 29 日，路易十六指派拉佩魯茲環球探險》蒙西奧（1817 年）

Louis XVI giving his instructions to La Pérouse by Nicolas-Andre Monsiau

　　1963 年澳大利亞新南威爾士州在植物學灣北岸的班克斯岬，建立了一座拉佩魯茲博物館（La Perouse Museum），館中陳列從拉佩魯茲兩艘科考船殘骸中打撈出來的大量地圖、航海儀、文物等 2,000 多件文物。

　　最後要說的是：當年法國軍隊中一位年輕軍官候補生拿破崙‧波拿巴，曾申請參加這次探險遠航，但遭到了拒絕。此舉為法國挽救了一位未來皇帝，也為歐洲增添了一場巨變。

沾光大航海的科學巨人

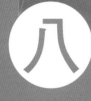

聖赫勒拿島與南天星表

——《哈雷肖像》穆雷（約 1687 年）

　　前邊説過，大航海與文藝復興相伴而生，這場變革，又直接引發了
16 至 17 世紀的「科學革命」。人們通常以波蘭天文學家哥白尼（Nicolaus
Copernicus）1543 年出版《天體運行論》作為科學革命的發端，它為「舊
世界」與「新世界」劃出了清晰的界線。值得玩味的是英文中「革命」
（Revolution）一詞，其原意就是「天體運行」。哥白尼的《天體運行論》的
英譯即「On the Revolutions of the Celestial Spheres」。

　　人們常説科學革命的本質是科學思維方式的革命，往往忽略了科學革
命的客觀條件，至少，沒有大航海開闢出的新航路，哈雷也好，達爾文也
好，都無法在大不列顛島上「思維」出改變世界的科學理論。「以天經定地
義」是中外地理學的通用方法，天文學為古代航海提供了重要的導航信息，
進入大航海時代，航海家則「反哺」了天文學。

　　1502 年 5 月 21 日，葡萄牙航海家卡斯特利亞（Castella）在赤道以南
的大西洋中發現了一個小島，這一天是天主教日曆中的聖赫勒拿日，此島
遂被命名為「聖赫勒拿島」。此島是葡萄牙人在大航海早期收穫的一粒果
實，密不告人。直到 1588 年英格蘭航海家卡文迪什（Cavendish）船長到
達該島之前，除葡萄牙人之外，世界不知有此島。1659 年聖赫勒拿島被英
格蘭的東印度公司佔領。這一年，愛德蒙·哈雷（Edmond Halley）剛剛 3
歲，正蹣跚着向新世界走來。

　　哈雷和喜歡坐在蘋果樹下思考的牛頓不一樣，這位熱愛航海的天文學
家更喜歡出門實踐。1676 年 20 歲的哈雷在牛津大學王后學院畢業，他放棄
了獲得學位的機會，搭船去了聖赫勒納島。

聖赫勒拿島距非洲西岸 1950 公里，離南美洲東岸 3400 公里，孤懸於南緯 15°56′，西經 5°42′的南大西洋中，像世界的棄兒，卻是觀測南半球星系的好地方。哈雷用他六分儀觀測鏡建立了一座簡便的天文台，在此完成了記有 341 顆恆星精確位置的南天星表——填補了天文學界沒有南天星表的空白。1678 年 22 歲哈雷刊佈了《南天星表》，順利入選皇家學會成員，聖赫勒納島使他成為西方天文學大師第谷之後的又一位天文學巨人，人送雅號「南第谷」。

哈雷的這幅肖像大約繪製於他成名後的 1687 年，作者是蘇格蘭肖像畫家托馬斯·穆雷（Thomas Murray），他是繪畫大師約翰·萊利的學生。據說，穆雷是「一張臉畫家」，他只完成臉部，其餘部分由學生來完成。不知這幅畫是不是這樣，但畫中哈雷手裏的那張紙，還是挺有意思。我請教上海交通大學講席教授江曉原先生。他回覆說，「圖看不太清，可能是彗星軌道示意圖。彗星軌道分為橢圓、雙曲線、拋物線三種類型，此畫顯示的似乎是一個拋物線和一個圓。可以理解為探討彗星的情形」。它至少是一幅天文圖，畫家是想以這一「焦點」折射出主人公的專業背景和追求。後來，還有其他畫家給成名後的哈雷畫肖像，但皇家學會懸掛的則是穆雷畫的這一幅，可謂之哈雷肖像畫中的「名畫」。

哈雷的《南天星表》得益於大航海送來的聖赫勒拿島，他本人也為航海事業做出了獨特貢獻，一是他發明了深海潛水鐘，二是他通過遠洋實踐繪製出一張顯示大西洋各地磁偏角的航海圖，這是世界上第一張繪有等值線的地圖。圖中每條曲線經過的點，磁偏角值都相同。今天我們常看到的等高線地形圖、等氣壓線天氣圖，都來自哈雷航海圖的創意，人們由此將等值線稱為「哈雷之線」。

EDMVND. HALLEIVS LL.D.
GEOM. PROF. SAVIL. & R.S. SECRET.

站在庫克肩上的植物學巨人

——《班克斯、索蘭德和奧麥》帕里（1775 年－1776 年）
——《班克斯與朋友們談話》莫蒂默（1777 年）

　　庫克船長 1768 年至 1771 年環球遠航，沒能完成在南太平洋搜尋「未知的南方大陸」的祕密使命，所以奮進號回國時，大出風頭的不是庫克船長，而是自費搭船考察的植物學家約瑟夫・班克斯（Joseph Banks），他和助手帶回的近千種新發現植物，令人大開眼界，並對日不落帝國的貿易拓展，產生巨大影響。

　　這幅《班克斯、索蘭德和奧麥》大約創作於 1775 年至 1776 年之間，作者是威爾士畫家威廉・帕里（William Parry）。帕里 16 歲開始接受學院式的繪畫教育，畫這幅作品時剛當選為皇家藝術學院副教授。這一年的倫

>>>
《班克斯、索蘭德和奧麥》
帕里（1775–1776 年）

Omai, Sir Joseph Banks and Daniel Charles Solander by William Parry

<<<
《哈雷肖像》穆雷
（約 1687 年）

Portrait of Edmond Halley by Thomas Murray

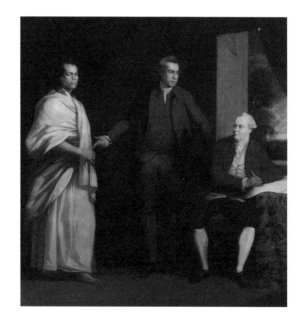

敦夏季畫展中，他有 5 幅肖像作品入選，可謂畫界新星。不幸的是帕里 47 歲就撒手人寰，傳世作品極少，這幅畫是他的代表作之一。

這幅畫受到後世的喜愛，含有對畫家藝術水準的肯定，但也有另一個重要因素，就是此畫記錄了兩位植物學大師 —— 班克斯和丹尼爾・索蘭德（Daniel Solander）的身影，和一位來自塔希提的「野蠻人」奧麥。客觀地說，當年英格蘭能在植物學領域領先於世界，正是由這兩位好友共同創造，而世人多知道前者，而忽略後者。

班克斯出生於倫敦一個貴族家庭，20 歲時繼承了父親留下的巨大遺產，成為最富有的年輕人之一。不過，班克斯沒將金錢用於享樂，而是投入到他酷愛的植物學研究。1768 年班克斯交付一萬英鎊（這筆錢足夠造一條中等船了），帶着索蘭德和畫家帕金森等 5 個助手，30 個箱子，登上了庫克船長的奮進號科考船。此後，很長一段時間，索蘭德一直擔任班克斯的助手和祕書。這幅畫中站在中央的班克斯似在講着什麼，右側坐着的索蘭德似邊聽邊記，左邊的赤足黑人是他們的僕從和助手。

其實，比之畢業於牛津大學卻是自修植物學的班克斯，索蘭德絕對是師出名門，他是瑞典博物學家、植物分類學締造者卡爾・馮・林奈（Carl von Linné）的親傳弟子。植物學界有句話叫「上帝造物，林奈分類」。植物分類大師林奈當年看上了索蘭德，勸索蘭德從人文專業轉入植物學專業，並親自教索蘭德。在瑞典讀完植物學專業後，索蘭德受林奈之託到英格蘭蒐集分類學資料。他在倫敦幫助大英博物館進行植物分類，1764 年成為皇家學會外籍會員，並結識了班克斯。正是由於班克斯出資，他才以助手的身份登上了奮進號，加入了庫克船長領導的那次偉大遠航。

1771 年索蘭德隨奮進號返回英格蘭後，又陪同班克斯出海做過一次植物學考察，此後，一直留在英格蘭，至死沒回瑞典。1773 年至 1782 年，他又回到大英博物館自然歷史部工作，他發明的「索蘭德保存箱」，今天仍是

圖書館和檔案館存儲植物標本和手稿的最好方式。

1782 年索蘭德病故，作為皇家學會會長的班克斯，沒能為好友索蘭德編輯出版他的著作。有史家認為，班克斯一直把索蘭德當作為自己的助手和僕人，而不是與他平等的植物學家，這使索蘭德的聲名大受影響。

與之不同的是，奮進號回國後，30 多歲的班克斯成了明星級的自然學家。他憑着這份名氣與財大氣粗，曾一度想取代庫克指揮第二次太平洋航行，後來，由於他要對船體進行適應植物學考察的改造，受到強烈反對，最終在航行開始前選擇退出。

不能遺漏的是，庫克第二次太平洋航行，雖然沒有帶上班克斯，但1775 年返回英國時，卻為班克斯帶回來一個塔希提青年奧麥（Omai）。很快班克斯就請人畫了這幅他在林肯郡家中與奧麥交談的畫。畫上的奧麥被精心打扮了一番，上身是褐色外套，下着白色緞子禮褲，但打着赤腳，似表明這是一位「高貴的野蠻人」。索蘭德已發福了，坐在桌邊記錄這個紅褐色的「標本」。奧麥在隨庫克船長第三次太平洋考察回到家鄉之前，一直是上流社會的寵兒，被班克斯帶着參加各種聚會，甚至還見了喬治三世國王。

表現班克斯「談話」主題的作品，還有一幅得以傳世，現在收藏在澳大利亞國家圖書館，1996 年堪培拉舉辦《智慧國度》藝術展時，這幅「班克斯與朋友們談話」被列在最前面。這幅畫是英國畫家約翰‧莫蒂默（John Mortimer）1777 年在倫敦創作的，畫面虛擬的場景是約克郡海邊班克斯朋友的農場。畫面最左側的是索蘭德，穿紅上衣坐於巖石上的是班克斯，畫中央手揮帽子的是庫克船長，他旁邊是班克斯日誌和庫克日誌的編輯約翰‧霍克斯沃思博士，靠在雕像旁的是奮進號科考船的贊助人海軍大臣桑威奇伯爵（便餐「三明治」得名於此人）。這場「名流談話」要表現的是日不落帝國對世界的征服，不僅包括對太平洋土地的佔有，包括填補植物學的空白，甚至包括通過植物擴張帝國的經濟實力和對世界的掌控影響，比如，

後來在印度和錫蘭種植中國茶樹，還有往澳大利亞遣送罪犯拓荒，都與這裏的談話主角班克斯有關。

　　莫蒂默創作這幅作品的第二年，即 1778 年，班克斯出任皇家學會會長，直至去世，在這把椅子上坐了 42 年。因其自然學的盛名，他還擔任了皇家植物園 —— 邱園的名譽園長。在他的影響下，邱園集中了來自世界各地的植物，構建了世界最大的植物園，以至，全世界的植物園都依此建造，班克斯也被尊為「植物園之父」。而今，邱園已是聯合國認定的世界文化遺產，倫敦的重要景點之一。

>>>
《班克斯與朋友們談話》莫蒂默（1777 年）

Captain James Cook, *Sir Joseph Banks*, *Lord Sandwich*, *Dr Daniel Solander and Dr John Hawkesworth* by John Hamilton Mortimer

小獵犬號船長的魔咒

——《貝格爾號》馬滕斯（1831 年 −1836 年）

　　1820 年，英格蘭皇家海軍造了一艘 27 米長、雙桅、10 炮的軍艦，因其小巧，命名為：HMS Beagle，意為「小獵犬號」，中文多音譯為「貝格爾號」。這小船一誕生就預示了它將是一條風風光光的名艦。這年 5 月，貝格爾號首航，剛好趕上新建的倫敦塔橋竣工，於是成了第一艘通過新橋的船，載入史冊。

　　後來，它出了更大的名，其中也包含「剋死」船長的魔咒。

　　1826 年至 1830 年，貝格爾號首任船長林格爾・斯托克斯（Pringle Stokes）指揮它做航海考察，艱苦的航行令船長不堪重負，未及返航，便精神錯亂，飲彈自盡。

　　1831 年至 1836 年，貝格爾號第二任船長菲茨・羅伊（Fitz Roy）（他還是一位氣象預報先驅），指揮它做航海考察，但達爾文的考察的「成果」給他的信仰帶來巨大壓力。1859 年《物種起源》出版後，他憤怒地宣稱達爾文背叛了自己。在第二年著名的「牛津論戰」中，他手捧《聖經》，高喊「聖書啊！聖書啊！」離開會場。最後，因精神錯亂而自殺。

　　這艘造價 7,800 英鎊的小型軍艦為科考而生，三次遠航全都是科考，其中最偉大成果誕生在第二次環球考察。皇家海軍給它下達的科考任務是：研究和勘察南美洲的東西兩岸和南太平洋島嶼。其實，這次「科考」只是掩蓋大英帝國研究南美市場和殖民情況的一個藉口而已。有意思的是這次考察真的帶回了改變世界的大發現，這個我們後面再談，還是先說傳奇的貝格爾號。

　　1831 年 12 月 27 日，貝格爾號從英格蘭西南部的普利茅斯港啟航

>>>

《貝格爾號》馬滕斯（1831 年 −1836 年）

HMS Beagle by Conrad Martens

（1620 年「五月花」號也是從這裏啟航，此「普利茅斯」是世界各地同名城
市的發源地）。船上載有 12 位軍官，一位水手長，42 位水兵和 8 位少年見
習水手，一位醫生，一位專門看管天文鐘和其他儀器的人，一位繪圖員，
一位曾去過火地島的傳教士和 3 位火地島土著人。只有兩個與航行無關的
人，一位是 22 歲的博物學家達爾文，一位是畫家奧古斯特·厄爾（後來生

病，換上了畫家康拉德・馬滕斯 Conrad Martens）。1833 年底，貝格爾號跨越大西洋來到蒙得維的亞（Montevideo，今天的烏拉圭首都）附近，隨行畫家奧古斯特・厄爾（Auguste Earl）因病上岸，不能繼續參與航行。正在這裏進行創作的倫敦畫家康拉德・馬滕斯與菲茨・羅伊船長簽約成為隨行畫家，他也由此與達爾文結下了一生的友誼。

馬滕斯的父親是奧地利駐倫敦的領事和商人，但馬滕斯沒繼承家傳的經商本領而是另尋出路學習水彩畫。馬滕斯擅長海景畫，這幅《貝格爾號》（1831 年 −1836 年）即是以海景畫的形式記錄了貝格爾號在火地島南部海峽航行的場景。現在這一水域就被稱為「貝格爾水道」。2007 年，我在烏斯懷亞考察，曾乘船在這裏轉了一圈，小島上到處都是密集的鸕鶿、海豹、海獅……可以想象達爾文當年有多激動。而今，這裏的動物變化不大，但人類「進化」得太快了，火地島的土著人已絕種。畫中出現的土著人和他們劃的小船 —— 這個世界盡頭的古典景象，永遠定格在馬滕斯的畫面中。

離開火地島，貝格爾號進入了太平洋。1835 年馬滕斯離開貝格爾號，落腳悉尼，一直到 1878 年心絞痛死在悉尼。馬滕斯是澳大利亞最高產的風景畫家，1837 年他帶着「澳大利亞水彩畫」到倫敦皇家學會展出，而後，又赴巴黎展出。1862 年他收到達爾文的來信，並回信祝賀《物種起源》出版成功。

貝格爾號的結局也有些詭異。

1870 年貝格爾號拍賣給了兩個廢料商人，但沒人見到它的解體，其下落成為不解之謎。近些年，總有海洋考古學家聲稱，貝格爾號沉沒在不列顛島東南部艾塞克斯郡的一個河口淤泥下，總有一天會重見天日。

達爾文的時間軸

——《青年達爾文肖像》里士滿（1840 年）
——《晚年達爾文肖像》科利爾（1881 年）

　　說完貝格爾號，該說說這條船上最重要的「乘客」——查爾斯・羅伯特・達爾文（Charles Robert Darwin），1831 年他登船時 22 歲，完全是個毛頭小夥，雖然學過兩年醫學，又在劍橋大學讀了三年神學，愛好生物學，但還稱不上生物學家。必須承認是貝格爾號這個超級搖籃，繞着地球搖啊搖，用 5 年時間把達爾文培養成科學巨人。

　　達爾文遠航歸來的第二年，也就是 1837 年，即開始寫第一本物種演變筆記。此後的 20 多年裏，他的著述無不由貝格爾號談起；1839 年，他啟動了歷時 5 年的五卷本巨著《貝格爾號航行期內的動物誌》寫作工程；這一巨著剛剛完成，他又啟動了歷時 3 年的三卷本巨著《貝格爾號航行期內的地質學》寫作工程……貝格爾號為他提供了充足的無可撼動的動植物和地質結構的演變依據，他先是悄悄寫出闡述進化論的論文，按而不發，到了 1859 年，他成竹在胸地從書卷中緩緩起身，舉起照亮世界的火種——《物種起源》，「神造論」和「物種不變論」紛紛坍塌。恩格斯（Friedrich Engels）將達爾文的「進化論」列為 19 世紀自然科學的三大發現之一（其他兩個是細胞學說、能量守恆轉化定律）。

　　現在看看寫作進化論時的「青年達爾文」會很有趣。這幅肖像是喬治・里士滿（George Richmond）1840 年創作的水彩肖像，也是後世審視青年達爾文的經典形象。此時的達爾文剛剛結婚一年，也剛剛當上爸爸，看上去還是個有朝氣又很斯文的小夥子。畫面中作者沒有安排任何顯示主人公作為生物學家的道具，比如動植物標本一類的東西。此時，《物種起源》還

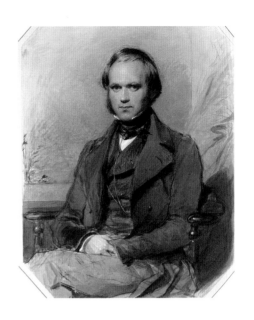

只是達爾文的腹稿，他顯得平和且與世無爭。

　　達爾文作為逆天人物是在 1859 年《物種起源》（完整書名為《依據自
然選擇或在生存競爭中適者存活討論物種起源》）正式出版之後。知天命之
年的達爾文，刺破「天機」，成為輿論的焦點。1860 年牛津大學開展了著
名的「進化問題大辯論」。辯論沒有結果，1871 年達爾文又推出另一巨著
《人類的由來》，反對達爾文的人更多了。諷刺達爾文的漫畫像層出不窮，
他被畫成猴子，畫成猿。但更多的畫家，還是願意在畫布上展現達爾文晚
年的神采。

　　這裏選擇的《晚年達爾文肖像》是約翰·科利爾（John Collier）在
1881 年創作的作品。畫中的達爾文 70 多歲了，頭髮幾乎掉光，胡鬚則很
旺，他手裏拿着帽子，披着大衣，腰有些彎，深沉而倔強地直視前方。

　　科利爾除了是拉斐爾前派風格的傑出肖像畫家之外，他還有另一個重
要「背景」——赫胥黎的女婿。世所公認，赫胥黎是「達爾文的堅定追隨

者」。或許，這份叛逆也傳染給他的女婿，科利爾妻子病故後，他又娶了赫胥黎的另一個女兒。這種婚姻在當時社會不可能得到祝福，他們只好跑到國外，在挪威結婚。

　　科利爾的肖像範圍廣泛，他不僅畫了達爾文，還畫了他的岳父赫胥黎，還有善寫動物的小說家吉卜林，以及演員、元帥，甚至印度的王公貴族。於今，包括這幅《晚年達爾文肖像》在內的至少有 16 幅科利爾的肖像作品被英國國家美術館和泰特美術館收藏。

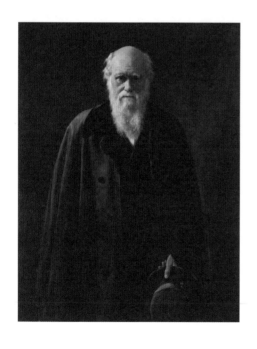

<<<
《晚年達爾文肖像》科利爾
（1881 年）

Charles Robert Darwin by
John Collier

藝術在東方

沒有比絲綢更「洛可可」了

——《熱爾森畫店》華托（1720 年）
——《波蘭女人》華托（1717 年）

　　西方藝術的浮華脈絡是先有巴洛克，後有洛可可。「Rococo」這個詞由法語「Rocaille」（貝殼工藝）和意大利語「Barocco」（巴洛克）拼合而來。如果說，源自意大利的巴洛克是從西方古典藝術中抽離出奢華的貴族範兒，那麼，產自法國的洛可可則是從東方藝術中提取出的華貴因子。當然，也可以把這兩種藝術風格看作是西方藝術對典雅奢華的持續追求，前期偏於宏大華麗，後期偏於奢靡頹廢。像今天所說的「有錢就任性」一樣，西方人在大航海中發了橫財，於是滋生出一脈傳承幾百年的浮華藝術。

　　18 世紀的巴黎是歐洲時尚的風向標。這個世紀之初，巴黎畫家創造了一種新的藝術風範 —— 洛可可。如果非要選出一個洛可可領軍人物，那一定是讓·安東尼·華托（Jean Atony Watteau）。華托在演繹他的奢靡風格時，特別看好東方元素，尤其是對絲綢有獨特表現。比如，這幅《熱爾森畫店》。

　　熱爾森畫店是巴黎真實存在的畫店，1702 年華托從佛蘭德斯的法國一側（這一地區在華托出生的前 6 年，剛剛劃歸法國）的瓦蘭希恩村，來到巴黎學習繪畫，同時，在畫店裏當學徒，掙點生活費。當年，正是有了畫商熱爾森先生的幫助，他才有了安身立命之地。1720 年已經功成名就的華托，為答謝患難相助的熱爾森先生，專門為他的畫店畫了這幅《熱爾森畫店》，熱爾森將其作為招牌畫掛在店裏，後人也稱此畫為《熱爾森招牌》。

　　「畫店畫」是西方的一種主題畫，由於這一畫種的紀實性，使得背景上的畫成為藝術史研究的重要目標。比如，熱爾森畫店牆上的名家名作中，就有魯本斯的作品，它出現在這裏無疑是在向魯本斯和巴洛克風格致敬。畫店中的人物情態，也是當時貴族社會的縮影：他們穿着講究，正附庸風

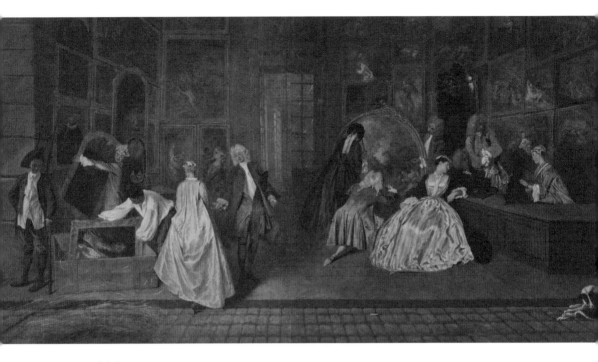

>>>
《熱爾森畫店》華托（1720 年）

Gersaint's Shopsign by Jean-Antoine Watteau

>>>
《熱爾森畫店》局部

>>>
《熱爾森畫店》局部

雅地挑選著名畫或摹製品。畫左邊正被裝箱的是路易十四肖像，它暗示着路易十四時代已經過去，路易十五的時代已經來臨，恰在兩個朝代交替之際，一種新的奢靡畫風萌生了。

最能表現奢迷畫風的是女人，尤其是畫中背對觀眾的女人，她那似乎拉長的身姿和一襲拖地的泛着金光的長袍最為誘人 —— 洛可可追求輕盈纖細的精緻典雅與甜膩溫柔 —— 這一切在華托筆下的絲綢女人身上得到了最完美表達。

華托特別喜歡在畫中表現身着絲綢的女人，一是東方絲綢在西方一直被視為奢侈品，它能顯示人的身份；二是絲綢穿在女人身上能很好地展示女人身形的柔順；為了展示女人絲綢服裝的細緻柔順，他甚至在自己的作品中，生造出一種上身窄小下身豐滿寬大的裙裝 ——「華托服」。據説，華托專門用一種光澤耀眼的稠性顏料，令畫中絲綢色澤豐潤，柔滑光亮。這種「絲綢女人」在華托1716 年畫的《兩姐妹》（Two Cousins）和 1717 年畫的《波蘭女人》中曾出現過，其人物與畫店中的幾乎一樣，但那幅畫的尺幅很小，只有縱 30cm、橫 36cm。

現在人們看到的這幅《熱爾森畫店》已不是它的原來面目，中間被斷開了，不像是一幅畫。其實，原畫縱 180cm，橫 306cm，之所以畫這麼大，是要用它做畫店招牌。這幅大畫甫一露臉，就引起了美術界的關注。不久，就被熱爾森賣給了一位法院參事。10 年後，這幅畫再次轉手，到1760 年時，有人將它一分為二賣給了兩個買家，分屬兩個收藏者，一直到很晚的時候，《熱爾森畫店》才得以合攏修復。

不過，比起這幅畫被分割更不幸的是，畫完這幅畫的第二年，華托就因結核病不治身亡，年僅 36 歲。這幅大畫成了他的絕唱。後來，這幅畫又被酷愛法國藝術的普魯士國王弗里德里希二世買去，永久收入柏林夏洛騰堡宮。

需要説清的是，華托在世時並不知道「洛可可畫派」這一説法，他若地下有知，一定會為自己的追隨者弗朗索瓦·布歇將這一風格發揚光大，還引領了一股更炫的藝術風潮 ——「中國風」而感到特別欣慰。

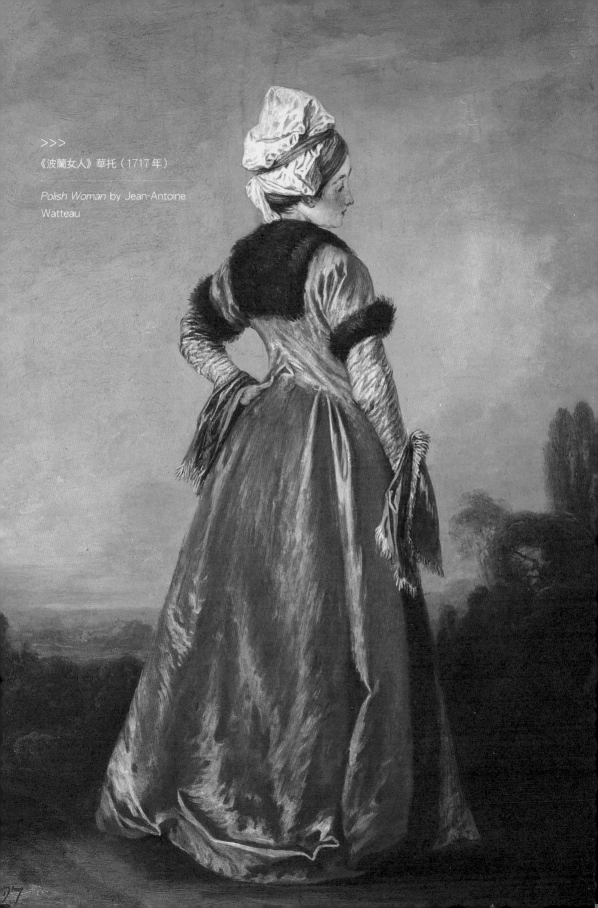

路易十五時代的「中國風」

——《化粧》布歇（1742 年）
——《中國組畫》布歇（1742 年）

　　路易十五時代是一個奢靡的時代，洛可可藝術風潮在繪畫中甫一露臉，就得到了貴族與宮廷的追捧，洛可可的弄潮兒弗朗索瓦·布歇（Francois Boucher），直接被請到宮中任皇家畫師，成為路易十五的情婦蓬巴杜侯爵夫人的美術老師。蓬巴杜侯爵夫人（Madame de Pompadour）是宮中洛可可藝術的第一受益人，布歇的傳世名作《蓬巴杜侯爵夫人》，將其雍容華貴、美豔聰慧融於一身，讓這位路易王朝第一美人和才女，百世流芳，這幅畫現收藏在蘇格蘭國立美術館。

　　能得到皇室恩寵的當然不是等閒之輩。出生在巴黎美術世家的布歇，少年時代起，就接受身為圖案畫家的父親指導，20 歲時，布歇參加了巴黎美術學院舉辦的繪畫競賽，獲得了赴羅馬考察的一等獎。後來，他到意大利學習美術，1731 年返回巴黎，很快以洛可可畫風名動畫壇。1734 年，30 歲的布歇被選為巴黎美術學院院士，後又升為教授。

　　新航路開闢後，中國的瓷器、漆器和紡織品源源不斷地流入歐洲，這些進入西方富人生活的「中國元素」也漸漸融入到西方藝術創作之中。特別是 18 世紀初，以纖細、雅緻、華麗為特徵的洛可可藝術在法國興起後，藝術家們特別喜歡藉助中國瓷器、漆器、絲綢、家具、植物、園林等藝術形象表現上流社會的新奇與奢華。比如，前邊說過的華托，他的《兩姐妹》和《熱爾森畫店》都突出描繪了中國絲綢所展現的富貴華麗之光。

　　追隨華托洛可可畫風的布歇，在他的《化粧》中也選用了許多中國道具，如蒲扇、瓷器和花鳥屏風。似乎僅僅用「中國元素」在畫中展示奢靡

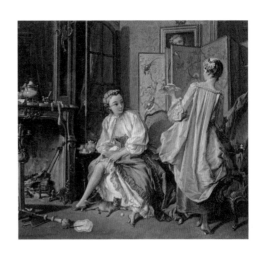

>>>
《化粧》布歇（1742 年）

La Toilette by Francois Boucher

與浮華，還不能滿足上流社會對中國藝術的渴望，布歇乾脆就畫了一系列中國主題畫：《中國皇帝上朝》《中國花園》《中國集市》《中國捕魚風光》《有中國人物的風景》。1742 年，布歇帶着他的中國組畫參加了巴黎沙龍展。這一組畫不僅引起藝術界的熱烈反響，還帶動了一股強勁的「中國風」（法語：Chinoiserie）。此時，歐洲人眼裏的中國，是東方文明的代表。中式的亭台樓閣、山水花鳥、陶盆瓷碗、錦衣絲袍，無不展示着高雅、華貴、炫麗的東方之美。這股「中國風」從繪畫與掛毯上興起，一直擴展到室內設計、裝飾藝術、家具與園林建築。

不過，真正到過東方、見過中國的畢竟是少數，布歇本人也沒有到過中國，他的創作多是藉助傳教士寫的遊記和傳說，還有海上貿易回來的中國商品，加上自己的想象綜合加工而成，而這種「中國風」在中國人眼裏，多有滑稽之處。

顯然，布歇分不清楚中國的元、明、清三朝，更無法見識紫禁城。他的《中國皇帝上朝》畫的清朝皇帝，不像清朝的皇帝，也不像明朝的皇帝。中國皇帝也不會在園林中「上朝」，更不會手撫地球儀處理中國朝政。

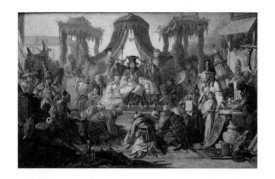

<<<

《中國組畫》布歇（1742 年）

The Chinese Wedding by Francois Boucher

布歇的《中國花園》也不是中國園林的樣子，亭子不是中式六角亭，而是西式的四方亭。花園的遊園人穿着好似戲服的奇裝異服，擺着在中國人看來甚至是不雅的姿勢。

還有《中國捕魚風光》，漁船小得不成比例，人也不像漁夫，岸上的人像在度假，不像捕魚人家。而《中國集市》《有中國人物的風景》畫中的人物與當時的清朝裝束相去甚遠，但無論如何也還算是中國人物。

雖然，這組畫在中國人眼裏很不中國，但畫中道具全是中國的，如青花瓷、花籃、團扇、中國傘等等。對於西方人來説，它們的中國特色很突出，這些畫和這種款式的掛毯很快被搶購一空。布歇以「中國風」為主調設計的女裝和飾品，也成為當時出入宮廷的貴婦人們所效法的榜樣。

「中國風」使布歇成為法國藝術界的紅人，1765 年巴黎美術學院聘任他為該院院長，他還獲得了「皇家首席畫家」的稱號。布歇的「中國組畫」算不上藝術精品，但作為成規模有影響的系列作品，還是見證並影響了當時西方的藝術趣味，至少算得上藝術史中的「名品」。

最後説一句，1814 年 11 月，僅僅復辟十個月的法王路易十八宣佈，在皇家學院創建漢學研究科目。從此，漢學不再是茶餘飯後的清談與風尚，而是法律效力下，對中國文化進行系統研究的學科，西方漢學由此開啟。

影響啟蒙運動的《趙氏孤兒》

——《在若弗蘭夫人沙龍裏誦讀伏爾泰的悲劇〈中國孤兒〉》勒莫妮埃（1812 年）
——《在悲劇〈中國孤兒〉中扮演曼丹的耶茨》凱特爾（1765 年）

「趙氏孤兒」的故事，在《左傳》中就有記載，到了司馬遷的《史記·趙世家》中被進一步文學化了。13 世紀，元雜劇作家紀君祥以《史記》為藍本，首次將它改編成舞台劇《冤報冤趙氏孤兒》，又名《趙氏孤兒大報仇》。

在歐洲「中國風」的熱潮中，1731 年法國傳教士馬約瑟在廣州將這部元雜劇譯成法文，並取名為《中國悲劇趙氏孤兒》，1734 年法國巴黎《法蘭西時報》刊發，這是西方「引進」的第一部中國戲劇，在當時的歐洲引起了巨大反響。這個故事深深地打動了推崇儒家文化的伏爾泰（Voltaire）。1753 年，這位法國啟蒙運動的主將、大文豪將它改編成《中國孤兒——五幕孔子之道》。1755 年 10 月，此劇在巴黎劇場上演，連開 17 場，可謂紅極一時。

這幅西方名畫《在若弗蘭夫人沙龍裏誦讀伏爾泰的悲劇〈中國孤兒〉》記錄的正是當年《中國孤兒——五幕孔子之道》上演時，受到熱烈追捧的一個場景。

沙龍（Salon）這個詞，1664 年首先在法國出現，它源於意大利文（Salone），本義是大型房屋的客廳。17 和 18 世紀，法國貴族婦女常常邀請社會上的名流，圍坐在自家客廳中聊天，交流文學、音樂與繪畫，他們或朗讀自己的著作，或討論新出版的圖書，或交流對某一部戲劇、某一幅繪畫的看法，觀點交鋒，思想碰撞。由於活動通常是在貴族家的沙龍中舉行，沙龍就變成了這種文化活動的代稱。

>>>

《在若弗蘭夫人沙龍裏誦讀伏爾泰的悲劇〈中國孤兒〉》勒莫妮埃（1812 年）

Reading of Voltaire's L'Orphelin de la Chine by Anicet Charles Gabriel Lemonnier

畫中前排右起第三人，即是此沙龍的女主人若弗蘭夫人（Madame Geoffrin）。若弗蘭夫人在聖奧諾雷大街的沙龍於 1749 年「開張」，讓啟蒙思想家和「百科全書派」有了聚會的地點。若弗蘭夫人沙龍不僅是巴黎最著名的沙龍之一，並且具有一定的國際知名度，瑞典國王古斯塔夫三世（Gustav III）、未來的俄國女沙皇葉卡捷琳娜（Catherine II）、波蘭遜王斯坦尼斯拉斯（Stanislas），都曾是這個沙龍的座上賓。

此畫表現了包括孔蒂親王（Prince Conte）、黎塞留三世公爵（Duke of Ricelieu III）、外交大臣舒瓦瑟爾（Étienne Choiseul）、出版局長馬爾澤爾布（Malesherbes）、重農學派經濟學家魁奈（Francois Quesnay）、杜爾哥（Anne-Robert-Jacques Turgot）、作曲家拉莫（Jean-Philippe Rameau）、《大百科全書》主編達朗貝（Jean le Rond d'Alembert）、哲學家愛爾維修（Claude Adrien Helvétius）、孟德斯鳩（Montesquieu）、封特內爾（Fontenelle）、狄德羅（Denis Diderot）、孔迪亞克（Etienne Bonnot de Condillac）等啟蒙時代法國政界、文學界、藝術界和上流社會的名流顯要。此時，所有參加聚會的人都在聚精會神地傾聽法蘭西喜劇院著名演員和導演列肯朗讀剛剛上演的伏爾泰的話劇《中國孤兒》……聽眾神情各異，或細心聆聽，或低語交流，一種對東方的猜想和自由的思想在沙龍中流動。

畫中主角是伏爾泰以半身雕像的形式立在畫中央，當時他因主張寬容和言論自由，正被官方追查，跑到日內瓦避難，無法出席巴黎的活動，這裏只好以雕像代表他了。受歐洲正在興起的「中國風」影響，伏爾泰特別關注中國文化，他認為孔子和儒家思想是一種道德的典範，也是一種自然宗教的典範。

啟蒙運動是繼文藝復興後的又一次思想解放運動，其核心思想是「理性」。它誕生於英國，勃興於法國，此畫藉沙龍活動，反映了「中國風」和伏爾泰的《中國孤兒》當年在法國精英階層的受歡迎程度。

此畫的作者阿尼塞－夏爾－加布裏埃爾·勒莫妮埃（Anicet Charles Gabriel Lemonnier）是法國著名的歷史題材畫家，1743 年 6 月 6 日出生於法國魯昂，並在魯昂美術學院學習繪畫。青年時代，他以討人喜歡的外表和才智，進入了巴黎上流社會，並成為若弗蘭夫人沙龍座上賓。法國大革命前後，活躍於巴黎藝術圈，並在盧浮宮藝術委員會任職。勒莫妮埃最著名的作品無疑是他在晚年創作的《在若弗蘭夫人沙龍裏誦讀伏爾泰的悲劇〈中國孤兒〉》，法文原題為 La Lecture chez Madame Geoffrin「若弗蘭夫人在誦讀」。

勒莫妮埃以縱 126cm、橫 195cm 這種從容的尺度，再現了啟蒙時代若弗蘭夫人沙龍的熱鬧場面。他在這幅大畫中亦動亦靜地描繪了近 60 個人物，其中許多人都是著名的社會名流。需要說明的是，這場 1755 年 10 月的沙龍活動，無論是出席人數方面，還是出席的人物方面，作者都做了誇張的「集合」。比如，坐在右排第一位的孟德斯鳩，《中國孤兒》公演時，他已離世半年了。但不能不承認，這種誇張獲得了巨大成功，它成為後世論述啟蒙時代的沙龍和伏爾泰的中國情結時，選配歷史畫必選的那一幅。此畫現收藏地曾是拿破崙和約瑟芬的鄉間城堡 —— 馬爾梅松城堡博物館。

伏爾泰的《中國孤兒》在巴黎公演 4 年後，英國又根據伏爾泰的版本創作出英國版《中國孤兒》。這齣在倫敦皇家劇院上演的充滿東方色彩的悲劇，獲得了很大成功，讓女主演耶茨成為倫敦當年紅極一時的明星。劇中人物的服飾，特別是曼丹充滿中國情調的打扮，喚起了英國著名人物畫家提利·凱特爾（Tilly Kettle）的創作靈感，於 1765 年創作了油畫《在悲劇〈中國孤兒〉中扮演曼丹的耶茨》，留下了《趙氏孤兒》在西方流行的又一縮影。這幅畫現收藏於倫敦泰特美術館。

需要說明的是伏爾泰的《中國孤兒》，不再是晉國上卿趙盾的食客程嬰，在趙家被大司寇屠岸賈滅門之際，用自己的親生兒子替死，趙氏孤兒

在屠家長大後復仇的故事。它被改寫為成吉思汗蒙古大軍對被征服者實施大屠殺之時，女主人公在忠義與親情之間兩難抉擇的故事。伏爾泰所表達的，不再是復仇和忠義，而是理性和仁愛，這是他對「孔子之道」的理解。在伏爾泰看來，當時的中國非常先進，有良好的政府管理、有科學依據的編年史、有更完善的倫理道德和法律⋯⋯伏爾泰從成年至 1778 年去世，正值清乾隆「盛世」，與當時的歐洲相比，中國確實是繁榮富強，國泰民安。歐洲的「中國風」，並非「空穴來風」。

>>>

《在悲劇〈中國孤兒〉中扮演曼丹的耶茨》凱特爾（1765 年）

Mrs Yates as Mandane in 『The Orphan of China』 by Tilly Kettle

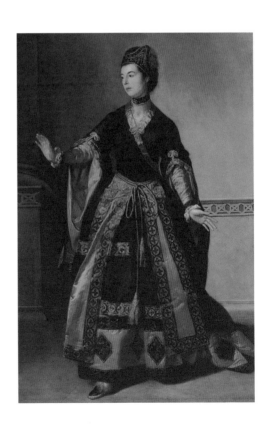

青花瓷引起的藝術公案

——《玫瑰與銀：產瓷國的公主》惠斯勒（1864 年）

美術史上還沒有哪一幅畫與一個固定的房間，如影隨行，畫走到哪裏，那個房間就移到哪裏，甚至，從大洋這一邊，搬到另一邊。這個奇跡，由一位頑劣的美國畫家所創造，他叫麥克尼爾·惠斯勒（McNeill Whistler）。

惠斯勒，早年肩負着父母的軍人夢，進了西點軍校，因天性頑劣，不久就被學校斥退。於是，美國少了一位職業軍人，世界多了個頑劣藝術

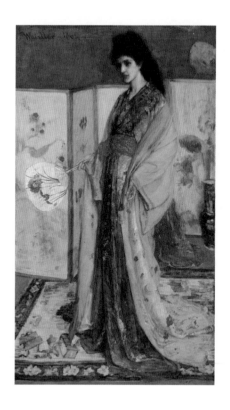

<<<

《玫瑰與銀：產瓷國的公主》
惠斯勒（1864 年）

Rose and Silver: The Princess
from the Land of Porcelain by
James Whistler

家。此時，倫敦、巴黎的一群畫家正醞釀着基於向東方學習的西方藝術革命，惠斯勒跨越大洋一頭扎入了歐洲藝術漩渦。

18 世紀影響西方世界的「中國風」，到了 19 世紀仍沒有消退的跡象。1862 年，巴黎甚至開設了一家叫「中國門」的東方藝術品商店，惠斯勒在這裏看到了日本的葛飾北齋（Katsushika Hokusai）、安藤廣重（Ando Hiroshi）的浮世繪作品，那強烈的對比、簡潔的結構和精美的線條深深吸引了他。同時，他開始大量收集中國物件，睡的是中國床，用的是青花瓷，牆上貼滿摺扇畫。1863 年至 1865 年之間，可以說是惠斯勒的「東方年」，他創作了手拿扇子的《白衣少女》，創作了青花瓷調調的《玫瑰與銀：產瓷國的公主》，正是這個「公主」引來那椿「孔雀屋」公案。

「公主」由希臘血統的英國拉斐爾前派畫家瑪麗‧斯巴達利‧斯蒂爾曼（Marie Spartali Stillman）充任模特，她穿上不倫不類的「和服」，手持團扇，腳下是中國青花瓷風格的地毯，屏風上的圖案也充滿中國味道。畫中還安排了一隻青花大瓶，點出了「產瓷國的公主」這個主題。

這幅縱 119cm，橫 116cm 的斯蒂爾曼肖像完成後，本打算由畫中主人公購買，可能是反感女兒穿「奇裝異服」吧，斯蒂爾曼的富商兼外交官父親拒絕購買這幅作品。惠斯勒只好拿到畫廊去賣，但要價太高，又讓買家望而卻步。不過，這並不影響它參加 1865 年巴黎沙龍展，和 1866 年的巴黎、倫敦畫廊展出。經過幾番展覽後，「公主」有了更大的名氣和更好的「身價」。幾年後，利物浦航運大亨弗雷德里克‧雷蘭（Frederick Leyland）買下了這幅畫。

雷蘭酷愛東方藝術，家中餐廳的博物架上擺滿了他收藏的中國瓷器，這裏真是「產瓷國的公主」最好的居所，畫被掛在餐廳壁爐的上方。大概是愛屋及烏吧，1872 年，雷蘭要裝修自己的房子，希望惠斯勒幫助調整一下餐廳的設計格調。惠斯勒發現門廳四壁西班牙燙金皮革上的紅色玫瑰，與壁爐上面《玫瑰與銀：產瓷國的公主》的色彩相衝突，就向雷蘭提出用

少許黃色修飾一下四壁，雷蘭同意他對餐廳進行小小改動。

　　但惠斯勒自作主張地給餐室頂部貼上一層金葉般的含銅與鋅的荷蘭合金，又在上面畫上華麗的孔雀羽毛圖案；又給博物架塗上了一層金粉，然後，在八扇活動遮板上畫了四只孔雀。更令雷蘭震驚的是未經他允許，惠斯勒又把門、牆和百葉窗都刷成藍色和金色，惠斯勒還在他改造後的餐廳裏，招待來訪者與新聞界。

　　憤怒的雷蘭，決定在付款方式上報復，他只同意支付原定裝修款 2,000 幾尼的一半，而且，在寫給惠斯勒的支票上用的貨幣單位是英鎊。英鎊是當時生意人貿易結算慣用的，而在支付給藝術家的費用時，人們用的貨幣單位一般是幾尼，這是對惠斯勒的公然侮辱。當時 1 英鎊值 20 先令，而 1 幾尼值 21 先令，實際上，雷蘭又比最後說定的價格少付了 50 英鎊。

　　頑劣的惠斯勒，當然要報復雷蘭，他在古董皮革上覆蓋了一層藍色，然後，在《玫瑰與銀：產瓷國的公主》對面牆上畫了一對怒目相對的孔雀。並在孔雀腳下畫了許多金色的圓點。惠斯勒生怕雷蘭不懂他的用意，將這幅孔雀壁畫起名為《藝術與金錢》又名：《這間屋子的故事》。

　　「這間屋子的故事」果真被惠斯勒言中了，雷蘭與他徹底翻臉，這屋子也因此有了一個新名字——「孔雀屋」。

　　此後，這屋子的命運就與「公主」連在一起……1892 年雷蘭去世後，《玫瑰與銀：產瓷國的公主》被倫敦的一家藝術館收去，搬出了孔雀屋。後來，「公主」又轉到其他買主手裏。1904 年美國底特律實業家、藝術收藏家和贊助人查爾斯·朗·弗利爾（Charles Lang Freer）買下了《玫瑰與銀：產瓷國的公主》。不僅如此，為了讓「公主」能回到原來擺滿中國瓷器的「家」中，弗利爾買下了雷蘭倫敦的孔雀屋，把它拆開運送到了底特律，並在這裏重新組裝了孔雀屋。弗利爾擺上他收藏的青花瓷器和東方藝術品，「產瓷國的公主」再度置身「瓷國」。

　　1919 年弗利爾去世後，孔雀屋又被整體移置到華盛頓的弗利爾美術館（Freer Gallery of Art）內。現在，人們所能參觀的就是這裏的孔雀屋。不過，如今孔雀屋內的瓷器已不是雷蘭收藏的瓷器，也不是弗利爾收藏的瓷器，而是美國另一位收藏家福爾克（Falk）家族 1982 年捐贈給弗利爾美術館的中國瓷器，用以裝飾和恢復孔雀屋最初的繁華景象。福爾克家族所收藏的瓷器，完全不亞於雷蘭收藏的瓷器，幾乎都是 17 世紀景德鎮燒造的青花瓷器。可以說，一個孔雀屋，見證了幾個世紀「中國風」橫掃歐美的盛況，也見證了英美兩國幾代人的「青花夢」。

和服與團扇的誘惑

——《穿和服的女人》莫奈（1876 年）

　　說完中國風，該說說日本風了。從時間上講，日本風在歐洲的興起，比中國風略晚，兩股風潮交叉和交融，形成東方風的藝術浪潮，甚至，有西方藝術家直言「藝術在東方」。

　　日本藝術對西方藝術影響最大的是浮世繪，其最初登陸的地點是荷蘭。雖然，荷蘭人是緊隨葡萄牙人進入日本的第二批西洋人，卻是對日本文化影響最大的西方國家。大航海時代的日本沒有「西學」這個詞，卻有「蘭學」一詞，即通過荷蘭語了解西方的洋學科，代指「西學」，可見荷蘭對日本的啟蒙作用之大。令人玩味的是在日本人大談「蘭學」之際，荷蘭人也非常認真地學習日本文化，其中就有被西方美術界高看一眼的浮世繪。

　　17 世紀末，18 世紀初，荷蘭商人把浮世繪帶回家鄉時，曾因「有傷風化」遭到投訴。日本浮世繪誕生之際，確實靠春宮畫起家，如，開山之祖菱川師宣《繪本風流絕暢圖》〔直接摹仿明萬曆三十四（1606 年）套印本《風流絕暢圖》《吉原風俗圖卷》〕。那些赤裸直白表現性的作品，讓荷蘭與西方無法消受。但到了 19 世紀，浮世繪已有大大的改變，荷蘭和整個西方世界也不再把浮世繪視為情色之物了。

　　此時，荷蘭從日本進口茶葉、陶器等商品的包裝紙和塞箱縫紙，多是浮世繪印刷品，西方已隨處可見這種東方版畫。特別是 1867 年日本浮世繪首次參加巴黎世界博覽會，100 多幅日本浮世繪被搶購一空，將西方對東方藝術的推崇引向了高潮。今天人們熟知的西方現代繪畫的引路人，莫奈、馬奈、高更、梵高等大師，都對浮世繪追捧有加。駐日荷蘭商人和日本商人都看到了浮世繪在西方的商機，於是將浮世繪作為日本「土特產」大量

販入荷蘭。

1871 年，22 歲的克勞德‧莫奈（Claude Monet）到荷蘭旅行，在阿姆斯特丹一家食品店發現了一些日本浮世繪，他二話沒說出錢買了幾幅。莫奈從此注意收集這種版畫。據說，他一生購買了浮世繪大師葛飾北齋等人的作品計有 243 幅。他的畫作中也有了某種東洋味道。

莫奈出道時很窮，畫日出日落，畫花開花落，沒有什麼成本，只要下苦功一遍遍地畫就行了；但畫人物就不同，租模特可是不小的開銷；沒錢的莫奈只能自力更生，在街邊搭訕姑娘：「美女，我能為你畫一幅畫嗎？」這種無賴的方式，在巴黎竟然奏效。一個女孩就這樣跟他進了家門，一分傭金沒花，成了他的專職模特和同居女友。那一年，莫奈 25 歲，女孩 18 歲。

>>>
《穿和服的女人》莫奈（1876 年）

La Japonaise by Claude Monet

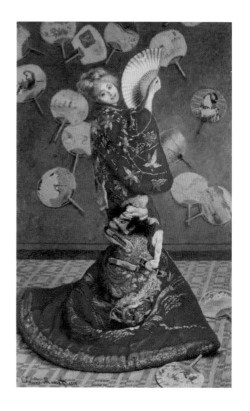

這個女孩叫卡米耶（Camille Doncieux），她在莫奈人物畫中第一次出現是《草地上的午餐》，因租住的房屋過於潮濕，畫作尚未完成已遭損毀，沒能參加約定的沙龍畫展。她出演的第二個角色叫「綠衣女子」，莫奈用真人大小的全身肖像創作的這幅畫，在沙龍展上受到好評。但莫奈人物畫真正走向市場的是卡米耶出演的第三個角色「穿和服的女人」。

像《印象・日出》是他的風景代表作一樣，《穿和服的女人》則是他的人物代表作，其中的東洋味道，耐人尋味。畫中的卡米耶扮成一位手持摺扇身穿和服的金髮少婦，背景牆上掛着 15 把日本團扇（1873 年馬奈曾畫過一幅《有扇子的女人》，背景牆上掛着 7 把日本團扇）。這一次「印象」大師莫奈，沒以虛寫手法描繪這一東洋場景，而是以寫實手法對環境進行了細緻描繪。如，和服面料中金絲、銀線的紋飾，還有刺繡能劇人物，不僅鮮亮，而且有立體感。少婦腳下的日式榻榻米，不僅質感強烈，上面的紋路和縫隙，也被畫家作了逼真的表現。團扇上的人物、動物與風景也都有精細的描繪。

1876 年，莫奈帶着這幅縱 230cm、橫 142cm 的巨幅人物畫等 18 件作品參加第二次聯合展覽會，觀眾對莫奈的其他畫反應比較冷淡，唯獨這幅《穿和服的女人》以 2,000 法郎高價售出（現為美國波士頓美術館收藏）。莫奈自己也弄不清楚，他後來的一批畫甚至 40 法郎一幅，整體賣給了畫商，這幅畫的價值到底在哪呢？

今天看，2,000 法郎這個價，與莫奈的畫技沒有關係，與他當時並不響亮的名氣也沒有關係，如果說有什麼關係，那就是當時的東洋風潮對歐洲藝術界的巨大影響，這幅畫的高價就是對日本元素的一次閃亮「舉牌」。

浮世繪滋養的梵高

——《花魁》梵高（1887 年）
——《唐吉老爹》梵高（1887 年）
——《江戶名所百景之龜戶梅園》梵高（1887 年）

　　西方畫家從不迴避，他們在浮世繪中發現了西方傳統繪畫從來沒有過的東西，並藉助東方藝術創造了全新的現代藝術。莫奈的《印象·日出》直接引發了「印象派」的藝術潮流，隨後，又興起了塞尚、梵高等人的「後印象派」。

　　日本文化界從不掩飾浮世繪對印象派的影響，甚至樂於誇耀這份榮耀，我幾次到日本都能碰上一個印象派的畫展，從凡高的到馬奈的，連綿不絕。

　　「印象派」和「後印象派」都是受浮世繪影響最深的西方現代藝術流派，

>>>

《唐吉老爹》梵高（1887 年）

Portrait of Pere Tanguy by Vincent van Gogh

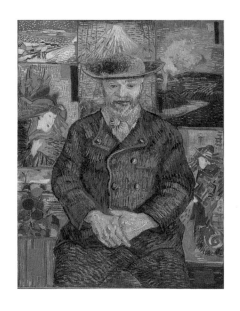

其中，荷蘭「後印象派」代表畫家文森特・威廉・梵高（Vincent Willem van Gogh），無疑是受浮世繪影響最大，成就最高，也最為傳奇的西方現代畫家。

偏執的梵高，對於浮世繪的喜愛也是偏執的，先後臨摹過不下 30 幅浮世繪作品。從他的代表作《唐吉老爹》的背景中即可看出，老唐吉背後的牆上掛了六幅浮世繪，填滿了整個牆面。可以想象，當年苦苦探索新繪畫技巧的現代派畫家們，看到浮世繪時多麼興奮。那麼，梵高從浮世繪中看到了什麼，或學到了什麼呢？

1887 年梵高畫的布面油畫《花魁》，臨摹的是《巴黎畫報》1886 年的「日本特集」封面的溪齋英泉美人繪《花魁》。在這幅畫中，偏愛明快色彩的梵高，盡情揮灑了他對色彩的追求。這一年，梵高還臨摹過歌川廣重（原名安藤廣重）的《大橋驟雨》，細細體會浮世繪的「快筆觸」，如何表現雨水從空中劃過。畫框四周他加上了歪歪扭扭的漢字。現收藏在梵高博物館的《江戶名所百景之龜戶梅園》，也是梵高臨摹歌川廣重的風景畫名作。龜戶梅屋鋪是江戶（今東京）文人墨客聚集的勝地。畫中那株古梅，被稱為臥龍梅，當年是江戶第一名木。在這幅畫中，梵高體會了浮世繪於平面中表現遠近的空間技法。細看此畫，梵高並不是簡單照抄，他加重了前景樹枝與景物間的透視關係，那兩排歪歪扭扭的漢字，突出了畫的裝飾與縱深效果。

獲得國際科幻小說大獎的《三體》作者劉慈欣，曾高度讚賞梵高的名作《星空》，稱這位畫家是一位對太空有着超級想象力的奇人，認為那一團團旋轉的星雲，是對太空和三體世界的奇妙構想。其實，梵高的《星空》中大面積的渦卷星雲圖案，就是對葛飾北齋的名作《神奈川沖浪裏》中奇特浪花的致敬和創新。

梵高毫不隱諱他對浮世繪的崇拜，他說：「這些樸素的日本畫家教了我們一種自然的宗教。他們生活在大自然裏，好像他們自己就是花。」所以喜愛梵高的人，都喜歡他的《向日葵》。

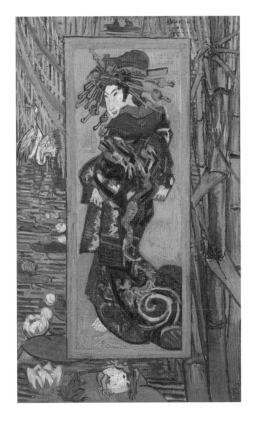

>>>
《花魁》梵高（1887 年）

The Courtesan（after Eisen）
by Vincent van Gogh

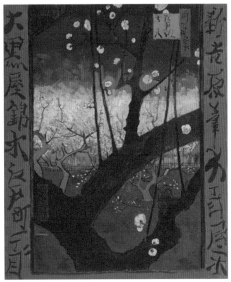

>>>
《江戶名所百景之龜戶梅園》
梵高（1887 年）

Flowering Plum Tree（after Hiroshige）by Vincent Van Gogh

西儒東來與東儒西去

利瑪竇為中國送來世界

——《利瑪竇肖像》游文輝（1610 年）

　　迎接新千年時，北京建中華世紀壇，壇內雕刻了一百位對中華文明有貢獻的歷史名人，僅有兩位外國人入畫，一位是馬可·波羅，一位是利瑪竇。利瑪竇原名瑪提歐·利奇（Matteo Ricci），原本是意大利的耶穌會士，是什麼風把他從意大利「吹」到中國來了？當然是大航海之風吹來的。

　　1511 年葡萄牙攻克並統治了馬六甲城。1513 年葡萄牙人歐維士率船隊沿南中國海北上，在廣東上川島大澳灣登陸。1517 年葡萄牙到達廣州要求通商，但被大明拒絕了。1553 年葡萄牙人不再提通商要求，而以修船為藉口，在澳門「借住」。1557 年，葡萄人表示願交稅歲餉，「求於近處泊船」，經守澳官王綽代為申請，海道副使汪柏同意，入居澳門。

　　此後，一批又一批西方人，沿着葡萄牙人開拓的海路來到中國。

　　1582 年春天，通過葡萄牙駐澳門官員疏通，意大利傳教士羅明堅得以在肇慶落腳，很快他就將正在印度果阿傳教的利瑪竇調來當助手。知府王泮批准利瑪竇在肇慶建了一座傳教堂，卻起名為仙花寺，於是，利瑪竇擺開了西洋文化的場子：西方書籍、自鳴鐘、望遠鏡……此中，最引人注目的是世界地圖。利瑪竇指着地圖講述自己在哪裏出生、從哪裏來到中國、經過了哪些國家……讓飽讀四書五經的中國書生，大開眼界。知府王泮遂請利瑪竇把這張地圖翻繪成中文版本，於 1584 年刻印出版。王泮為此圖起了一個中國式圖名《山海輿地全圖》。

　　通常人們都說這是中國第一幅中文版世界地圖。其實，元末明初，中國就有了李澤民的《聲教廣被圖》（繪於 1330 年左右），雖然，此世界地圖已經失傳，但從朝鮮李薈、權近照此摹繪的《混一疆理歷代國都之圖》（繪

於 1402 年）上看，圖中已有近百個歐洲地名和 35 個非洲地名，尤其非洲，還繪出了非常正確的三角形。當然，從地圖所提供的信息量與準確性來論，利瑪竇的世界地圖，無疑是當時最先進的，也是中國人前所未見的世界景觀。利瑪竇給中國帶來了《世界地圖》已廣為人知，但很少有人知道，他還是中國第一幅油畫中的主人公。

　　1582 年又一位意大利傳教士喬瓦尼來到澳門，他還是一位畫家，次年就為澳門聖保祿大教堂（俗稱「大三巴」）繪製了油畫《救世者》，成為西方傳教士在中國繪製的第一幅油畫。喬瓦尼後來在日本和中國傳教時，開設了繪畫課程，教中國人畫西方油畫。今天人們常看到的油畫《利瑪竇肖像》，即是喬瓦尼的得意門生游文輝所畫，它是已知最早的中國人創作的油畫。游文輝差不多可以算中國的「油畫之父」，但與西方的「油畫之父」凡‧艾克比起來就差多了。凡‧艾克留下了美術史上的兩幅開山之作《根特祭壇畫》和《阿爾諾芬尼夫婦像》，而游文輝只留下這幅《利瑪竇肖像》（據說，他還臨摹過一幅《聖母像》，到北京之前，由利瑪竇送給濟寧漕運總督劉東星及夫人，但已不見蹤影），但從歷史紀實角度講，游文輝畢竟給我們留下了珍貴的利瑪竇肖像。

　　游文輝 1575 年出生於澳門，1593 年前往日本，在耶穌會開辦的學校學習，開始接觸西洋繪畫。1598 年，利瑪竇準備去北京傳教，需要一個中國籍助手，於是向負責遠東教務的視察員范禮安提出請求。范禮安將正在日本學習的遊文輝召回，派他到南昌與利瑪竇會合，一起北上。1600 年利瑪竇終於進入北京。1603 年，利瑪竇將游文輝派往南京傳道。1605 年，利瑪竇在南昌建立中國耶穌會初學院，游文輝被送入學校學習，同時，隨意大利傳教士、畫家喬瓦尼學習油畫。當利瑪竇再次由廣東向北京進發時，游文輝已成為了他的助手，並深受其賞識信賴。

　　1610 年，利瑪竇在北京病逝，游文輝為紀念引他入教的老師，繪製了

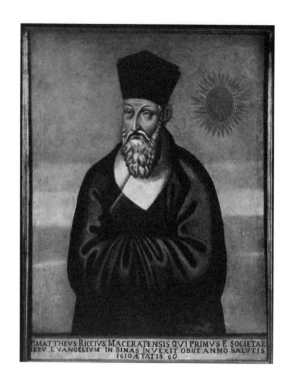

<<<

《利瑪竇肖像》游文輝
（1610 年）

The Portrait of Matteo
Ricci by César Guillen-
Nuñez

這幅《利瑪竇肖像》。此畫縱 120cm、橫 95cm。畫中利瑪竇身穿漢服直裰
（音 duō），這種衣服斜領大袖，四周鑲邊，因後背中縫直通到下面，故名
直裰。利瑪竇雙手藏在寬袖子下，被以中國文人的姿態展現出來。利瑪竇
初到韶州是剃光頭、着僧服，以為這樣便於在中國傳教。1594 年他聽學生
瞿太素講：僧人在中國官員與老百姓眼裏地位並不高，中國人普遍尊重的
是士人、讀書人。於是，經范禮安神甫批准，利瑪竇開始留鬚髮，改戴儒
冠，穿儒服。所以有了利瑪竇儒服肖像。畫像下方銘寫着三行拉丁文，「第
一個將福音帶到中國的耶穌會修士利瑪竇，生於馬切拉塔，卒於公曆 1610
年，享年 60 歲」。不過，現存史料記載，利瑪竇生於 1552 年，作為學生，
游文輝不會記錯利瑪竇的出生年代，或可算作另一說吧。為利瑪竇畫像的
這一年，游文輝 35 歲。利瑪竇去世後，1617 年游文輝轉到杭州繼續畫畫與

傳教，直到 1633 年逝於杭州。

　　這幅畫的創作時間，畫面上沒有記錄。按照習俗，此畫應繪製於利瑪竇去世後第二天，也就是說不是在他生前畫的。歷史的誤會是當代中國油畫家曾創作一幅《明代畫家游文輝為利瑪竇畫像》，畫中利瑪竇作為模特活生生地站在游文輝的畫架之前，這幅油畫還在 1999 年中國藝術大展中獲金獎，並被澳門博物館收藏。其實，利瑪竇在世時不允許為自己畫像，游文輝的這幅畫像，也因此成為現存最早的利瑪竇肖像。

　　當時極少有人見到這幅畫，1613 年，它被比利時傳教士金尼閣帶回羅馬，一直保存在羅馬耶穌會總部的耶穌教堂。金尼閣對西方人解釋利瑪竇的儒服為「中國博士服」。中國人真正見到這幅畫原作是 2010 年，北京、上海、南京和澳門四地舉辦《利瑪竇 —— 明末中西科技文化交流的使者》巡迴紀念展，《利瑪竇肖像》首次從意大利回中國「省親」，轉眼四百年，光陰飛度，夢回前朝。

西文東渡的領航員

——《穿中國服裝的金尼閣肖像》（素描版）魯本斯（1617 年）
——《穿中國服裝的金尼閣肖像》（油畫版）魯本斯（1617 年）

魯本斯在意大利學畫多年，直到 1608 年母親去世，才返回安特衛普。此時的魯本斯已是畫壇領軍人物，旋即被聘請為阿爾貝特大公（Albert）的宮廷畫家，後來，順理成章地成了阿爾貝特大公的乘龍快婿。在安特衛普豪華生活中，魯本斯又畫了 12 年畫，而後，到法國等地一邊當駐外大使一邊畫畫。剛好是他在安特衛普這段時間，佛蘭德斯的傳教士金尼閣從中國傳教歸來，在安特衛普籌集傳教資金。於是，安特衛普有了這幅《穿中國服裝的金尼閣素描肖像》。

或許，是金尼閣身着中國服裝四處演講感動了魯本斯，或許，是安特衛普耶穌會學院介紹魯本斯與金尼閣相識。不論怎樣，大師魯本斯不可能義務為金尼閣畫像，而且，金尼閣在籌集中國傳教經費，正缺錢，不可能花錢請人為自己畫像。很有可能是，安特衛普耶穌會出錢請魯本斯為金尼閣畫像。魯本斯當時還給四位耶穌會士畫了肖像，其中三幅肖像人物都穿着中國服飾，這幾個人的身份，一直沒有定論。我的推測是：魯本斯接受了耶穌會的大訂單，為一眾到過中國的傳教士畫肖像。這些肖像顯然不是魯本斯最出彩的作品，但經過歲月的洗禮，它們已然是大航海時代東西文化交流的珍貴藝術文獻。

現在說回金尼閣。他出生在佛蘭德斯的杜埃（Douai），當時處在西班牙統治之下。不過，人們按照古代居住在這裏的比利時人部落，稱此地為「比利時」。1615 年，金尼閣在德意志的奧格斯堡出版他翻譯並增寫的《利瑪竇中國箚記》時，在封面上明確自署「比利時人金尼閣」。半個世紀後，這裏被法國佔領，今屬法國。

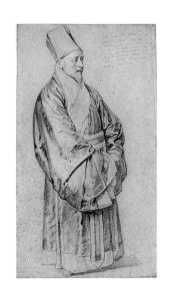

　　金尼閣原名為尼古拉·特里戈（Nicolas Trigault），他依天主教會在華
傳教前輩取中國名字的傳統，進入中國後就取了漢文名字，想來一定是有
中國儒士幫助，不然怎會這麼文雅。他的原姓後半部分 Gault 與德文 Gold
（金）同音，遂取漢字「金」為姓，又以「Nicolas」，音譯漢名「尼閣」。
大明劇作家湯顯祖的「沙井新居」有兩個亭子，名「玉茗堂」與「金柅閣」，
取《易·姤》「初六，繫於金柅，貞吉」。他還取了「四表」為字。《尚書·
堯典》有「光被四表，格於上下」，藉指自己是「天下極西國人」。與利瑪
竇字「西泰」，即「泰西」兩字倒過來的意思一樣，皆為「西洋」之意。我
考察杭州天主教司鐸（牧師）公墓，現叫「衞匡國傳教士紀念園」，得知金
尼閣墓碑上刻的就是「金四表」。

　　似有冥冥中的承繼關係，利瑪竇在北京病逝的 1610 年，金尼閣在澳
門登陸。不久後，金尼閣進入中國內地傳教。1613 年 2 月，他帶着利瑪竇
的手稿和畫像乘船返羅馬覲見教皇。由他翻譯並增寫的《利瑪竇中國箚記》
出版後，引起了歐洲傳教士到中國傳教的熱潮。這是金尼閣在中西文化交

流中所作的第一個偉大貢獻。

1618 年的春天，金尼閣再次踏上來中國的旅途。這一次，他負有一個重要使命，即為中國耶穌會建立一個圖書館。為此他從歐洲各地挑選了各個領域的經典著作 7,000 冊裝船運往中國。原本金尼閣擬定了一個龐大的翻譯計劃，但 1628 年金尼閣在杭州病逝，7,000 冊書，四外漂蕩，僅有部分保存在北京西什庫教堂（北堂），現今還有少部分在國家圖書館，這些珍貴的西文善本有一個淒涼的名字——「金氏遺書」，這是金尼閣在中西文化交流中的第二個偉大貢獻。

現在，説説金尼閣第二次來華的 1617 年。年初，魯本斯為他畫了著名的素描肖像。這是一幅紙面畫，繪在羊皮紙上，尺寸較小，魯本斯用黑色墨水筆勾出形體，面部還用褐色細描，之後在臉部用紅色粉筆、衣服用綠色粉筆淺塗上色。19 世紀之前的畫家中，魯本斯是用彩色粉筆最拿手的幾個畫家之一。這件素描人物的形體變化不大，但寬袍大袖間有很好的節奏與韻律，表現了身穿中國服裝的金尼閣的沉穩與儒雅。畫也因此被稱為《穿中國服裝的金尼閣肖像》，後被紐約大都會博物館收藏。

金尼閣的油畫肖像，右下角簽有創作時間：1617 年。它幾乎就是那幅素描的翻版，所以，它也被稱為《穿中國服裝的金尼閣肖像》。這件大幅布面油畫，高度超過兩米。此畫曾多次轉手，直到 1953 年才被法國耶穌會士裴化行（Henri Bernard）確定為金尼閣肖像——畫左下角牌子上寫着金尼閣的比利時原名「Nicolas Trigault」。它現收藏在金尼閣家鄉杜埃博物館。雖然是大幅油畫，但藝術水準遠不如那幅素描高，許多學者也據此認為這幅油畫和魯本斯許多大幅作品一樣，應是魯本斯工作坊集體繪製。

不能不歎惜：當年若把「金氏遺書」全部翻譯過來，大明、大清將呈現出什麼樣的文化面貌？但歷史是你不得不接受那個結局：明清一脈，中國人依然熱衷「四書五經」，不問科學與民主。

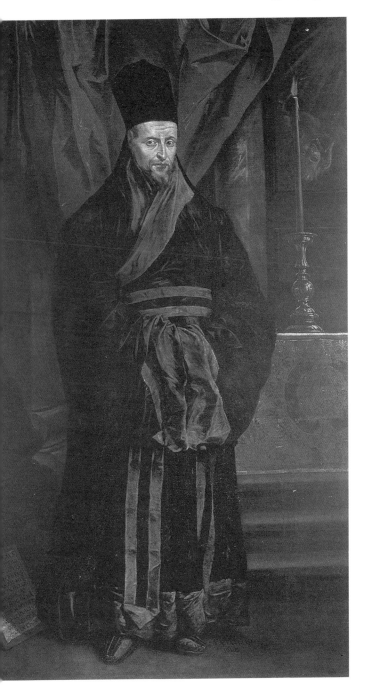

<<<

《穿中國服裝的金尼閣肖像》
（油畫版）魯本斯（1617 年）

Portrait of Nicolas Trigault in
Chinese Costume by Peter Paul
Rubens

衞匡國為世界描繪中國

——《衞匡國肖像》沃蒂爾（1654 年）

利瑪竇和羅明堅離世一百多年以後的 1643 年夏天，又一位意大利耶穌會會士馬丁諾・馬丁尼（Martino Martini）來到中國。正值關外滿族軍隊進攻北京，明朝政權搖搖欲墜，為取悅尚在執政的大明朝廷，這位傳教士給自己起了個中文名「衞匡國」，意為匡扶正義，保衞大明。

耶穌會傳教士很多都有地理學背景，衞匡國即是一位地理學家，所以，他來中國，一邊傳教，一邊遊歷中國和描繪中國。他先是在浙江杭州、蘭溪、分水、紹興、金華、寧波等地活動，後又在南京、北京、山西、福建、江西、廣東等地留下了足跡，至少遊歷了兩京十三省中的六七個省。在中國多個省份的旅行經歷，為他提供了實地考察中國地理的機會。1650 年，當他乘船返回歐洲匯報傳教工作時，他在船上利用漫長的航程，對自己所蒐集的資料進行了全面整理。

衞匡國編輯完這部地圖集時，荷蘭阿姆斯特丹最著名的布勞地圖出版家族剛好在編輯《世界新圖集》，於是 1655 年《中國新地圖集》作為威廉・布勞與兒子約翰・布勞新編的《世界新圖集》的第 6 冊出版。1663 年，《中國新地圖集》又收入約翰・布勞所編十一卷的《大圖集》之中。

最初一版的《中國新地圖集》有黑白版，也有手工上色版。據說，此書的拉丁文版全世界僅存幾部，其中一部被中國深圳的雅昌印刷公司以 8 萬歐元在一次拍賣會上拍得，現收藏在該公司藝術圖書館中。我曾專門到雅昌公司展讀這部對開本（縱 50cm，橫 32cm）的地圖集。書中收有中國總圖 1 幅，分省地圖 15 幅，書的大量篇幅是對中國各省及主要城市的介紹，還有經緯度表格等地理描述。這是一本曾經被人反覆閱讀過，上面有

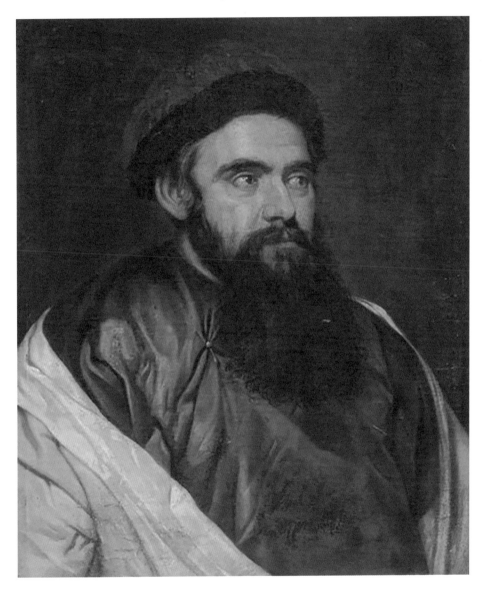

>>>

《衛匡國肖像》沃蒂爾（1654 年）

Portrait of the Jesuit Missionary Martino Martini by Michaelina Wautier

許多地方劃了記號，破損的地方還曾做過修補。書為金屬活字印製，手工上色，色彩如新，尤其是金色部分，仍然金光閃閃，實為珍貴的西文善本。

《中國新地圖集》是一部里程碑式的著作，它是歐洲出版的一部用投影法製圖的全新的中國地圖集；還是精確計算並記錄了中國、日本、朝鮮2,100多個城鎮的經緯度的全新的中國地圖集；它也是第一部將中國自然、經濟和人文地理系統介紹給歐洲的地圖集，衛匡國也因此被德國、法國學者稱為西方「中國地理研究之父」。

大約在衛匡國出版《中國新地圖集》之時，荷蘭南部的一個女畫家米葉琳娜·沃蒂爾（Michaelina Wautier）為他畫了這幅《衛匡國肖像》。畫中的衛匡國，留長髮和鬍子，像個牧師，被特意翻開外衣露出中國絲綢面的夾襖，頭戴東方情調的毛線帽，似乎在顯示他的「中國通」和從中國回來的「背景」。

沃蒂爾的生平鮮為人知，沒有她與衛匡國相關聯的歷史信息，只知道她是活躍在布魯塞爾藝術圈的巴洛克畫家，售出過 400 幅作品。她擅長多個畫種，從花卉、肖像，到歷史畫，還有收到傭金製作的祭壇畫。

衛匡國出版完《中國新地圖集》，1657 年他第三次進入中國。此時已是清順治朝，他來到杭州傳教，又在杭州重新建了一所天主教堂（即今日杭州天主教堂）。1661 年，宏偉壯麗程度為當時中國西式教堂之首的新教堂竣工幾個月後，55 歲的衛匡國因感染霍亂在杭州病逝，葬在西湖區老東嶽大方井天主教司鐸公墓之中，如今這裏已改名為「衛匡國傳教士紀念園」。我曾來此考察，這裏的門牌是西溪路 549 號，但找「西溪路 551 號」更好找，這裏是「正大青春寶集團」，紀念園在這個集團東牆邊。順便說下，「司鐸」本意是「司祭」，也就是「牧師」，在中國的語境下就是「傳教士」。但這裏安葬的並不只是衛匡國一位傳教士，而是九位傳教士。他們是：羅懷中、金四表、黎攻玉、徐左恆、郭仲鳳、伏定源、陽演西、衛濟泰、洪复齋。

第一位拜見英法國王的中國人

——《皈依上帝的中國人》內勒（1687 年）

——《托馬斯·海德》佚名（約 1687 年）

　　鄭和開始下西洋時，西方大航海的啟蒙者葡萄牙的恩里克才剛剛進入北非休達（西班牙在摩洛哥的屬地）；但西方航海家開拓美洲航路、東方航路和環球航行時，大明遠洋艦隊卻退出了大航海隊伍，從此與大航海無緣。如果，非要找出中國人參與大航海的例子，我首推這位《皈依上帝的中國人》——沈福宗。

　　沈福宗（英文文獻稱其為：Michel Sin），南京人。1682 年他 24 歲時被 59 歲的比利時傳教士柏應理選作中國皈依上帝的優秀人物帶到歐洲，成為史料記載第一個到達歐洲的中國人。他在歐洲的風光，可以說是前無古人的 —— 他被請到牛津大學與東方學家海德一起研究東方文獻；幫助羅馬人翻譯《論語》，並在法國出版；還見過英格蘭化學家波義耳（Robert Boyle），就差見牛頓了……更體面的是英、法兩國的國王都接見了他，並請宮廷畫師為他畫像。

　　1685 年英格蘭國王詹姆士二世（James II）接見沈福宗，並請宮廷肖像畫家戈弗雷·內勒爵士（Godfrey Kneller）為沈福宗畫了這幅《皈依上帝的中國人》。前一年，法國國王路易十四邀請沈福宗共同進餐，沈福宗用中國筷子吃法國大餐，令「太陽王」嘖嘖稱奇；路易十四請畫家為沈福宗創作了一幅版畫，但法國人把沈福宗畫得古怪。相比之下，還是內勒爵士畫得好，畫出了沈福宗的東方氣度。這幅畫至今仍被皇室完好保存，我曾兩次到溫莎堡展廳裏欣賞這幅巨大的原畫。

　　內勒爵士（Sir Godfrey Kneller）是「國標」級肖像畫家，他開創的肖像畫風格被稱為「Kitcat」（即小於半身但包括雙手的畫像），成為英格蘭肖

像畫的「國標」。他為倫敦文學團體「凱特俱樂部」會員畫過 42 幅肖像，均為 91.5*71cm，這個尺寸後來成為標準肖像尺寸，凡屬此規格都稱作「凱特尺碼」。但 1687 年內勒爵士畫沈福宗完全「破格」了，尺寸與真人一樣大：沈福宗身披絲綢，着湖藍色錦緞長袍，胸前繡有飛龍圖案。通常平頭百姓是不會穿這種圖案的服裝，是不是畫家想象畫的，不得而知。他左手持大型基督受難十字架，右手似指着十字架，頭微微揚起，表情沉靜，若有所思，桌子上鋪着東方桌毯，上面有一本厚書，或是《聖經》，亦或是他幫助翻譯的《中國哲學家孔子》，這部大書剛剛面世。

生於德意志的內勒，在荷蘭師從倫勃朗弟子波爾。後來成為英格蘭的查理二世、威廉三世、安妮女王、喬治一世的御用畫家。他畫的全是社會名流，如《彼得大帝肖像》《英國艦隊的海軍將官群體肖像》《哲學家約翰·路加肖像》等，最為著名的作品是 1702 年繪製的《牛頓肖像》。沈福宗或是他畫的唯一平民，但當時大清國的沈福宗是當紅「外賓」。

不過，從文獻學的角度講，接下來介紹的托馬斯·海德（Thomas Hyde），比英王法王接見沈福宗還要重要，他是真正與沈福宗進行文化交流的學者，而且，還真有學術成果傳世。

海德是一位沒走出過國門卻通曉馬來語、波斯語和阿拉伯語的東方學家。早年在牛津大學學習語言和文學，畢業後留在圖書館當管理員，1665 年升任牛津大學博德利安圖書館館長。前些年，我到牛津博德利安圖書館考察《塞爾登地圖》（即「明東西洋航海圖」）時，在圖書館的紀念品商店買東西時，與托馬斯·海德「不期而遇」——這幅《托馬斯·海德》就掛在這裏。它掛在這裏是有充足理由的，一是，他曾是這裏的館長；二是，在他任上，圖書館館長辦公室有了懸掛館長肖像的特權。後來，作為傳統，每任圖書館館長都不會忘記找人給自己畫幅肖像，掛在圖書館的方廳裏。

這裏拿《托馬斯·海德》說事是因為，我想破解畫中的海德與那幾個漢

字的奇妙關係：海德頭戴剛剛流行的假髮，像個神職人員，臉上沒有一點生
機。他的手握着一個卷軸，上端兩個漢字為「古里」，下面好像是「金」、
「舌」，也可能是「全」、「啚」。我大膽推理：海德手握的應是：「古里全圖」
卷軸。古里是印度西海岸的古港，中世紀以來，一直是西方人認知最遠的東
方，同時，它也是中國人認知的經典「西方」。鄭和第七次下西洋，最後就死在
古里。那麼，海德為何會選中「古里」呢？我猜一定是和下面這個故事有關。

　　海德出任牛津大學博德利安圖書館當館長時，學校收到了一批東方文
獻，整理和破解這些文獻，成了這位東方學家的重要任務。正當他為中國
文獻的編目發愁之時，他聽說一位「皈依上帝的中國人」沈福宗，正隨着
他的基督教師父柏應理，從法國來到了英格蘭。海德設法將沈福宗請到了
牛津小住，幫助他為中國文獻編目。

　　海德遇見沈福宗時，他 50 歲，沈 30 歲，從海德留下的日記看，兩個
人相處很好。今天我們還能在博德利安圖書館收藏的《順風相送》封面上，
看到他們二位的註音和註譯的筆跡。而他們兩人研究得更細的是《塞爾登地

圖》，在表現明代東西洋海上航線的大地圖上，有多處沈福宗寫的羅馬註音和海德寫的拉丁文註譯。這幅地圖主要表現的是經過中國南海的諸多航線，在圖的最西邊，漢字寫明「赴古里水程」，中國遠赴西方的航線就畫到這裏。

　　海德一定是與沈福宗交流了關於「古里」的信息，這裏是東西方都關心的地方。「古里」是一個迷人的符號，也是這位東方學家的嚮往之地。我猜，一定是海德請畫家將「古里全圖」這四個令他着迷的漢字歪歪扭扭地描到了畫中卷軸上，讓「古里全圖」成為一個迷人的視覺中心，也向世人證明他是牛津大學甚或全英格蘭唯一「認識」漢字的東方學家。

　　這幅畫不像是一個有名畫家的作品，但它表現了東西方交錯的欲望、渴望和遙遙相望的古典圖景，有着極重要的歷史文化價值。

　　最後說一句。1691 年沈福宗從荷蘭搭商船回國，船至非洲西海岸時，沈福宗染上熱病，在繞過好望角後，病了幾個月的沈福宗，終於倒在莫桑比克附近，結束了 12 年的海外旅行，時年 35 歲。

黃亞東，第一位到倫敦遊學的廣州人

——《黃亞東肖像》喬舒亞．雷諾茲（1776 年）
——《譚其奎肖像》莫蒂默（1770 年）

　　南京人沈福宗的真人大小的畫像，至今仍屬於英國皇室，掛在溫莎堡裏，算得上古代中國在西方的「殿堂級人物」。如果說，還有哪位中國人能與之相比的話，那一定是比他晚了一百年來英國的廣州青年黃亞東。最早發現這位「最早來英國的中國留學生」的是大清駐美國大使張蔭桓。

　　1889 年張蔭桓從美國卸任歸國，經過英國時，受邀到前英國駐美大使薩克維爾 - 威斯特（Sackville-West）莊園做客。一年前，在美國總統大選期間，薩克維爾．威斯特暗示民主黨的克利夫蘭是合適的總統人選，在美國政府抗議下，被解職還鄉。張蔭桓在 1889 年 10 月 14 日的日記中寫道：「從園道繞至石室，周遭約十里，園中麀鹿八百頭，山雞、孔雀之屬遊行自在，極苑囿之大觀……窮半日之力，不能遍覽室廬……英都極古極闊之居，每禮拜五准遊人往觀，如博物院之例。」讓張蔭桓歎為觀止的正是英國十大莊園之一的諾爾莊園（Knole House）。它位於肯特郡西部與倫敦接壤的七橡樹鎮，這個小鎮最初只是個集市，1456 年至 1486 年間，坎特伯雷大主教（Archbishop of Canterbury）在此修建了諾爾莊園後，小鎮慢慢成型。幾個世紀以來，這個莊園一直在皇室和權貴家族間輾轉。1566 年伊麗莎白一世女王將它賜給外甥托馬斯．薩克維爾（Thomas Sackville），它成為薩克威爾家族的宅邸。這個家族名人輩出，1816 年繼馬戛爾尼（George Macartney）後，第二位訪華公使阿美士德（William Pitt Amherst），曾娶瑪麗．薩克維爾（Mary Sackville）女爵為繼妻，因此以諾爾莊園為家。同性戀作家維塔．薩克維爾 - 韋斯特（Vita Sackville-West）就出生在這裏，她與伍爾芙（Adeline Virginia Woolf）在此

墜入情網，伍爾芙的名篇《奧蘭多》，正是以諾爾莊園為背景展開……

諾爾莊園收藏有很多藝術品，令張蔭桓大開眼界，他在日記中寫道：「樓上四圍可通，滿壁油畫，及極古几榻，有英君主臨幸之室，陳設皆銀器，桌亦雕銀為之，臥榻帳幔刻金線織成，費英金兩千鎊。有雕鏤木櫥一架，珊瑚作柱，可云奢矣。樓上最古之物則未製鐘錶以前測日之器，又吾華五彩磁瓶一，口徑五尺，亦非近代物也，其他磁器多可觀。」在眾多的油畫收藏中，他特別記錄了一幅與眾不同的油畫，「所懸油畫皆西俗有名望人，中有少年華人一軸，戴無頂幃帽，短衣馬褂，赤腳曳番鞋，款署黃亞東，不知何許人，彼族如是重耳」。

英國方面有幾份史料顯示了黃亞東的背景。英國皇家美術學院院長喬舒亞‧雷諾爵士 1775 年 2 月 18 日給友人的信件中，留下了關於黃亞東來英國的寶貴線索：

我最近在倫敦遇見中國人黃亞東，一個 22 歲的年輕人，來自廣州。兩三年前，他從中國陶塑藝術家譚其奎（Tan Che Qua）那裏聽到在英格蘭所受的禮待，決定也到英國來。他一方面是好奇，另一方面是想多學些科學知識，今後也能讓他和兄長的生意更上一層樓……他去年 8 月到倫敦，能講英語，也能聽懂一些我們說的話，能寫一手很好的英文……他對知識的追求，可謂如飢似渴……

這裏要插一段影響黃亞東遠赴英倫的譚其奎的故事。他是個捏泥人的民間藝人，1769 年春天，突然異想天開，決定到英國去展示他的中國手藝。經過一位在廣州做過生意的英國人幫助，他在倫敦住了下來。據英國文獻記載，他捏一個半身像，10 個基尼；捏一個小的全身雕像，15 個基尼。基尼是英國舊貨幣單位，1 基尼大約等於 1.05 英鎊。這還真不是個街頭藝人的價碼。事實上，譚其奎也不會到倫敦街頭去捏泥人，他被英國朋

友直接引入了藝術界和上流社會。大約在 1770 年，當時的著名肖像畫家約翰·漢密爾頓·莫蒂默（John Hamilton Mortimer）還為譚其奎畫了一幅肖像，現由倫敦皇家外科學院博物館收藏。這一年，他還在皇家美術學院展出了自己的泥塑作品。他捏的泥人甚至在倫敦流行了一段時間。現在阿姆斯特丹國立博物館，還收藏有一位荷蘭商人捐贈的譚其奎泥塑作品：抱小孩兒的西洋女子。譚其奎於 1772 年搭商船返回廣州，1796 年在廣州去世。譚其奎一定不知道，他遊歷英國的傳奇，刺激了黃亞東的好奇心，應該是譚其奎回到廣州的第二年，這個男孩就搭乘英國商船去了倫敦。

一份來自英國商人約翰·布萊德比·布萊克（John Bradby Blake）的資料記錄。1766 年布萊克作為東印度公司一名職員來到廣州。對植物的愛好和商家的頭腦，使他注意到廣東店舖中食、藥兩用植物，並決定收集這類作物的種子，帶回英國進行培育。經過幾年的蒐集，布萊克的種子庫不

>>>
《黃亞東肖像》喬舒亞·雷諾茲（1776 年）

Huang Ya Dong by Joshua Reynolds

斷擴大，他希望能從中國帶回一個懂行的專家，解決他在英國培育與使用這些植物的難題。可能是在這樣的背景下，布萊克與黃亞東有了交集，並安排他搭船到英國。不幸的是，1773 年，剛剛 28 歲的布萊克，突然染病去世。布萊克的父親約翰·布萊克上尉，也是一位老船長，代替兒子照看黃亞東。

　　在老布萊克的引薦下，有心學習英文和科學知識的黃亞東來到了諾爾莊園。莊園主第三代多塞特公爵（3rd Duke of Dorset）約翰·薩克維爾是老布萊克船長在英國著名的威斯敏斯特公學的同窗好友。於是，安排黃亞東在莊園做侍從，實際更像中國王公貴族的門客。當時的英國正盛行迷戀東方文化藝術的「中國風」。黃亞東在諾爾莊園的存在，也是「中國風」的一個鮮活展示。不久，公爵把黃亞東作為最奢華的「中國風」禮物，送給了意大利情婦、芭蕾舞家喬凡娜·巴塞利（Giovanna Baccelli）做侍從和助手。

　　會說英語又對中國文化藝術有所了解的黃亞東，很快成為英國上流社會和學術界的社交紅人；至少有幾個他參與的重要中英文化交流事件被記錄下來：

<<<

《譚其奎肖像》莫蒂默（1770 年）

Portrait of Tan Che-qua by John Hamilton Mortimer

在公爵府的安排下，20 歲「高齡」的黃亞東被送進了臨近諾爾莊園的七橡樹中學（Sevenoaks School）。約翰·布里奇曼 1817 年出版的《諾爾的歷史和地形素描》中提到了這一點。這所已有五百年歷史的學校，現在仍是英國頂尖的私立中學之一。2007 年曾被《泰晤士報》評為年度獨立中學，當年媒體這樣評價它：「如果七橡樹學校是一支球隊的話，那它就是曼聯」。這所名校並沒忘記這位中國遊學生，黃亞東被視為學校接收的最早國際留學生，那幅著名肖像放在了學校宣傳冊最顯眼的位置。

當時的皇家內科醫學院院長安德烈·鄧肯（Andrew Duncan）曾與黃亞東交流過針灸原理。鄧肯在愛丁堡出版的《醫學與哲學評論》中記載：「有一幅代表一個裸體男人的畫，在人體不同部位畫有線條，問到這意味着什麼時，黃亞東回答說，模型上的點和線是教人們應在哪些部位用針，以消除其他相應部位的紊亂……」

1775 年 1 月 12 日，黃亞東曾到植物學家波特蘭公爵夫人種滿來自世界各地的奇花異草的布爾斯洛德莊園（Bulstrode），為博物畫家、拼貼畫的發明者瑪麗·德拉尼（Mary Delany）夫人和波特蘭公爵夫人（她發現的一種玫瑰，後來就以「波特蘭公爵夫人」命名），講解中國植物以及它們的藥用和食用方法。據說「Huang Ya Dong」這名字，就是黃亞東為瑪麗·德拉尼親筆寫的，後來被德拉尼用到寫給朋友的信中，成為了他傳之後世的名字。

古印度語言學家威廉·瓊斯（Sir William Jones）曾向黃亞東學習過中文，還從黃亞東手裏借走了一本《詩經》。1784 年 12 月 10 日，已回到廣州的黃亞東，給威廉·瓊斯爵士回過一封信，婉言謝絕了瓊斯爵士希望與他一起翻譯中國經典作品的要求。黃亞東說：「生意太忙了」。

英國著名瓷器製造商，骨瓷的發明人約書亞·威治伍德（Josiah Wedgewood）在他那著作中記錄了在「倫敦布萊克先生家」，黃亞東向他提

供了有關中國瓷器的製造方法。

　　黃亞東今天仍能「活」在人們的視線裏，主要是靠這幅傳之後世的《黃亞東肖像》。1776 年，第三代多塞特公爵約翰·薩克維爾出資 70 個幾尼（相當於當時的 70 多英鎊，約合現在 1 萬英鎊）委託喬舒亞·雷諾茲（Joshua Reynolds），為黃亞東畫了這幅縱 130cm、橫 107cm 的肖像（在這幅大畫前他先試畫了一幅比較粗糙的黃亞東半身像，縱 60cm 橫 50cm）。

　　喬舒亞·雷諾茲畫肖像，為何有這麼高的價格。因為他是當時的肖像畫大師，是皇家美術學院的創辦人之一，也是第一任院長，1769 年還被英國國王喬治三世封為爵士。這位英國學院派畫家，推崇「宏大風格」，他筆下的英國貴族都有希臘、羅馬神話人物的風采。他是位多產畫家，作品分別收藏在倫敦國家畫廊、牛津基督教禮拜堂等處，更多的被私人收藏。在諾爾莊園專門有一個「喬舒亞·雷諾茲廳」，裏面掛的全是他的作品。此廳的壁爐左邊是多塞特三世公爵全身畫像，另一面牆上邊懸掛的就是《黃亞東肖像》。筆者找到一幅 19 世紀的老照片和近年的新照片，發現這房間掛的畫，幾百年來，連位置都不曾改變。順便說一句，這個佔地 4 平方公里，有 365 個房間的老莊園，已被列入英國一級保護建築名錄，現在由英國國家名勝古跡信託管理，夏天的每周二才對外開放。

　　在英國遊學 10 年後，1784 年黃亞東返回廣州，從事中英貿易。1784 年 12 月 10 日，黃亞東給威廉·瓊斯爵回過一封信，回憶起與布萊克船長、雷諾茲爵士、瓊斯爵士在一起的美好時光，他說「我將永遠記住英格蘭朋友們對我的情誼」。此後，再無他的消息。

　　2007 年，北京故宮博物院與大英博物館牽手，在午門舉辦了《英國與世界相遇：1714－1830》展覽。主辦方特意從諾爾莊園借來《黃亞東畫像》，讓黃亞東在紫禁城完成了一次歷史性「衣錦還鄉」，他盤腿坐在竹椅上，為我們講了一段海上絲綢之路的故事……

準備去圭亞那種茶葉的中國人康高

——《在海邊陽台乘涼的中國人》德拉華爾（1821 年）

　　法國肖像畫家皮埃爾‧路易‧德拉華爾（Pierre Louis Delaries），好像名氣不大，但他的一幅畫掛在凡爾賽宮肖像畫廊，讓人們記住了畫中人和畫家的名字。畫廊保留了這幅畫的兩個名稱：《在海邊陽台乘涼的中國人》和《圭亞那的中國人康高》。這是一幅全身肖像畫，縱 220cm、橫 142cm。以登堂入室而論，康高和前邊講過的沈福宗一樣，都是古代中西文化交流的「殿堂」級人物。

　　康高，沒留下中文名字，這個拼讀出的名字更像「康哥」。或許，他一直就用「洋名」。據法國文獻記載，康高原本是福建廈門人，15 歲時被送到菲律賓的叔叔家，康高的叔叔在馬尼拉做進出口生意，是當地的華領。康高在這裏生活了 12 歲，給叔叔當祕書。他每年都給廈門的父親寄信，工作穩定，生活安定——打破這一切的就是畫名提到的「Guyana」（圭亞那）。

　　法屬圭亞那在法國大革命時是犯人流放地，監獄關閉後，這裏闢為種植園。當時飲茶在西方盛行，法國人想在此開闢自己的茶園，於是，由法國海軍部牽頭，到中國招茶農，赴法屬圭亞那種茶。但大清嚴禁國人出境，海軍部的人開着兩艘軍艦羅納號（Rhone）和迪郎斯號（Durance），來到菲律賓招收「下南洋」的華工。招工總指揮是迪郎斯號船長菲臘貝爾（Philidert），他原本想在馬尼拉招 200 個華工，結果華工怕被騙到美洲當奴隸，都不敢去。最終，費了幾個月的工夫，只有 28 個華工簽了合同。1820 年，其中的 27 位華工乘羅納號直接去了法屬圭亞那，另一位華工跟乘迪郎斯號，跟隨菲臘貝爾船長去了法國。這個去法國的華工即是此畫的主人公康高。

　　法國人為何只選康高一人進入巴黎？因為，康高的叔叔是馬尼拉華人

僑領，這個康高招收時，就是按華人工頭招的，所以他被帶到巴黎學習法語，日後再派到圭亞那，管理茶園的華工。為此，海軍部專門給康高請了一位法語教師，著名教育家、女伯爵賽利耶（Celliez）夫人。康高就這樣由一個「下南洋」的華工，變成了「法國第一位中國留學生」。

在康高用法語寫給剛剛復辟的路易十八國王的報告中，我們得知，康高一直寄居在迪郎斯號船長菲臘貝爾家，生活費由海軍部支付，每月 500 法郎，每晚到賽利耶夫人家中學習法語。康高向國王報告說，他在巴黎生活得很好，大家對他非常友好，但還是很孤獨，很想家，想回家。

在巴黎期間，康高見過路易十八國王，還見過許多貴族。此時的巴黎，中國人是難得一見的「景觀」，所以，巴黎肖像畫家德拉華爾沒有放過「立此存照」的機會，在 1821 年為康高畫了這幅《在海邊陽台乘涼的中國人》，地點或是船長菲臘貝爾家陽台，或是女伯爵賽利耶家陽台，總之是一個精心排佈的高雅場景。

現在，我們來看看畫中的康高：頭戴着瓜皮黑緞帽，身穿粉紅縐紗馬

<<<
《在海邊陽台乘涼的中國人》德拉華爾（1821 年）

Portrait of Kan-Gao by Pierre-Louis Delaval

裾，裏面是絲質白長衫，下着棉質白褲、白襪、繡花鞋⋯⋯畫中沒有顯示清朝人必須留的辮子，卻很出格地讓康高戴上，慈禧太后愛戴的那種不沾春水的假指甲⋯⋯這種近於女性的打扮，使康高這個未來的圭亞那華人工頭，看上去很像一位儒生或奶油小生，既溫和又搶眼。

此時，巴黎藝術界正流行「中國風」，德拉華爾在康高的身前身後，排滿了東方道具：遠景海灣裏停泊着梯形帆的中國船，從圓的船尾看，好像是中國四大古船之一的廣船；近處的康高手握一杆長長的煙斗，右手邊是一把摺扇，左手邊是一把油紙花傘，傘面有一串騎馬征戰的人物，腳邊立着一把二胡，地上是一個裝牙雕國際象棋的小箱子（明清時期，非洲象牙原料進入廣州，牙雕成為中國出口產品之一），箱內貝殼做的螺鈿畫上有仕女和童子，地上還有一個大大的金屬瓶，可能是痰盂一類的東西⋯⋯1858 年，德拉華爾的這幅畫參加了巴黎畫展，因為太東方了，巴黎人不曾見過，所以大受好評。後來，不知通過什麼渠道，它進入了凡爾賽宮，成了當年的皇家，而今的國家藏品。

可以說，康高在法國生活得相當不錯，但他還是在寫給路易十八的報告中，接連說了很孤獨，很想家，想回家⋯⋯1822 年 10 月，海軍部得到國王路易十八的同意，讓康高返回中國。一個月後，30 歲的康高接過海軍部給的 600 法郎，搭乘一艘從波爾多開出的商船，踏上了返回故鄉的航程。不幸的是，沒過多久，法國方面收到來自東方的消息，說這位沒去成圭亞那的康高，也沒能回到中國，死在了海上航行中。法國海軍部還有一份報告記錄了那 27 個到達圭亞那的華工情況，從 1822 年開始，這批華工每年都有人死去，1837 年最後一位華工，也死了。這 28 位下南洋，又下西洋的華工，最終，沒有一個人活着回來。

如果，想找一點安慰，那就是康高憑藉德拉華爾的這幅畫，還「活」在凡爾賽宮裏。我曾兩次到溫莎堡「看望」過沈福宗，找機會，我一定會去「拜訪」康高，叫他一聲「康哥」或「康爺」。

乘中國木帆船參加世博會的廣東老爺

——《紐約港灣》塞繆爾·沃（1847 年）
——《女王在世博會開幕式上接見各國使臣》塞魯斯（19 世紀中期）

　　靠帆船打天下的西方列強對中國帆船特別感興趣，但大清禁止中國人賣大船給外國人，所以，中國人與外國人的帆船交易都是私下進行。1846年 8 月，英國商人在廣州看上一艘在南洋販運茶葉的中國帆船後，以祕密方式與船主進行交易，隨後把它開到香港停泊、整修，並以兩廣總督的名字命名為「Keying」（耆英號）。在西方人眼裏，與他們簽了一系列賣國條約的耆英，是個「通情達理」的外交官，是個吉祥的名號。

　　不久，耆英號開出香港，駛入印度洋，繞過好望角，進入大西洋……於是，大清國的木帆船有了一次曠古未有的登陸美、英的遠航。雖然，這艘船的產權並不屬於中國，它的跨洋遠航也非中國人指揮。但我們仍能從中找到的「亮點」，即這艘木帆船是中國製造，它有一個中國名字叫「耆英」，船上還有幾個中國人……這是一串尷尬的驕傲，也是值得驕傲的驕傲。

　　為什麼英商要從廣東商人手裏，偷偷購買一艘中國木帆船開回不列顛？一說是考察、研究中國木帆船的結構和性能。另一說是要弄清中國水師的新式兵船，特意購買了與中國大型兵船同一類型的商船。從後來發生的故事看，購買此船就是回去展示獨特的中國文化，藉此讓政府與民間支持帝國的在華貿易。

　　中國方面沒有耆英號任何記錄，所有此船數字記錄皆來自它在歐美展出時的宣傳冊：長近 50 米，寬約 10 米，深 5 米，載重 750 噸；柚木造成，15 個水密隔艙；設三桅，主帆重達 9 噸，負重能力達 800 噸，平底帆船。此船的形象也來自國外繪畫，即 1849 年 5 月洛克兄弟在倫敦出版飛塵蝕刻

版畫《中國木帆船耆英號》，原作現存香港藝術博物館，是渣打收藏品之一。

《中國木帆船耆英號》的許多細節讀來別有意味：三桅帆船，帆為竹編蓬，主桅頂部有藤條編的魚形風向標和旗幟，首桅上升米字旗，表明它已是大英的「領地」。船尾有五面旗，代表着《南京條約》所規定的廣州、寧波、上海、廈門和福州五個自由港。此旗立在船尾，以顯示大英帝國在中國所取得的通商成就。船首舷部裝飾有兩個傳統的大龍目，象徵着保持正確方向。艉樓的遊廊上，有人在此眺望，船舷還站着幾個中國人。據史料載，當時船上有 30 名中國人及 12 名外國水手，由船長查爾斯·阿爾佛雷德·奧克蘭·凱勒特（Charles Alfred Kellett）指揮航行。

此船是廣船，船頭為紅色，但船尾繪有大鷹，是福船「花屁股」風格。艉樓上留有廣船式觀察小窗，懸吊式穿孔艉舵也是廣船特色。這是一艘融合了福船風格的廣船。它也是一艘準兵船，其船舷上各有九個方形的窗

>>>
《紐約港灣》塞繆爾·沃（1847 年）

The Bay and Harbor of New York by Samuel Waugh

口，應是該船配置 18 門火炮的炮眼。

1846 年 12 月 6 日，經過了兩個月的全面修整，並裝載了許多中國工藝品，耆英號正式駛出香港。1847 年 3 月，耆英號在毛里求斯遇大風，直到 3 月 30 日才成功繞過好望角，進入大西洋，並於 4 月 17 日登陸著名的聖赫勒拿島。耆英號原本想在聖赫勒拿島休整後，北上倫敦，卻遇上了逆風和頂流，船越走越偏西，船長只好隨它順風順流漂到紐約。

中國木帆船意外訪問美國曼哈頓，受到當地人的熱烈追捧，每天有幾千人登船參觀。船長凱勒特順勢做起了旅遊生意，每人交 25 美分才可登船參觀。這個盛況被美國肖像和風景畫家塞繆爾‧沃（Samuel Waugh）以帆布水彩畫《紐約港灣》記錄下來（此畫現藏於紐約市立博物館）。1847 年 11 月 18 日，「耆英號」又訪問了波士頓，據《波士頓晚報》報道，僅感恩節當天就有四到五千人登船參觀。凱勒特在兩個美國城市收到兩萬美元門票費後，高高興興地啟程，前往倫敦。

1848 年 4 月，倫敦最大新聞就是泰晤士河來了中國木帆船。據《泰晤士報》報道：「在倫敦附近的展覽中沒有比中國木帆船更有趣的了：只要跨進入口一步，你就進入了中國；僅此一步，你就跨越泰晤士河到了廣州。」

船長凱勒特是有備而來，船內大廳佈置得富麗堂皇，紅木家具上展示各種東方奇異之物，船上還安排了中國戲曲和武術表演，特別製作了可出售的宣傳冊和中國工藝品。所以，連維多利亞女皇都忍不住要登船參觀。這種熱鬧一直持續到 1855 年，耆英號被賣掉，送去解體。三年後，耆英被咸豐帝賜死。世上沒了耆英號，也沒了耆英。

回望「耆英」號當年的新聞報道，中國史家還會發現眼前一亮的趣聞，船上那位名「顯赫的官員旅客」就是後來被稱為「中國參加世博會第一人」——「希生廣東老爺」（史料中記載參加第一屆世博會的是上海商人徐榮村，但他到達時，世博會已開幕 3 個多月）。「耆英」號漂到美國時，幾十

《女王在世博會開幕式上接見各國使臣》塞魯斯（19世紀中期）

Opening of the Great Exhibition by Henry Courtney Selous

名中國水手要求拿到工錢，從美國搭船回家，只有希生和另外幾個中國人決定隨船繼續前行。

　　希生來到了倫敦，參加了萬國工業產品大博覽會（也是世界公認的第一屆世博會）開幕式。英國畫家亨利·塞魯斯（Henry Selous）的《女王在

世博會開幕式上接見各國使臣》（約繪於 1850 年代）的油畫中，留有他的獨特身影。1851 年 5 月 1 日，來自 20 多個國家的商界、政界代表匯集在「水晶宮」展館穹頂下，希生身着清朝官服，站在嘉賓隊伍的前列，在畫中格外顯眼。雖然，後人考證，希生並不是清廷官員，但畫家要的就是希生的另類的清朝人形象。實際上，這位被稱為「希生廣東老爺」的人，就是船長科爾勒請來扮演「中國特使」的「演員」。

開幕式的第二天，1851 年 5 月 2 日的倫敦《紀事晨報》中，關於希生的報道稱：「在君主周圍貴族圈中，耆英號的中國紳士希生，異常顯著。他乘坐馬車，於 10 點半到達水晶宮，由祕書引入特別為國家重要官員、皇室成員和外國高級代表保留的區域。在莊重地回應了維多利亞女王和女王丈夫阿爾伯特親王代表皇室的致辭後，希生紳士被女王注意到了，他走近女王，用一個莊重的禮節對女王表示了崇高的敬意，女王也以最莊重的禮節作了回禮。在女王提議下，阿爾伯特親王邀請紳士希生加入到在環繞水晶宮巡閱的皇家隊列中，他站到坎特伯雷大主教和皇室成員中間，從頭到尾完成了典禮儀式的巡閱。」

這是一場重要的外交活動，中國文獻卻沒有一點記載。關於希生，人們只知道是廣州人，可能是名義上的船主，一位前清廷官員，當時大約 40 多歲。作為一個沒有商業利益，僅憑對世界的好奇而冒險遠航的中國人，希生可謂脫離「鄉土氣」的走向世界的開明紳士。後來，希生就沒了消息，沒人說他回國，也沒人說他留在國外，他消失在歷史的濃霧之中……

真要感謝畫家亨利·塞魯斯，在大航海尾聲中，留下了耐人尋味的中國身影。

「跨國偶像」伍秉鑒的「浩官」品牌營銷

——《浩官肖像》錢納利（1828 年）
——《浩官肖像》錢納利（1830 年）

一個中國商人能將自己的畫像「批量」推向世界，得到英國泰特美術館、美國紐約大都會藝術館等著名機構和富商私人收藏，這在古代中國，即使是皇上，也沒做到。他就是廣州的「浩官」——伍秉鑒。

伍氏家族原來是福建茶葉大王，康熙年間搬到了廣州。伍秉鑒的父親伍國瑩，早年在廣州潘家同文行做賬房。乾隆四十八年（1783 年），在英國東印度公司的扶持下，伍國瑩建立起自己的商號——怡和行，並以兒子乳名亞浩，起了「浩官」這個商名，後來被伍秉鑒沿用。「官」作為人名的一部分，也是一種尊稱，代表一個人的社會地位。

伍秉鑒接手伍家的怡和行時，伍家已從茶商轉型成為了行商，成為了廣州十三行的一員。伍秉鑒茶葉生意做得大，人脈也廣，1813 年成為十三行的總商（實際兼任「海關總管」）。他還花錢買了一個「三品」頂戴，成為半真半假的朝廷命官。遠道而來的西洋商人誤以為「浩官」是伍秉鑒的真實姓名，就稱其為「Howqua」，而約定俗成。

應當說，怡和行經營的茶葉都是從福建武夷山運來的好茶，並全程監控茶葉的生產、採摘、加工、包裝和運輸等環節，靠着這樣接近嚴苛的管理，怡和行茶葉成為了中國馳名品牌。西洋商人對中國茶葉質量非常重視，按質量優劣劃分出 21 個品級，而怡和行茶葉則是免檢產品。但伍秉鑒並不滿足於產品的質量與銷量，他想的是如何持久而廣泛地在進貨客商中，維護並擴展自己的品牌。他一定意識到了「浩官」這個名字本身就是個品牌。他的出口茶箱上都寫着「浩官」的英文「Howqua」。

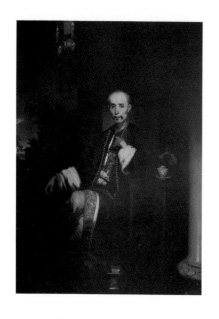

　　2019 年初，我在香港海事博物館的「花旗漂洋 ── 1784 年至 1900 年遠航來華的美國商人展覽」中，有幸看到了從海外借展的浩官茶箱和浩官肖像畫。除了在茶箱上突出浩官品牌之外，伍秉鑒還想到了另一個品牌戰略，就是用自己的肖像推廣伍氏的商業形象（雖然，攝影術於 1839 年誕生，但到普及還有相當長時間）。現在，我們已無法考證，是先有第一幅浩官肖像，還是先有用肖像推廣「浩官」品牌的想法？可以考證的是，最初的浩官肖像是由英國畫家喬治·錢納利（George Chinnery）創作的，在他之後，才有了風靡世界茶業商圈的「浩官肖像」。

　　錢納利 28 歲那年從英國來到印度，在這裏生活了 23 年後，於 1825 年9 月抵達澳門，隨後進入了廣州。錢納利的身份非常特別，他並非傳教士、也非宮廷供職洋人，是一個純粹的藝術移民。他的社會地位不能和此前的利瑪竇、郎世寧相比，但卻有着更大的自由和充足的時間和空間。所以，錢納利畫了大量的中國人物、風景以及風土人情。他是繼郎世寧之後對中

國的西洋油畫產生第二次衝擊的人物，他的影響與郎世寧剛好相反，不是影響宮廷藝術，而是影響民間繪畫，體現了「西畫東漸」的又一特色。

目前可以查證到最早的錢納利為浩官畫側身坐像素描稿，左下角留有他的簽字：「（18）27 年 12 月 26 日，於廣州」。這說明錢納利至少在這一年已進入了廣州，並受約為當時的超級富商浩官創作肖像。與這幅素描稿時間和內容相吻合的浩官側身肖像油畫，應完成於 1828 年，這是錢納利為伍秉鑒畫的第一幅油畫肖像，目前保存在香港匯豐銀行。

錢納利畫這幅肖像，沒有採用正襟危坐的、面無表情的、純正面的中式畫法，而是採用西洋畫法。他首先是擺佈了一個「場景」，近景有華麗的廊柱與宮燈，遠景有園林花木（浩官曾建有多個私家園林），展現人物富貴的生活方式。當然了，人物一定要穿上「朝服」，戴上「朝珠」。可以看出，浩官胸前「補子」是孔雀。清代文官補服為：一品仙鶴，二品錦雞，三品孔雀⋯⋯此外，紅色的官帽也被放在人物的左手邊，加以突出。尤其值得注意的是畫中人物以二郎腿的姿態，坐在中式椅上（傳統的中國式肖像，一定是正襟危坐，絕不會以這種輕浮隨意的姿態），以四分之三臉對着觀眾，並投以老練世故，平和友好的目光。有人認為浩官側臉肖像，是西洋人物畫的立體表現。這只說對了事情的一面，事情的另一面是，側臉也正好遮蓋了給「浩官」帶來綽號「伍穿腮」的面部缺欠。後來，錢納利成為了浩官的好友，又為浩官畫了多幅肖像，多為正面二郎腿的姿態，其中一幅現為美國大都會博物館收藏。

作為一位職業畫家，錢納利還將浩官肖像送到英國，參加了 1831 年皇家學院的畫展，這種東方情調的肖像，受到畫界的好評，並引起市場上的熱烈迴響。

浩官應當算得上一位精明的儒商，他懂得用文化的方法塑造自己的品牌形象。顯然，他需要的不是一幅兩幅自娛自樂的肖像，而是需要一批「浩官肖像」。他一方面將自己的肖像送給來廣州做生意的西洋合作夥伴，另一方

面，他還將自己的畫像附送在貨物中，跨過大洋捎給遠在天邊的生意夥伴。

1837 年 4 月，浩官致信剛回到美國的約翰·福布斯：

> 我的朋友：在你收到這封信之前，你可能已經回到了家超過半年了，一日不見如隔三秋，我希望能在明年末再見到你，非常歡迎你再次回來。

約翰·福布斯是浩官在世界貿易中信任的合作夥伴，在他離開廣州之前已經為浩官服務了八年之久，「你應該還記得我曾給予你管理我商業事務的權威……我不希望你把這易手於他人，希望你能再次回到廣州」。相比持續不斷地寫信，附上肖像更能勾起這位老夥伴的情感：「我以前承諾過要送給你一張我的坐像」。浩官為約翰·福布斯寄去了自己的肖像畫。

贈送肖像——浩官獨創了與全球合作夥伴獨特的聯繫方式，使他與其他競爭者，完全區別開來，至少在感情上提升了一個層級，延長了彼此的友好合作。就這樣，浩官將自己的肖像畫塑造成權威的商業標誌，成為前無古人的跨國偶像。事實上，在西洋畫成為一種時尚的廣州，十三行的許多老闆，如茂官（盧文錦）也請錢納利畫過肖像，也送給過貿易夥伴，但最終是「浩官肖像」走向了世界，這是浩官的高明之處。

浩官「跨國偶像」的成功塑造，使他的「Howqua's Tea」（浩官茶）品牌在英國市場產生了良好影響。英國經銷商對其產品做出這樣的說明：「（在廣州 29 年的經商經歷）使我非常熟悉浩官，這位廣州行商的領頭人，也熟悉了他私人飲用的混合紅茶，它是質量上佳的茶葉混合在一起，色味獨特。」這一產品說明，暗示了浩官茶有着獨特的配方，也顯示了浩官個人的號召力。浩官成功實現了從「個人肖像」到「品牌偶像」的跨越。這事發生在清朝，不能不說是文化與商業的兩重傳奇。

「一口通商」的廣州是中國外銷畫的肇始之地。1693 年的《倫敦年報》上有一則廣告說：「耐用的牆紙，上面有五個印度人物（實際是中國人物），

每張 12 英尺長，2 英尺寬。」這可能是關於「外銷畫」的最早的紀錄了。浩官畫像風行時，也是一種時尚商品。

錢納利為浩官畫肖像，取得了很大成功，廣州本地畫家開始模仿他的西洋肖像畫風，其中最著名的就是錢納利的學生林呱（Lamqua）。如果研究這一時期的外銷畫就會發現，廣州的畫家有很多個「呱」（qua），這種名號，也是當時畫家中的一種風潮。

自乾隆朝起，負責與外商接口的十三行商人均已捐官，被人們尊稱為某某「官」，如啟官（潘振承）、浩官（伍秉鑒）、茂官第二（盧文錦）、茂官第三（盧繼光）等，作為商名，也是尊稱。外銷畫家地位低微，不敢自稱官，但與洋人往來，欲自高身份，故自稱為「呱」，而「官」與「呱」在英文中都寫作「qua」。不過，也有學者認為「qua」是從葡萄牙語詞 Quadro（意為畫框）而來，歐洲人見此，即知店裏做的是洋畫生意。

其中最為著名的「呱」是林呱（Lam Qua，1801－1860），中文名為關喬昌。林呱的創作活躍於清道光十年至咸豐十年（1830－1860 年）間，他畫上常署「呱」或「廣東林呱」。他的作品有油畫，也有水彩畫，其人物畫，除了學習錢納利的畫法，為浩官畫肖像外，他還畫了兩位真正的大官——《欽差林則徐》和《耆英肖像》。此外，他還創作了風景畫，主要有《廣州江岸兩景》《廣州醫院的病人》《江邊古剎》等。

林呱還是一位著名的畫商，在廣州十三行同文街 16 號設有畫店，銷售油畫肖像，成為晚清外銷畫主要生產地點；他也是從廣州走向世界的畫家，曾主動把自己的油畫肖像作品送到英國皇家美術學院、美國紐約阿波羅俱樂部、波士頓圖書館展出，其中，在英國和美國展出的 1851 年創作的油畫《浩官肖像》《林則徐肖像》和《耆英肖像》，是迄今為止發現的作品最早赴歐美參加展覽，並贏得了國際聲響的中國畫家。

林呱有一個兄弟叫「庭呱」（Tingqua），中文名為關聯昌，也是位外銷畫家。他畫的那幅浩官大光頭的晚年正面肖像，現在保存在美國馬薩諸塞州。與

林呱更多地創作與複製油畫不同的是，庭呱還使用了其他的載體，例如，用水彩將浩官肖象畫在象牙上，這件作品現由紐約大都會博物館收藏；他在 1855 年還畫過浩官家的河南伍園和花地馥蔭園，留下了晚清私家園林的寶貴史料。

當時的廣州還有蒲呱（pu gua）、煜呱（Youqua）、順呱（Sunqua）、發呱（Fatqua）等諸多叫「呱」的外銷畫家。他們按西方市場需求畫畫，除了畫肖像，港口畫，還畫滿足西方獵奇心理的《中國酷刑》等所謂的風俗畫。這之中有特殊價值的是林呱的一組醫學畫，他有感於「博濟醫學堂」洋醫生伯駕免費為華人治病，應邀免費為伯駕畫下一百多幅病例圖，現在分別保存在耶魯醫學圖書館及倫敦蓋氏醫院內的戈登博物館等地，成為難得的醫學史料。這個美國的伯駕醫生，1866 年在十三行地區，開設了中國第一間西醫學校「博濟醫學堂」，孫中山先生曾於 1886 年秋天進入該學堂，接受醫學啟蒙教育。

廣州本土畫家以低價格、高速度複製浩官肖像畫，加快了浩官肖像向全球傳播的進程，僅美國東海岸現在就收藏有近十幅浩官肖像畫。

1839 年，為禁止鴉片流入中國，林則徐南下廣州。此時，伍秉鑒及整個十三行成了「奸商」的代名詞。林則徐每查到一個外商走私鴉片，不管跟伍秉鑒有無關係，都按「保商制度」，要伍秉鑒交 50 倍鴉片價值的罰金。美國商人亨特曾在他的著作中寫到：「沒有一個行商願意去幹這種買賣。」雖然，為防英軍修建虎門橫檔島上的「銅牆鐵壁」防禦工程，浩官等行商捐資 10 萬兩白銀。但這種被特殊體製造出的「首富」，轉眼被同一種體制打翻在地。

1841 年廣州知府余保純與英軍統帥義律簽訂的《廣州和約》支付的 600 萬元贖城賠款中，有 200 萬便由十三行「漢奸」負責，其中伍秉鑒支付 110 萬元。1842 年簽訂《南京條約》，伍秉鑒又被勒令交付了 200 多萬的賠款。

1843 年，風燭殘年的首富伍秉鑒，黯然離世，終年 74 歲。

1852 年，錢納利病逝於澳門寓所，享年 78 歲，葬於澳門白鴿巢公園旁的基督教墓場。

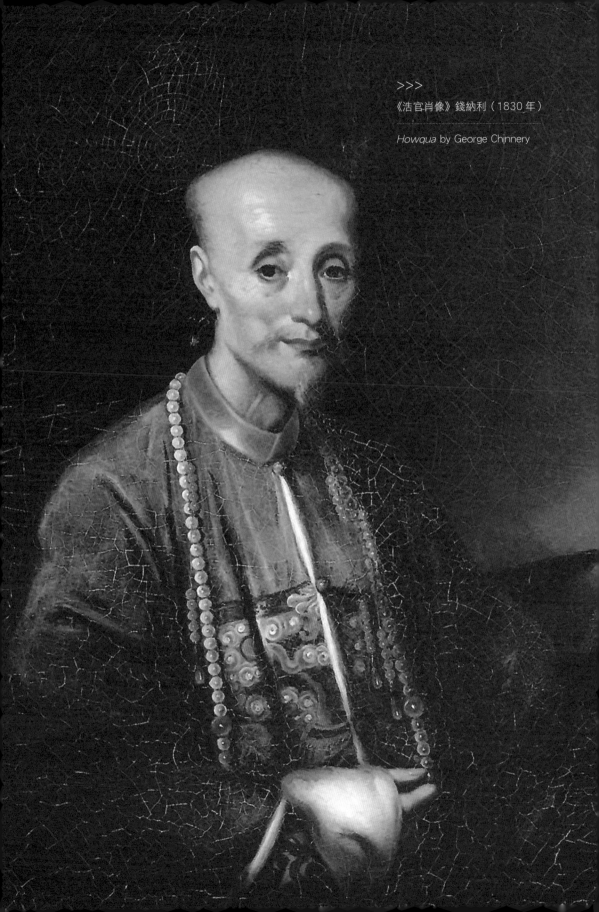

在畫廊遇見哥倫布

世界名畫中的大航海

梁二平　著

責任編輯　李茜娜
裝幀設計　林曉娜
排　　版　黎　浪
印　　務　林佳年

出版　開明書店
　　　香港北角英皇道 499 號北角工業大廈一樓 B
　　　電話：（852）2137 2338　　傳真：（852）2713 8202
　　　電子郵件：info@chunghwabook.com.hk
　　　網址：http://www.chunghwabook.com.hk

發行　香港聯合書刊物流有限公司
　　　香港新界荃灣德士古道 220-248 號
　　　荃灣工業中心 16 樓
　　　電話：（852）2150 2100　　傳真：（852）2407 3062
　　　電子郵件：info@suplogistics.com.hk

印刷　美雅印刷製本有限公司
　　　香港觀塘榮業街 6 號海濱工業大廈 4 樓 A 室

版次　2021 年 3 月初版
　　　© 2021 開明書店

規格　16 開（240mm×170mm）

ISBN　978-962-459-196-5